우 리 가 함 께 만 든 것 들

A COLLECTION COMMEMORATING 60 YEARS OF RELATIONS BETWEEN KOREA AND THE NETHERLANDS

한국 — 네덜란드
수교 60주년 기념 문화교류 문집

우리가 함께 만든 것들

우리가 함께 만든 것들

Contents

차례

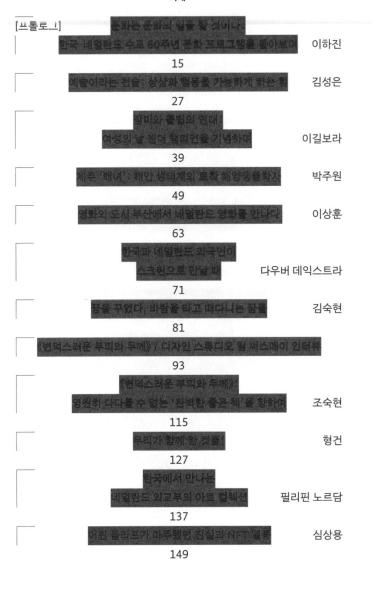

Contents

차례

Contents

차례

[Prologue] Culture Will Do as Culture Does: Reflections on the Cultural Program to Commemorate 60 Years of South Korean-Dutch Relations

LEE Hajin

This book was conceived for the 60th anniversary of diplomatic relations between South Korea and the Netherlands in 2021. In Korean culture, the 60th birthday (known as *hwangap*) is viewed as signifying the end of a cycle and the beginning of a new stage. In that sense, we wanted to celebrate this important starting point for the two countries in a meaningful way. But 2021 was not only a year of festivities. It was also an exceptional time with the COVID-19 pandemic stretching into its second year and beyond. The intense restrictions on mobility have made it a particularly harsh time for the arts and culture worlds, where direct human interaction and exchange are essential. Despite these difficult conditions, artists and cultural professionals have been hard at work creatively while taking active steps to seek out alternatives, including reduced scales and meetings over screens. The Dutch Embassy in Korea wanted to leave a record of the things created by culture and arts practitioners in both countries during this unprecedented situation. The book's title, What We Co-Created, ties in with the slogan to commemorate 60 years of Korean-Dutch relations: "Co-Create Tomorrow." In its pages, it shares some of the Korean-Dutch cultural projects staged during this 60th anniversary year. To reflect our hope of sharing a record with an even greater audience beyond our respective borders—people we were unable to meet because of the aforementioned restrictions—it has been designed in the form of an anthology of stories from participating artists, curators, and programmers, rather than as a collection of project content.

While the 60th anniversary of Korean-Dutch relations was the

[프롤로그]
문화는 문화의 길을 낼 것이다: 한국-네덜란드 수교 60주년 문화 프로그램을 돌아보며

이하진

이 책은 2021년, 한국과 네덜란드의 수교 60주년을 계기로 기획되었다. 한국 문화에서 만 60세 생일인 환갑(還甲)이 하나의 주기를 마치고 새로운 단계로 접어드는 것을 의미하는 만큼, 우리는 두 나라가 맞이한 이 중요한 기점을 뜻깊게 축하하고 싶었다. 하지만 2021년이 축제의 해이기만 했던 것은 아니다. 코로나19 팬데믹이 일 년 넘게 이어지던 유난한 시기이기도 했다. 이동성이 극도로 제한되며 직접 인적 교류가 필수적인 문화예술계는 특히나 가혹한 시간을 지나고 있었다. 악조건에도 불구하고 예술가들과 문화 전문가들은 규모를 줄이거나 스크린을 통해 만나는 등 대안을 적극 모색하며 작업 활동에 활발히 임해주었고, 대사관에서는 전례 없는 상황 속에 양국의 문화예술인들이 함께 만든 것들을 기록으로 남기고자 했다. 책의 제목 '우리가 함께 만든 것들(What We Co-created)'은 한국-네덜란드 수교 60주년 기념 슬로건 '함께 만드는 내일(Co-create Tomorrow)'에서 연결된 것으로, 이 책은 수교 60주년 한 해 동안 열린 한국과 네덜란드의 문화 프로젝트들을 소개하고 있다. 제약으로 인해 만날 수 없었던 국내와 국경 너머의 더 많은 관객들과 기록을 나누고자 하는 염원과 포부를 담아, 프로젝트 내용을 열거하는 자료집 형식 대신 참여 작가와 기획자들의 이야기를 엮는 방식으로 구성하였다.

수교 60주년이 이 책을 기획하게 된 구체적 동력이었다면, 그 출발점은 더 이전의 몇 가지 질문들로 거슬러 올라간다.

"대사관에서 무슨 일을 하세요?"

concrete driving force behind the development of this book, its starting point goes back to certain questions predating that.

"What do you do at the Embassy?"

This is the question I am most often asked when I tell people where I work. When I answer that my work has to do with culture, the reaction is very often astonishment. "Does the Embassy do cultural work? I thought they only did consular affairs like visas and passports." The next most frequent question I've heard doing this job may be, "Does the Netherlands have its own language?" Having majored in Dutch before I went to work in the consular affairs division, and having subsequently changed departments to handle cultural affairs today, I am unwittingly a living answer to both questions. The last of the big three questions I most often hear is this:

"So what sort of things does the Embassy's culture department do?"

I've gotten this question a lot, but it's still hard to give a clear answer. It isn't just when I'm explaining things to people, either—I get similarly puzzled when I'm registering for a website and I have to select the category my job falls in. Should I say that I work for the government? It seems so dry to refer to it as "public affairs" when I'm traveling to art museums and theaters to meet with artists, curators, and programmers and share conversations and ideas. So am I someone who works in culture and the arts? I don't do any artistic creating myself in my Embassy work, nor do I interfere with the content of the creators I work with. Am I a planner? Given the Embassy's infrastructure, it's hard for us to do any artistic planning on our own. So is it just offering passive support? Not at all—we initiate orientation programs in areas that could develop into positive forms of exchange, and we look for ways of offering support efficiently. Am I a policy official, then? Due to its nature as an overseas diplomatic mission, the actors in the kind of exchange and cooperation that the Embassy handles are fundamentally limited to the two countries. Under these conditions, my job is less about developing general policies than about figuring out how

직감을 밝히면 가장 많이 듣는 질문이다. 문화를 다루는 일이라 답하면 높은 확률로 놀란 표정을 마주하게 된다. "대사관에서 문화 업무도 해요? 비자나 여권 같은 영사 업무만 하는 줄 알았어요." 일하면서 그 다음으로 많이 듣는 질문은 "네덜란드어가 따로 있어요?"인 것 같다. 네덜란드어를 전공하고 처음 영사과로 입사해 부서를 이동한 지금은 문화 분야를 담당하는 나는 의도치 않게 이 질문들에 대한 답의 산증인이 되어버렸다. 자주 묻는 질문 종합 세트의 마지막은 이것이다.

"그럼 대사관 문화부에서는 어떤 일을 해요?"

많이 받아온 질문이지만 아직도 이 물음에 간단명료히 답하는 일이 쉽지 않다. 누군가에게 설명할 때뿐만이 아니다. 웹사이트에 가입할 때 직업란을 채워 넣으면서도 비슷한 고민을 한다. 소속을 정부라고 해야 할까? 미술관과 극장에 가고, 작가와 기획자를 만나 이야기와 아이디어를 나누는 일을 공무(公務)라 칭하자니 어감이 영 딱딱하게 느껴진다. 그렇다면 문화예술계 종사자인가? 하지만 직접적인 예술 창작을 하지는 않으며 함께 일하는 창작가들의 작업 내용에도 간섭하지 않는다. 기획자인가? 대사관의 인프라만으로는 예술 기획을 단독으로 실행하기 어렵다. 그럼 수동적 지원만 하는가? 그렇지 않다. 좋은 교류로 성장할 수 있는 분야 탐색 프로그램을 기획하기도 하고, 효율적인 지원 방안을 모색한다. 그렇다면 정책가인가? 재외공관의 특성상 대사관에서 다루는 교류와 협업의 주체는 기본적으로 두 국가에 국한되어 있다. 이런 조건 속에서 나의 일은 범용적 정책을 직접 만드는 것보다는 그것을 한국 상황에 맞게 잘 풀어내고 수행하는 것에 더 가깝다. 물론 한국에서의 정책 이행 경험을 기반으로 궁극적으로는 업무의 모체 격인 네덜란드 정부의 국제문화정책 수립에 기여하게 된다.

그러니까 대사관 문화부의 일을 한 마디로 어떻게 규정할 수 있을까. 이 일은 경계에 놓여있다. 정부 기관과 문화예술계라는 분야의 경계, 기획과 지원·행정이라는 역할의 경계, 정책과 현장의 보더라인에서 두 영역을 완만하게 오가며 유기적으로 연결해야 한다. 또한 이런 업무를 맡고 있는 나 자신도 경계에 서 있는 것 같다. 네덜란드 외교관도 한국 공무원도 아니지만 한국에서 네덜란드 문화를 다루는 일을 하는 한국인으로서 말이다. 양측 어디에도 완전히 소속되지 못하는

to execute them in a way that suits the Korean situation. To be sure, I'm using my experience with policy implementation in Korea as a basis for contributing to the development of international cultural policies by the Dutch government, which is ultimately the parent organization for our duties.

So how might I succinctly express what the Embassy's cultural department does? Our work is in a sort of gray area. We have to form organic connections that go back and forth across the borders between a government institution and the arts and culture worlds, between planning roles on one hand and support and administrative roles on the other, between policies and the front lines. As somewhere responsible for such duties, I also see myself as a kind of borderline figure. I'm neither a Dutch diplomat nor a Korean public servant, yet here I am, a Korean working with Dutch culture in Korea. That feeling of not belonging fully to either side sometimes makes my job a lonely one— but ambiguity is also a form of opportunity granted to those on the margins, for a well internalized sort of ambiguity can allow for flexible variations. One good aspect of this job is that I can take full advantage of this while working in a wide variety of areas. Indeed, this very book emerged out of the place where those boundaries intersect.

At the same time, there's another unshakable sense I've gotten while doing this work: the feeling that the field and my duties are quite different in nature. If policy is more the realm of *logos*, then the heart of the arts—which are the subject of our policies—lies in the emotional world of *pathos*. That contradiction often makes the job harder. (To be honest, I lean more toward the *pathos* side of things as a person.) A case in point is the fact that our policy development and goal setting always have to be supported by concrete real-world examples. This leads to an occasional fallacy of communication that inevitably arises in the process of objectively visualizing a subjective realm. On the whole, the "results" of our projects are often represented in various numbers, such as viewers or media exposure. But what do people actually sense? It's the things that move us: artistic stimulation, creativity, emotional resonance. These are things that exist, connect, and are expressed in inherently unmeasurable ways. What we need when we're going back and forth between the worlds of sensibility and logic seems to be an

듯한 느낌은 때때로 일의 외로움으로 이어지기도 하지만, 동시에 모호함은 주변인에게 허락된 기회이기도 하다. 잘 포섭된 모호함은 유연한 변주가 될 수 있으므로. 이런 이점을 최대한 누리며 다양한 영역에서 활약할 수 있는 것은 이 일의 좋은 점이다. 이 책 역시 이런저런 경계의 교차점에서 만들어졌다.

그럼에도 불구하고 일을 하며 지울 수 없는 생각이 있다. 분야와 직무의 성격이 상당히 이질적이라는 것이다. 정책이 로고스logos의 영역이라면 우리의 정책이 다루는 예술 분야의 본질은 감성의 세계, 파토스pathos에 가깝다. 이런 대치된 상황은 종종 일을 어렵게 하는 요소로 나타나는데, 정책 구상이나 목표 설정에 언제나 실체적인 사례가 뒷받침되어야 하는 것이 그 대표적 예다. (고백하건대 나는 파토스적 인간에 가깝다.) 주관의 영역을 객관적으로 가시화하는 과정에서 종종 생기는 불가피한 전달의 오류 때문이다. 이때 대개는 관람객 수나 언론 노출도와 같은 몇 가지 수치로 프로젝트의 성과가 대표되곤 한다. 하지만 사람들이 진짜로 느끼는 것은 무엇인가. 예술적 자극, 창의성, 정서적 울림 같은, 마음을 움직이는 것들이다. 애초에 측정 불가의 방식으로 존재하고 연결되고 이야기 되는 것들 말이다. 그리고 이렇게 감성과 논리의 세계를 오가는 일에 필요한 것이 바로 에토스ethos적 자세가 아닐까 싶다. 이를 잘 갖추었을 때 비로소 경계인의 한계가 매개자의 속성으로 발돋움할 수 있을 것이라는 생각을 한다. 그렇지만 보이지 않는 이 '믿음의 벨트'를 어떻게 잘 작동시킬 수 있을까?

책에서 소개하는 문화 분야 외에도 대사관에서는 수교 60주년을 맞아 다양한 활동을 진행했다. 그중 하나가 네덜란드산 백합 가드닝 키트를 선물한 일이다. 2021년 봄, 코로나19로 인해 네덜란드 최대 축제인 왕의 날(King's Day) 국경일 행사를 진행할 수 없게 되며 대사관에서는 특별한 해를 알릴 수 있는 방법을 고민해야 했다. 집에서 머무는 시간이 길어짐에 따라 반려 식물이 취미생활로 자리 잡던 시기, 우리는 꽃 선물을 떠올렸다. 네덜란드의 주요 섹터인 화훼 산업에 대해 알리는 동시에 팬데믹으로 침체된 국내 화훼 시장에 작게나마 힘을 실을 수 있는 좋은 기회라는 의견이 모아졌다. 그렇게 공식 수교일인 4월 4일경 약 300곳의 주요 협력처에 가드닝 키트를 발송했고, 구근을 담은 상자는 식목일 무렵 각자의 보금자리에 도착했다. 이 책의 필자들 중에도 많은 분들이 백합을 키워 주셨다. 틈틈이 사진을 보내주시는가 하면 미팅에 갔을 때 책상 위에 백합 화분을 올려 두신

attitude of *ethos*. Once you have that, I think that the limitations of being on the borderline can develop into the qualities of a mediator. But how do we really tap into this unseen "belt of faith"?

During the 60th anniversary year, the Embassy was involved in a lot of other activities besides the culture ones described in this book. One of them was a gift of gardening kits for Dutch lilies. In the spring of 2021, the pandemic left us unable to hold an event for King's Day (Koningsdag), the biggest festival on the Dutch calendar. The Embassy had to think of some other way of raising awareness of this special year. With people having to remain at home for a longer and longer stretch, "pet plants" were turning into a popular pastime, and we had the idea of giving people flowers. We agreed that it was a good opportunity to raise awareness of the flower industry, which is a key sector in the Netherlands, while also helping in some small way to boost the Korean flower market, which has been struggling during the pandemic. So around April 4 (the official anniversary date of diplomatic relations), we sent gardening kits to around 300 major partners, and the boxes containing those bulbs began arriving at their new homes around the Korean Arbor Day. Many of the contributors to this book also grew their own lilies. Some of them sent in pictures; others had the potted lilies up on their desks when I saw them in meetings. With each new photo and visit, I could see how the lilies were coming along. And while those lilies were blossoming all around, our projects also came to flower.

The growth of those bulbs was nourishing to me as well, and it also seemed like a metaphor for the *ethos*-based attitude I referred to before. What made those gifts seem all the more meaningful was the fact that they were about cultivating something. When you're nurturing something, it requires constant attention and faith, and you have to keep putting in the effort even when no immediate changes are apparent on the path toward your goal. This was also the message we wanted to share with our 60th anniversary slogan: "Co-Create Tomorrow." It was delightful to watch people responding with their time and commitment to this invitation to co-create. In addition to a long-term mindset, another element of the *ethos* of this work is respect for autonomy. Kahlil Gibran wrote, "For the pillars of the temple stand apart / And the oak tree and the cypress grow not in each other's

분도 있었다. 매 사진과 방문마다 백합은 눈에 띄게 쑥쑥 자랐고, 곳곳에서 백합이
꽃을 피우는 동안 우리의 프로젝트들 역시 꽃을 피웠다.

 나에게도 자양분 같았던 구근의 성장 과정은 앞서 말한 에토스적 자세의
메타포처럼 느껴지기도 한다. 이 선물이 더욱 의미 있게 느껴졌던 것은 무언가를
가꾸는 일이었기 때문이다. 무언가를 키워나가는 일에는 지속적인 관심과 믿음이
필요하고, 목표점을 향해 가는 과정에서 당장의 변화가 보이지 않더라도 꾸준한
노력을 들여야 한다. 이는 우리가 '함께 만드는 내일'이라는 수교 60주년 슬로건을
통해 전하고 싶은 메시지이기도 했다. 함께 가꿈으로의 초대에 시간과 정성으로
응답해 주시는 모습을 지켜보는 것은 큰 기쁨이었다. 장기적인 호흡 외에도, 이
일의 에토스를 이루는 또 하나의 요소로 꼽고 싶은 것은 자율성의 존중이다. 칼릴
지브란(Kahlil Gibran)은 "사원의 기둥들도 서로 떨어져 있고 참나무와 삼나무는
서로의 그늘 속에서 자랄 수 없다"라고 말한 바 있다. 우리가 꽃을 기를 때, 오로지
선물을 하기 위해 키우는 일은 드물다. 하지만 잘 가꾸어진 꽃은 어디선가 사랑과
우정의 표현, 예우의 표식이 되기도 한다. 혹은 그냥 그 자체로 아름답게 피어 있을
수도 있다. 어떤 경우라도 역할보다 선행하는 것은 꽃을 기르는 일이다. 진심과
정성으로 꽃을 기르면, 꽃은 알아서 꽃의 일을 할 것이다. 문화도 마찬가지이다.
오늘날 '문화 외교'라는 말이 널리 쓰이는 만큼 다소 조심스럽게 느껴지는 이유도
여기에 있다. 소프트 파워로서 문화가 갖는 매력과 힘을 부정하는 것이 아니라,
외교를 위한 수단이기에 앞서 하나의 영역으로서 문화예술이 갖는 고유한 존재성을
간과해서는 안 된다는 것이다. 지원과 자유를 보장받고 잘 자라난 문화는, 굳이
요구하지 않더라도, 스스로 아름답게 자신의 일을 할 것이다. 우리의 할 일은
씨앗을 심고 물을 주고 태양을 비추어 그것이 잘 자랄 수 있게 해 주는 것이다.

 이런 과정의 일환으로 대사관 문화부에서는 유관 기관 및 아티스트 연결,
지원금 활용 등의 방안으로 외부의 전문 문화예술 기획의 실현을 돕고 있다.
시의적으로 적절하거나 좋은 수요가 예상되는 경우 대사관에서 직접 기획의 첫술을
뜰 때도 있다. 이미 마련된 프로젝트의 마무리 단계에서 홍보에 힘을 보태거나,
특정 프로젝트가 아니더라도 양국 문화계의 흐름이나 주목할 만한 움직임을
파악하고 공유하기도 한다. 프로젝트의 처음, 중간, 끝 다양한 방식으로
개입하지만 모든 경우에 적용되는 공통점은 대사관 혼자서는 할 수 없다는 것이다.

shadow." When people raise flowers, they rarely do so to give as a gift. But a well-tended flower serves in some places as an expression of love and friendship and a token of respect. It may also exist by itself as a beautiful blossom. In any case, the nurturing of the flower comes before the role. If we nurture the flower sincerely and tenderly, the flower will do as a flower does. Culture is the same way. This is why I feel somewhat cautious about the term "cultural diplomacy" as it is widely used today. This is not to dispute the strength and merits of culture as a form of soft power—but to stress that we should not overlook the intrinsic aspects of arts and culture ahead of their being diplomatic tools. When culture grows well, with guarantees of support and freedom, it will do its thing, beautifully, without our asking it to. Our job is to plant the seeds and give it the water and sunshine that it needs to grow.

As part of this process, the Embassy's cultural department has been bringing the arts and culture projects of outside experts to fruition by connecting artists with relevant institutions, making use of support funds, and so forth. Sometimes, in particularly timely or in-demand cases, the Embassy takes the first steps in planning. This may be a matter of giving an additional promotional push to previously developed projects in their final stages, or identifying and sharing notable currents and activities in the Korean and Dutch cultural worlds, even if it doesn't involve any specific project. Though it is involved in various ways in projects from beginning to middle to end, one commonality in all these cases is that the Embassy cannot do it all on its own. Proof of that lies in this book, which would not have come about without the writers. In this sense, my job involves helping others, but it is also dependent. The word "dependent" may seem to have a negative connotation at first glance, but that's not what I mean here. Along the same lines, there's no need to be especially grandiose about the word "helping." They can be interpreted in the sense of "depending" and "helping" as acts of sharing our abilities and strengths toward a common goal.

There were some things that preoccupied me as I was planning this book. What if despite my best intentions, it ended up as a self-congratulatory volume filled with expressions of gratitude to the Embassy? I did try to make sure that wasn't the case, but I can't say

필자늘이 없었다면 존재할 수 없었을 이 책도 그 사실을 입증한다. 이런 점에 있어서 나의 일은 도움을 주는 일인 동시에 의존적인 일이다. 의존적이라는 말은 얼핏 부정적 함의를 담고 있는 듯 보이지만 그것이 여기서 내가 말하고자 하는 바는 아니다. 같은 맥락에서 도움이라는 말 역시 필요 이상으로 거창할 필요는 없다. 공동의 목표를 향해 서로의 역량과 강점을 나누는 행위로써, 의존과 도움은 같은 풀이를 지닐 수 있을 것이다.

책을 기획하며 염려되었던 부분이 있다. 의도와는 달리 대사관에 대한 감사 표시가 모인 생색 도서로 완성되면 어쩌나 하는 것이었다. 그렇게 되지 않게끔 노력했으나 다정하고 사려 깊은 협력자분들의 마음 표현을 다 막지는 못 한 것 같다. 그리하여 나 역시 이 자리를 빌려 프로젝트에 함께해주신 모든 분들과, 개성 있는 글로 마무리 출판에까지 참여해주신 필자들께 다시 한번 감사의 뜻을 표하고 싶다. 보내주신 원고들을 읽어보며, 전통의 개념에서 NFT 열풍까지, 네덜란드 식민주의 잔재부터 오늘날의 젠더 이슈에 이르기까지, 올 한 해 우리가 문화를 통해 얼마나 다양하고 폭넓은 의제들을 함께 나누고 연결했는지 복기해 볼 수 있는 멋진 시간을 선물 받았다. 하지만 이 책에 실린 프로젝트들이 올해 대사관에서 함께한 프로젝트의 전부는 아님을 밝힌다. 일련의 사유로 활자로 담기지는 못 했지만 치열하고 아름답게 존재했던 시간과 공간들을 기억한다. 고로 이 책은 올해 일어난 일들에 대한 최소한의 압축이며, 나아가 일어나지 못 한 일에 관한 이야기를 담고 있기도 하다. 작가와 관객 간의 눈맞춤, 땀과 숨소리, 빈틈없이 꽉 찬 극장, 자유로운 여행과 레지던시 프로그램. 일어나지 못 한 일의 기록을 발판 삼아, 다음을 기약해야 했던 활동들을 하루빨리 재개할 수 있게 되었으면 한다.

글을 마무리하며 책의 출발점이었던 질문으로 다시 돌아가 본다. 대사관 문화부에서는 무슨 일을 하는가. 이제 나는 뒤에 이어질 필자들에게 이 질문에 대한 답을 맡기려고 한다. 그들의 이야기를 담은 이 한 권의 책이, 그 질문에 대한 멋진 대답이 될 수 있기를 바란다.

I managed to succeed in stopping all of our generous and thoughtful partners from sharing their feelings. So I too would like to use this opportunity to give thanks: to all the people who helped with the project, and to the writers who took part all the way through the publication stages with such personal and distinctive contributions. Reading through them, I was gifted with a wonderful opportunity to go back over the broad and diverse range of issues that we shared and connected through culture this year, from the concept of "tradition" to the NFT boom, from the Dutch colonial legacy to today's gender issues. But I will also stress that the projects described in this book do not represent all the efforts that the Embassy collaborated on this year. While they could not be spelled out for certain reasons, I can recall moments and places of passion and beauty. This book is but a brief distillation of things that happened this year, as well as some things that did not. Glances, sweat, and breaths exchanged between artists and audience members; theaters packed to the doors; freedom to travel; residency programs—with this record of the things that never were, I hope to soon be able to resume all the activities that had to be put off until next time.

In closing, I'd like to revisit the question that this book started from: What does the Embassy's cultural department do? I will leave the answers to that question to the writers to follow. I hope that their stories in this book can provide a marvelous response.

Photo by Team Thursday.
사진 팀 써스데이.

예　술　이　라　는

전　술

Art as "Tactic":
A Power That Makes Imagination and Action Possible

KIM Seongeun

Tactics, an exhibition held at the Nam June Paik Art Center from February 25 to June 3, 2021, was originally supposed to take place in late 2020, but it ended up postponed to the center's first exhibition of 2021 after the COVID-19 pandemic shut museums down for almost half a year. Any other time, it would have been unprecedented for an exhibition not to take place as initially scheduled. But COVID-19 came like a bolt from the blue, bringing society to a halt and forcing museums to stay closed for some time. During this turbulent period, the curators at the Nam June Paik Art Center, like their counterparts at other art institutions, were left thinking deeply about the things that art is capable of doing and the things it should be doing. Obviously, art plays an important role in soothing the ravaged hearts of an era of calamity—but as an art institution associated with the artist Nam June Paik, the center thought that we should be using the values he pursued as a way of understanding the present. So while the themed exhibitions at other art institutions during the same period tended to emphasize "solace" and "healing," we decided to go a somewhat different route. We wanted to discover the tactics of life and of art— the things that mere individuals can do—as a way of reflecting on the intensifying phenomena of discrimination, exclusion, anger, and hatred amid humankind's battle with the virus, and as a way of revisiting faith in diversity and openness.

It's been two years now that humanity has been fighting against its COVID-19 foe. *Tactics* introduced the titular concept as a way of suggesting things that we can do as individuals, helpless as we may appear in the battle with the pandemic. A key reference for the

예술이라는 전술 : 상상과 행동을 가능하게 하는 힘

김성은

백남준아트센터에서 2021년 2월 25일부터 6월 3일까지 열렸던《전술들》은 원래
2020년 말 예정이었으나 코로나바이러스감염증-19 상황으로 미술관들이 반 년
가까이 문을 닫으면서 순연되어 2021년 첫 전시로 열게 되었다. 전시가 계획했던
일정에 열리지 못하는 것은 예년 같으면 초유의 사태로 여겨질 법한 일이지만,
코로나는 천재지변처럼 온 사회를 멈추었고 미술관 역시 상당 기간 문을 닫아야만
했다. 이 같은 격변의 시기에 백남준아트센터 학예사들은 다른 미술관들과
마찬가지로 예술이 할 수 있는 일, 예술이 해야 할 일에 대해 깊이 고민하게 되었다.
재난의 시대 지친 마음들을 어루만지는 예술의 역할도 중요하겠지만, 백남준의
미술관으로서 백남준아트센터는 작가가 지향했던 가치에 비춰 현재를 각성해야
한다고 생각했다. 그래서 같은 시기에 열렸던 타 미술관들의 주제전들이 위로와
치유에 방점을 두었던 것과는 다소 다른 노선을 택하기로 하였다. 인류가
바이러스와 싸우며 깊어진 차별과 소외, 분노와 혐오의 문제를 돌아보고 다양성과
개방성에 대한 믿음을 되새기기 위해 작은 개인들이 할 수 있는 삶의 전술들,
예술의 전술들을 찾고자 한 것이다.

➤ Poster for the *Tactics* exhibition,
Graphic design by Shin Shin.
《전술들》포스터, 그래픽 디자인 신신.

exhibition was the concept of "tactics" articulated by the historian Michel de Certeau, who spoke of them as a method of practice through which alienated "others" fight back against entrenched power in their day-to-day lives. Even if one doesn't understand it in terms of theoretical terminology, saying that a person is using "tactics" ordinarily presupposes some clear objective. Most directly, there is the military sense of formulating a strategy to win in a wartime context, using concrete methods to deploy one's combat capabilities in a particular time and place. By considering "tactics" in the context of artistic practice as it is brought to bear on our daily lives, the *Tactics* exhibition was meant not to suggest a tactical attempt to achieve some specific aim, but to propose a role for art in leading us to reconsider the very objectives that our actions presuppose.

A viral pandemic is considered to be something that afflicts everyone without exception; it is seen as a shared catastrophe that none of us can avoid. But while that "without exception" suggests that nobody can avoid it, it cannot be said that everyone is equally impacted. The virus was particularly devastating to people facing certain conditions in their lives, and as a medical entity, it created upheavals for countries and institutions that took on quite different social forms. Within that "without exception," there was discrimination and inequality, while ostensibly scientific data ended up politicized as used as a tool of surveillance and oppression. The exclusion and blockades engendered by our fear of the virus picked away at wounds that had long been festering in our lives. But is there anything we can do in this ruthless war with the virus? The artists who took part in *Tactics*—GU Minja, SONG Minjung, JUN Sojung, Johanna Billing, Bad News Days, PARK Sunmin, PARK Seungwon, and Jonas Staal & Laure Prouvost—proposed tactics for restoring the subjectivity to question the dominant modes of behavior in a repetitive daily routine; tactics for small-scale action that even anonymous individuals can take to stop the entrenchment of forces like capital, political authorities, and institutions; tactics for actions of resistance, coexistence, and solidarity; tactics for taking action in such a way that we are not, at least, running away from that search.

인류가 코로나 바이러스라는 적과 전쟁을 벌이고 있는 것이 벌써 이 년이 다 되어 간다.《전술들》은 코로나와의 싸움에서 한없이 미약하기만 한 것처럼 보이는 개인이 할 수 있는 일을 제안하고자 '전술'이라는 개념을 가져왔다. 전시에서 주요하게 참조한 것은 역사학자 미셸 드 세르토(Michel de Certeau)의 '전술'인데, 소외된 타자들이 일상에서 공고화된 권력에 저항하는 실천의 방식을 말한다. 이러한 이론적 용어를 모르더라도 우리가 전술을 구사한다고 할 때는 분명한 목적을 전제한다. 가장 직접적으로는 싸움 '전(戰)', 재주 '술(術)'이라는 한자가 가리키듯이 전쟁의 맥락에서 승리하기 위해 전략을 수립하고 그 아래 개별적인 시공간에서 전투력을 발휘하는 구체적인 방법을 일컫는 것이 전술이다. 이 같은 의미의 전술을 우리의 일상에 개입하는 예술적 실천에 대입하면서 전시 《전술들》은 일정한 목적을 달성하기 위한 전술이 아니라 우리의 행동들이 전제하고 있는 목적 자체를 다시 생각하게 하는 예술의 역할을 제시하고자 하였다.

바이러스의 대유행은 모두가 예외 없이 겪는 일이기 때문에 누구도 비켜갈 수 없는 공동의 재난으로 간주된다. 그런데, 예외 없다는 말은 그 누구도 벗어날 수 없다는 뜻이지만, 그렇다고 그 영향이 모두에게 같은 정도로 미치는 것은 아니다. 처한 삶의 여건에 따라 누군가에게는 바이러스가 더욱 치명적으로 덮쳤고, 의학적 개체인 바이러스가 저마다 다른 사회적 양상으로 국가와 제도에 격동을 일으켰다. '예외 없음'의 안에서도 차별과 불평등이 일어났고, '과학적' 데이터가 정치화되어 감시와 억압의 도구가 되기도 하였다. 바이러스에 대한 두려움이 낳은 폐쇄와 배제는 이미 오랫동안 우리 삶 속에 곪아 있던 문제들을 할퀴어 헤집어 냈다. 그렇다면 가차없는 바이러스와의 전쟁 속에서 우리는 무엇을 할 수 있을까? 《전술들》에 참여한 구민자, 송민정, 전소정, 요한나 빌링(Johanna Billing), 배드 뉴 데이즈(Bad New Days), 박선민, 박승원, 요나스 스탈 & 로레 프로보(Jonas Staal & Laure Prouvost) 작가들은 매일 반복되는 일상에서 지배적인 행동 양식에 의문을 제기할 수 있는 주체성의 회복, 익명의 개인이지만 자본·권력·제도 같은 거센 힘들의 경화를 막을 수 있는 미시적인 행동, 그래서 저항이 되고 공존이 되고 연대가 되는 행동, 적어도 그러한 모색으로부터 도피하지 않는 행하기의 《전술들》을 발의하였다.

Jonas Staal & Laure Prouvost, *Obscure Unions*, Image courtesy of Nam June Paik Art Center, Photo by KANG Shindae.
요나스 스탈 & 로레 프로보, 〈모호한 연합들〉 전경, 백남준아트센터 제공, 사진 강신대.

One of these proposals—*Obscure Unions* by Laure Prouvost and Jonas Staal—urges us to form unions as comrades not only to our fellow human beings, but also to non-human beings, beings who are not perceived as fully "other." It's the third collaboration by the artists, who are French and Dutch, respectively. Amid the complex partitioning of its grid structure, fragmentary sculptures showing part of the human body and parts of animals and plants are situated on top of and around the white framework. The floor sloshes with sticky squid ink, and a video projects overhead as signs all around proclaim various slogans. "*Obscure Union* is looking for comrades. Comradeship is a relationship where people are bound together firmly on the same side, while being broadly accepting of each other's differences. We're all becoming incomplete terminals for one another." As this declaration suggests, Jonas Staal is someone who has long adopted an activist approach in his art, pursuing work using the forms of parliaments, courtrooms, unions, training, and propaganda. He also conceptualizes this in terms such as "assemblism" and "collectivizations." This emphasizes the need for an approach that unites art, politics, and activism through the practice of performative "assemblies," as well as collectivizations (plural, not singular) that imagine more equal ways of life and take action to achieve them.

Obscure Unions is a work that demands on-site production. But since the artists were not able to visit Korea due to the pandemic, Korean artist KWON Yongju and his team took over responsibility for the spatial design, installation, and completion of the sculptures. By the time of the exhibition installation stage, curator LEE Chaeyoung—who based her exhibition planning on in-depth research into the things that art is capable of doing and obliged to do in the wake of the pandemic—was forced to take on coordination duties of unprecedented complexity. The *Obscure Unions* installation is quite large in scale, but all the individual elements in it—the sculptures, the video, the materials and lettering—required exquisite crafting. Coordinating opinions and elevating the overall quality through painstaking communication between the artists in Korea and the artist far away, under intense time pressure to boot, would have been impossible without an experienced curator from a media art institution like the Nam June Paik Art Center. It is a tribute not only to the curator but also to the participating artists and all the

그 중에서도 로레 프로보와 요나스 스탈의 〈모호한 연합들 Obscure Unions〉은 인간만이 아니라 비인간인 타자들, 온전한 타자로서도 인식되지 못하는 존재들과 동지가 되고 연합할 것을 촉구한다. 프랑스와 네덜란드의 작가들인 두 사람이 세 번째로 협업한 작품이다. 격자 구조로 복잡하게 구획된 공간에는 인간의 신체 부위, 동물과 식물의 부분 등 파편화된 형상의 조각들이 흰색 구조 틀 위와 주변에 놓여 있다. 바닥에는 끈적거리는 오징어 먹물이 흥건하고 그 위로 비디오가 투사되고 있으며, 여러 가지 구호가 적힌 피켓들이 곳곳에 놓여 있다. "'모호한 연합'은 동지를 찾는다. 동지는 같은 편으로 굳건히 결합되어 있으면서도 서로의 다름을 폭넓게 포용하는 관계다. 서로가 서로에게 불완전한 말단이 되어주는 것이다." 이 선언문에서도 드러나듯 요나스 스탈은 행동주의 예술을 표방하며 의회, 법정, 연합, 훈련, 프로파간다 형식의 작업을 오랫동안 해 왔다. 그리고 이를 '회합주의(assemblism)', '집단화(collectivizations)' 등의 용어로 개념화하기도 하는데, 수행적인 회합의 실천으로 예술, 정치, 행동주의를 연결하면서, 보다 평등한 삶을 상상하고 이를 위해 행동할 수 있는 모임, 단일한 하나의 집단이 아니라 복수형의 집단화가 필요하다는 의미이다.

Jonas Staal & Laure Prouvost, *Obscure Unions*, Image courtesy of Nam June Paik Art Center, Photo by KANG Shindae.
요나스 스탈 & 로레 프로보, 〈모호한 연합들〉 전경, 백남준아트센터 제공, 사진 강신대.

others who helped in various ways that *Tactics* turned out to be such an outstanding exhibition even with the high level of communication difficulties in putting it together. *Obscure Unions* in particular would never have come about without the generous support of the Dutch Embassy in Korea. The exhibition once again showed that it is through collaborations like these that we gain the confidence that tactics for living—ways that mere individuals can reach and unite with one another—are made possible through art.

〈모호한 연합들〉은 현장 제작이 반드시 필요한 작품이지만 코로나19로 인해 방한할 수 없었던 작가들을 대신해 공간 디자인과 설치, 조각의 완성은 한국의 권용주 작가팀이 맡았다. 팬데믹이 닥친 후 예술이 할 수 있는 일, 예술이 해야 할 일에 대해 심도 있는 연구를 바탕으로 전시를 기획한 이채영 큐레이터는 전시 설치 단계에 이르러서는 전례 없는 전방위 소통을 진두지휘 해야 했다. 특히 〈모호한 연합들〉의 설치는 대규모이지만 그 안에 담긴 조각, 영상, 물질, 글자 하나하나 모두 굉장히 정밀한 세공을 요구하는 것들이었고, 시간의 압박 속에서도 원격의 작가들과 현장의 작가들 간에 섬세한 교신으로 이견을 조율하고 완성도를 높이는 일은 백남준아트센터라는 미디어 아트 미술관의 경륜 있는 큐레이터가 아니고서는 어려운 일이었다. 전시 만들기의 소통 난이도가 이처럼 높은 환경에서 《전술들》 전시가 훌륭하게 만들어질 수 있었던 것은 큐레이터뿐만 아니라 참여한 작가들, 그리고 여러 방면으로 도움을 주신 분들 덕분이다. 무엇보다 주한네덜란드 대사관의 큰 후원이 없었다면 〈모호한 연합들〉은 실현될 수 없었을 것이다. 작은 개인들이 서로 맞닿고 맞잡을 수 있는 삶의 전술들이 예술을 통해서는 가능할지도 모른다는 낙관은 바로 이러한 협업으로부터도 생겨난다는 점을 다시 한번 확인한 전시이다.

SOLID
ARITY
WITH
ROSE
S AND
T U L I
P S

장미와 툴립의 연대

Solidarity with Roses and Tulips: Commemorating a "Gender Champion" for International Women's Day

LEE-KIL Bora

While I was traveling for business, I stopped at a hotel in Vietnam. As I presented my passport to check in, one of the staff handed me a rose and said, "Today is International Women's Day. Congratulations!"

It was the first time that had ever happened to me—being congratulated for International Women's Day, and being given a rose for being a woman. I laughed awkwardly at the time. A few years later, I was contacted by the Dutch Embassy in Korea. For International Women's Day in 2021, the Dutch government was carrying out a campaign to support female leaders around the world, and they wanted to select me as a "gender champion" for Korea. Thinking they just wanted a commemorative video or something, I went to the residence, where the Dutch Ambassador handed me a bouquet of orange tulips along with a plaque expressing encouragement and support for my past activities. It really was quite lovely. Gender champions—they were celebrating International Women's Day in such a wonderful way.

Making a film about abortion

The reason I was selected as a Korean gender champion (!) was because of my vocal activities as a feminist artist, and because of *Our Bodies*, a film that I was working on about women's bodies and the reproductive justice.

"I terminated a pregnancy. My mother terminated her pregnancy. And my grandmother terminated her pregnancy. Why can't we talk about this?" This was the question that this documentary started from: I began with my own experience having an abortion, and went from

장미와 튤립의 연대: 여성의 날 젠더 챔피언을 기념하며

이길보라

출장 차 베트남의 한 호텔을 찾았다. 체크인을 위해 여권을 내밀자 직원이 장미를 건네며 말했다.

"오늘은 세계 여성의 날입니다. 축하합니다!"

처음이었다. 여성의 날을 축하 받은 것도, 여성이라고 장미를 받은 것도. 괜히 어색해 웃었다. 그로부터 몇 년 후, 주한네덜란드대사관에서 연락이 왔다. 2021 세계 여성의 날을 맞이하여 네덜란드 정부가 각국의 여성 리더를 응원하는 캠페인을 하는데 한국의 젠더 챔피언으로 선정하고 싶다는 거였다. 단순히 홍보 영상을 촬영하는 줄 알고 갔더니 주한 네덜란드 대사가 그간 해왔던 활동을 격려하고 지지한다며 상장과 함께 오렌지색 튤립 꽃다발을 건넸다. 정말이지 근사했다. 젠더 챔피언이라니. 여성의 날을 이렇게 멋지게 축하할 수 있다니.

임신 중지 이야기를 영화로 만들다

내가 무려 한국을 대표하는 젠더 챔피언으로 선정될 수 있었던 건 페미니스트 예술가로서 목소리 높여 활동해온 행보와 현재 제작중인 여성의 몸과 재생산정의에 대한 영화 〈Our Bodies〉 때문이다.

'나는 임신 중지를 했다. 엄마도 임신 중지를 했다. 할머니도 임신 중지를 했다. 그런데 우리는 왜 이것에 대해 이야기할 수 없을까?'라는 질문으로 시작하는 이 다큐멘터리 영화는 나의 임신 중지 경험으로부터 시작하여 엄마, 할머니의 경험을 경유하며 무엇이 우리로 하여금 자유롭게 말하지 못하게 하는지에 대해 드러내는 작업이다.

there to my mother's and grandmother's experiences, revealing what was preventing us from speaking freely about it.

There was me, someone born in the 1990 who had had an abortion. There was my mother, a deaf woman born in 1965 who had had three abortions, only partly by choice. And there was my grandmother, who was born in 1938, talking about how she allowed her daughter to die because she had to have a son with a "normal" body in order to be recognized as a member of society. Through our stories, I trace the modern and contemporary Korean history surrounding reproduction. Another key narrative in the film involves showing the context and relationship with the US and Europe, which sought to use technology and capital to control the fertility rate in the Third World, deeming population controls to be necessary for better lives.

With *Our Bodies*, I choose to address the most personal stories in the most public way: holding interviews on abortion in a studio and turning them into a film. In the process, it shows how women's bodies have been controlled and by whom, as well as how this has combined with feelings of shame to create a social taboo. Interrogating the boundary between the "normal" and "abnormal," it shows the complicity of capital, politics, and biotechnology.

The film began as a response to the South Korean Ministry of Health and Welfare's announcement in 2016 that it planned to amend the Medical Service Act to beef up punishments for illegal pregnancy termination. In protest, women took to the streets to talk about their experiences with abortion and campaign for its decriminalization. I wrote a column in one of the daily newspapers as a gesture of solidarity. In it, I shared my own abortion and experience along with my mother's and grandmother's, asking the question of why such a common procedure should be a "crime" and a personal issue. After the column went to print, it attracted an unimaginable torrent of vicious replies—ad hominem attacks denouncing me as a "murderer." Yet I also received many messages of solidarity. They wrote about how they supported me, about how they had similar experiences and were grateful to me for showing the courage to take the first step. After writing the column, I gained a newfound sense of how this story, rooted in personal experience, is the most social and public of stories.

임신 중지를 한 1990년생인 나, 1965년생으로서 자의 반 타의 반으로 임신 중지를 세 번 경험했던, 농인인 나의 엄마, 1938년에 태어나 사회 구성원으로 인정받기 위해 '정상'의 몸을 가진 아들을 낳아야 했기에 딸을 그냥 죽게 놔두었다고 고백하는 할머니의 이야기를 통해 재생산을 둘러싼 한국의 근현대사를 추적한다. 더 나은 삶을 위해 인구 조절이 필요하다며 기술과 자본을 통해 제3 세계의 출산율을 통제하려 했던 미국, 유럽과의 관계와 맥락을 드러내는 것 또한 이 영화의 주요 내러티브 중 하나다.

〈Our Bodies〉는 가장 사적인 이야기를 가장 공적인 방식으로 하기를 택한다. 스튜디오에서 임신 중지에 관한 인터뷰를 진행하고 이를 영화로 제작한다. 이를 통해 여성의 몸이 누구에 의해 어떻게 통제되어 왔는지, 이는 수치라는 감정과 결합하여 어떻게 사회적인 금기가 되었는지 드러낸다. '정상'과 '비정상'의 경계에 대해 질문하며 자본·정치·생명 기술이 이에 결탁해온 과정을 보여준다.

이 영화는 2016년 보건복지부가 '불법 인공임신중절'에 대한 처벌을 강화하는 의료법 개정을 예고하자 그에 항의하며 거리로 뛰쳐나와 자신의 임신 중지 경험을 말하며 '낙태죄' 폐지 운동을 한 여성들과 연대하기 위해 쓴 일간지 칼럼으로부터 출발했다. 나와 엄마, 할머니의 임신 중지 경험을 공유하며 빈번하게 일어나는 임신 중지가 왜 '죄'이며 개인의 문제여야 하는지 묻는 글이었다. 신문이 발행되자 상상하기 어려울 정도로 많은 악플이 달렸다. 살인자라고 비난하고 인신공격을 하는 내용이었다. 동시에 많은 연대의 메시지를 받았다. 응원하고 지지한다고, 비슷한 경험이 있는데 먼저 용기 내주어 고맙다는 말들이었다. 글을 쓴 후에 다시 깨달았다. 이 이야기는 개인적 경험을 기반으로 하는 가장 사회적이고 공적인 이야기라는 걸.

영화 〈Our Bodies〉를 기획하고 그에 대한 연구 과정을 네덜란드필름아카데미 석사 과정 졸업식에서 발표했다. 네덜란드 암스테르담의 아이 필름뮤지엄(EYE Filmmuseum)에서 해당 연구와 프로젝트를 발표하던 날, 네덜란드 출신 동기가 말했다.

"나도 같은 경험이 있어. 여기서는 임신 중지가 합법이지만 시술을 받는 건 생각보다 쉽지 않아. 그에 대한 경험을 이야기하는 것 또한 사회적으로 금기시되어 있어. 한국보다는 덜하겠지만 말이야. 너의 경험은 나의 것과 정확히 연결돼."

At the graduation ceremony for my master's program at the Netherlands Film Academy, I showed the planning and research process for *Our Bodies*. The day I presented my research and project at the EYE Filmmuseum in Amsterdam, a Dutch classmate told me, "I had the same experience. Abortion is legal here, but undergoing the procedure is more difficult than you would expect. It's also socially taboo to talk about that experience—though not as much as in Korea. Your experience very much connects with mine."

In this way, a story that started with myself and continued through my mother and grandmother had now affected someone living in the Netherlands. A story originating in the body connected all of us precisely.

Carrying on solidarity that began with roses and tulips

After I shared the news that I had been named a Korean "gender champion" for International Women's Day, one of my friends laughed and flashed a "thumbs up," asking me if that meant I would need a champion's sash. It's an experience we truly are in need of: celebrating and encouraging people as "champions."

In 1908, female garment workers in New York burned to death in a fire at one of the factories there. In response, people took to the streets to demand better working conditions, a rise in women's status, and women's suffrage. It was out of this moment, and the demand for "bread and roses," that International Women's Day was enacted. On March 8, women around the world present each other with roses to remember the rights and status of women, which remain unequal to this day. This arrived to me in the form of a single rose and a bouquet of orange tulips.

I can remember those people who proudly pronounced me a "gender champion." I think of the aim of their champion—how they wanted to declare me a "champion" in order to celebrate and support the things I had done to improve women's rights and status. I see now how important it is to visualize, celebrate and unite with those who are fighting inequality, rather than sheepishly declining the flowers offered to us on International Women's Day.

　　나로부터 출발한 이야기가 엄마, 할머니를 경유하여 네덜란드에 거주하는
이에게까지 가 닿는 순간이었다. 몸으로부터 출발한 이야기는 우리 모두를
정확하게 연결해냈다.

장미와 튤립으로부터 시작된 연대를 이어

세계 여성의 날을 기념하여 한국의 젠더 챔피언이 되었다는 소식을 전하자 지인
하나가 챔피언 벨트 차야하는 것 아니냐고 웃으며 멋지다고 엄지를 치켜세웠다.
누군가를 챔피언이라고 부르며 축하하고 독려하는 것이 우리에게는 정말로 필요한
경험이라고 말이다.

　　1908년 미국 뉴욕의 섬유노동자들이 여성들이 작업장에서 화재로 불타 숨지자
거리로 뛰쳐나와 노동조건 개선과 여성의 지위 향상, 참정권을 요구했다.
"우리에게 빵과 장미를 달라"고 외쳤던 순간으로부터 세계 여성의 날이
제정되었다. 매년 3월 8일이 되면 전 세계의 여성들은 여전히 불평등한 여성의
인권과 지위를 상기하며 서로에게 장미를 선사한다. 그것은 한 송이의 장미가 되어,
오렌지색 튤립 부케가 되어 나에게로 왔다.

　　나를 자랑스럽게 '젠더 챔피언'으로 선정하여 수상한 이들을 떠올린다. 여성의
인권과 지위 향상을 위해 활동해온 업적을 치하하고 독려하기 위해 당신을
챔피언이라 부르겠노라 한 캠페인의 목적을 생각한다. 세계 여성의 날에 무슨
꽃이냐고 손사래를 치며 어색해하는 것이 아니라, 불평등에 맞서 투쟁하는 이들을
가시화하고 축하하며 연대하는 일이 얼마나 중요한지 돌아본다.
우리 사회가 더 많은 젠더 챔피언을 길러내려면 더 많은 장미와 튤립을 기쁘고
유쾌하게 건네야 할지도 모른다. 파편화된 존재들을 가시화하고 연결하며 그에
합당한 자리를 만들고 꽃을 선사하는 일, 예술이 그 역할을 할 수 있으리라 믿는다.
장미와 튤립으로부터 시작된 연대를 이어나갈 글과 영화를 기다린다.

Perhaps we will need to cheerfully pass along many more roses and tulips if we want our society to produce more gender champions. I am convinced this is a role that art can play: visualizing and piecing together fragmented things, creating a suitable place for them and presenting them with flowers. I look forward to more texts and films that carry on the solidarity that began with roses and tulips.

A scene from the film *Our Bodies*.
(From the left in the photo) The
director's mother, the director, and
the director's grandmother are staring
at the camera. © Whale films

영화 〈Our Bodies〉의 한 장면.
(사진 좌측부터) 감독의 어머니, 감독,
감독의 할머니가 카메라를 응시하고 있다.
© 영화사 고래

JEJU'S

HAE

NYEO

DIVER

S

제 주 　 ' 　 해

녀 　 ' 　 : 　 해 　 안

생 　 태 　 계 　 의

토 　 착 　 　 해

양 　 생 　 물 　 학 　 자

Jeju's *Haenyeo* Divers, Indigenous Marine Biologists of the Coastal Ecosystem

PARK Joowon

Looking back from the current vantage point as 2021 heads toward its close, I feel like the last two years for me were spent for the most part adapting to new situations that were unpredictable and constantly changing. The term "living with COVID-19" eventually became part of our everyday parlance, and we all seemed to be gradually adapting to the change—but then the arrival of a new viral variant seemed to be posing a renewed threat. Even amid these endless uncertainties, the 13th Gwangju Biennale did finally open in April of this year, lasting for a brief period of one month. Adopting the title *Minds Rising, Spirits Tuning*, the Biennale was a project to explore an era of technological transformation through superintelligence, along with the nature of organic intellect. It sought an answer to the question: To what extent can we explore and develop the wisdom of the mind beyond the cognitive intellect exhibited by the brain? In the process, we wanted to incorporate not only the dominant technological systems and mechanistic vocabulary of the West, but also unorthodox and non-mainstream concepts such as healing techniques, indigenous modes of living, matriarchal systems, and animism. For my part in this exhibition, I joined the artistic director's team as an associate curator, working on a newly commissioned project with Femke Herregraven, one of the most active figures based in the Netherlands today. In the process, I was also able to collaborate in meaningful ways with the Dutch Embassy in Korea.

It is with the Embassy's proactive support that we were able to present the artist's extensive research and visual results with *Twenty Birds Inside Her Chest*, a prominent work from Gallery 5 (the last of the galleries) that provided the 13th Gwangju Biennale with its pièce de

제주 '해녀': 해안 생태계의 토착 해양생물학자

박주원

2021년 한 해의 끝을 향해 달려가는 이 시점에서 돌아보니, 나의 지난 2년은 무엇도 예측할 수 없는, 그리고 지속적으로 변화하는 새로운 상황들에 적응하느라 대부분의 시간을 쓴 듯 보인다. '위드 코로나(Living with COVID-19)'라는 표현이 어느새 우리 일상에 등장하고, 모두 이 변화에 점차 적응하는 듯 보였지만 또 다른 변이 바이러스의 출현은 다시금 우리에게 새로운 위협으로 다가온다. 이처럼 끊임없는 불확정성 속에서도 제13회 광주비엔날레는 마침내 지난 4월 개막했고, 한 달이라는 짧은 기간 동안 개최되었다. '떠오르는 마음, 맞이하는 영혼'이라는 제목으로 열린 제13회 광주비엔날레는 초지능(superintelligence)을 기반으로 한 기술 변혁의 시대, 유기적 지성의 실체를 탐구하는 프로젝트로 진행되었다. 이 프로젝트는 뇌에서 발현되는 인지적 지성을 넘어, 마음의 지성을 살피고 이를 어디까지 개발할 수 있는가? 에 대한 질문의 대답을 찾고자 하였다. 그리고 이 과정에서 서구의 지배적 기술 체계나 기계적 어휘뿐만 아니라 치유의 기술, 토착 생활 양식, 모계 중심 체계, 애니미즘 등의 비정통적이고 비주류적인 개념들까지 아우르고자 하였다. 특히 이번 전시에 나는 협력 큐레이터로 예술감독팀에 합류하게 되면서 동시대 네덜란드를 기반으로 가장 활발하게 활동하고 있는 펨커 헤러흐라번(Femke Herregraven)과의 신작 커미션 프로젝트를 추진하게 되었고, 이를 통해 주한네덜란드대사관과의 의미 있는 협업을 진행할 수 있었다.

이번 주한네덜란드대사관의 적극적 후원을 통해, 우리는 13회 광주비엔날레 전시의 대미를 장식했던 마지막 5전시실의 주요 작품인 〈그녀의 가슴 속에 있는 새 스무 마리 Twenty Birds Inside Her Chest〉를 작가의 오랜 연구와 시각적 성과물로 발표할 수 있었다. 마치 끊임없이 일상을 도전 받는 지금 상황을 예견한

résistance. As though predicting the current situation and its endless challenges to everyday life, Herregraven's new work in Gwangju begins from the question: How can new voices emerge within moments of disaster? As an alternative to the "end times" discourse of this era of global disaster, the artist studied the Jeju Island practice known as *sumbisori*[1] and meeting spaces for the community of *haenyeo* (female divers). Venturing beyond the androcentric narrative within the established history of human evolution, the artist wanted to answer her own question by exploring the divers' physical instincts.

The artist's team visited Jeju Island twice in 2020 to research the *haenyeo* community for the project. The divers we know today wear black rubber wetsuits, but over the past centuries, they have dived in the cold sea wearing only white cotton swimsuits. It was not until the 1970s that they began using the rubber suits we are so familiar with today; even now, the divers refuse to use artificial oxygen tanks or diving apparatuses. As a result, what the *haenyeo* harvest from the sea is markedly constrained by their physical capabilities and biological limits. They receive from the sea the resources they are able to gather, and they do not attempt to employ modern technology to capture any more than that. If they did seek to take more than their natural physical limits allow, the results would have been devastating for the ocean ecosystem and the divers' traditional way of life. In this sense, they are not merely harvesters of marine life; they are the indigenous marine biologists of Jeju's coastal ecosystem, amassing vast stores of knowledge of and experience with nature over the centuries and coexisting side-by-side with Jeju's surrounding ocean.

With this project, Femke Herregraven offers a new perspective on the *haenyeo* based on her artistic inspiration and diligent research. As depicted in her work *Twenty Birds Inside Her Chest*, the *haenyeo* culture and practices are no longer a matter of faded tradition, but a future model for understanding and coexisting with nature. From that standpoint, *sumbisori*—the *haenyeo*'s special method of breathing—is a pivotal process in terms of achieving balance in their bodies and becoming one with nature and the sea. A high-pitched whistling that the *haenyeo* emit when they surface from underwater, *sumbisori* occurs when they forcefully expel the carbon dioxide from their lungs and

1 This refers to the distinctive whistling
 sound made by *haenyeo* when surfacing
 breathless from their deep dives.

듯, 펨커 헤러흐라번의 이번 광주 신작은 "재앙의 순간 속에서 어떻게 새로운
목소리가 출현할 수 있을까?"라는 물음에서부터 시작한다. 그리고 이러한 전
지구적 재앙의 시대의 '종말의 담론'에 대한 대안으로 작가는 제주의 숨비소리[1]와
해녀 공동체를 위한 모임 공간을 연구했다. 기존 인간 진화 역사 속 남성중심주의적
서술에서 벗어나, 작가는 해녀의 신체적 본능을 탐구함으로써 본인의 물음에
답하고자 했다.

　이 프로젝트를 위해 작가팀은 2020년, 1년간 두 차례 제주도를 직접 방문해
해녀들의 커뮤니티를 연구, 조사했다. 지금 우리가 아는 해녀들은 검은색 고무
잠수복을 입은 형태이지만, 사실 해녀들은 지난 수세기 동안 하얀 솜옷을 입고
차가운 바다에서 잠수를 했다. 1970년대가 되어서야 그들은 우리가 익히 아는
고무재질의 해녀 잠수복을 사용했고, 지금까지도 인공적인 산소통이나 다이빙
장비를 사용하는 것을 거부한다. 때문에 해녀에게 있어 무엇인가를 바다에서
수확한다는 것은 그들의 신체적 능력과 생물학적 한계에 의해 현저히 제한된다.
해녀는 그가 취할 수 있는 만큼만의 자원을 바다로부터 제공받고, 현대기술의 힘을
빌려 욕심을 부리려 하지 않는다. 만약 해녀들이 그들의 자연스러운 신체적 한계를
뛰어넘어 무엇인가를 더 취하려 했다면, 바다 생태계 그리고 해녀들의 전통적 삶의
방식은 곧 파괴되고 말았을 것이다. 이렇듯 그들은 단순히 해양생물을 채집하는
역할을 넘어 수세기에 걸쳐 제주도 해안 생태계의 토착 해양생물학자로서, 자연에
대한 방대한 지식과 경험을 얻고, 가장 가까운 자리에서 제주의 바다와 공생해왔다.

　그리고 펨커 헤러흐라번은 이번 프로젝트에서 작가의 예술적 영감과 본인의
성실한 연구를 통해 해녀를 바라보는 새로운 시각을 제안한다. 작품 〈그녀의 가슴
속에 있는 새 스무 마리〉에서 그려지는 해녀들의 문화와 행동 양식은 더 이상
빛바랜 전통이 아닌, 자연을 이해하고 함께 공생할 줄 아는 미래적 모델이다.
이러한 관점에서 해녀들의 호흡인 '숨비소리'는 그들의 몸의 균형을 만들고 자연
바다가 하나가 되는 매우 중요한 과정이다. 해녀가 수면 위로 올라올 때 내쉬는
고음의 휘파람 소리인 숨비소리는 폐로부터 이산화탄소를 힘껏 배출해낸 뒤 신선한
산소를 신속하게 흡입함으로써 발생한다. 프로젝트를 통해 작가는 "해녀는 산 자의
땅에서 죽은 자의 일을 한다"고 말하는데, 이는 숨비소리가 물에 대한 적응뿐
아니라 삶과 죽음 사이를 오가는 순간과 그 순간의 극복을 상징하기 때문이다.

1　해녀들이 물질을 할 때 깊은 바닷속에서부터
　숨이 턱까지 차오르면 물밖으로 나오면서
　내뿜는 휘파람 소리를 일컫는다.

rapidly take in fresh oxygen. In her project, the artist refers to the *haenyeo* as "doing the work of the dead in the land of the living." This is because the *sumbisori* does not merely signify adaptation to the water— it also represents moments on the brink between life and death, and the overcoming of those moments.

Despite the travel restrictions operating during the pandemic, Herregraven's team was able to visit Jeju and stay for some time, collecting the divers' sounds from within their community and turning them into an archive. The archive is not simply a matter of preserving the sounds of *haenyeo* as something directly tied to community survival on Jeju Island; it is also about looking back on the history and lives of Jeju's female divers as workers supporting their families, as a community of resistance pushing back against capitalism, and as fighters during the colonial era. The sound archive is placed in a structure that represents the *bulteok*[2]—a gathering space for the *haenyeo* community—and completed with the addition of eight sculptures that resemble throats amplifying the whistling sound of *sumbisori*. Exhibited alongside those throat sculptures are others shaped like harpoons in the Dutch style. Across a gap of 350 years, they tie the theme together with the story of Hendrick Hamel, the first Dutch traveler to happen upon Jeju Island in the 17th century, and with his home city of Gorinchem.

Rather than simply viewing Jeju's *haenyeo* as a traditional cultural heritage, Herregraven's project accords them a new status as a matriarchal community that has battled for social justice and political freedom and as indigenous marine biologists who have internalized the sea and nature, while presenting them as a future model for coexistence with the natural order. Perhaps this can offer us a different avenue forward amid our rapidly changing world. And perhaps, like these wondrous indigenous marine biologists of Jeju, we can break out of our familiar concepts and look once again to the forgotten values of the past— dreaming of a world that is newer and better than the one we have now.

2 A traditional communal space for the *haenyeo* community, the *bulteok* consists of a circular stone barrier that blocks the wind and offers concealment. The structures have been used by the divers as outdoor changing areas for their dives. They will also build fires at the center to fight the cold, gathering together to share local news, impart diving skills, and hold meetings.

팬데믹으로 인한 여행 제한에도 불구하고, 작가팀은 제주를 방문해 오랜 기간 머무르며 해녀들의 커뮤니티에서 가장 가까이 그들의 소리를 직접 채집하고 이를 아카이브로 제작하였다. 이 아카이브는 제주의 공동체적 생존과 직결된 해녀의 물소리를 보존할 뿐만 아니라 제주도 해녀의 역사를 돌아보며 가족의 생계를 책임져온 노동자, 자본주의에 대항하는 저항 공동체, 식민지 시대 투쟁자로서 그들의 삶을 다시금 돌아본다. 이렇게 채집된 사운드 아카이브는 해녀 공동체의 모임공간인 불턱[2]을 상징화한 구조물에 삽입되고, 숨비소리의 휘파람을 증폭시키는 목구멍 모양을 닮은 8개의 조각을 더해 완성된다. 또한 이 목구멍 조각과 함께 전시된 네덜란드식 작살모양의 조각들은 350년이라는 시간을 넘어, 17세기 우연히 제주에 도착한 첫 네덜란드의 여행자 하멜의 이야기와 그의 고향인 네덜란드 호린헴(Gorinchem)을 잇는다.

제주 해녀를 단순히 전통적 문화유산으로 해석하기 보다, 사회 정의와 정치적 자유를 위해 싸웠던 모계 중심적 공동체, 바다 자연을 체화한 토착 해양 생물학자로 새로운 지위를 부여하며 자연 질서와 공생하는 미래적 모델로 제안하는 펨커 헤러흐라번의 이번 프로젝트는 어쩌면 급격히 변화하는 세계 속 우리에게 다른 돌파구를 찾아줄지 모른다. 제주의 이 멋진 토착 해양 생물학자들에서처럼 익숙한 관념에서 벗어나 잊고 있던 지난 가치를 다시금 들여다 볼 때, 아마도 우리는 지금보다 조금은 더 새롭고도 나은 세상을 꿈꿔볼 수 있지 않을까.

2 불턱은 해녀 공동체를 위한 전통적 사랑방으로 동그랗게 돌담을 쌓아 바람을 막고 노출을 차단한 곳으로, 해녀들이 잠수복을 갈아입는 노천 탈의장으로 사용되었다. 이곳에서는 중간에 모닥불을 지펴 추위를 녹이며, 동네 소식들을 전하거나, 물질 기술을 전수하거나, 해녀 회의를 진행하였다.

On-site research in Jeju, Image courtesy of Gwangju Biennale Foundation. Photo by BJ Nilsen.
제주 현지조사 사진, 이미지 제공 (재)광주비엔날레. 사진 BJ Nilsen.

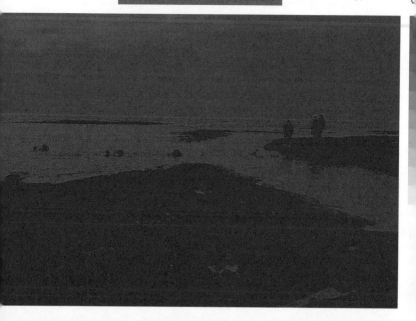

On-site research in Jeju, Image courtesy of Gwangju Biennale Foundation.

제주 현지조사 사진, 이미지 제공 (재)광주비엔날레.

Femke Herregraven, *Twenty Birds
Inside Her Chest*, 2021, Multi-sensory
installation, dimension variable,
Commissioned by the 13th Gwangju
Binennale, Sponsored by Mondriaan
Foundation and Embassy of the
Kingdom of the Netherlands in Korea,
Image courtesy of Gwangju Biennale
Foundation, Photo by KIM Sangtae.
펨커 헤러흐라번, 〈그녀의 가슴 속에 있는
새 스무 마리〉, 2021, 다중감각설치,
가변크기, 제13회 광주비엔날레 커미션,
몬드리안 재단, 주한네덜란드대사관 후원,
이미지 제공 (재)광주비엔날레, 사진
김상태.

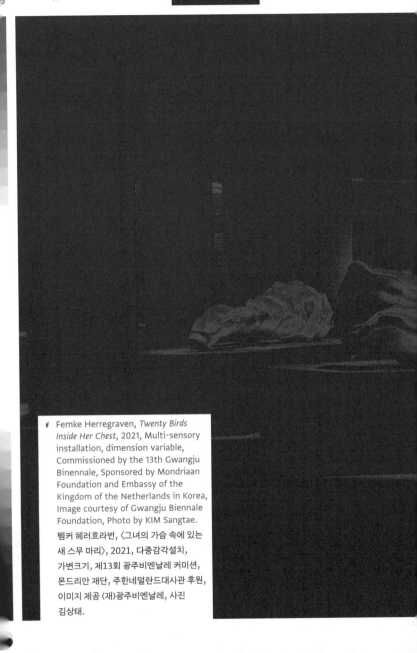

Femke Herregraven, *Twenty Birds Inside Her Chest*, 2021, Multi-sensory installation, dimension variable, Commissioned by the 13th Gwangju Binennale, Sponsored by Mondriaan Foundation and Embassy of the Kingdom of the Netherlands in Korea, Image courtesy of Gwangju Biennale Foundation, Photo by KIM Sangtae.
펨커 헤러흐라번, 〈그녀의 가슴 속에 있는 새 스무 마리〉, 2021, 다중감각설치, 가변크기, 제13회 광주비엔날레 커미션, 몬드리안 재단, 주한네덜란드대사관 후원, 이미지 제공 (재)광주비엔날레, 사진 김상태.

DUTCH

FILMS

IN B

USAN,

CITY

OF C

INEMA

영화의　　　　　도
시　　부산에
서　　네덜란
드　　영화를
　만나다

LEE Sanghoon

Boasting the longest history of any of Korea's short film festivals, the Busan International Short Film Festival (BISFF) has used its setting and its short film focus to contribute to promoting the development of the medium in Busan, in Korea in general, and around the world. As a setting for sharing theatrical films, documentaries, animation, and experimental work, it serves to connect the region with the rest of the world through the medium of film, broadening the scope of cinema as the "seventh art" while reaching past its limitations.

For the past 10 years, one of the Busan International Short Film Festival's signature programs has been its "guest country" section, which has presented results both domestically and internationally. Presented to audiences visiting the Busan Cinema Center at the height of spring in late April, this section is a special occasion for sharing various short films from one particular country. The viewers get to survey a broad spectrum of the country's films, beyond the more familiar approaches of presenting a specific genre or individual theme, and in the process they have the opportunity to gain a greater understanding through film—understanding that country's history, its society, its culture, and most of all its people. The guest country section began with France, birthplace of cinema. In the decade since then, it has focused on various countries in Europe, the Americas, and Asia. In 2021, it finally had the opportunity to spotlight the Netherlands.

As programmer for the guest country section, I had long seen Dutch films that were lesser known among Korean and Asian viewers as being a hidden treasure trove of things I wanted to share with festival audiences. Dutch short film was an area where I had focused particular attention,

영화의 도시 부산에서 네덜란드 영화를 만나다

이상훈

한국의 단편영화제 중 가장 유구한 역사를 갖는 부산국제단편영화제는 지역과 단편이라는 특성을 장점으로 승화시키며 부산과 한국 그리고 세계 단편영화의 발전을 증진시키는 데 기여하고 있다. 극영화, 다큐멘터리영화, 애니메이션영화는 물론 실험영화 소개의 장으로, 제7의 예술인 영화의 한계와 범위를 넓혀가며 영화를 통해 지역과 해외를 잇는 일을 하고 있다.

부산국제단편영화제 대표 프로그램 중 지난 10년 동안 꾸준히 대내외적으로 성과를 보이고 있는 주빈국 섹션이 있다. 이 섹션은 봄의 절정의 시기인 4월 말 부산영화의전당을 찾는 관객들에게 한 국가의 다양한 단편영화를 집중적으로 소개하는 특별한 자리다. 관객들은 그동안 익숙하게 볼 수 있는 특정 장르나 개별 주제의 작품들을 초월해 한 국가의 다양한 영화 스펙트럼을 함께 살펴보며 영화를 통해 개별 국가의 역사, 사회, 문화 그리고 무엇보다 그곳의 사람들을 이해할 수 있는 기회를 갖는다. 영화 탄생지 프랑스를 시작으로 문을 연 주빈국 섹션은 지난 10년 간 유럽, 아메리카, 아시아의 다양한 국가들을 조명했고 마침내 2021년 네덜란드를 소개할 수 있는 기회를 갖게 되었다.

➡ Poster for the 38th Busan
International Short Film Festival,
Illustration *Gardener in the Desert*,
Artist EOMJI, Image courtesy of Busan
International Short Film Festival.
제38회 부산국제단편영화제 포스터,
원화 〈사막의 정원사〉, 작가 엄지,
부산국제단편영화제 제공.

as it boasted a high level of artistic achievement and originality and diversity of theme and form. Providing more of a window on the world than Hollywood films or the theatrical releases that are Korea's forte, Dutch short films have been surprisingly competitive in the areas of documentary (re-creations of life) and experimental film (broadening the boundaries of cinematic form). But so far, I had not had the opportunity to provide a concentrated look at the different aspects of Dutch film in a single setting within a limited time frame. When 2019 finally rolled around, it turned out we would be spotlighting the cinema of the Netherlands, a film powerhouse, in a highly significant year: 2021, the 10th anniversary of our guest country section.

But with the eruption and global spread of the COVID-19 pandemic in early 2020, that year's film festival ended up having to be done online. With lingering uncertainties over whether the 2021 festival would be able to take place normally, it was unclear where the Dutch guest country section—or even the festival itself—would be able to operate as usual. Thanks to improvements in the external environment and the hard work of the festival's staff and officials, the 2021 festival ended up taking place simultaneously online and offline, and while the guest country section could not reach the kind of scale we had so long envisioned, it proved to be a success.

Starting with short film work by Dutch artist and film director Paul Verhoeven, this year's guest country section included a diverse range of films that offered a glimpse of the boundless experimental spirit of Dutch cinema. It also included creative programs like a live video performance by Joost Rekveld, which provided a real-time link between Europe and Asia. The software used for #2623, an audio-visual performance by Rekveld and Korean artist KWON ByungJun, provided a fresh image and sound experience to Korean viewers accustomed to more traditional modes of cinema viewing. The many difficulties of the preparation process made the event itself even more memorable as a key moment of the festival, thanks to the successful screening and performance and the strong audience response.

The 2021 Busan International Short Film Festival offered many occasions for glimpsing the diversity and superb quality of Dutch short film. Of the thousands of submissions from around the world, the

주빈국 섹션 담당 프로그래머로서 한국과 아시아 관객에게 제대로 알려지지 않은 네덜란드 영화는 오래전부터 영화제 관객들에게 소개하고 싶은 숨겨진 보고였다. 무엇보다 네덜란드 단편영화는 높은 수준의 예술적 성취와 더불어 형식과 주제의 독창성과 다양성이라는 지점에서 가장 주목했던 영화다. 특히 할리우드 영화나 한국이 강점을 갖는 극영화 영역보다 세상을 바라보는 창으로서, 삶의 재현으로서 표현되는 다큐멘터리 영화 그리고 영화 형식의 한계를 넓혀가는 실험영화 분야에서의 네덜란드 단편영화의 경쟁력은 놀라운 것이었다. 하지만 이와 같은 네덜란드 영화의 다양한 면모를 한 장소에서 한정된 기간 동안 집중적으로 소개할 수 있는 기회를 갖지 못했다. 그리고 마침내 2019년에 이르러 2021년 주빈국 섹션 10주년을 맞이하는 기념비적인 해에 영화 강국 네덜란드의 영화를 집중적으로 소개할 수 있게 되었다.

그러나 2020년 초반에 발생한 코로나19의 세계적 확산으로 인해 2020년 영화제가 온라인으로 전환 되었고, 나아가 2021년 영화제의 정상적 개최 역시 불투명한 상태가 지속되면서 네덜란드 주빈국 섹션의 운영은 물론 영화제의 정상적 개최마저 모호했다. 하지만 외부 환경의 개선과 영화제 구성원들의 노력으로 2021년 영화제는 온·오프라인 병행 방식으로 진행되었고, 주빈국 섹션 역시 오랜 기간 기획했던 규모에는 미치지 못했지만 성공적으로 진행되었다.

올해 주빈국 섹션에서는 네덜란드 아티스트이자 영화감독 폴 페르후번(Paul Verhoeven)의 단편영화를 시작으로 네덜란드 영화의 한계 없는 실험 정신을 볼 수 있는 다양한 영화를 만났다. 특히 유럽과 아시아를 실시간으로 연결하는 요스트 레크펠트(Joost Rekveld)의 라이브 비디오 퍼포먼스와 같은 독창적인 프로그램이 진행되었다. 요스트 레크펠트와 한국 음악가 권병준이 펼치는 시청각 퍼포먼스 〈#2623〉에 사용된 소프트웨어는 기존의 영화 보기에 익숙한 한국 관객들에게 이미지와 사운드에 관한 새로운 경험을 선사했다. 특히 이 퍼포먼스는 준비과정의 어려움이 많았던 만큼 성공적인 작품 상영과 공연과 뜨거웠던 관객 반응으로 인해 영화제의 가장 중요한 순간으로 기억될 수 있게 되었다.

국제경쟁 부문에서는 기괴하고 음산한 아포칼립스의 세계를 고유한 그림으로 표현한 애니메이션인 〈털짐승 Pilar〉과 〈케어풀 Jo Goes Hunting - Careful〉, 난민에 대한 독특한 시선을 보여주는 다큐멘터리 〈신의 부름을 들을 때 When you

Netherlands accounted for no fewer than four of the 39 international competition works selected by the jury. They included the animated works *Pilar* and *Jo Goes Hunting—Careful*, the former using unique images to represent a strange and dismal post-apocalyptic world; *When You Hear the Divine Call*, a documentary offering a unique take on the refugee issue; and *Harmonia*, a film about competition and stability.

A perfect example of the "small but powerful" country, the Netherlands has been a pioneering presence in many areas thanks to its combination of adventurous spirit with rationality. The tolerant atmosphere in Dutch society fosters a climate of freedom and originality, helping to fuel achievements in Dutch film. Viewers can expect to see more Dutch short films offering original and bold perspectives at Busan International Short Film Festival events to come. The guest country section on the Netherlands at the 2021 festival provided a concrete example of the sort of new things we can encounter through cinema. I'd like to give thanks to Dutch Ambassador to Korea Joanne Doornewaard for all the support she provided in this difficult time, and for making the difficult journey to Busan herself during the festival period. I also want to thank LEE Hajin, the senior cultural policy officer at the Embassy, for her continued support for the guest country section on the Netherlands. Thanks to the relationships that we formed through this year's section, the Busan International Short Film Festival will continue to present Dutch short films to viewers from Busan, all of Korea, and the rest of the world over the years to come.

➤ Joanne Doornewaard, Dutch Ambassador to Korea visits the 2021 BISFF, (Left) Sébastien Simon, Programmer, (Right) CHA Minchol, Chair of the Operating Committee, Photo courtesy of Busan International Short Film Festival.
제38회 부산국제단편영화제 현장을 찾은 요아너 도너바르트 주한네덜란드대사, (좌)심세부 프로그래머, (우)차민철 운영위원장과 함께, 부산국제단편영화제 제공.

Hear the Divine Call〉, 경쟁과 안정에 대한 극영화 〈조화 Harmonia〉에 이르기까지 전 세계 수천 편의 출품작 중 심사를 통해 엄선된 국제경쟁작 39편 중 네덜란드 영화가 무려 네 편이나 선정되면서 2021년 부산국제단편영화제에서는 네덜란드 단편영화의 다양성과 우수성을 여러 차례 확인할 수 있는 많은 순간이 있었다.

작지만 강한 나라라는 관용구에 어울리는 네덜란드는 모험 정신과 합리성을 바탕으로 다양한 분야에서 선도적인 모습을 보이고 있다. 자유롭고 독창적인 네덜란드 사회의 관용적 분위기는 네덜란드 영화의 성과를 견인하고 있다. 앞으로도 부산국제영화제에서는 지속적으로 독창적이며 과감한 시선의 네덜란드 단편영화를 만날 것이다. 영화를 통해 우리가 어떤 새로움을 만날 수 있는지가 구체화되었던 것이 지난 2021년 부산국제단편영화제 네덜란드 주빈국 섹션이었다. 어려운 시기에도 불구하고 많은 지원을 해주시고 영화제 기간 부산까지 직접 어려운 걸음을 해주신 요아너 도너바르트(Joanne Doornewaard) 주한 네덜란드 대사에게 감사를 드린다. 그리고 오랜 기간 네덜란드 주빈국 섹션을 지원해준 대사관의 이하진 문정관에게도 감사의 말씀을 드린다. 이번 주빈국 섹션으로 맺은 인연을 바탕으로 앞으로도 부산국제단편영화제는 네덜란드의 단편영화를 부산과 한국 그리고 세계의 관객들에게 지속적으로 소개할 것이다.

➤ Entrance of Dutch Cineaste, Photo
courtesy of Busan International Short
Film Festival.
네덜란드 시네아스트 상영관 입구,
부산국제단편영화제 제공.

한국과 네덜란드 외국인이 스크린으로 만날 때

Douwe Dijkstra

Remotely, there has been a little relationship between my work and the Korean public for a while now. I've had the opportunity to show my films at several Korean film festivals; the Seoul International New Media Festival—now called the Seoul International ALT Cinema & Media Festival(NeMaf), the Seoul International Architecture Film Festival and the Seoul International Cartoon and Animation Festival.

So it was an honour, and also a great pleasure, to be part of the jury of the 38th edition of the Busan International Short Film Festival, and to present my work as part of their Dutch focus. I showed *Green Screen Gringo*, a short film that I made during an artist in residence in Sao Paulo, Brazil, in 2015.

Back in 2017 *Green Screen Gringo* was one of the opening films at the NeMaf in Seoul where it also won the Best Glocal Propose award. It is both an incredible honour and a strange sensation to see how a film triggers a reaction in a country far away, without me being there. It is the special quality of the medium: the ease with which it travels and offers a window to another world elsewhere, all without the maker accompanying the work.

In the instances where I had the opportunity to travel with the work and observe the reactions, I saw how differently a work resonates depending on the local culture. Sometimes the poetry in the work lands perfectly with the audience, sometimes the form of the work is especially appreciated by the public, and sometimes I saw how the political urgency of the work resonated with the situation in the country of screening. This was especially the case with my film *Green Screen Gringo*, a documentary that plays with the perspective of the outsider.

다우버 데익스트라

멀리서나마 그간 한국의 대중에게 내 작품을 선보일 몇 번의 기회가 있었다.
서울국제뉴미디어페스티벌—현재 서울국제대안영상예술페스티벌(네마프)—과
서울국제건축영화제, 서울국제만화애니메이션페스티벌과 같은 영화제가 그
자리였다.

이러한 맥락에서 이번 제38회 부산국제단편영화제의 심사위원으로 선정된 일
그리고 영화제 주빈국 프로그램의 일부로 내 작품이 소개된 것은 영광스럽고도
기쁜 일이었다. 상영작 〈그린 스크린 그링고 Green Screen Gringo〉는
단편영화로, 2015년 아티스트 레지던시 프로그램으로 브라질 상파울루에 머물며
만든 작품이다.

〈그린 스크린 그링고〉는 2017년 네마프 개막작으로 상영되었고 최우수
글로컬구애상을 수상하기도 했다. 믿을 수 없을 만큼 영광스러운 일이었고, 동시에
내가 그곳에 없음에도 불구하고 한 영화가 멀리 떨어진 나라에서 이런 반응을
이끌어낼 수 있다는 사실에 묘한 감정이 들기도 했다. 창작자의 동행 없이도 작품은
어디든 갈 수 있으며 또다른 세상을 보는 창구를 제공해 준다는 것. 이것이 바로
매체가 지닌 힘이다.

Poster for *Green Screen Gringo*.
© Douwe Dijkstra
〈그린 스크린 그링고〉 포스터.
© 다우버 데익스트라

Me, the foreigner–the gringo, exploring Brazil and using my filmmaking tools to remix my different visual observations and sketching a pallet of individuals against the background of major political changes.

I have wondered why *Green Screen Gringo* especially resonated with a Korean audience. I imagined how Sao Paulo might be a bit like Seoul. I've never visited the South Korean capital, but I imagine a sprawling and busy metropolis that would make the same overwhelming impression on me as the biggest city in Latin America. A place that holds countless individual stories in countless bubbles that all live together and live past each other, which is what my project in Brazil is all about. Korea and Brazil, two very different places very far from my home country, were somehow connected through a short film I made while visiting the latter.

Because of my remote experiences with South Korea, it has always been a desired destination. But you have to be lucky to seize the opportunities. In 2018 LIMA, a platform for media art based in Amsterdam that distributes some of my films, was funded to curate a selection of Dutch films at NeMaf. Unfortunately, I couldn't accept the invitation to visit Seoul at that time.

Luckily, a new invitation came from BISFF when they asked me to be part of their 2021 edition's international jury. The pandemic situation we are all very familiar with prevented it from becoming a real physical visit, but I saw it as a great opportunity to watch an extensive selection of short films from home in a year where film festivals seemed to have died out. Although a lot was organized online it was hard to really commit to these events. However, now that I had the responsibility of a jury member this felt very different. I was also working on a documentary at the time, a project that I hope to finish by early 2022, and it was a great encouragement and inspiration to watch Busan's eclectic international competition.

The jury video-call deliberation was a real pleasure, and where these kinds of teams are always an international gathering, this was now underlined by the fact that everyone was connected from his or her living room. Korea, the Netherlands and... Brazil (!) on the phone. It was a wonderful coincidence that next to me was South Korean film director CHUNG Yoonchul, and the third jury member was Zita Carvalhosa, the founder of the São Paulo International Short Film Festival where I

작품의 여정에 함께할 때면 관객들의 반응을 살펴볼 수 있는데, 현지 문화에 따라 작품에 대한 반응이 달라지는 것을 알 수 있다. 작품에 나오는 시가 관객들과 통하는가 하면 어떤 때는 작품의 형식이 특별히 주목받기도 하고, 가끔은 작품에서 다루는 정치적 시급성이 작품이 상영되는 국가의 상황과 맞아떨어지는 경우도 있었다. 특히 〈그린 스크린 그링고〉가 그 예로, 이 작품은 외부인의 시선이 주축이 되는 다큐멘터리다. 작품 속 '그링고'인 나는 브라질을 여행하는 외국인으로, 영화 제작 소품을 활용해 여러가지 시각적 관찰을 재조합하고 거대한 정치적 변화의 대척점에 서있는 개인들의 단편을 그려낸다.

나는 〈그린 스크린 그링고〉가 한국 관객들에게 특히 반향을 불러 일으키는 이유가 궁금했다. 어쩌면 상파울루가 서울의 한 단면과 닮지는 않았는지 상상하기도 했다. 한국의 수도인 서울에 한 번도 방문해 보지 못했지만 마구 뻗어나가는 분주한 대도시라는 점이 라틴 아메리카에서 가장 큰 이 도시와 같은 압도적인 인상을 주지 않을까 생각해 본다. 하나의 장소가 품고있는 무수히 많은 집단들 속에서 함께 살아가고 또 서로를 지나쳐가는, 셀 수 없이 많은 개개인의 이야기들. 이것이 바로 브라질에서의 내 프로젝트가 이야기 하는 바다. 한국과 브라질, 내가 살고 있는 나라로부터 매우 멀리 떨어진 서로 매우 다른 두 나라가 내가 브라질에서 만든 짧은 영화를 통해 연결되었다.

한국은 멀리서 경험한 것이 전부이기 때문에, 나에게는 언제나 한국에 가고 싶은 열망이 있었다. 그러나 기회를 잡기 위해서는 운도 필요한 법이다. 암스테르담의 미디어 아트 플랫폼으로 내 몇몇 영화를 배급하기도 하는 리마 (LIMA)는 지원을 받아 2018년 네마프의 네덜란드 비디오아트 특별전을 프로그래밍 했다. 당시 초대를 받았지만 안타깝게도 직접 서울에 방문할 수는 없었다.

다행히 2021년 부산국제단편영화제로부터 국제 경쟁부문 심사위원으로 참여해달라는 새로운 초청을 받게 되었다. 이제는 익숙해져버린 팬데믹 상황이 실제 한국 방문을 가로막기는 했지만, 영화제가 다 사라져 버린 것 같은 해에 집에서나마 폭넓게 선별된 단편 영화들을 볼 수 있다는 것이 멋진 기회로 느껴졌다. 많은 부분이 온라인으로 구성되긴 했지만 축제를 온전히 경험하기란 쉬운 일은 아니었다. 그럼에도 심사위원 중 한 명으로 축제에 참여한다는 책임감은 아주

presented *Green Screen Gringo* in 2017. It was a strangely appropriate reunion to meet her again as part of this jury.

There is another Korean encounter that I should not leave unmentioned here. In late 2020 and early 2021 I had a wonderful Korean intern in my studio in the Netherlands by the name of PARK Soyun. Originally from Seoul, she currently lives in The Hague, the Netherlands. As part of her graduation at the Royal Academy of Art in The Hague she completed an internship in my studio where she made wonderful contributions to the scenography of a theatre piece by Dutch singer Nynke Laverman that I was working on at the time. Her internship felt more like an equal collaboration in which Soyun perfectly complemented my more physical and practical way of filmmaking with her programming approach to making visuals. She is an artist to keep an eye on, and after graduating in the summer of 2021, she already got off to a flying start with her graduation project *Wunderkammer 10.0*.

A funny highlight of her internship was a visit by Korean News channel YTN who interviewed both me and Soyun in my studio as part of their series on Koreans working abroad. So even though I have never set foot in Korea, I have made a very short appearance on South Korean TV.

I feel blessed with how my films have introduced me to so many new people, new places and new stories. It makes the world small and endlessly big at the same time. This would not have been possible without film festivals, such as the one in Busan, that take the trouble to view and select work from all over the world. Let's see if my work takes me to Korea someday, I have a feeling that one day it will.

색다른 기분을 안겨주었다. 당시 나는 2022년 초에 마무리하는 것을 목표로
다큐멘터리 한 편을 작업 중이었는데, 부산국제단편영화제의 다양한 국제
경쟁작들을 보면서 작업에 대한 투지를 다지고 영감도 얻을 수 있는 좋은
시간이었다.

　　심사위원들과의 영상 회의는 정말로 즐거운 일이었다. 이런 모임은 늘
국제적인 멤버들로 구성되기 마련이지만 모두가 각자 생활 공간에서 연결되어
있다는 점이 그 사실을 더욱 부각시키는 듯 했다. 한국과 네덜란드 그리고… 브라질
(!)이 함께 참석 중이라니. 다른 심사위원으로는 한국의 정윤철 영화감독이
참여했고, 또 지타 카발로아자(Zita Carvalhosa) 역시 함께했는데 그녀를 여기서
만난 것은 정말로 엄청난 우연의 일치였다. 카발로아자는 2017년 내가 〈그린
스크린 그링고〉를 출품했던 상파울루국제단편영화제(São Paulo International
Short Film Festival)의 창립자로 그녀와 함께 심사위원으로 참여하는 것은
이상하리만치 적절한 재결합이었다.

　　여기서 언급하지 않고 지나갈 수 없는 한국과의 만남이 하나 더 있다. 2020년
말에서 2021년 초 네덜란드의 내 스튜디오에 박소윤이라는 이름의 멋진 한국인
인턴이 오게 되었다. 서울 출신인 그녀는 현재 네덜란드 헤이그에 머물고 있다.
그녀는 헤이그 왕립 예술학교(Royal Academy of Art in The Hague) 졸업을 위한
프로그램의 일환으로 내 스튜디오에서 인턴으로 일하게 되었는데 당시 작업 중이던
네덜란드 가수 네인커 라버만(Nynke Laverman)의 연극 작품을 위한 배경 작업에
아주 큰 도움이 되었다. 소윤과의 작업은 그녀가 인턴십 중이라고 생각되기 보다는
우리가 동등하게 협업을 하고 있다고 느껴지게 했다. 컴퓨터 프로그래밍으로
시각적인 요소를 만들어내는 그녀의 방식이 나의 보다 물질적이고 현실적인 영화
제작 방식을 완벽하게 보완해 주었기 때문이다. 그녀는 계속 지켜봐야 할
예술가임에 틀림이 없다. 그리고 2021년 여름 졸업 후 그녀는 졸업 프로젝트인
〈분더카머 10.0 Wunderkammer 10.0〉으로 이미 순조로운 비행을 시작했다.

　　인턴십 기간의 하이라이트는 한국의 뉴스 채널 YTN에서 스튜디오를 방문한
일이었다. 그들은 해외에서 일하는 한국인들을 보여주는 시리즈를 제작 중이었고,
소윤은 물론 나와도 인터뷰를 진행했다. 그렇게 나는 한국 땅을 한 번 밟아본 적도
없이 짧게나마 한국 방송에 등장하게 되었다.

Still from *Green Screen Gringo*.
© Douwe Dijkstra
〈그린 스크린 그링고〉 스틸 컷.
© 다우버 데익스트라

나는 내 영화를 통해 수많은 새로운 사람들과 장소를, 이야기들을 만나게 되어 매우 기쁘고 감사하다. 이런 만남을 통해 우리 세계는 '좁은 세상'이 되는 동시에 무한히 풍요로워진다. 세계 각지의 작품들을 들여다 보고 선별하는 고됨을 기꺼이 감수하는 부산국제단편영화제와 같은 영화제들이 없었다면 이러한 일은 불가능했을 것이다. 내 작품이 언젠가 나를 한국으로 데려다 주기를, 그리고 그날이 곧 올 것만 같은 내 예감을 믿어 본다.

2021 BISFF Talk: Duet © BISFF
2021 BISFF 토크: 듀엣 © BISFF

DREAM

ING A

DREA

M T H A

T D R I

F T S O

N T H E

W I N D

KIM Sukyun

I can still remember the moment when I first received a call last year(2020) from LEE Hajin, the senior cultural policy officer at the Dutch Embassy in Korea. After receiving the offer for a collaborative project to commemorate 60 years of diplomatic relations between Korea and the Netherlands, the name that came to mind right away was Joris Ivens. I'd already been wanting to do an Ivens retrospective for several years, and I'd thought about drafting a proposal and taking it to the Dutch Embassy. But with all the different programs I had to do every year, it kept getting put off. And then I got a call from the embassy.

More than myself, the Joris Ivens project was actually something that one of my theater colleagues had long been dreaming of. Every time the end of the year came and we were planning for next year's programs, this person would always mention Joris Ivens. He often talked about how stunned he had been to see Ivens' films in the theater at a screening of 11 of them for a 2004 Ivens retrospective at the Ilju Arthouse. Unfortunately, I had only encountered his name in books. Oddly enough, there had not been any Ivens retrospectives since then— just intermittent screenings of individual films at local film festivals, the Korean Film Archive, or the Cinematheque Busan. Three years earlier, when I read in the news about the death of Ivens' longtime colleague and partner Marceline Loridan-Ivens, I spent some time going through the Foundation Joris Ivens website.

After discussions and meetings, the decision was made to go ahead with the Joris Ivens retrospective. For a time, it didn't feel real, and I found myself experiencing some trepidation. Was I really doing this? Could I do it? Born in the late 19th century(1898), Joris Ivens lived for

꿈을 꾸었다, 바람을 타고 떠다니는 꿈을

김숙현

작년(2020년)에 주한네덜란드대사관의 이하진 문정관으로부터 처음 전화를 받았던 순간을 아직 기억한다. 한국-네덜란드 수교 60주년을 기념하는 협력 프로젝트에 관한 제안을 받자마자 곧바로 떠올린 이름이 요리스 이벤스(Joris Ivens)였다. 이미 몇 년 전부터 요리스 이벤스 회고전을 하고 싶은데 네덜란드대사관에 제안서라도 써 들고 가야 할까 고민하고 있었지만 매년 많은 프로그램들을 소화하면서 계속 미뤄온 차였다. 그런데 그 네덜란드대사관에서 연락이 온 것이다.

요리스 이벤스는 사실, 나보다도 우리 극장의 동료 중 한 명이 오랫동안 염원하던 프로젝트였다. 매년 말에 다음 해의 연간 프로그램을 기획할 때마다 그는 요리스 이벤스의 이름을 말했다. 2004년 일주아트하우스에서 요리스 이벤스 회고전을 통해 11편이 상영되었을 때 이벤스의 영화를 봤던 그는, 극장에서 본 이벤스의 영화들이 준 충격에 대해 종종 이야기하곤 했다. 안타깝게도 나는 책에서만 그의 이름을 접했을 뿐이었다. 이벤스의 회고전은 이상하게도 이후로 좀처럼 다시 열리지 않았고, 국내 영화제들이나 영상자료원, 시네마테크 부산에서도 간헐적으로 두어 편 씩만 상영될 뿐이었다. 3년 전 이벤스의 오랜 동지이자 파트너였던 마르셀린 로리단 이벤스(Marceline Loridan-Ivens)의 부고를 접했을 때도, 나는 한동안 이벤스 재단의 웹사이트를 뒤적거리곤 했다.

논의와 회의를 거쳐 일단 요리스 이벤스 회고전을 진행하기로 한 후에도 한동안은 정말로 이걸 하는 건가, 할 수 있을까, 두려움도 있었고 실감도 나지 않았다. 요리스 이벤스는 19세기 말(1898)에 태어나 91년간 이 세계에 머물며 60년간 영화를 찍은 사람이다. 초기에 전위적인 단편 실험영화를 찍었던 그는 20세기

91 years and made films over a 60-year period. Focusing early on on making short experimental avant-garde work, he took part personally in the turbulent history of the 20th century. He would go anywhere in the world where people were "fighting" something, seeking to capture them in his lens. This included the Soviet Union, which was attempting to achieve a new ideal nation after its Communist revolution (*Song of Heroes*—although that attempt would end in failure). Ivens visited China several times, filming it in the throes of the Sino-Japanese War (*The 400 Million*), the Great Leap Forward (*Letters from China*), and the Cultural Revolution (*How Yukong Moved the Mountains*). He stood side-by-side with anti-fascist revolutionaries in the Spanish Civil War (*The Spanish Earth*) and people fighting Western imperialism in the colonies of Asia (*Indonesia Calling, 17th Parallel: Vietnam in War, Far from Vietnam*). He also recorded the mass production associated with modern capitalism (*Philips Radio*). He poetically captured "ordinary" people living their lives, as well as people living in nature—and either fighting or acquiescing to nature's vast forces—and working with nature (*The Mistral, Song of the Rivers*). His films on urban landscapes (*The Seine Meets Paris, Valparaiso*) are often talked about as his masterworks. It would take a lot of preparation to re-introduce a director with this kind of life and filmography at such a large scale—and after such a long time.

The screening wish list put together early on by program director KIM Seonguk included the bulk of Ivens' many, many films. This was inspired greatly by a major retrospective held in 1999 at the Yamagata International Documentary Film Festival. On the list were his major works, along with a combination of later and early works, some of which had almost never been screened before outside of the Netherlands. The initial list included *How Yukong Moved the Mountains*, a massive 12-part work lasting over 12 hours. Our preparations began truly gaining momentum after we contacted the Foundation Joris Ivens and the EYE Filmmuseum, a national film archive in Amsterdam. The EYE Filmmuseum turned out to have 35mm and digital copies of most of his work. We abandoned a screening of *Yukong* due to issues with the copy and subtitles (a digitally remastered version is scheduled for completion in 2022), but we were fortunately able to show most of the others. Also fortunate was the considerable assistance provided by the Dutch

격변의 역사와 함께했고, 특히나 '싸우는' 사람들이 있는 곳이라면 전 세계 어디든 달려가 그들의 모습을 화면에 담았다. 공산주의 혁명을 이루고 새로운 이상의 국가를 시도하려던 소련(〈콤소몰-영웅의 노래 Song of Heroes〉, 결국 그 시도는 실패로 끝났지만)에도 갔고, 특히 중국의 경우 여러 차례 방문해 중일전쟁 당시(〈4억의 사람들 The 400 Million〉)와 대약진운동(〈중국에서 온 편지 Letters from China〉), 문화혁명 당시(〈우공은 산을 어떻게 옮겼는가(우공이산) How Yukong Moved the Mountains〉) 중국의 모습을 담았다. 스페인 내전(〈스페인의 대지 The Spanish Earth〉)의 반파시스트 혁명가들은 물론, 아시아의 피식민지에서 서구 제국주의에 맞서 싸우는 사람들 곁에도 함께했다(〈인도네시아의 목소리 Indonesia Calling〉, 〈위도 17도 17th Parallel: Vietnam in War〉, 〈베트남에서 멀리 떨어져 Far from Vietnam〉). 그런가 하면 현대 자본주의의 대량생산의 현장(〈필립스 라디오 Philips Radio〉)도 기록했다. 일상의 삶을 사는 '평범한' 사람들의 모습, 특히나 자연 속에서 살아가며 때로 자연의 거대한 힘에 순응하거나 맞서거나 혹은 함께 살아가는 사람들의 모습, 그리고 그 자연 곁에서 노동하는 사람들의 모습도 시적으로 담았다(〈미스트랄 The Mistral〉, 〈강의 노래 Song of the Rivers〉). 도시의 경정을 다룬 영화들(〈센느가 파리를 만나다 The Seine Meets Paris〉, 〈발파라이소 Valparaiso〉)도 종종 그의 대표작으로 언급된다. 이런 삶과 필모그래피를 가진 감독을 대규모로, 그것도 오랜만에 다시 소개할 땐 많은 준비가 필요한 법이다.

처음 김성욱 프로그램디렉터가 뽑아낸 상영 희망작 리스트는 요리스 이벤스가 만든 무수한 영화들의 대부분을 망라했고, 이는 1999년 야마가타영화제에서 대대적으로 개최했던 회고전에서 많은 영감을 받은 것이었다. 대표작이나

➤ Poster for Joris Ivens retrospective, Image courtesy of Seoul Art Cinema.
요리스 이벤스 회고전 포스터,
서울아트시네마 제공.

Embassy for the screening and transportation costs, as well as the active help of Marleen Labijt and Catherine Cormon at the EYE Filmmuseum. We individually contacted French distributors that held screening rights for most of the work, along with groups that held joint copyrights for some of them, to get their permission to show the work, and we made plans to transport the films.

Meanwhile, I began gathering together whatever English-language materials I could on Ivens. It's the same with any artist or field: there's a big disparity in information between the famous works and lesser-known works. So it was with Ivens. Some of his films were available on YouTube in their entirety, with a lot of articles written about them; others had so little information about them that it was difficult even to establish a correct running time. Fortunately, there was an open access web version of an enormous 700-page book about Joris Ivens that had been published by EYE Filmmuseum a few years back in conjunction with the University of Amsterdam Press. We used that book as an index for organizing and excerpting information and archives on the director's work. In my own clumsy way, I felt like I was following in his footsteps with his life of travels around the world.

A retrospective is a process where lots of different people each take on a role in one big collaboration. For many events in addition to the Ivens retrospective, my job was focused mainly on communicating with outside organizations, contacting the copyright holders and the institutions holding the films to get their permission to screen them and receive the copies. Due to various circumstances, I also ended up in charge of translating the subtitles for *We Are Building*, an early silent feature-length work by Ivens. This was a propaganda film to promote unions, made by Ivens at the request of the Dutch construction workers' union. As a *propaganda* film, it used diagrams and information to share and promote the emergence, history, and struggle of unions; as a propaganda *film*, it delivered cinematic enjoyment—a highly cinematic experience and pleasure in terms of its visual aspects and editing in particular. For instance, the scenes he filmed showing the laborers actually working conveyed the sense of rhythm that one often experiences watching skilled workers practice their trade, and the resulting sense of stability and peace of mind. Yet even within that,

후기작들은 물론, 초기작들과 함께 네덜란드 바깥에서는 거의 상영된 적이 없는 작품들도 상당수 포함돼 있었다. 12시간을 훌쩍 넘는 12부짜리 대작 〈우공은 산을 어떻게 옮겼는가(우공이산)〉도 첫 리스트에 들어 있었다. 네덜란드 암스테르담에 있는 국립 영화 아카이브인 아이 필름뮤지엄(Eye Filmmuseum)과 요리스 이벤스 재단에 연락을 하면서 준비는 급물살을 타기 시작했다. 아이 필름뮤지엄에서 대부분 작품의 35mm 혹은 디지털 상영본을 보유하고 있었던 것이다. 〈우공이산〉은 결국 상영본 문제와 자막 제작 문제로 포기했지만(2022년 디지털 리마스터링본이 완성될 예정이라 한다), 다행히 나머지 작품들은 거의 다 상영이 가능해졌다. 감사하게도 네덜란드대사관에서 상영료는 물론 운송비도 상당 부분 지원해 주셨고, 아이 필름뮤지엄의 마를린(Marleen Labijt)과 캐서린(Catherine Cormon)도 적극적으로 협조해 주었다. 작품 대부분의 상영권을 관리해 주고 있던 프랑스 배급사들, 그리고 몇몇 작품에서 공동 저작권을 가진 단체에도 차례로 연락해 상영 허가를 받고, 필름 운송 계획을 세웠다.

　　한편으론 요리스 이벤스에 관한 영어로 된 자료들을 닥치는 대로 모으기 시작했다. 어느 작가나, 또 어느 분야나 마찬가지지만, 한 작가의 유명한 작품과 덜 알려진 작품의 자료 편차가 크다. 요리스 이벤스도 마찬가지였다. 몇몇 영화들은 유튜브에 아예 영화가 통째로 올라와 있기도 하고 관련 논문들도 풍부하지만, 그렇지 않은 영화들은 정보가 없어 정확한 러닝타임조차 알기 힘들었다. 다행히 아이 필름뮤지엄이 암스테르담대학교 출판사와 함께 몇 년 전 펴냈던 700쪽이 넘는 방대한 요리스 이벤스에 대한 책이 오픈액세스로 웹에 공개돼 있었다. 이 책을 기준으로 작품들의 정보와 자료를 정리하면서 발췌독했다. 요리스 이벤스가 평생 걸쳐 세계를 떠돌아다닌 궤적을 어설프게나마 따라가는 기분이었다.

　　하나의 회고전은 여러 사람이 여러 분야의 일을 분업하며 과정을 거쳐 하나의 커다란 협업을 이루는 과정이다. 요리스 이벤스 회고전뿐 아니라 많은 행사들에서 내가 맡은 일은 이렇게 저작권자와 상영본 보유 기관과 연락해 상영 허가를 받고 필름을 받으며 외부 기관과 연락하는 것에 주로 집중되는데, 이런저런 사정 끝에 요리스 이벤스 작품 중 초기무성 장편영화인 〈우리는 건설한다 We Are Building〉 한 편의 자막 번역도 맡게 되었다. 이 작품은 요리스 이벤스가 네덜란드 건설노동조합의 의뢰를 받아 만든 노조 선전 영화다. '선전' 영화인 만큼 도표와

Ivens does not lose the feeling of drive. The scenes of reclamation work in the Zuiderzee, for their part, convey a sense of immense spectacle. They were shot aerially by Ivens from a helicopter with the cooperation of a nearby marine base. Today, it's not rare to see aerial filming from helicopters or drones—but this was 1929, when most films were still silent. More than anything, whereas many films today would focus on the sheer spectacle of these images, Joris Ivens' scenes also convey a vivid sense of the people within that immense spectacle—and in particular the sweat and toil of workers, rather than officials or figures of power. As the actors in a massive civil engineering project by the state to alter the very terrain, he focuses not on politicians, leaders, renowned architects, or designers, but on laborers. It's a film that proclaims the workers as heroes literally creating that enormous spectacle with their own hands. As references for my translation, I had to pore through Korean- and English-language information on the history of Dutch construction unions, the union conditions in the Netherlands and the rest of the world at the time, the history of Dutch housing cooperatives, the housing supply system, and Zuiderzee reclamation project, while running the Dutch-language materials through a Google translator. It was a torturous but exhilarating process, one that periodically left me feeling a sense of awe and admiration.

The Joris Ivens retrospective didn't draw that many viewers. But it wasn't completely ignored either. Even they knew that this might be the last chance to see Ivens' films in 35mm at a theater. Due to post-COVID social distancing restrictions, only half of the seats were made available, and we were unable to produce the kind of mood found in theaters before. Even so, some of the films drew two-thirds of capacity or higher. Critic LEE Seungmin and director BYUN Youngjoo both readily agreed to do talks; in BYUN's case, tickets sold out for a screening of *Far from Vietnam* where she gave a talk. It was the first time in a long time that our theater played to a full house. People still want to watch movies by a 20th century "wind revolutionary" in 35mm at the cinema; they watch people working and fighting in the movies and ponder the weight of what their labors and battles show, taking solace in it for their labors and battles today. Seeing that gives me solace of my own. Films show us things that we thought we knew but did not know; they allow us to see

자료를 동원해 노조의 탄생과 역사, 투쟁의 성과를 일목요연하게 전달하고 홍보하는 동시에, 선전 '영화'인 만큼 영화적인 쾌감, 특히나 시각적인 부분이나 편집에 있어서 굉장한 영화적 경험과 쾌감을 제공해 주는 작품이다. 예를 들어 그가 노동자들이 실제로 작업하는 장면을 찍은 장면들에선 솜씨 좋은 숙련공들이 작업하는 것을 가만히 지켜볼 때 느껴지곤 하는 리듬감, 그로 인한 마음의 평화와 안정감을 주는데, 요리스 이벤스는 그 와중에도 박력을 잃지 않는다. 그런가 하면 자위더르제이(Zuiderzee) 간척사업을 찍은 장면들은 엄청난 스펙터클을 선사한다. 이 장면들은 당시 이벤스가 근처 해병대 기지의 촬영 협조를 얻어 헬기를 동원해 공중 촬영을 감행한 결과물이다. 지금이야 헬기나 드론을 이용한 공중 촬영이 드물지 않지만, 당시만 해도 아직 무성영화의 시대, 1929년이다. 무엇보다도, 현대의 많은 영화들이 이러한 광경을 찍으며 스펙터클 그 자체에 경도되는 것과 달리, 요리스 이벤스의 화면에서는 그 엄청난 스펙터클에서도 사람, 더욱이 관료도 권력자도 아닌 노동자의 땀과 손길이 생생하게 함께 느껴진다. 국토의 지형을 바꾸는 국가의 대규모 토목사업의 주체로 정치가나 권력자, 이름난 건축가나 설계사가 아니라 바로 '노동자'를 호명하는 것이다. 그 거대한 스펙터클을 말그대로 '손으로' 일궈내는 '영웅'들의 주인공이 바로 노동자임을 천명하는 영화. 번역을 위한 참고자료로 네덜란드 건설노조의 역사나 당시 네덜란드와 국제 노조 상황들, 네덜란드 주택조합의 역사나, 주택 공급제도, 자위더르제이 간척사업을 다루는 한국어, 영어 자료들을 읽고 네덜란드어로 된 자료들을 구글 자동번역기를 통해 확인하며 섭렵해야 했지만, 그 과정은 고통스러우면서도 즐거웠고, 작업 중에도 여러 번 경탄했다.

　　요리스 이벤스 회고전은 그렇게까지 많은 관객을 모으지는 못했다. 그렇다고 영 관객의 무시를 받지도 않았다. 이제 극장에서 요리스 이벤스의 영화를 35mm로 볼 수 있는 경험이 거의 마지막일지도 모른다는 것을, 관객들도 잘 알고 있었다. 코로나 이후 사회적 거리두기로 좌석의 반만 운영하고 있고 극장은 이전의 분위기를 좀처럼 낼 수는 없지만, 그럼에도 어떤 영화들은 판매 좌석의 2/3 이상 관객이 들어왔다. 이승민 평론가와 변영주 감독이 흔쾌히 시네토크를 맡아주셨고, 특히 변영주 감독이 시네토크를 진행하셨던 〈베트남에서 멀리 떨어져〉 상영은 매진이 됐다. 우리 극장으로서는 아주 오랜만의 매진이었다. 여전히 사람들은 20

different people and the world. Joris Ivens was an even more exceptional director in that regard. For me personally, successfully preparing for and staging the Joris Ivens retrospective with my colleagues was one of my biggest achievements of 2021. The only disappointment was that after working so hard, I was only able to watch a few of the films...

세기에 주로 활동했던 바람의 혁명가의 영화를 극장에서 35mm 필름으로 보고 싶어하고, 그의 영화 속에 담긴 노동하는 사람들과 싸우는 사람들을 보고, 그들의 노동과 싸움이 드러내는 무게를 되새기고, 오늘 자신의 노동과 싸움을 위로한다. 그 사실을 확인하는 나도 함께 위로를 받는다. 여전히 영화는 우리가 알고 있다고 생각하지만 잘 알지 못했던 것들을 비추고, 다른 사람들을 보게 하고, 세상을 보게 한다. 요리스 이벤스는 그런 면에서 더욱 훌륭한 감독이었다. 요리스 이벤스 회고전을 동료들과 잘 준비해 무사히 치른 것이, 개인적으로도 2021년에 이룬 가장 큰 성취 중 하나다. 아쉬운 건, 그렇게 열심히 일하고 정작 나는 몇 편 보지도 못했다는 사실이지만……

✔ Cinetalk conducted by program
director KIM Seonguk, Image
courtesy of Seoul Art Cinema.
김성욱 프로그램디렉터가 진행한
시네토크 현장, 서울아트시네마 제공.

VERSA

TILE

VOLU

MES

변　덕　스　러　운

부　피　와

두　께

In June 2021, the exhibition *Versatile Volumes* took place under the joint auspices of the Korea Foundation and the Netherlands Embassy in Korea. Featuring 33 selections from the Best Dutch Book Designs and 17 artist books from Korea, it was both a successful event and a special experience that awakened new perspectives on books. Three months after the exhibition, Korean collaborating curator and Art Book Press president CHO Sookhyun and the Dutch Embassy's cultural department reunited for a written interview with Team Thursday, which was responsible for curation on the Dutch side.

Q What was your main focus when working on the project *Versatile Volumes*?

⌐A̅ We focused on the design of the display for the 33 Best Dutch Book Designs, as well as the overall graphic identity of the exhibition.

Q The Best Dutch Book Designs catalogue and The Best Dutch Book Designs exhibition share what to show—the 33 books, but it might require a different approach. Could you explain how different they were, as a designer who designed both the catalogue and the exhibition?

⌐A̅ They are both quite different: the biggest difference is that in the catalogue, the books have to be depicted in some way, so they must be translated into visual images. Whereas in the exhibition itself, the actual books can be present and the focus is more on their display. But at the same time, we like to see the catalogue as a form of exhibition space as well: however, the form and restrictions imposed by that medium are quite different from those in actual space.

《변덕스러운 부피와 두께》 / 디자인 스튜디오 팀 써스데이 인터뷰

2021년 6월, 한국국제교류재단과 주한네덜란드대사관의 공동 주최로 《변덕스러운 부피와 두께》 전이 열렸다. 네덜란드 최고의 책 디자인 선정 33권의 도서와 한국의 아티스트북 17권을 선보인 전시는 책에 관한 새로운 시각을 일깨우는 특별한 경험을 선사하며 성황리에 마무리 되었다. 전시 종료 후 3개월, 한국의 협력 큐레이터로 활동한 조숙현 아트북프레스 대표와 주한네덜란드대사관 문화부가 네덜란드 측 큐레이션을 맡은 팀 써스데이(Team Thursday)와 지면 인터뷰로 다시 만났다.

Q 《변덕스러운 부피와 두께》 프로젝트를 진행하면서 가장 주안점을 두었던 포인트가 있다면 무엇인가요?

A 우리는 전시 전체를 포괄할 수 있는 그래픽 아이덴티티와 더불어 네덜란드 최고의 책 디자인 33권의 디스플레이 디자인에 초점을 두었습니다.

Q 네덜란드 최고의 책 디자인 카탈로그와 전시는 보여주는 대상은 같지만 다른 접근 방식을 요했을 것 같은데요. 카탈로그와 전시 모두를 디자인한 입장에서, 출판물로 보여주기와 전시로 보여주기에 어떻게 접근했는지 궁금합니다.

A 그 둘은 무척이나 다르죠. 가장 큰 차이라면 카탈로그에서는 책들이 어떤 방식으로든 묘사되어야 한다는 점입니다. 이 과정에서 책들은 시각적 이미지로 번역 되어야만 하죠. 반면 전시에서는 실제 책들이 놓여지는 것이기 때문에 중요한 것은 디스플레이 였습니다. 하지만 동시에, 우리는 카탈로그 또한 전시 공간의 한 형태로 보고 싶었어요. 카탈로그라는 매체의 형식과 제한이 실제

The design of the catalogue started by focussing on photographing the books. In doing that, we wanted to translate the tactility of them and the feeling of the books as objects. Since the Netherlands was already locked down due to COVID-19 at that time, and there was no way that we could actually visit the photographer, we decided to then let go of the idea of physical distance and work with KIM Kyoungtae, who is based in Seoul. We sent him all the books and he photographed them in this way.

A book is a form given to certain specific content, and in many cases, a new project in itself. This translation of the content in book shape can only be seen very precisely when it is possible to touch the papers, feel the weight of the object, flip the pages and see the editorial choices (now this almost seems like a study but it is also a very intuitive experience). If the books would be showcased in a vitrine, it would be only possible to see the object and a spread: it would need an extra explanation in text, and that would for us defeat the purpose of the book.

For us, it was important that all books could be browsed through and seen with attention to them, rather than adding an extra layer, we wanted to simply build one gesture that would show the books and relate to the space (that was rather big for the content) at the same time.

[Q] You named the English title *Versatile Volumes*. What does this imply?

[A] In each of the 33 Dutch books (and probably also the Korean books, which sadly we couldn't see in real life), the actual "object" that the book is, is key to the whole concept of the book. The dimensions, weight, choices for material and print are very considerately taken into account. If all books are together on a table, without even opening the books, there's already a huge variety to be seen. This versatility is, for us, a key ingredient and is not only shown in the books, but also the furniture of the exhibition: one very long table as an object for all Dutch books, and very personalised, specifically made furniture for each individual Korean book.

[Q] The design of the accordion table was changed during the process. Could you explain why?

[A] Initially, the exhibition was more

공간의 그것과는 상당히 다르긴 하지만
말이죠.

　　카탈로그 디자인은 책의 사진을 찍는
것에서 시작되었습니다. 그 과정에서
우리는 책의 촉감과 책을 오브제로 볼
때의 느낌이 전달되기를 바랐습니다.
네덜란드는 당시 이미 코로나19로 인한
봉쇄 상태였던 터라 사진작가를 직접
만날 방법이 없었어요. 그래서 우리는
물리적 거리에 대한 생각을 버리고
서울에서 활동하는 사진가 김경태와
작업을 하기로 결정했습니다. 책
전부를 그에게 보냈고 그는 앞서 언급한
느낌대로 사진 작업을 해주었습니다.

　　책은 특정한 내용을 담고 있는
형식입니다. 그리고 많은 경우 그 자체로
하나의 완전히 새로운 프로젝트죠.
책이라는 형태에서 이루어지는 내용의
변환은 종이를 직접 만지고 책의 무게를
느끼고, 페이지를 넘기며 편집상의
선택을 살펴볼 수 있을 때 정확히
파악할 수 있게 됩니다(이러면 마치
연구 과정처럼 보이지만 이 과정은 매우
직관적인 경험이기도 합니다). 만약 책을
진열장 안에 전시한다면 펼쳐진 모습을
오브제처럼 감상할 수밖에 없습니다. 이
경우 텍스트로 부연 설명을 할 필요가
생기는데, 그러면 그 책의 목적이
무산되는 것이나 다름없다고 생각해요.

　　우리가 중요하게 생각한 것은
관객들이 모든 책들을 한 권 한 권
주의깊게 살펴볼 수 있어야 한다는
점이었습니다. 진열을 위한 부가적인
요소를 더하기보다는, 책을 보여주는
동시에 전시 공간과도 부합하는 (전시
내용물에 비해 갤러리의 규모가 꽤
컸거든요) 전시 방식을 구축하고
싶었습니다.

Q　전시의 영어 제목 "Versatile
Volumes"를 작명하였는데 어떤 의도가
있을까요?

A　33권의 네덜란드 책 (그리고
안타깝게도 실물을 볼 수는 없었지만
한국의 책들 역시도) 모두가 각각
하나의 '오브제'라는 것이 책의 전체적
콘셉트를 관통하는 핵심입니다. 크기,
무게, 재료와 인쇄에 관한 선택은 매우
신중히 결정되죠. 모든 책을 한 테이블
위에 올려놓는 것만으로, 펼쳐보지
않더라도 이미 굉장한 다양성을 느낄
수 있습니다. 이 다양성(versatility)이
우리에게는 핵심적인 요소였어요.
그리고 이것은 책들뿐만 아니라 전시장의
가구에서도 발견됩니다. 네덜란드 책들을
위한 오브제로는 아주 기다란 하나의
탁자가 제작되었고, 한국 책들의 경우

focused on an interaction between Dutch and Korean designers. We wanted to dedicate part of the exhibition to projects that were really made as a collaboration of Dutch and Korean designers, and we worked on setting up a lecture and talk program with students and designers from both countries. However, due to the circumstances, it proved too hard to organise this well. Perhaps it is something that could be worked out more some time in the future.

We decided to let the works speak for themselves as much as possible, to have the focus on the books so the visitor could browse through them, and hopefully be intrigued by all the different choices that can be involved whilst making a book. We initially designed a more complex table with the 'Leporello(a type of bookbinding in which the pages are folded like an accordion)' structure that now supports the tabletop, as a key structure and holder of the books at the same time. But we found it too risky to develop this from a distance, so we changed it. The former design would have asked for making a lot of models and trying out how to place the actual books on it, and we couldn't make that happen at that

moment. Eventually, we really like how the Dutch and Korean parts turn out so differently now: very different furniture for both parts made the exhibition exciting as a whole.

Q The font design that has tiny holes in the letters was interesting. It makes us think about the formation of Hangul (Korean script) from a foreign point of view. What is your idea behind or intention for the font design? I would also like to ask your thoughts on the visuality of the Korean font as a graphic designer.

A During our residency at National Museum of Modern and Contemporary Art (MMCA) Changdong in Seoul, we took a

⌐ *Versatile Volumes* Exhibition Design (first mock up), Team Thursday.
《변덕스러운 부피와 두께》 전시 디자인 최초 목업, 팀 써스데이.

개별 책에 맞는 맞춤형 가구가 특별히 제자되었습니다.

Q 중간에 아코디언 책상의 디자인이 한 번 바뀌었는데 이유가 무엇일까요?

A 처음에 이 전시는 네덜란드와 한국의 디자이너 간의 상호작용에 보다 초점을 두었습니다. 전시의 일부를 네덜란드와 한국 디자이너의 공동작업을 위해 할애할 생각이었고 양국의 학생과 디자이너를 위한 강의와 토크 프로그램도 기획 예정이었어요. 하지만 정황상 진행이 어렵겠다는 판단이 들었어요. 조금 더 작업한다면 앞으로 언젠가 해볼 수 있지 않을까 생각합니다.

　우리는 가능한 한 작품들이 직접 말할 수 있게끔 하기로 결정했습니다. 책에 초점을 두어 관람객들이 책을 살펴 볼 수 있도록 하고 이를 통해 책을 만드는 과정에 포함되는 다양한 선택들에 흥미를 느끼기를 원했습니다. 처음에 디자인한 '레포렐로(Leporello, 책의 바인딩 기법 중 하나로 페이지가 아코디언처럼 접이식으로 연결되는 방식)' 테이블은 훨씬 복잡한 구조였는데요. 핵심 구조인 레포렐로식 접이 부분이 책의 진열대로 기능하는 디자인이었어요. (결국

건시에서는 접이 부분이 테이블 상판을 받쳐주는 구조로 완성 되었습니다.) 하지만 원거리에서 실현시키기에는 리스크가 너무 크다고 생각해 바꾸게 되었습니다. 이전 디자인은 여러 차례 모형 샘플 제작을 필요로 하고 실제로 책을 올렸을 때 어떻게 시험해 봐야하는데 그럴만한 여건이 되지 않았어요. 결과적으로는 네덜란드 책 파트와 한국 책 파트가 아주 다르게 완성된 모습이 무척 마음에 들어요. 전시를 이루는 두 부분에 굉장히 다른, 개성있는 가구를 배치함으로써 전시가 전체적으로 흥미로워졌어요.

Q 그래픽 디자인의 일부인 구멍이 숭숭 뚫려있는 폰트가 매우 인상적이었습니다.

☞ *Versatile Volumes* Exhibition Design (final mock up), Team Thursday.
《변덕스러운 부피와 두께》 전시 디자인 최종 목업, 팀 써스데이.

large number of photos of various walls of houses, where a pattern was imprinted in each of the bricks. Each house seemed to have its own pattern; we found over 80 different ones. The Netherlands has a great brick-building tradition, but we had never seen such traditional decorations made of bricks before. We wondered what our house would look like if we could design such stones. With this idea as a starting point, we started building digital letters out of the bricks, with which we create letters and typographic compositions. We made many sketches with that over the years and developed the letters into a typeface for the *Versatile Volumes* exhibition. In the meantime, we also published a small book featuring the letters, with a story about looking at city surfaces in it, written by artist Michiel Huijben. This book rounds off the experiment for us, for now.

Since coming to Korea we have been fascinated by the Hangul script, the form of it as well as the story behind its design. Although it was for us only possible to look at it in a pictorial way - which led to many different associations we had with the individual letters. We also tried to learn the script, which is not that hard, and were able to pronounce some of the words we saw. However, subsequently, we didn't know what what we were saying actually meant, which felt quite strange. Since we wanted to translate the letter into the Korean script, we collaborated with Korean designer HAN Dongbin, a former student of ours at ArtEZ University of the Arts in Arnhem. He designed a Korean version of the typeface that we developed.

Q There is a book that you designed among the 33 Best Dutch Book Designs 2019. What is the concept of the book, and how was the making process?

A That's the book *Rattle! Rattle!* for artist Ide André. Ide makes paintings and music, which have a natural influence on each other. The book shows paintings he made using a piece of rope as a tool, which he dipped into paint and 'slapped' onto fabrics. The rhythm that runs through his work was quite important to work with for us, and comes back in different ways: in the setup of the pages, which are all mirrored in composition so that the rhythm from front to back is the same as from back to front, but also in the typography set in small columns so the text forms a 'snake.' The book is stitch-bound,

'외국인들이 바라보는 한글의 조형성이 저런 걸까?' 라는 상상도 하게 하는데요, 폰트 디자인의 아이디어나 의도가 있을까요? 더불어, 그래픽 디자이너로서 한글 폰트의 시각성을 어떻게 생각하는지도 궁금합니다.

Ⓐ 서울의 국립현대미술관 창동레지던시에 머무는 동안 우리는 주택의 다양한 벽 사진을 찍었어요. 벽을 구성하는 벽돌에는 무늬가 새겨져 있었죠. 각각의 집은 고유의 패턴을 가지고 있는 듯 보였어요. 우리는 80가지가 넘는 패턴을 발견했습니다. 네덜란드도 벽돌 건축에 있어 훌륭한 전통이 있는 나라지만, 벽돌로 이런 전통적인 장식을 하는 건 본 적이 없었어요. 그런 벽돌을 직접 디자인 한다면 우리집은 어떤 모습일까 궁금하기도 했죠. 이러한 생각에서 출발해 벽돌로 디지털 문자를 만들기 시작했고 그렇게 문자와 타이포그래피를 구성했습니다. 우리는 수년에 걸쳐 많은 스케치 작업을 했고 《변덕스러운 부피와 두께》 전시를 위한 서체로 발전시켰습니다. 이 서체를 사용한 작은 책을 출간 하기도 했는데요.

네덜란드 아티스트 미힐 하위번(Michiel Huijben)이 쓴 이 책은 도시의 표면을 바라보는 이야기를 담은 책입니다. 현재로서는 이 책으로 이 서체에 대한 실험은 마무리하려고 해요.

한국 방문 이후 우리는 한글에 완전히 매료되었습니다. 디자인 이면의 이야기뿐만 아니라 그 생김새에도요. 비록 그림을 보듯이 한글을 볼 수 밖에 없긴 했지만, 그것이 각각의 글자들로부터 다양한 연상을 할 수 있게 해주었습니다. 한글을 공부하기도 했는데 아주 어렵지는 않았고, 몇몇 단어를 읽을 수 있게 되었습니다. 그러나 우리가 말하는게 실제 어떤 의미인지는 알 수가 없었기 때문에 좀 이상한 기분이 들기도 했어요. 우리가 만든 글자 모양들을 한글에도 적용하고 싶었고, 아른헴 아르테즈 예술학교(ArtEZ University of the Arts in Arnhem)의

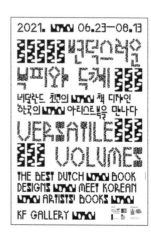

→ Poster for *Versatile Volumes*,
Design by Team Thursday.
《변덕스러운 부피와 두께》 전시 포스터,
디자인 팀 써스데이.

which refers back to his work, since he stitches all the fabrics together himself on his mother's sewing machine.

Q How would you describe your cooperation with the Korean partners for this exhibition?

\boxed{A} The design of the exhibition was basically split in two: the space was divided and CHO Sookhyun, the curator for the Korean part, could form her own ideas about the exhibition, as we did. Since the content of the exhibition (Dutch books and Korean books) also was clearly divided, this worked quite well, and felt quite natural. In a different setting we would have liked it a lot to collaborate closely together: however, since COVID-19 was more and more upcoming at that time and we could not go to Seoul to work on the exhibition (as was the first plan), this more practical decision was made in the end. LEE Hajin from the Dutch Embassy worked closely together with both parties to glue everything together as a whole.

Q This exhibition was a precious experience as it introduced the Best Dutch Book Designs in Korea for the first time as well as it was an exhibition dedicated to books. What is your take on "good book design" as a graphic designer? Is there any principle you have? Also, what is the recent trend of art books in the Netherlands?

\boxed{A} When we design a book ourselves, we really like it if it has certain performativity, or action, in it. You can see that in the design for the *Best Dutch Book Designs 2019* catalogue we made: you can read it from left to right, from top to bottom; as a reader you can turn the book around, and fold pages open. It changes form when you handle the book. We think it's good that a book doesn't resemble a pdf on a screen. It's a spatial object so we like to emphasise that. That can also mean that the materials (paper, ink, binding) are consciously chosen.

In general: it's a big effort to make a book, people write it, edit it, images are made, and so on; the design should add value to the content. Spot on editorial design can lift the content to another level. We appreciate books where a narrative through the book itself is created, where the book can be seen as an independent project, or object, in itself.

Speaking about trends, we think during the COVID-19 pandemic,

학생이기도 했던 한국의 한동빈 디자이너와 협업을 했습니다. 그는 우리가 개발한 서체의 한국어 버전을 디자인했죠.

Q 전시에 소개된 책들 중에 팀 써스데이가 디자인한 책도 있는데요, 이 책은 어떤 컨셉과 제작 과정으로 만들어졌나요?

A 아티스트 이더 안드레(Ide André)에 관한 책 『Rattle! Rattle!』이에요. 이더는 회화와 음악 작업을 병행하는데 이 두 작업은 자연스럽게 서로 영향을 끼칩니다. 이 책은 그가 밧줄을 사용해 그림을 그리는 것을 보여주고 있는데요. 작가는 밧줄을 안료에 담았다가 천을 향해 '내려칩니다.' 그의 작업을 관통하는 리듬은 우리에게도 중요한 부분이었고 여러가지 방식으로 작업에 반영되었습니다. 예컨대, 완전히 대칭되는 페이지 구성이 그러한데요. 책의 앞에서 뒤를 향하는 리듬과 뒤에서 앞으로 오는 리듬이 같습니다. 또한, 텍스트를 좁은 기둥 모양으로 배치한 타이포그래피로 뱀 같은 형상을 하게 만들었어요. 이 책은 실제본(스티치 제본)을 했는데 안드레가 어머니의 재봉틀을 사용해 천을 직접 꿰매기

때문에 이 점 역시 그의 작업과 연관되는 부분입니다.

Q 이번 전시를 준비하며 다양한 한국 파트너들과 협업하며 느낀 점이 있다면?

A 이 전시의 디자인은 기본적으로 둘로 나뉩니다. 공간도 둘로 나뉘어 쓰고 한국의 조숙현 큐레이터가 우리와 마찬가지로 전시의 한국 파트에 관한 자신의 아이디어를 구현했어요. 전시의 내용이 (네덜란드의 책과 한국의 책으로) 분명히 나뉘었기 때문에 이 작업은 잘 진행되었고 자연스러운 일이기도 했습니다. 전시가 다른 방식으로 구성되어 상호간에 보다 밀접한 협업이 가능했다면 더 좋았겠지만, 코로나19 상황이 점점 심해지던 시기였기 때문에 애초 계획대로 서울에 직접 가서 전시를 준비할 수 없게 되었어요. 결국에는 실질적으로 실행 가능할 결정을 내렸고, 주한네덜란드대사관 이하진 문정관이 양쪽과 긴밀하게 작업하면서 모든 것을 하나로 잘 묶어 주었습니다.

Q 이번 전시는 책 전시이고 네덜란드 최고의 책 디자인 선정작을 한국에서 처음 볼 수 있다는 점에서 매우 귀중한 경험이었습니다. 그래픽 디자이너로서

we've seen quite some initiatives of people (artists) making books. Perhaps because it has been more difficult to make an exhibition to show work? At any rate, it's so great to see so many cool books appearing, from self-initiated zine-like publications to big productions. We have the impression that it happens more and more: but perhaps that's because our own focus on books has increased during the pandemic.

Q What is your favourite work in this exhibition, including the books, furniture, and photos, and why?

⌐A We never could see the Korean books and the whole exhibition in real life. We only know a few of them, like the *Feuilles* book, because we know ShinShin, the graphic designers. We were very much looking forward to diving into all the books and browsing through them, but since we couldn't, it's sadly hard for us to say something about the selection of all the books together. So we cannot really say what our favourite part of the exhibition is...

Q Your ties with Korea seem to be quite sustainable in the last years, of which *Versatile Volumes* is an example. What do you think enables you to keep your exchange and collaboration with Korea sustainable? What kind of partners from Korea do you usually work with?

⌐A We first came to Korea to visit the Typojanchi biennale in 2015. We got to know some Korean designers, and next to that we were intrigued by Seoul, its size, the parts of the city that all felt so different, and also it was very nice to "meet" the graphic design scene in action, seeing what was happening. We knew a bit about it, since some famous Korean designers studied in the Netherlands, but not so much yet.

In 2017 we could take part in the MMCA Changdong residency program and spent 5 months in Seoul. We actually loved that we weren't based in the city 'centre' but rather in this area that felt to us like a more slumbering part of Seoul. When we went, we were thinking about what a residency is. It was clear to us that we wanted to try to not only soak up certain energy from Seoul for our own sake, but go back to the Netherlands with it after that. We asked many designers we got to know for a poster they made, and back in Rotterdam, we made a small exhibition of it in our

'좋은 책 디자인'에 대해 가지고 있는 원칙이나 생각은 무엇입니까? 또한 네덜란드의 아트북 최신 경향이 있다면 무엇입니까?

A 책을 디자인 할 때 우리는 책이 특정한 수행성 내지 행위를 내포하도록 만드는 것을 정말로 좋아합니다. 우리가 만든 『네덜란드 최고의 책 디자인 2019 Best Dutch Book Designs 2019』 카탈로그에서 그 점을 볼 수 있는데요. 그 책은 왼쪽에서 오른쪽으로, 위에서 아래로도 읽을 수 있지요. 독자가 책을 돌리고 접힌 페이지를 펼 수도 있어요. 읽는 사람이 책을 어떻게 다루느냐에 따라 책의 형태가 바뀝니다. 스크린에서 보는 PDF파일과 모습이 달라야 좋은 책이라고 생각해요. 책은 공간적인 오브제이고 우리는 이 점을 강조하고 싶습니다. 그것은 또한 종이, 잉크, 제본과 같은 재료가 아주 신중하게 선택되었다는 점을 의미하는 것이기도 합니다.

일반적으로 책을 만드는 일은 엄청난 노력을 필요로 합니다. 글을 쓰고, 편집하고, 이미지를 구성하는 등 다양한 작업이 필요하죠. 그리고 이때, 디자인은 내용에 가치를 더하는 일이어야 합니다. 책의 내용과 잘 맞아떨어지는 편집 디자인은 내용을 다른 차원으로 끌어올려줄 수 있어요. 우리는 내러티브가 잘 갖추어진 책을 좋아해요. 책 자체가 하나의 독립적인 프로젝트거나 오브제로 존재할 수 있는 그런 책들이요.

경향에 관해 말하자면, 코로나19 팬데믹을 지나는 동안 (예술가들이) 책을 만들고자 하는 새로운 프로젝트들을 꽤 많이 볼 수 있었습니다. 아마도 전시를 통해 작업을 보여주기가 더 어려워서 이지 않았을까요? 어쨌든, 잡지 비슷한 독립출판물부터 대형 프로덕션에 이르기까지 멋진 책이 많이 등장하는 것을 보는 일은 너무도 좋은 일입니다. 이런 일이 점점 더 많아지는 것 같습니다. 하지만 이러한 인상은 팬데믹 기간에 우리 역시 책에 더욱 초점을 두었기 때문일지도 모르겠네요.

Q 이번에 참여한 작품 (책, 가구, 사진 포함) 중에서 가장 좋아하는 작품이 있다면 무엇이고 이유는 무엇입니까?

A 우리는 선별된 한국의 책들과 전체 전시를 실제로 볼 수가 없었습니다. 그 중 몇 권의 책만을 알고 있었는데요. 디자이너 신신을 알고 있어서 『Feuilles』와 같은 책은 인지하고 있었어요. 전시된 모든 책들에 흠뻑

studio space. After that, we went back for a conference, we organised a trip to Seoul with our students from the Graphic Design department ArtEZ Arnhem, and collaborated on different projects. This was all leading back to the people that we got to know during our residency and the first visit, and also the network of MMCA Changdong.

Q We are curious about your thoughts on contemporary Korean arts. Do you have Korean artists you would like to collaborate with in the future?

⌐A⌐ We aren't sure if we know enough about contemporary arts in South Korea to reflect on it in a broad or specific sense. However, we would very much like to elaborate on the initial ideas for a (live) talk between Korean and Dutch designers, as initially planned in the exhibition. It would be great if we could organise this in collaboration with the Graphic Design department at ArtEZ.

Also, before the pandemic, we arranged with designer O Hezin to invite her for a residency in our studio space. We hope that can still happen at a certain point, and maybe collaborate with her at that moment as well.

Q You are working in a field that requires creativity. Is there anything that you do to get inspiration or to continue the work?

⌐A⌐ We work to continue the work. If we don't know how to start, we just start somewhere, it can be the dullest idea or form exercise. We think that from sketches, work and ideas will come, rather than sitting around and waiting for a perfect idea or moment in which everything falls together.

빠져 실제로 살펴볼 수 있기를 정말로 기대했습니다. 하지만 결국 그렇게 하지를 못해서, 슬프게도 모든 책을 통틀어서 이야기 하기에는 어려움이 있어요. 전시에서 가장 좋아하는 부분을 고르는 것도 마찬가지고요.

Q 지금까지 활동을 살펴보면 한국과의 교류가 다년간 지속적으로 이어지고 있는 것 같습니다. 이번 전시도 그 예 중 하나이고요. 한국과의 지속가능한 교류와 협업을 가능케 하는 요인은 무엇이라고 생각하나요? 또, 한국의 어떤 파트너들과 주로 함께 작업해오고 있나요?

A 우리는 2015년 타이포잔치 비엔날레 참여를 위해 처음 한국을 찾았습니다. 그때 한국의 몇몇 디자이너들을 알게 되었고 서울이라는 도시에 이끌렸어요. 도시의 크기는 물론 서울의 많은 부분이 제각각 다르게 느껴지는 점이 흥미로웠죠. 생동하는 서울의 그래픽 디자인 씬에서 일어나고 있는 일들을 직접 보고 겪는 것은 정말 멋진 일이었습니다. 몇몇 유명한 한국의 디자이너들이 네덜란드에서 공부했기 때문에 어느 정도는 알고 있었지만 그래도 당시까지만 해도 잘 알지는 못했어요.

2017년 우리는 국립현대미술관 창동레지던시 프로그램에 참여하게 되었고 서울에서 5개월을 보내게 되었습니다. 도시의 중심부가 아닌 지역에 머무른다는 게 더 좋았어요. 뭔가 잠들어 있는 듯이 한적한 지역처럼 느껴졌거든요. 그곳에서 우리는 과연 레지던시란 무엇일까에 관해 생각했습니다. 우리 스스로 서울의 에너지를 흡수하는 것에 그치지 않고 네덜란드에 그 에너지를 갖고 돌아가야겠다는 것만은 분명했어요. 우리는 만나는 디자이너에게 그들이 만든 포스터를 요청했고 로테르담에 돌아와 우리의 스튜디오 공간에 작은 전시를 열었습니다. 그후 서울에서 열린 컨퍼런스에 참여하기도 하고, 또 아른헴 아르테즈 예술학교 그래픽 디자인과 학생들과 스터디 트립으로 서울을 다시 찾기도 했어요. 이외에도 다른 프로젝트들에도 공동으로 참여했고요. 이 모든 것들이 한국을 처음 찾았을 때와 레지던시 기간 동안 만난 사람들, 그리고 창동 레지던시의 네트워크 덕분에 가능한 일이었습니다.

Q 한국의 현대미술에 대해서 어떻게 생각하는지, 차후 협업해 보고 싶은 작가가 있다면 누군지 궁금합니다.

Exhibition at Studio Space, Photo by Team Thursday.
스튜디오 공간에서의 전시, 사진 팀 써스데이.

A 우리가 그 질문에 답할 수 있을
만큼 한국의 현대미술에 관해 알고
있는지 잘 모르겠네요. 하지만 이
전시를 위해 처음에 계획했던 한국과
네덜란드 디자이너 간의 (실시간) 토크와
같은 아이디어는 정말 구체화해보고
싶습니다. 이 아이디어를 아른헴
아르테즈 예술학교의 그래픽 디자인과와
함께 기획할 수 있다면 정말 멋질 것
같아요. 또한 팬데믹 이전에는 레지던시
프로그램으로 우리의 스튜디오 공간에
오혜진 디자이너를 초청하는 일에 대해
협의 중에 있었습니다. 언젠가 꼭 그렇게
되기를 고대하고 있고 가능하면 그때
작업도 함께 해보면 좋겠어요.

Q 창조성이 요구되는 분야에서 일하고
있는데 영감을 얻기 위해 하는 활동이나
작업을 지속하기 위해 하는 것들이
있는지 궁금합니다.

A 우리는 작업을 위해 계속 작업을 하는
편입니다. 어떻게 시작하면 좋을지 감이
오지 않을 때에도 일단 시작하고 보는데
정말 재미없는 아이디어나 형태를 만드는
것에서 출발할 때도 있어요. 가만히
앉아서 완벽한 아이디어나 모든 것이
맞아 떨어지는 순간을 기다릴 때 보다는
스케치를 할 때 작업과 아이디어가
떠오른다고 생각합니다.

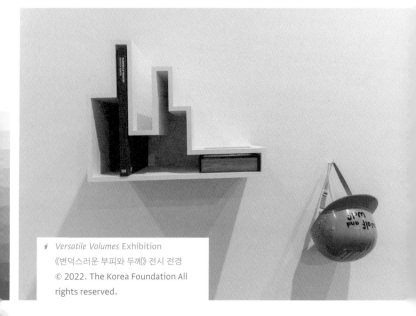

Versatile Volumes Exhibition
《변덕스러운 부피와 두께》 전시 전경

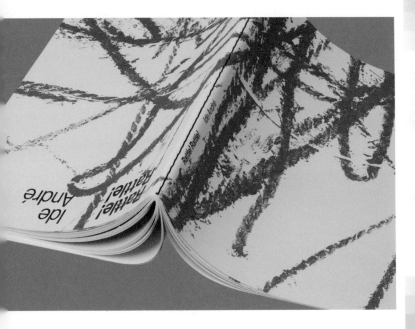

Rattle! Rattle! Ide André, Photo by KIM Kyoungtae, Design by Team Thursday.
사진 김경태, 디자인 팀 써스데이.

The Best Dutch Book Designs 2019
Catalogue, Photo by Team Thursday.
2019 네덜란드 최고의 책 디자인 카탈로그,
사진 팀 써스데이.

Versatile Volumes:
Toward the Forever Unattainable "Perfect Book"

CHO Sookhyun

What makes a good art book? This is a question that puzzled me constantly from the time I was preparing the *Versatile Volumes* exhibition until the time the event took place and eventually came to a close. This was an exhibition of art books, including 33 that had been selected as the yearly Best Dutch Book Designs and 17 that had been chosen by Art Book Press. Seeing the books that had been chosen as the "best" by a graphic design powerhouse like the Netherlands left me feeling both excited and tense as I was faced with having to choose Korean artists' books. What are our standards for "good" and "bad" when it comes to a book? What elements go into a beautiful book?

The exploration of what makes a "good" art book is like the question of what makes good art: in addition to the accusations of vagueness, you also get to see the time-honored essentialism of art. Is it possible to find hard-and-fast principles when it comes to the relative, subjective fields of aesthetics and artistry? In this case, I think I can share the process of introducing a methodology to solve the problem: finding a proposition that represents the "necessary and sufficient condition" in mathematical terms. Back in our high school math textbooks, we learned that when proposition Q must be true if proposition P is true, we can say that proposition P "induces" proposition Q, which we express as $P \rightarrow Q$, where Q is the necessary condition for P and P is the sufficient condition for Q.

《변덕스러운 부피와 두께》: 영원히 다다를 수 없는 '완벽한 좋은 책'을 향하여

조숙현

좋은 아트북이란 무엇일까? 《변덕스러운 부피와 두께》 전시를 준비하면서, 그리고 전시가 열리고 끝나는 시점까지 나를 끊임없이 고민하게 만든 질문이었다. 이 전시는 매년 네덜란드에서 최고의 책 디자인(The Best Dutch Book Designs) 으로 선정된 33권의 책과 아트북프레스에서 선별한 17권의 책이 참여한 아트북 전시였다. '그래픽 강국' 네덜란드에서도 '최고'로 뽑힌 책들은 한국 아티스트 책을 선별하는 입장에 처한 나를 설레게 했고, 또 긴장하게 만들었다. 책에 있어서 좋고 나쁨의 기준은 무엇일까? 아름다운 책을 구성하는 요소는 무엇일까?

결국, '좋은' 아트북에 대한 탐구는 '좋은' 예술이 무엇인가? 라는 질문만큼이나 모호함에 대한 혐의와 더불어 유서 깊은 예술 본질론을 확인하는 작업임을 확인하게 된다. 상대적이고 주관적인 미학과 예술성의 영역에 있어 절대적인 원칙을 찾아낼 수 있을까? 여기, 하나의 방법론을 도입하여 문제를 풀어내는 과정을 공유하는 것은 가능할 것 같다. 그것은 바로 수학적 '필요충분조건'에 부합하는 명제를 찾아내는 것이다. 우리가 고등학교 수학 교과서에서 배웠던 바로는, 명제 P가 참이면 명제 Q도 반드시 참일 때 명제 P는 명제 Q를 유도한다고 하며 P→Q로 표현하고, Q를 P이기 위한 필요(必要)조건, P를 Q이기 위한 충분(充分)조건이라 한다. 그런데 만일 P→Q와 동시에 Q→P도 성립하면 P는 Q이기 위한 필요조건인 동시에 충분조건이므로, P는 Q이기 위한

But if it can be established that P→Q and at the same time that Q→P, then P is both the necessary condition and the sufficient condition for Q; here we say that P is the "necessary sufficient condition" for P, which is expressed as P↔Q. In this case, P and Q mutually satisfy each other's necessary sufficient condition.

So let's hypothesize that P is a "good art book" and go about finding the Q that satisfies its necessary sufficient condition. For the proposition "a good art book allows you to read a good text" to be true, the contraposition must be established, namely that "a book that does not allow you to read a good text is not a good art book." But that isn't the case. Some of the artist's books and art books featured in the exhibition consist primarily of images and graphic design, without much text. Also, most of the texts are in Dutch, but even readers who cannot read that language still sense immediately that they are "good books." Another proposition, namely that "a good art book consists of good images," fails to establish the contraposition, namely that "a book that does not consist of good images is not a good art book." Among the books in the exhibitions, the images featured in Walid Raad's *Better Be Watching the Clouds / I Want to Be Able to Welcome My Father to My House* and YANG Haegue's *Melancholy is a Longing for the Absoluteness* would not be viewed as exceptional by the standards we normally use to evaluate visual images, nor is their meaning imbued by dint of the images per se. The images in Raad's book are nothing more than sketches from his father's notebooks showing weapons used for violence in Lebanon, while most of those in YANG's book are just photographs documenting the artist's personal working process. So what about this proposition: "A good art book is a meaningful combination of image and text"? This holds true, since we can also say, "A book that is not a meaningful combination of image and text is not a good art book." In the end, a "good art book" comes down to what sort of meaning is formed by the combination of image and text. This accords with the artistic theory espoused by Clive Bell in his 1914 publication *Art*, namely that art is "significant form." By that standard, the 50 books in this exhibition seem to all meet the criterion. The newcomer photographer SHIN Jungsik's *Seasons in the Colors* includes a combination of short texts and photographs taken by the inexperienced artist throughout the seasons, showing his father,

필요충분조건이라 하고 P ↔ Q로 나타낸다. 이 경우 P와 Q는 서로의
필요충분조건을 충족하게 된다.

'좋은 아트북'을 P라고 가정하고 필요충분조건에 해당하는 Q를 찾아보자.
이를테면, "좋은 아트북은 좋은 텍스트를 읽을 수 있는 책이다"라는 명제가 참이
되려면 "좋은 텍스트를 읽을 수 없는 책은 좋은 아트북이 아니다"라는 대우명제가
성립해야 한다. 하지만 이것은 참이 아니다. 전시에 참여한 일부 아티스트북이나
아트북은 많은 텍스트 없이 이미지와 그래픽 디자인으로 구성되어 있다. 또한
대부분의 텍스트가 네덜란드어로 되어 있어 읽을 수 없음에도 불구하고 독자들은
이 책들이 좋은 책임을 즉각 감각으로 받아들인다. "좋은 아트북은 좋은 이미지로
구성되어 있다"라는 명제 역시 "좋은 이미지로 구성되어 있지 않은 책은 좋은
아트북이 아니다"를 넘어서지 못한다. 전시에 참여한 책 가운데 왈리드 라드
(Walid Raad)의 책『Better Be Watching the Clouds / I Want to Be Able to
Welcome My Father to My House』와 양혜규의 책『절대적인 것에 대한 열망이
생성하는 멜랑콜리』에 실린 이미지는 일반적인 시각 이미지를 평가하는 기준에서
완성도가 뛰어난 이미지라 볼 수 없고, 이미지 자체로 의미를 부여 받지도 못한다.
왈리드 라드의 책에 들어간 이미지는 아버지의 노트에 레바논 폭격에 사용된
무기들을 그려 넣은 스케치에 불과하고, 양혜규 작가 책의 경우 작가의 개인 작업
자료 사진들의 나열이 대부분이다. 그렇다면, "좋은 아트북은 이미지와 텍스트의
유의미한 결합이다"라는 명제는 어떤가? "이미지와 텍스트의 유의미한 결합이
아닌 책은 좋은 아트북이 아니다"는 성립한다. 결국, 좋은 아트북은 이미지와
텍스트의 조합이 어떤 의미를 형성하는가에 의해 결정 된다. 이것은 클라이브 벨이
1914년 출간한『예술Art』에 설파한 예술론, "예술은 의미 있는 형식(significant
form)이다"라는 선언과도 일맥상통한다. 이런 기준에 의해 전시에 참여한 50권의
책은 이런 조건에 모두 부합하는 선수인 듯 보인다. 신진 사진작가 신정식의
『함께한 계절』은 아마추어 사진작가 경력에 가까운 작가가 치매에 걸린 아버지의
사진을 사계절 기록하여 짧은 글과 함께 수록하였다. 유의미한 조합으로 구성된
이미지와 텍스트는 형식적인 아름다움과 감동을 책으로 선사한다.

　　그렇다면 '좋은 책'에 대한 다음 테마로 넘어가보자. 그것은 책의 물성에 관한
질문이다. 책은 아주 오랜 기간 동안 아날로그의 신체로 인류를 견뎌왔다. 하지만

who suffers from dementia. Existing in a meaningful combination, the images and texts in this book afford both formal beauty and emotion.

So let's go on to the next theme associated with a "good book." This matter has to do with a book's physical nature. For a long time, books had only analog bodies with which to withstand human beings. Recently, they've been attempting to transfer into the digital realm, with the compulsion to encounter new worlds. We find proof of this in the beautiful graphic designs of the books' covers and pages, the ebook format and the platforms that distribute ebooks. So does the notion of a "good book" fit with digital innovations? We cannot simply say that it does not. No fewer than three of the books in the exhibition were designed by the Dutch graphic designer Irma Boom, whose designs approach the realm of art. *Rembrandt x Rijksmuseum* is a book that has to do with the great artist Rembrandt, but the book forgoes the established cover design practice of presenting something authoritative and representative; instead, the design partially incorporates etching across several cover pages. It's an approach that allows readers to take time and savor Rembrandt's etchings as they leaf through each part of the cover. This is reminiscent of the traditional methods of art appreciation, in that it leads us to experience the very subtle ways in which we appreciate a work that is pleasing to our eyes. When it comes to books, we don't necessarily apply dichotomies of "cold/warm," "new/old," "image/text," or "digital/analog." "Good books," at least, transcend those divisions. The 33 books selected as the Best Dutch Book Designs and the artist's book of Korean artist EOM Yujeong consist not only of superb digital designs, but also combinations of the meticulous materiality of the analog realm in terms of things like the paper selection and method of binding.

Finally, I would like to include one additional question: Are the most widely circulated books the best books? Visiting different websites related to books, we find the presupposition that the "best sellers" are the "best books." "Most read books" receive major emphasis by online and offline booksellers, while new readers blindly trust in the books that have sold the most copies. But among the art books that feature in *Versatile Volumes*, very few could be called "best sellers," and those that do make the cut would be based on sales at art book fairs and shops. If we consider the interest and attention shown to these books

최근 들어 새로운 세상과 만나야 한다는 강박과 함께 디지털의 영역으로의 유체를 시도하고 있다. 책의 표지와 내지를 장식하는 화려한 그래픽 디자인, e-book의 형태와 그것을 유통하는 플랫폼의 형성 등은 이를 반증한다. 그렇다면 '좋은' 책은 디지털의 혁신과 부합하는 것일까? 부인할 수만은 없다. 이번 전시에서 네덜란드의 그래픽 디자이너 이르마 봄(Irma Boom)이 디자인한 책이 세 권이나 출품되었으며, 그녀의 디자인은 예술의 경지에 이르렀다. 『Rembrandt x Rijksmuseum』은 대화가 렘브란트의 작품을 다룬 책이지만 권위적인 대표작을 내세우는 기존의 표지 문법을 타파하고 에칭 작업을 표지 몇 장에 걸쳐 부분적으로 디자인했다. 이런 방식을 통해 독자들은 표지를 한 장 한 장 넘기면서 렘브란트의 에칭을 시간을 들여 음미하게 된다. 이것은 사실 우리의 시각이 좋아하는 작품을 감상하는 아주 은밀한 방식을 실감하게 한다는 점에서 감상의 전통적인 방식과도 닮아 있다. 책에서 차갑고/뜨겁고, 새롭고/오래된, 이미지/텍스트, 디지털/아날로그 등의 이분법이 반드시 통용되지는 않는다. 적어도 '좋은 책' 들은 이 이분법을 뛰어넘는다. 네덜란드 최고의 책 디자인으로 선정된 33권의 책들과, 한국의 엄유정 작가의 책은 훌륭한 디지털 디자인뿐만 아니라 종이의 선택과 바인딩 형식 등 아날로그 영역의 섬세한 물성의 결합으로 이루어져 있다.

　　마지막으로 다음과 같은 질문을 대입해보고자 한다. 가장 많이 유통되는 책이 가장 좋은 책일까? 책과 관련된 각종 웹사이트에서 우리는 '베스트 셀러'를 '좋은 책'으로 가정하는 전제와 마주친다. '가장 많이 읽힌 책'은 온라인과 오프라인 서점에서 화려하게 조명 받으며, 새로운 독자들 역시 가장 많이 팔린 책을 맹렬히 신뢰한다. 하지만 《변덕스러운 부피와 두께》에 출품된 아트북 중에서 베스트셀러라고 부를 수 있는 책들은 극히 드물며, 그 역시 아트북페어나 예술 서적 중에서 판매량을 기준으로 낙제점을 면한 정도이다. 하지만 전시를 방문한 일반 관객들과 도서 전문가, 그리고 그래픽 디자이너들이 이 책들에게 보여준 관심과 집중도를 관찰한다면, 좋은 책이 독자에게 미치는 영향의 강도가 양적인 판매량과 반드시 비례하지는 않는다는 것을 알 수 있다. 이번 전시 협력 기획자로서 좋은 책에 대한 의견을 낸다면 이것이다: 한 권의 책이 완벽하기란 힘들다. 하지만 《변덕스러운 부피와 두께》의 책들의 조합은 우리의 예술 경험과 감각을 풍요롭고 날카롭게 만들어준다.

by the visitors to the exhibition, however—including members of the general public as well as book experts and graphic designers—we can see that the influence a good book has on the reader is not necessarily proportional to sales numbers. If I'm asked to give my opinion about a "good book" as associate curator of this exhibition, I would say this: It's hard for any book to be perfect. But the combinations we find in "versatile volumes" both enrich and sharpen our aesthetic experience and artistic sensibility.

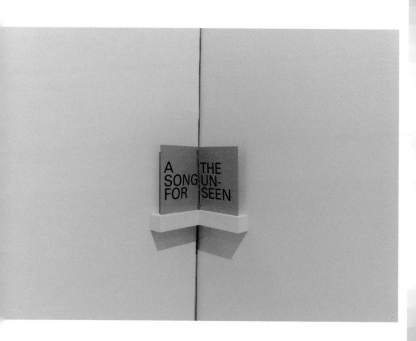

A Song for the Unseen, from
Versatile Volumes
《변덕스러운 부피와 두께》 전시에서,
A Song for the Unseen © 2022. The

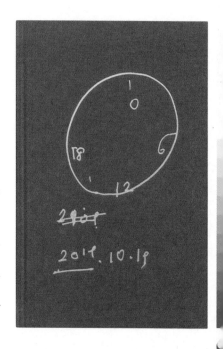

- *Better Be Watching the Clouds / I Want to Be Able to Welcome My Father to My House*, Photo by KIM Kyoungtae.
 사진 김경태.

- YANG Haegue, *Melancholy is Longing for the Absoluteness*, 2009.
 양혜규, 절대적인 것에 대한 열망이 생성하는 멜랑콜리, 2009.

- SHIN Jungsik, *Season in the Colors*, 2020.
 신정식, 함께한 계절, 2020.

Rembrandt x Rijhsmuseum,
Photo by KIM Kyoungtae.

렘브란트 x 라익스뮤지엄, 사진 김경태.

EOM Yujeong, *Feuilles*, 2020.
엄유정, Feuilles, 2020.

WHAT
WE HA
VE DO
N E T O
G E T H E
R !

우 리 가 함 께 한 것 들 !

Gunny HYOUNG

The Netherlands is a country that holds special associations for me. Quite a long time ago, I spent a period doing a dispatch work assignment at Radio Netherlands. I was invited as the first programmer for the EBS International Documentary Festival (EIDF), and through my participation in the International Documentary Film Festival Amsterdam (IDFA), I found the Netherlands to be an industry mecca boasting the world's highest level of documentary film production and support.

I was reading an article about Joanne Doornewaard's appointment as ambassador when I happened to see that this year marked the 60th anniversary of official diplomatic relations between the Netherlands and South Korea. I also found out that this tiny country was one of 16 UN members that deployed troops during the Korean War. I felt certain that by working with the Netherlands for the 2021 EIDF, I could develop an event that would be beneficial and interesting for ordinary viewers and documentary directors and producers alike. The IDFA had already long cemented itself among Korean documentary directors and producers as a hallowed ground boasting the largest selection of documentary works anywhere, and I had confidence in my own knowledge of the Netherlands and networking capabilities. At the same time, the commemorative event that the Dutch embassy and EIDF had organized this year to commemorate 60 years of diplomatic relations also required close attention, since it would be taking place under the unwelcome circumstances of the COVID-19 pandemic. Many Koreans know of the Netherlands as the home of such world-renowned architects as Rem Koolhaas and Winy Maas, as well as a football force with its "orange army" dressed in orange uniforms and boasting intimidating striking

형 건

네덜란드는 나와 특별한 인연이 있는 나라이다. 아주 오래전에 라디오 네덜란드 (Radio Netherlands)라는 방송사에서 파견 근무를 한적이 있고 EBS 국제다큐영화제(EBS International Documentary Festival, EIDF)의 초대 프로그래머로 일하면서 암스테르담 국제 다큐멘터리 영화제(International Documentary Film Festival Amsterdam, IDFA)에 참가하면서 네덜란드가 세계 최고의 다큐멘터리 영화 제작과 지원 산업의 메카라는 것을 알았다.

예전에 우연히 요아너 도너바르트 대사의 부임 기사를 읽으면서 올해가 네덜란드가 한국과 공식 수교를 한지 60주년이라는 것을 알게 되었다. 그리고 이 작은 나라가 한국 전쟁에 군대를 파견한 유엔 16개국 중 하나라는 사실까지 말이다. 2021년 EIDF 행사에서 네덜란드와 이벤트를 기획하면 분명히 관객과 다큐멘터리 감독/ 프로듀서 모두에게 유익하고 재미있는 행사가 될 것이라는 확신이 들었다. IDFA는 이미 한국의 다큐멘터리 감독과 프로듀서들 사이에서 다큐의 성지로 자리 잡은 지 오래이고 가장 많은 다큐멘터리 작품들이 소개되는 국제영화제여서 나름 네덜란드의 소식과 네트워킹에는 자신 있었다. 올해 주한네덜란드대사관과 EIDF 가 함께 한 "한국-네덜란드 수교 60주년 기념 이벤트"는 코로나19라는 반갑지 않은 글로벌 팬데믹 상황 속에서 열린 행사라 더욱 조심스럽고 세심한 주의가 필요했다. 한국인들 중에 네덜란드에 렘 콜하스(Rem Koolhaas)나 비니 마스 (Winy Maas) 같은 세계적인 건축가들이 즐비하며 오렌지 색깔의 유니폼을 입고 가공할 공격력을 과시하는 오렌지 군단을 보유한 축구 강국이라는 점은 아는 분들이 많다. 그러나 네덜란드가 미국이나 영국 등 다큐멘터리를 많이 제작하는 서구의 다른 국가들 사이에서 다큐멘터리 제작을 기획에서부터 제작 유통 배급까지

power. But few people know of the Netherlands' completely formed documentary industry system: among Western countries such as the US or UK that produce many documentaries, the Netherlands has a system that assumes responsibility for everything from documentary planning to production and distribution. While that fact remains unknown to people outside the minority of documentary directors and producers and other professionals in the area, the IDFA is already talked about as the big festival among emerging documentary makers.

The focus of EIDF for the 60th anniversary of diplomatic relations was on the Netherlands' cultural strengths in terms of the documentary industry, along with the Dutch "global mind" instilled by the guild system of old. For the cultural aspect, documentaries on Dutch-related themes were shared with viewers through EIDF, together with an exhibition and screenings at KOTE in Seoul's Insadong neighborhood. An event was also organized in which documentary directors and IDFA programmers would connect over Zoom to reflect on the significance of the 60 years since diplomatic relations were established. The COVID-19 pandemic had created a situation that was by no means good for holding film festivals or events, but thanks to the proactive support of the Dutch embassy and the dedication of the EIDF staff, we were able to achieve something small but memorable. The documentaries represented a wide range of genres, including work that depicted the painful memories associated with the Netherlands' colonization of Indonesia; a film representing the story of Anne Frank through a new documentary format approach; and a music documentary produced by director Leonard Retel Helmrich, winner of the IDFA's top honors and head of the EIDF jury. The off-line screening was able to draw a near-capacity crowd despite pandemic restrictions, while an online talk (over Zoom) brought together YI Seungjun, a nominee in the short subject documentary category at last year's Academy Awards (as well as the first Korean director to win the top honors in the IDFA documentary feature competition) and IDFA senior programmer Joost Daamen for an online talk show where they were able to hear different stories from the Dutch documentary industry. A great deal of thought went into how the Netherlands' identity, history, and people would be presented, and it was crucially important to select documentaries that related to that. A small-scale

책임지는 '다큐멘터리 산업 시스템'을 완벽하게 갖춘 국가라는 사실을 아는 사람들은 그리 많지 않을 것이다. 소수의 다큐멘터리 감독이나 프로듀서 등 이 분야 종사자들 이외에는 잘 알려져 있지 않았지만, 다큐멘터리를 제작하는 초년생들에게 IDFA는 이미 인생 영화제로 회자되고 있다.

이번 수교 60주년을 통해 EIDF가 포커스를 맞춘 부분은 다큐멘터리 산업을 바라보는 네덜란드의 문화적 강점과 그 옛날 길드 조합으로 다져진 네덜란드 사람들의 글로벌 마인드였다. 문화적인 부분은 우선 EIDF를 통해 네덜란드와 관련된 주제의 다큐멘터리를 시청자 관객들에게 소개하고 인사동 KOTE에서 전시와 상영회 그리고 다큐멘터리 감독이나 IDFA 프로그래머를 직접 줌(ZOOM)으로 연결하여 수교 60주년의 의미를 반추하는 이벤트들을 기획하였다. EIDF는 EBS TV 채널을 통해 다큐멘터리 영화를 상영하기 때문에 관람객과 직접적인 만남이 없는 점을 고려해 TV 방영 외 별도로 오프라인 전시와 상영회를 마련한 것이다. 코로나19 상황으로 결코 영화제나 이벤트를 진행하기 좋은 상황은 아니었으나 네덜란드 대사관의 적극적인 지원과 EIDF 스태프들의 헌신적인 노력으로 작지만 기억될 만한 성과를 거두었다고 생각한다. 상영된 다큐멘터리 작품은 인도네시아가 네덜란드 식민지 시대에 겪은 아픈 기억을 그린 작품에서부터 안네 프랑크의 이야기를 새로운 형식의 제작 방식으로 그린 다큐멘터리 그리고 IDFA 대상 수상과 EIDF 심사위원장을 역임한 레오나르트 레이털 헬름리히(Leonard Retel Helmrich) 감독이 제작한 음악 다큐에 이르기 까지 다양한 장르의 다큐멘터리가 소개되었다. 오프라인 상영회는 코로나 상황으로 관객을 제한 했음에도 거의 정원을 채웠으며 온라인 토크에는 작년 아카데미 시상식 단편 다큐멘터리 부문 후보에 올랐던 이승준 감독(한국인 최초로 IDFA 장편 다큐멘터리 경쟁 부문 대상을 차지했다)을 IDFA 수석 프로그래머 요스트 다먼(Joost Daamen)과 연결해 현장을 찾은 관객들과 네덜란드 다큐멘터리 산업의 다양한 이야기를 들을 수 있었다. 우선 네덜란드의 정체성과 역사 문화 그리고 사람들에 대한 소개를 위한 고심을 많이 했으며 그와 관련된 다큐멘터리 선정이 가장 중요한 요소였다. 소규모의 전시도 기획했으나 아무래도 국내 상황이 코로나19 상황으로 많은 관객을 동원할 수 없는 악조건이라 이번 현장 이벤트의 실무를 맡았던 프로그램 스태프들의 고심도 깊었다. 아무래도 올해가 네덜란드와 한국의 수교

exhibition was also planned, but the COVID-19 pandemic made it difficult to draw many viewers in Korea, and the programming staff in charge of practical duties for the event had a lot to consider. Since it was such a symbolic year as the 60th anniversary of diplomatic relations between the Netherlands and South Korea, there may have been quite a lot of other organizations besides EIDF that were planning their own events. EIDF wanted to focus exclusively on our connections to the Netherlands through the documentary industry. Documentaries have always represented a key media content industry offering the best reflection of a particular era's zeitgeist. On November 17 to 28, IDFA 2021 took place offline for the first time in two years, and documentary directors and producers and industry professionals gathered hopefully in Amsterdam. But around the world, other documentary film festivals are emerging from the same "lost two years," and with no way of knowing when the festival environment will be back to normal, many of the documentary productions are low-budget work. For now, the future of the industry remains uncertain.

From up close, you can see quite a lot of similarities between the Netherlands and Korea. The Netherlands is slightly smaller, and it has a similar industry and economic structure where the lack of resources forces us to rely on high value-added industries and exports. In Korea, documentaries are not a dominant genre along the same lines as K-pop or television series; even so, the Dutch documentary industry support system is enough to spark real envy in documentary professionals. Personally, I hope that this special event is not just a one-off—and that we are able to have ongoing exchange with the Dutch embassy to share the Netherlands' different knowledge and useful information, laying the groundwork for even better documentaries to come out of Korea.

60주년이라는 상징적인 해여서 EIDF 이외에도 많은 기관들이 행사를 기획했을 것이다. EIDF는 철저하게 다큐멘터리 산업을 기반으로 한 네덜란드와 연계성에 포커스를 맞추고 싶었다. 다큐멘터리는 언제나 동시대의 시대정신을 가장 잘 반영한 대표적 미디어 콘텐츠 산업이기 때문이다. 지난 11월 17일부터 28일까지 IDFA 2021이 다시 2년만에 오프라인 형태로 열려서 암스테르담에 세계 각국의 다큐멘터리 감독과 프로듀서 그리고 산업 관계자들이 희망을 갖고 모였다. 하지만 지난 2년의 잃어버린 시간처럼 세계 각국의 다큐멘터리 영화제들도 어려운 시간의 터널을 지나고 있고 언제 영화제가 정상화 될 지는 아무도 몰라 저예산이 즐비한 다큐멘터리 산업의 미래도 불투명한 상황이다.

네덜란드는 자세히 보면 우리와 닮은 점이 참 많은 나라이다. 국가의 크기는 우리보다 더 작고 자원이 그리 많지 않아 고부가 가치 산업과 수출에 의존할 수 밖에 없는 산업 경제구조도 우리와 많이 닮았다. 다큐멘터리는 아직 한국에선 K-Pop 이나 드라마처럼 우세한 장르는 아니지만 네덜란드의 다큐멘터리 산업 지원 시스템은 다큐멘터리를 하는 사람들에겐 무척 부러운 대상이다. 개인적인 바람은 이번 특별 이벤트가 일회성 행사로 끝나지 않기를 기원하며 네덜란드의 다양한 노하우와 유익한 정보가 공유될 수 있도록 네덜란드 대사관과 지속적인 교류를 통해 더 좋은 다큐멘터리가 한국에서 탄생할 수 있는 터전이 마련되었으면 한다.

Commemorative event of the 60th anniversary of diplomatic relation between the Netherlands and South Korea, Photo courtesy of EIDF.

한국-네덜란드 수교 60주년 기념전 현장, EBS 국제다큐영화제 제공.

Online talk show with Joost Daamen,
Photo courtesy of EIDF.
요스트 다먼과의 온라인 토크쇼 현장, EBS
국제다큐영화제 제공.

DUTCH
FORE
IGN M
INIST
RY'S
ARTC
OLLEC
TION
INKO
REA

한국에서

만나는　　　　네

덜란드　　　　외

교부의　　　　아

트　　컬렉션

Philippien Noordam

The Dutch Ministry of Foreign Affairs Art Collection

The art collection of the Dutch Ministry of Foreign Affairs, which
presently consists of around 12,000 works, is housed in 300 Dutch
embassies and residences abroad. The collection came into being in the
1950s and features works of art from various periods and disciplines,
antiques, porcelain and contemporary Dutch design. Each work is unique,
yet they all contain a Dutch element or refer directly to the country in
which they are on display. The collection consists exclusively of Dutch
artists or artists who have worked in the Netherlands for an extended
time. Besides Old Masters like Jacob van Ruysdael and Jozef Israëls, there
are works by many contemporary artists and photographers.

Art policy

The Dutch Ministry of Foreign Affairs is keen to support the visual arts
by making Dutch art known outside the Netherlands. By purchasing
contemporary art, the Ministry seeks to create insight into the
developments and trends current in the Dutch art world of today. The
Ministry's art collection graces the walls of embassies and residences,
giving these buildings an identity of their own. In addition, it plays a role
in diplomacy by helping to build an image of the Netherlands abroad.
In The Hague, too, art plays a significant part in the Ministry's working
environment. The photography on display there supports the primary
process by inspiring the staff and encouraging them to view the world
with an open mind. Besides acquiring and managing its own collection,

한국에서 만나는
네덜란드 외교부의 아트 컬렉션

필리핀 노르담

네덜란드 외교부의 아트 컬렉션

대략 12,000 여 점으로 구성된 네덜란드 외교부의 아트 컬렉션은 삼백 곳의 국외
주재 네덜란드 대사관과 관저에 소장되어 있다. 1950년대부터 시작된 이 컬렉션은
골동품과 도자기, 현대 네덜란드 디자인에 이르는 다양한 시대와 분야의
예술품들로 구성된 것이 특징이다. 모든 작품들은 각각의 개성이 돋보이면서도
네덜란드의 특징을 담고 있거나 그 작품이 전시되는 국가를 연상시킨다.
이 컬렉션은 네덜란드 예술가의 작품을 비롯해 네덜란드를 기반으로 오랜 기간
활동한 예술가들의 작품으로 이루어져 있다. 야콥 판 라위스달(Jacob van
Ruysdael)이나 요제프 이스라엘즈(Jozef Israëls)와 같은 옛 거장들은 물론 많은
동시대 예술가와 사진가의 작품도 포함되어 있다.

예술 정책

네덜란드 외교부는 해외에 네덜란드 예술을 알림으로써 자국의 시각예술 분야를
적극적으로 지원한다. 외교부가 현대 예술품을 구매하는 것은 오늘날 네덜란드
미술계의 전개와 흐름에 대한 통찰력을 키우는 방식 중 하나이다. 이렇게 수집된
외교부의 아트 컬렉션은 대사관과 관저의 벽을 장식할 뿐 아니라 그 건물들에
고유한 정체성을 부여해준다. 나아가 이 컬렉션은 해외에서 네덜란드의 이미지를
만들어가는 데 일조하면서 외교 역할을 담당하기도 한다. 헤이그에서도 예술은
외교부의 업무 환경에 중요한 역할을 하고 있다. 전시된 사진은 직원들에게 영감을

the Ministry also actively commissions art.

The Art Collection for the Residence in Seoul

When putting together a collection, we always look for a certain connection between the host country and the Netherlands. This can be very diverse. The presence of Dutch dredgers in a city, for example, can lead to a collection in which Dutch clay plays the leading role. In this case, contemporary Dutch artists who enjoy some renown in Korea were chosen. We would like to introduce some of them.

Maarten Baas

Maarten Baas(1978) is regarded as one of the most influential Dutch designers of the early 21st century. His work moves on the border of art and design. The *Confetti Clock* is from the *Real-Time* series. These are 12-hour films. You can read the time with the hands of the clock that are formed by confetti. It may be a bit harsh, but the Dutch Carnival in 2020 and the confetti that is thrown down during this celebration marked the beginning of the outbreak of COVID-19 for the Netherlands. In this case the clock not only marks time, but also a year.

The clock designs of Maarten Baas are now spread all over the world, always in different versions. In the Netherlands, many people know Baas' clock at Schiphol Airport. In it, you see a working man painting the time minute by minute. This makes the clock one of the last pieces of art that travelers see before they leave the Netherlands. Nice detail: the blue overall, yellow cloth and red bucket of the worker are a tribute to the famous Dutch artist Piet Mondrian.

➡ Maarten Baas, *Real Time Confetti Clock*, video, 24 × 10 × 4 cm, 2020, 1/20, Image courtesy of Galerie Ron Mandos, Amsterdam, © Maarten Baas.
마튼 바스, 〈Real Time Confetti Clock〉, 비디오, 24 × 10 × 4 cm, 2020, 1/20, 갤러리 론 만도스 암스테르담 제공, © 마튼 바스.

불어넣고 열린 마음으로 세계를 바라보도록 하는 데에도 큰 역할을 한다. 작품을 구입하고 컬렉션을 관리하는 일 외에도, 외교부는 커미션 작업 또한 활발히 의뢰하고 있다.

서울 네덜란드 대사관저의 아트 컬렉션

해외 주재 공관에 전시될 컬렉션을 구성할 때 우리는 항상 현지 국가와 네덜란드 간의 연결 지점에 대해 고찰한다. 이 과정은 매우 다양하다. 예를 들어 해당 도시에 네덜란드 준설기가 있다면, 점토로 만들어진 작품을 핵심 컬렉션으로 구성할 수 있는 것이다. 서울 관저의 경우에는 한국에 이름이 알려져 있는 네덜란드 현대미술가들이 선정되었고 우리는 이 중 몇 명을 소개하고자 한다.

마튼 바스(Maarten Baas)

마튼 바스(1978)는 21세기 가장 영향력 있는 네덜란드 디자이너로 꼽힌다. 그의 작업은 예술과 디자인의 경계를 넘나든다. 〈Confetti Clock〉은 〈Real time〉 연작의 하나로 12시간 분량의 영상 작품이다. 색종이 조각으로 만들어진 시계 바늘로 시간을 읽을 수 있다. 다소 가혹한 사실이기는 하지만, 2020년 네덜란드 카니발(주로 네덜란드 남부 지역에서 2월에서 3월 경 3일간 열리는 축제)과 축제 기간동안 흩뿌려진 색종이 조각은 네덜란드에서의 코로나19 창궐을 나타내기도 한다. 이렇게 보면 〈Confetti Clock〉은 시간만 알리는 것이 아니라 해를 가리키기도 한다.

Willem van den Hoed

Willem van den Hoed (1965) is a photographer and architect. In 2003 he closed the doors of his architecture firm and started photographing buildings. The main theme in his work is the play of large city contrasts, captured from an intimate hotel room. The glass that separates both worlds plays an essential role in his photos. The works are based on existing locations, they are structurally exact. A photo is prepared with precise sketches and calculations. Then, over several days, hundreds of details are gathered at the selected location. Once back in the studio, a work is constructed from all these fragments. In this way, Van den Hoed "paints" a work with a digital brush for about two months.

In recent years, Van den Hoed has lived and worked in Korea. He did not always find it easy to adapt. He writes about a photo on the residency: "This landscape is the view from room 804 of the Hidden Bay hotel in Yeosu in the south of South Korea. The contrast between the enchanting island landscape and the geometric hard glass parapet with stainless steel fasteners is the theme of this work. There is one screw missing."

Willem van den Hoed, *804*, inkjet print on Lustre RC, Diasec glossy, 135 × 180 cm, 2015, © Willem van den Hoed.

빌럼 판 던 후트, 〈804〉, 루스터지에 잉크젯 프린트, 광택 있는 디아섹, 135 × 180 cm, 2015, © 빌럼 판 던 후트.

미튼 비스의 시계 디자인은 전세계 곳곳에 퍼져 있고 언제나 다른 버전으로 만들어진다. 네덜란드에 있는 작품으로는 스키폴 공항 시계가 잘 알려져 있다. 이 작품에서 사람들은 매 분마다 시침과 분침을 그리는 남자를 보게 된다. 그리고 이 시계는 네덜란드를 떠나는 여행객들이 마지막으로 마주하는 예술 작품이기도 하다. 그 훌륭한 디테일을 한번 들여다 보자. 시계 속 인물은 파란색 작업복을 입고 노란색 헝겊 천과 빨간색 양동이를 사용한다. 이러한 색의 구성은 유명한 네덜란드 예술가 피트 몬드리안(Piet Mondrian)에게 바치는 헌사이다.

빌럼 판 던 후트(Willem van den Hoed)

빌럼 판 던 후트(1965)는 사진가이자 건축가이다. 2003년 그는 자신의 건축사무소를 닫고 건물의 사진을 찍기 시작했다. 작업의 주요한 주제는 호텔방에서 바라보는 관점에서 호텔방과 거대 도시가 대조를 이루는 모습이다. 그의 사진에서 중요한 역할을 하는 것은 두 세계를 분리하는 유리이다. 그의 작품은 실제 장소에 기반하며 구조적으로 매우 정밀하다. 한 장의 사진을 구성하기 위해 그는 정확한 스케치와 계산 과정을 거친다. 그러고 나서 며칠에 걸쳐 선택한 장소의 수 백 가지 디테일을

Willem van den Hoed, *1904*, inkjet print on Lustre RC, Diasec glossy, 140 × 256 cm, 2015, © Willem van den Hoed.
빌럼 판 던 후트, 〈1904〉, 루스터지에 잉크젯 프린트, 광택 있는 디아섹, 140 × 256 cm, 2015, © 빌럼 판 던 후트.

Erwin Olaf

Erwin Olaf (1959) is one of the best-known Dutch photographers. He is a photographer, filmmaker and video artist. His work focuses on marginalised individuals in society, including women, people of colour and the LGBTQ+ community.

He started his career by making journalistic reports. For instance, he recorded the extravagant visitors to the Amsterdam club Roxy and the hip-hop scene in the Melkweg. Although he continued to make black-and-white reports on a regular basis, his preference soon shifted to studio photography. These images are carefully staged and manipulated. He looks for a powerful combination of insecurity and self-awareness in his models.

Still life is a theme in his work that reappears from time to time. The series is never finished. It is unmistakably Erwin Olaf's work: the excessive aesthetics, the play of lines, the tranquility and then just something that catches your eye, like here the fragile balance in contrast to the almost perfect symmetry.

Olaf's works are included in numerous private and public collections, such as the Rijksmuseum. The photographer has had a number of prestigious collaborations, such as with the Stedelijk Museum Amsterdam, but also with Vogue and Louis Vuitton.

In 2017 he was the official portrait artist of the Dutch royal family and in 2013 he designed the Dutch version of the euro coins for King Willem-Alexander. He also received the Johannes Vermeer Prize in 2011 and was Photographer of the Year at the International Color Awards. This year his solo exhibition in Korea was held at the Suwon Museum of Art.

수집한다. 스튜디오로 돌아온 후 작가는 이 모든 부분들을 조합해 작품을 구성한다. 이러한 방식으로 판 던 후트는 두 달 가량을 들여 디지털 브러시로 작품을 '그린다.'

최근 몇 년 동안 판 던 후트는 한국에서 살며 작업했지만 적응하는 것이 쉽지만은 않았다고 한다. 그는 관저에 있는 한 작품에 관해 다음과 같이 쓰고 있다. "이 풍경은 한국 남부의 여수 히든베이호텔 804호에서 찍은 것이다. 매력적인 섬의 풍경과 스테인리스 잠금 장치로 고정된 기하학적인 강화유리 난간이 이루는 대비가 이 작품의 주제이다. 그리고 거기 나사 하나가 빠져 있다."

어윈 올라프(Erwin Olaf)

어윈 올라프(1959)는 가장 널리 알려진 네덜란드 사진가 중 하나이다. 그는 사진작가일 뿐만 아니라 영화 감독, 비디오 예술가로도 활동한다. 그는 여성, 유색 인종, LGBTQ+ 공동체 등 사회 속에서 주변화 되는 개인들에 초점을 맞춘다.

작가는 언론 보도를 제작하면서 자신의 경력을 시작했다. 예를 들면, 암스테르담의 클럽 록시(Roxy)의 화려한 방문객들과 멜크베흐(Melkweg) 공연장의 힙합씬을 기록했던 것이다. 그는 흑백 보도사진 작업을 종종 이어갔지만 곧 스튜디오 사진에 더 큰 흥미를 갖게 되었다. 이러한 이미지들은 세심하게 연출되고 만들어지는 과정을 거친다. 그는 모델들로부터 불안과 자기인식 사이의 강렬한 조합을 추구해낸다.

정물은 그의 작업에서 종종 등장하는 주제이다. 이 연작은 결코 끝난 적이 없다. 미적인 과잉, 선의 유희, 고요함 그리고 관람객의 눈을 잡아 끄는 거의 완벽한

✍ Erwin Olaf, *Still Lives, Still Life with Triteleia*, Fuji Crystal Archive Digital paper, 119 × 92 cm, 2018, 6/10 (2AP), Image courtesy of Galerie Ron Mandos, Amsterdam, © Erwin Olaf.
어윈 올라프, 〈정물들, 트리텔레이아가 있는 정물〉, 후지 크리스탈 아카이브, 119 × 92 cm, 2018, 6/10 (2AP), 갤러리 론 만도스 암스테르담 제공, © 어윈 올라프.

Jacco Olivier

Within the work of Jacco Olivier (1972) we are taken on a journey through imagined galaxies and other dream-like spaces. In *Bandwith III* the renowned Dutch artist captures a child-like wonder at the cosmic possibilities while using sophisticated painting techniques. Twenty-one spheres are rendered rapidly with a few brushstrokes, whereas the background consists of many layers of paint—as if it represents the vastness of space itself. The strip of raw canvas reveals Olivier's painting process and puts the composition slightly off kilter, thus undermining any form of realism. It becomes clear that the universe being explored by Olivier is actually that of the possibilities for using paint.

Jacco Olivier graduated from the Academie voor Kunst en Vormgeving St. Joost, Den Bosch (1996) and was artist-in-residence at the Rijksakademie van Beeldende Kunsten, Amsterdam (1998–1999). He is a well-known painter, animator, and video artist and winner of the Jeanne Oosting Prize (2019).

Jacco Olivier, *Bandwidth III*, Acrylic on linen, 205 × 275 cm, 2020, Image courtesy of Galerie Ron Mandos, Amsterdam, © Jacco Olivier.
야코 올리비어, 〈대역폭 III〉, 린넨에 아크릴, 205×275 cm, 2020, 갤러리 론 만도스 암스테르담 제공, © 야코 올리비어.

대칭과 대조를 이루는 연약한 균형과 같은 요소는 부정할 수 없는 올라프 작업만의 특징이다.

올라프의 작품들은 암스테르담 국립미술관(Rijksmuseum Amsterdam)과 같은 국공립 미술관을 비롯 많은 개인 컬렉션에도 포함되어 있다. 작가는 암스테르담 시립미술관(Stedelijk Museum Amsterdam)뿐만 아니라 보그나 루이 비통과 같은 명망 있는 매체 및 기업들과 다수의 협업을 하기도 했다.

2017년 올라프는 네덜란드 왕가의 공식 초상 사진가였고 2013년에는 빌럼-알렉산더(Willem-Alexander) 왕의 모습을 담은 네덜란드 버전의 유로화 동전을 디자인하기도 했다. 2011년에는 요하네스 페르미어 상(Johannes Vermeer Award)을 수상하기도 했으며 인터내셔널 컬러 어워드(International Color awards)에서 올해의 사진가로 선정되었다. 2021년 수원시립미술관에서는 그의 개인전이 열렸다.

야코 올리비어(Jacco Olivier)

야코 올리비어(1972)의 작업에서 우리는 상상의 은하계나 꿈 속과 같은 공간으로 여행을 떠나게 된다. 이 잘 알려진 네덜란드 예술가는 〈대역폭 III〉에서 정교한 회화적 기술을 펼치면서 우주적 가능성의 세계에 아이의 것과도 같은 경이감을 포착해 내고 있다. 스물 한 개의 구는 몇 번의 붓질로 만들어지는 반면에 배경은 마치 우주의 광활함을 나타내는 듯 여러 층의 물감들로 구성된다. 그대로 드러난 캔버스의 가느다란 선은 올리비어의 작업 과정을 보여주는 동시에 구성을 슬며시 흐트러뜨린다. 이렇게 리얼리즘의 형식을 침식하는 것이다. 올리비어가 탐구하는 우주는 이로써 물감을 사용하는 일의 가능성에 대한 탐구임이 분명하게 드러난다.

야코 올리비어는 덴 보스에 있는 세인트요스트예술학교를 졸업(1996)했고 암스테르담 라익스아카데미(Rijksakademie van Beeldende Kunsten)에서 레지던시 입주작가로 지냈다(1998-1999). 화가이자 애니메이터, 비디오 예술가로 잘 알려져 있으며 쟝 오스팅 어워드(2019) 수상자이기도 하다.

THE T

RUTH

THA I

CON F R

ON T E D

E R W I

N O L A

F A N D

T H E

N F I C

R A Z F

어　　원　　　　　을　　라

프　　가　　　　　마　　주

햇　　던　　　　　진　　실

괴　　　　　　N　　F　　J

　　　옅　　풍

SHIM SangYong

"Quo Vadis, Domine?"

Salvator Mundi, a portrait purportedly by Leonardo da Vinci that shows Jesus Christ from face to chest, was not actually all that great a work, judging by what a 1904 photograph shows. Indeed, it was duly shown to be a fake. If it hadn't been, would it have sold for a paltry 45 pounds at a Sotheby's auction in London? In 2005, the painting was purchased again for $10,000 by the Art Dealers Association of America. It was later revealed that some anonymous and unprepossessing painter had painted over and retouched the original. The image was restored, and it turned out to indeed be da Vinci's work. After a private transaction, the painting found its way under the ownership of Russian oligarch Dmitry Rybolovlev—also owner of the French soccer team AS Monaco. Rybolovlev paid $127 million for the purchase. It showed up once again at a Christie's New York auction on November 15, 2017. Christie's predicted price was $100 million, but it ended up selling for $450 million—meaning the price increased more than fourfold over the brief period when the auction was taking place.[1]

In 2021, the same painting by Leonardo was turned into an NFT by the crypto artist Ben Lewis. It was given the new title *Salvator Metaversi* ("savior of the Metaverse"). One other thing had changed: The clear ball in Christ's left hand, symbolizing the world that he had saved through his sacrifice, was replaced with a wad of banknotes. Lewis was showing an era in which even the holy redemption of Christ kneels down before the almighty dollar—something the artist lets us know is not merely an analogy today. When even Christ's "house of prayer" is the stuff of

1 The purchaser was officially found to be the Abu Dhabi Department of Culture & Tourism in the United Arab Emirates.

심상용

"주여, 어디로 가시나이까"

레오나르도의 예수 그리스도의 가슴까지 나오는 정면 초상화인 〈살바토르 문디
Salvator Mundi(구세주)〉, 1904년에 촬영된 바에 의하면 그 그림의 수준은 실로
형편없는 모습이었다. 마땅히 그것은 진품이 아닌 가짜로 판명되었다. 그렇지
않았다면, 1958년 런던 소더비 경매에서 불과 45파운드에 매매되었을 리가
있었겠는가. 그리고 2005년 이 그림은 미국 아트딜러 협회에 의해 1만 달러에
구매되었다. 이후 보잘 것 없는 실력의 익명의 화가의 덧칠과 가필이 원작 위로
더해졌다는 사실이 밝혀지면서 원작의 복원이 이루어졌고, 그 결과 레오나르도
다빈치의 진품임이 밝혀졌다. 사적 거래를 통해 그림의 주인은 러시아의
올리가르히(oligarch : 신흥부자)인 드미트리 르볼로프레프(Dmitry
Rybolovlev)—프랑스 축구팀 AS 모나코의 구단주이기도 하다—로 바뀌었다.
드미트리는 이 구매에 1억 2천 7백만 달러를 지불했다. 2017년 11월 15일 뉴욕
크리스티 경매에 이 그림이 다시 나타났다. 크리스티의 추정가는 1억 달러였지만,
4억 5천만 달러에 매매되었다. 경매가 진행되는 극히 짧은 시간 4배 이상 가격이 뛴
것이다.[1]

 2021년 레오나르도의 이 그림이 벤 루이스(Ben Lewis)라는 크립토 작가에
의해 NFT로 만들어졌다. 제목은 〈살바토르 메타버시 Salvator Metaversi〉로
바꿔 달았다. 달라진 것이 또 하나 있다. 그리스도의 왼손에 들려져 있던, 희생을
통해 구원한 지구를 상징하는 투명한 구슬이 지폐 뭉치로 대체된 것이다.
그리스도의 신성한 구원조차 달러(dollar) 앞에 무릎 꿇는 시대, 벤 루이스에

1 구매자는 아랍에미리트연합(UAE) 아부다비
 정부의 문화관광부임이 공식 확인되었다.

speculation, the idea of art becoming nothing more than a plaything for old men who have gotten their hands on wads of cash may not be enough to go on the list of "big problems." The current moment is not much different from the one that led Peter to ask, "*Quo vadis, Domine*— whither goest thou, my Lord?" Jesus replied, "Where I am going you cannot follow me now, but you will follow later." Now that "later" is vanishing from view, as Christ's salvation is steadily replaced with stacks of bills. Explaining that his work was an expression of criticism, Lewis said he had no intention of ever selling *Salvator Metaversi*.

Speed: The angel's descent or the devil's whisper?

On March 11, 2021, the NFT *Everydays: The First 5000 Days* by Mike Winkelmann—also known by the name "Beeple"—sold for $69.3 million. It happened at Christie's New York, located on 5th Avenue. Synonymous with the auction house establishment, Christie's had pulled the trigger on the "money wars" surrounding the emerging NFT market, amid hopes that it would begin to take off. Over 80% of the world's artwork and collection auctions are handled by two companies, Christie's and Sotheby's, making the market a typical example of an oligopoly. Let's consider the truth of art with wide-open eyes. The auction of Beeple's *Everydays* took place over a 15-day period from February 25 to March 11. But within eight minutes of its opening, the price has rocketed from $100 all the way to $1,000,000. For such a thing to happen, at least two preconditions must be met: there have to be a few individuals simultaneously exhibiting suspicious taste, huge wealth, and spendthrift habits, along with a powerful business system with fundamentally manipulative currents. The *Everydays* auction is but one example showing how we have arrived in an era where both preconditions are fully met. The Swiss art broker Marc Blondeau, who once served as chairman of Sotheby's France, has said there is not much difference between the management strategies of auction houses and typical companies. In other words, both Sotheby's and Christie's have lost any sense of direction in their considerations of artistry and artistic value, swayed instead by the decisions of administrative departments that are focused solely on commercial expansion, and the trend is only continuing. The

의하면 오늘날의 상황은 그것이 단지 비유로만 그치는 것이 아님을 알게 한다. 그리스도의 '기도하는 집' 조차 투전판이 되는 마당에, 예술이 달러 뭉치를 손에 쥐게 된 부자 어른들의 장난감이 되는 것쯤이야 굵직한 문제들의 목록에 등재될 만큼도 아니지 않을까. 지금 이 순간도 시몬 베드로가 "주님, 어디로 가시겠습니까" 하고 물었던 그때와 크게 다를 것이 없다. 예수께서는 "지금은 내가 가는 곳으로 따라올 수 없다. 그러나 나중에는 따라오게 될 것이다." 하고 대답하였다. 하지만 그 '나중'이, 그리스도의 구원이 지폐 다발로 바뀌면서 부단히 시야에서 사라지는 중이다. 벤 루이스는 이런 세태의 비판을 담아 만든 것이니만큼, 〈살바토르 메타버시〉만큼은 절대 팔지 않을 것이라고 밝혔다.

속도, 천사의 강림인가 악마의 속삭임인가?

2021년 3월 11일, 비플(Beeple)로 활동하는 마이크 윈켈만(Mike Winkelmann)의 〈매일: 첫 5000일 Everydays: The First 5000 Day〉이라는 제목의 NFT가 6,930만 달러에 매매되었다. 이 사건이 일어난 곳은 뉴욕 5번가에 위치한 크리스티의 뉴욕 지사다. 뜨겁게 달아오르기를 학수고대하면서 신생 NFT 시장을 둘러싼 '쩐의 전쟁'에 제도권 경매사인 크리스티가 불을 당긴 것이다. 세계 예술품, 수집품 경매의 80% 이상이 양대 경매사—크리스티와 소더비의 매출이니 전형적인 독과점 형태의 시장이다. 두 눈을 크게 뜨고, 예술의 진실에 다가서 보자. 비플의 〈매일: 첫 5000일〉의 경매는 2월 25일부터 3월 11일까지 총 15일간 진행되었지만, 경매가 시작되자마자 불과 8분 만에 1백 달러에서 시작된 가격이 1백만 달러로 치솟았다. 이런 일이 구현되려면 적어도 두 가지 조건이 사전적으로 충족되어야 한다. 의심스러운 취향(suspicious taste)과 막대한 재력(huge wealth), 낭비벽(spendthrift habits)을 동시에 갖춘 소수의 개인과 조작적인 풍조를 기반으로 하는 강력한 비즈니스 시스템이 그것이다. 〈매일: 첫 5000일〉의 경매는 이 시대가 그 두 조건을 충분히 갖춘 시대임을 보여주는 하나의 사례일 뿐이다. 스위스의 미술품 중개상이자 프랑스 소더비의 전 책임자였던 마크 블롱도(Marc Blondeau)는 경매 회사의 경영전략과 일반적인 회사들의 그것 사이에 어떤 큰 차이도 존재하지 않는다고 말한다. 소더비나 크리스티에서 예술성, 혹은 예술적

art market is already heading down a path where the golden rule is "investment." Considerations of "aesthetic value" are secondary, and the ultimate goal is to raise prices quickly.

If the eight minutes it took for the price to climb from $100 to $1,000,000 was the prelude, then the climax came in the last 10 minutes. After hovering around the $14 million mark—where it only seemed to be gathering up speed—it suddenly surged all the way to $69.3 million. Whether it was the angel's descent or the devil's whisper, something had definitely *happened* in those 10 minutes, something that left the global art world buzzing. The core of the narrative surrounding this truly modern and historic occurrence lies in the brevity of it: how it took a mere matter of minutes from start to finish for the smoke to clear and history to finally be rewritten.

The British historian Niall Ferguson invites us to consider a profound analysis—not of the $69.3 million selling price, but of the brevity. The speed, he says, is a truly modern event worth analyzing, and it also shows the fatal mistake committed by the emerging American empire in the last century: the belief that every kind of change is possible, including political and economic change, within "unrealistically brief" time frames.[2] Consider it. It is not only the price that rises exponentially in the first eight and last 10 minutes of the auction. That speed is the speed of destruction to the ancient balances of artistic value and currency value, the speed of the core hollowing out and the speed of a moral vacuum expanding. As it grows faster, spontaneity diminishes markedly, evoking intellectual and emotional emptiness and cynicism. It is speed as degeneration, chasing away the debaters gathered in their love of truth and filling their place with newly arriving speculators. Within this gateway, this acidification of artistic soil is entering an irreversible stage, where no crops can be cultivated. What happens after we have passed through? Perhaps the desertification of things that we are now optimistically priding ourselves on.

Erwin Olaf confronts COVID-19 and the pandemic

At the height of pandemic hoarding in April 2020, the Dutch photographer Erwin Olaf was in an Amsterdam supermarket when he

2　Richard Koch & Christopher Smith,
Suicide of the West, Korean trans.
CHAE Eunjin (Seoul: Malgeulbitnaem,
2008), p. 208.

가치의 고려는 사업적 확장만을 생각하는 행정부서의 힘에 밀려 방향을 상실했고,
여전히 그렇게 되어가고 있기 때문이라는 것이다. 미술시장은 이미 '투자'가
금과옥조가 되는 길로 들어섰다. '미적 가치'는 부대적인 가치가 되고, 최종 목적은
단기간에 가격을 상승시키는 것이다.

　　1백 달러에서 1백만 달러까지 치솟는데 걸린 8분이 사건의 서막이라면
클라이맥스는 숨을 고르는 듯 머물렀던 1,400만 달러 선을 뚫고 단숨에 6,930만
달러까지 솟구치는 마지막 10분일 것이다. 이 10분 동안, 그것이 천사의 강림이건
악마의 속삭임이건 무언가가 일어난 것이 분명했고, 이로 인해 글로벌 미술계는
떠들썩해졌다. 진정으로 현대적이고 역사적인 사건에 있어 핵심이 되는 이 서사의
핵심은 '짧은 시간', 곧 사건 발생에서 종결까지, 그리고 정리를 마치고 최종적으로
역사의 페이지에 편입되는 데 까지 불과 몇 분도 채 안 걸린다는 것이다.

　　영국의 역사학자 니얼 퍼거슨(Niall Ferguson)은 (6,930만 달러라는
매매가가 아니라) 이 '짧은 시간'에 대한 의미심장한 해석으로 우리를 초대한다.
퍼거슨에 의하면, 그 '속도'야말로 해석해야 할 진정한 현대적 사건이자 지난 세기
미국이라는 이름의 신흥 제국이 저지른 치명적인 실수의 이름이기도 하다.
'비현실적으로 짧은 시간'에 정치, 경제를 포함한 모든 변화가 가능하다는 믿음
말이다.[2] 생각해 보자. 실제로 경매의 첫 8분과 마지막 10분 동안 단지 가격만
폭발적으로 증가하는 것은 아니다. 그 속도는 예술 가치와 화폐 가치의 오랜 균형을
무너뜨리는 속도고, 중심이 텅 비어가는 속도며 도덕적 공허가 팽창하는 속도다.
가속도가 붙을수록 자발성은 현저하게 위축되기에 지적, 감정적 공허와 냉소주의를
불러들이는 속도이기도 하다. 진리를 사랑하여 모여든 논객들을 내쫓고 그 자리를
새롭게 몰려든 투전꾼들로 채우는 퇴행으로의 속도다. 경작이 불가능해지는 예술
토양의 산성화가 돌이킬 수 없는 단계로 접어드는 관문이다. 그 관문을 통과한
다음은? 지금 우리가 낙관적으로 자만하고 있는 것들의 사막화일 것이다.

어윈 올라프가 마주한 코로나19 팬데믹

코로나 사태로 사재기가 극성을 부리던 2020년 4월 암스테르담의 한
슈퍼마켓에서 네덜란드의 사진작가 어윈 올라프는 새삼 그가 이제껏 간과했던

2　리처드 코치, 크리스 스미스,
　　『서구의 자멸』, 채은진 옮김
　　(서울: 말글빛냄, 2008) p.208.

was faced with a truth he had heretofore overlooked. He succumbed to a feeling of helplessness, which he expressed in his series *April Fool*. "In the surreal nightmare of the pandemic (⋯) Fear and powerlessness have dominated me for a few weeks now; I feel like an insignificant extra in some morbid film, the conclusion of which is entirely unknown. The plane in which we are all sitting has lost its engines—the benevolent silence is only a harbinger for what is still to come." Perhaps the things that enrich our day-to-day lives are nothing more than a daydream. They will not remain the same forever, like the display cases in the hoarding-ravaged supermarket. This civilization that has elevated wads of cash to the realm of Christ's salvation is effectively dancing on the lip of the volcano. Olaf continues: "Nothing can escape the truth."

Now this venerable photographer is putting his camera up to the truth he was forced to confront—the dancing on the lip of the volcano—and placing that before the fragmentary desires and empty bustle made possible by endlessly, cheerfully consigning it into oblivion. Ironically, the teacher awakening us to this need has been the COVID-19 virus. The pandemic today has turned the point of the question back to the beginning: to us, the ones who began the story. Is it possible to alter the order of this civilization? And if it is, what sort of human caliber does that demand?

＊ Daegu Photo Biennale Thematic Exhibiton *Missing Agenda—Even Below 37.5*, Photo Courtesy of Daegu Arts Center.
대구사진비엔날레 주제전《누락된 의제— 37.5 아래》전시관 전경, 대구문화예술회관 제공.

진실과 마주하게 되었다 그는 무력감에 빠졌고 그것은 그의 〈만우절〉 연작에 담겼다. "악몽과도 같은 팬데믹 사태의 초현실성 속에서 (…) 지난 몇 주간, 그 끝을 알 수 없는 끔찍한 영화 속의, 비중이라곤 없는 단역으로서 느끼는 공포와 무력함에 온통 지배당했다. 우리가 탄 비행기는 동력을 잃었고, 침묵의 자애로움은 앞으로 다가올 것에 대한 전조처럼 느껴진다." 우리의 일상을 풍요롭게 만드는 것들은 아마도 백일몽에 지나지 않는 것들이리라. 그것은 사재기로 비워진 슈퍼마켓의 진열대처럼 언제나 그런 상태로 남아있지 않을 것이다. 달러 뭉치를 그리스도의 구원의 경지까지 격상시킨 이 문명은 '화산의 가장자리에서 추는 춤'과 다르지 않을 것이다. 올라프는 다시 말을 잇는다. "진실로부터 도망칠 수 있는 것은 아무것도 없다."

이제 이 초로의 사진가는 자신의 카메라를 그가 마주해야 했던 진실인 '화산의 가장자리에서 추는 춤'에, 그리고 그것을 끝없이, 그리고 즐거이 망각의 저편으로 보내는 것에 의해 가능한 단편적인 욕망, 공허한 부산함 앞에 세운다. 역설적이게도 지금 그렇게 해야 한다고 일깨워주는 몽학 선생은 코로나19 바이러스다. 현재의 팬데믹 사태는 질문의 축을 처음으로, 즉 이야기를 시작한 우리 자신으로 돌려보낸다. 이 문명의 질서를 바꾸는 것이 가능할까? 만일 가능하다면 그렇게 하는데 요구되는 인간적 자질은 무엇인가?

DUTCH

CERA

MICS

ARRIV

E IN

KOREA

네덜란드

현대도예

한국

상

특기

Contemporary Dutch Ceramics Arrive in Korea

CHOI Leeji

The years 2020 and 2021 left us with an acute sense of how precious and important the ordinary days we used to enjoy truly were. In the wake of COVID-19, masked faces have become a more familiar sight, while the once wide-open avenue of air travel has long since been shut down. Under these circumstances, the chance to encounter notable works of contemporary Dutch ceramics in Korea is not just a pleasant turn of events, but a matter of truly good fortune. The guest country exhibition *A Story Beyond the Sea: Dutch Ceramics Now* at the 2021 Korean International Ceramic Biennale in Gyeonggi Province celebrates the 60th anniversary of diplomatic ties between South Korea and the Netherlands by sharing the trends and developments that have unfolded in Dutch contemporary pottery over the past six decades. Opening on October 1 at Gallery 4 of the Gyeonggi Museum of Contemporary Ceramic Art(GMoCCA), it concluded a successful 59-day run earning plaudits and drawing some 16,000 viewers even amid the pandemic.

The exhibition *A Story Beyond the Sea* began with a February 2020 email with the subject line "A visit to the Netherlands," sent to the European Ceramic Work Centre (EKWC) by the Korea Ceramic Foundation (KOCEF). While the "visit to the Netherlands" in the title did not come to pass, an agreement was reached to pursue a joint project in 2021. That May, the foundation examined an exhibition proposal from the EKWC and worked to establish a biennial exhibition budget for 2021, while the two institutions moved forward with various discussions to bring the exhibition into being. The biggest issue that emerged in the process concerned the costs of international transportation, which had risen substantially during the pandemic. Through the auspices of the

네덜란드 현대도예 한국 상륙기

최리지

2020년과 2021년은 우리가 영유하던 보통의 하루가 얼마나 값지고 소중한지 여실히 느끼게 했다. 코로나의 여파로 마스크를 한 얼굴들이 이제는 더 익숙해지고 활짝 열려있던 하늘길은 막힌 지가 오래다. 이 상황에서도 네덜란드 현대도예의 주목할 만한 작품들을 한국에서 만날 수 있다는 것은 다행을 넘어 행운이라고 할 수 있겠다. 2021 경기세계도자비엔날레 국가 초청전 《바다 너머 이야기: 네덜란드 현대도예의 오늘》은 한국과 네덜란드의 수교 60주년을 기념하여 지난 60년간의 네덜란드 현대도예의 흐름과 발전을 소개하는 전시로 지난 10월 1일, 경기도자미술관 4전시실에서 개막하여 코로나19 시국에도 59일간 만 육천 명의 관람객들을 모으며 호평 속에 막을 내렸다.

2021 경기세계도자비엔날레 국가 초청전 《바다 너머 이야기: 네덜란드 현대도예의 오늘》은 2020년 2월 한국도자재단(KOCEF)에서 유러피안 세라믹 워크센터(EKWC)로 보낸 '네덜란드 방문(A visit to the Netherlands)'이라는 제목의 이메일로 시작되었다. 이메일 제목처럼 네덜란드는 방문할 수는 없었지만 이를 통해 처음 2021년 공동 프로젝트를 추진하자는 의기투합이 이루어졌다. 이후 5월에 EKWC로부터 전시제안서를 받아 검토하였고 2021년 비엔날레 전시 예산 확정과 함께 전시를 실현하기 위한 두 기관의 다양한 협의가 진전되었다. 이 과정에서 코로나 여파로 매우 큰 폭으로 상승한 국제운송비용의 확보가 가장 큰 이슈로 대두되었다. 주한네덜란드대사관의 소개로 2021년 2월 초 네덜란드의 시각 예술을 지원하는 기금인 몬드리안 펀드(Mondriaan Fund)의 인터내셔널 프레젠테이션(International Presentation) 부문의 보조금 지원을 신청하였고, 신청한 보조금 전액이 4월 말에 확정되면서 프로젝트 진행에 더 속도가 붙었다.

Dutch Embassy in Korea, an application was submitted in early February 2021 for international presentation support from the Mondriaan Fund (a source of funding for Dutch visual arts), and in late April a decision was reached to provide all of the requested funds, allowing the project to move ahead more swiftly.

In late June, the 57 exhibited works were packed into three large 40-foot containers and departed the Netherlands for a long six-week sea journey to Korea. They were originally scheduled to arrive on July 28, but the ship carrying the containers ended up stuck at a berth along the way; they eventually arrived in port at Busan about a week later than scheduled, leaving just two days for an installation that was supposed to begin on August 9. In order to have EKWC members over in time for the installation period, a request was submitted through the Korean Ministry of Culture, Sports and Tourism to exempt them from the COVID-motivated mandatory two-week quarantine for arriving international passengers. Of the two people who were originally scheduled to visit, only one had received his second vaccine dose and was able to arrive with a quarantine exemption on Tuesday, August 3. Taking place over a five-day period from August 9 to 13 at Gallery 4 on GMoCCA's third floor, the installation was carried out by an experienced Koreart Service team under the supervision of the exhibition's curator, EKWC director Ranti Tjan, and a curator from GMoCCA. On September 2, work by artist Filip Jonker was installed separately in the lobby on GMoCCA's first floor.

The Dutch Embassy in Korea offered its advice and support throughout the process, from the initiation stages of the project to the exhibition's opening. The photography, printing of catalogs and other materials, and loans of work from museums were all done with the embassy's financial support. There was also a "Dutch art books" corner for sharing about Dutch culture; the books were Best Dutch Book Designs 2019 selections provided with the embassy's cooperation.

Since the Dutch-based artists and partner institution staff were unable to visit the exhibition themselves, they were invited for a pre-opening online exhibition viewing event at 5 pm on Monday, September 27, where they also had an opportunity to share their reaction to taking part. A total of 15 artists joined in, along with EKWC officials, resident artists, and officials from the Dutch embassy.

출품된 57점 작품들은 40피트의 대형 컨테이너 세 대에 나뉘어 6월 말 네덜란드를 떠나 한국으로 6주라는 긴 항해를 시작했다. 7월 28일 한국 도착이 예정되었던 작품들은 컨테이너를 실은 선박이 중간 정박지에서 정체되면서 8월 9일부터 진행 예정이었던 작품 설치를 불과 이틀 남기고 예정보다 일주일가량 늦게 부산항에 도착하였다. 작품 설치 기간 중 EKWC 측 인사 초청을 위해 문화체육관광부를 통해 초청 인사들의 코로나로 인한 해외 입국자 2주 격리를 면제하는 신청이 이루어졌고, 이 과정에서 애초 내한 예정이었던 두 명의 인사 중 2차 백신 접종을 완료한 한 명의 인사만이 격리 면제 허가를 받아 8월 3일 화요일 입국하였다. 경기도자미술관 3층 4전시실에서 8월 9일부터 13일까지 5일간 진행된 작품 설치는 EKWC의 디렉터이자 이번 전시의 기획자인 란티 챤(Ranti Tjan)의 감독과 경기도자미술관 큐레이터의 입회 하에 (주)코리아트서비스의 숙련된 팀이 진행하였다. 이후 9월 2일에는 경기도자미술관 1층 로비에 필립 용커 (Filip Jonker) 작가의 작품 설치가 별도로 이루어졌다.

프로젝트의 초기 단계부터 전시 개막에 이르기까지 전 과정에 주한네덜란드대사관의 조언과 지원이 있었다. 사진 촬영을 비롯한 도록 및 인쇄물 제작과 박물관 작품 대여는 주한네덜란드대사관의 보조금 지원으로 이루어졌다. 더불어 네덜란드의 문화를 소개하는 '네덜란드의 예술책' 코너에 비치된 책들은 '네덜란드 최고의 책 디자인' 2019년 선정작으로 대사관의 협조로 마련되었다.

전시 개막에 앞서 9월 27일 월요일 오후 5시에는 직접 전시를 관람하기 어려운 네덜란드 기반의 참여 작가들과 협력 기관 관계자들을 초대하여 개막 전 온라인으로 전시를 관람하고 참여 소감 등을 나누는 행사를 개최하였다. 총 15명의 전시 참여 작가들과 EKWC 관계자를 비롯한 입주 작가들, 주한네덜란드대사관 관계자들이 참석하여 자리를 빛냈다.

2021경기세계도자비엔날레는 코로나 시대, 전시의 새로운 패러다임을 반영하여 경기도자미술관 제4전시실과 전시 및 작품 영상들이 온라인 플랫폼 (www.kicb.or.kr)에서 10월 1일에 동시 개막했다. 여러 가지 과정이 복잡하게 전개되는 국제 전시 진행이 이같이 순탄히 진행될 수 있었던 것은 이번 프로젝트를 지원하고 협력하는 기관 관계자들과 참여 작가들의 노력과 지원 덕분이었다.

Reflecting the new exhibition paradigm in the post-COVID era, the 2021 Korean International Ceramic Biennale opened on October 1 at Gallery 4 of GMoCCA, while videos of the exhibition artwork were simultaneously made available on the online platform (www.kicb.or.kr). International exhibitions involve a lot of complex processes, and what allowed this one to progress so smoothly was the hard work and support from the artists and institution staff assisting and cooperating with the project. So it was that examples of contemporary Dutch ceramics arrived successfully in Korea, completing a difficult 59-day journey and eventually a successful event run through November 28.

Flexible thinking and diversity

Once all of the exhibition's artwork had been set up in one place, the gallery was filled with the individuality and color that each individual piece emanated. In conceptual terms, expressive technique, form, and structure, no two works were alike. The Dutch contemporary ceramics here truly were a feast of diversity. The 60 Dutch artists have moved beyond the fixed ideas and frames of ceramic art, experimenting with the endless possibility of clay as a material and pursuing creativity in their own original ways.

"Creative" and "conceptual" are the words that best characterize Dutch contemporary ceramics over the past 60 years. The exhibited artwork was distinguished by its original approach to materials, its concrete or modernist artistic vision, and the social and political themes that it addressed—sometimes subtly, other times directly.

Among the artists taking part in the exhibition were world-renowned masters like Jan van der Vaart, and Babs Haenen, along with rising young stars such as Tim Breukers and Kim Habers. Some of the artists made use of ready-mades, while others employed technologies like 3D scanning and printing to produce their work. Some of the pieces on display illustrated an artisanal spirit melded with the proficient use of advanced techniques, as in the work of Hans Meeuwsen and Veronika Pöschl. Many of the pieces focused their attention on the physical properties of materials and on production techniques and processes. Additionally, the exhibition of work by the first generation of Dutch

이렇게 네덜란드 현대도예는 한국에 성공적으로 상륙했고, 59일간의 힘찬 항해 끝에 11월 28일 성공적으로 폐막했다.

유연한 사고와 다양성

이번 전시에 참여하는 작품들이 비로소 한자리에 설치를 마쳤을 때 각각의 작품이 발산하는 개성과 뿜어내는 빛깔로 전시실은 꽉 찼다. 작품의 개념, 표현기법, 형태, 구조적인 면에서 어느 하나 유사한 작품이 없었다. 네덜란드 현대도예는 그야말로 다양성의 향연이다. 60명의 네덜란드 작가들은 고정된 도자 예술의 관념이나 틀을 벗어나 흙이라는 재료의 무한한 가능성을 실험하고 각자의 독창적인 방법으로 창작활동을 펼친다.

'창의적', '개념적'. 지난 60년 동안의 네덜란드 현대도예를 가장 잘 대변하는 단어이다. 참여 작품들은 재료에 대한 독창적인 접근, 구체적이거나 모더니즘적인 예술적 비전을 가지며 미묘하게 때로는 직설적으로 사회적, 정치적 사안을 주제로 다루는 것이 특징이다.

이번 전시에는 얀 판 더 파르트(Jan van der Vaart), 밥스 하넌(Babs Haenen) 같은 세계적인 거장들과 팀 브로커스(Tim Breukers), 킴 하버스(Kim Habers) 같은 떠오르는 젊은 작가들이 참여했다. 일부 작가들은 레디 메이드(Ready-made) 를 사용하고, 또 다른 작가들은 3D 스캐닝과 프린팅 같은 기술을 적용해 작품을 만든다. 한스 메이유브슨(Hans Meeuwsen)과 베로니카 포슬(Veronika Pöschl) 의 작품처럼 고도의 숙련된 기술을 바탕으로 장인정신을 보여주는 작품들도 전시 되었다. 또한 재료의 물성과 제작의 기법, 과정에 주목한 작품들도 다수 소개되었다. 또한 히어르트 랍(Geert Lap)과 요한 판 론(Johan van Loon)을 비롯한 네덜란드 현대도예의 1세대 거장들의 작품들이 전시되어 네덜란드 현대도예의 뿌리부터 오늘에 이르기까지 시기적 특징들도 살펴 볼 수 있었다.

네덜란드의 현대도예는 흙이 지닌 매체로서의 무한한 가능성을 탐구하고 다양한 개념과 표현 방법을 창작에 적용하려는 작가들의 왕성한 호기심과 노력의 산물이라고 볼 수 있다. 이번 전시에는 전시의 공동주관 기관인 유러피안 세라믹 워크센터의 레지던시 프로그램을 통해 작가들이 12주 동안 작업한 작품들을 다수

masters in contemporary ceramics, including Geert Lap and Johan van Loon, offered a glimpse at the form's historical characteristics from its earliest origins until today.

Dutch contemporary ceramics can be seen as the result of the abundant curiosity and hard work of artists who explore the endless potential of clay as a medium and seek to apply different concepts and expressive approaches to their creation process. The exhibition includes a number of pieces created by artists taking part in a 12-week residency program by the EKWC, one of the event's co-organizers. The artists taking part in the program were able to explore clay freely, without regard for their main areas and genres of activity, and to create work employing original concepts and experimental methods. The pieces in the exhibition showed how such experimentation provided a notable opportunity for broadening and diversifying the spectrum of contemporary Dutch ceramics.

A Story Beyond the Sea: Dutch Ceramics Now was organized as an occasion not just for presenting Dutch work to Korean audiences, but for communicating and exploring the possibilities in the endless dynamism of contemporary ceramic arts through the vibrancy, flexible ideas, and tireless adventurousness of contemporary Dutch artists that could be seen in their art. Hopefully, this exhibition offered what its title alludes to: a journey that presented new perspectives and inspiration to people worn down by the pandemic.

> This text is adapted from a contribution published in the catalog for the 2021 KICB guest country exhibition *A Story Beyond the Sea: Dutch Ceramics Now.*

포함하고 있다. 프로그램에 참여하는 작가들은 그들의 수 활동 분야와 장르에 구애받지 않고 흙을 자유롭게 탐색하며 기발한 개념과 실험적인 기법의 작품을 제작한다. 그리고 이런 시도들은 네덜란드 현대도예의 스펙트럼이 한층 넓고 다양해지는 상당한 계기가 되었음을 전시에 출품된 작품을 통해 확인할 수 있었다.

《바다 너머 이야기: 네덜란드 현대도예의 오늘》은 단순히 네덜란드의 작품을 국내에 소개하는 것에 그치지 않고 작품에서 엿보이는 동시대 네덜란드 작가들의 발랄하고 유연한 사고와 지치지 않는 도전정신을 통해 끊임없이 역동하는 현대도자예술의 가능성을 가늠하는 소통의 장으로 마련되었다. 이번 전시가 그 제목처럼 코로나19로 지친 사람들에게 일상의 새로운 시각과 영감을 선사하는 여행이 되었길 바란다.

이 글은 2021경기세계도자비엔날레 국가 초청전
《바다 너머 이야기: 네덜란드 현대도예의 오늘》도록에 실린
내용을 토대로 재구성하였습니다.

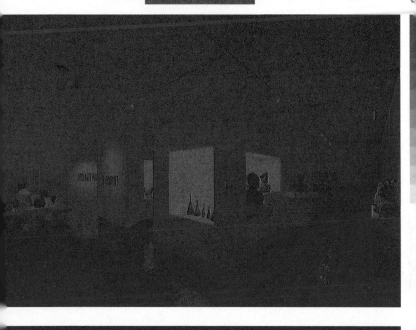

Guest country exhibition *A Story Beyond the Sea: Dutch Ceramics Now* at the 2021 KICB, Photo courtesy of GMoCCA.

2021 경기세계도자비엔날레 국가초청전 《바다 너머 이야기: 네덜란드 현대도예의 오늘》 전시 전경, 경기도자미술관 제공.

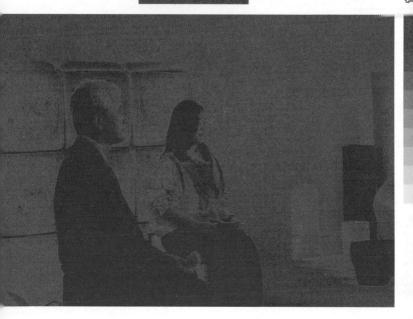

Pre-opening online exhibition viewing
event of 2021 KICB, Photo courtesy of
GMoCCA.
2021 경기세계도자비엔날레 사전 온라인
전시 관람 행사 현장, 경기도자미술관 제공.

《 바 다 　 너

머 　 이 야 기

: 　 네 덜 란 드

현 대 　 도 예

의 　 오 늘 》

Ranti Tjan

It is a scientist's job to describe as precisely as possible what they are researching. This also applies to curators: they want to explain the story of an exhibition in as much detail as possible. When one speaks of Dutch art, the flat landscape is often referred to, which is emphasized in the Apollonian painting of Mondrian or contradicted in the Dionysian art of Rembrandt and Van Gogh. The fight against water is also included, as one of the characteristics of the Netherlands, as well as the peaceful coexistence of Protestants (above the rivers) and Catholics (below the rivers). This way of curating exhibitions often makes the artwork a prop in a larger story. *A Story Beyond the Sea: Dutch Ceramics Now* fails in all that. No all-inclusive story makes the exhibition sound.

On the contrary, it is made right by 57 brilliant works of art by 60 artists. The overarching story is the strength of the individual artist. Most of these artists did a residency at the European Ceramic Work Centre in the Netherlands without prior knowledge of ceramics. It seems easy: clay appears friendly and soft and comfortable to work with. But clay becomes stiff and unruly after the first baptism of fire as it turns into ceramics. Due to a sintering process, it will never become the same material again.

A Story Beyond the Sea is a large-scale presentation by Dutch artists to the Korean public, occurring as part of the Korean International Ceramic Biennale (KICB) in Icheon, Gyeonggi-do. One of the most significant cultural events globally, the 11th KICB occured in 2021. Held in three cities in the province of Gyeonggi-do, the KICB is an internationally oriented ode to the richness of ceramics, organized with unparalleled diversity and openness. The KICB celebrates local and international

《바다 너머 이야기: 네덜란드 현대도예의 오늘》

란티 챤

연구하는 것에 관해 가능한 정확하게 설명하는 것은 과학자의 몫이다. 큐레이터의 일도 그러하다. 그들 또한 전시의 이야기를 가능한 세세하게 들려주기를 원한다. 네덜란드 예술을 이야기 할 때 몬드리안의 아폴론적 회화에서는 두드러지는 반면 렘브란트와 반 고흐의 디오니소스적 미술에서는 그렇지 않은 네덜란드의 평평한 풍경은 자주 언급되는 주제. 네덜란드의 특징 중 하나인 물과의 투쟁도 빠지지 않는다. 강 위쪽의 개신교도와 강 아래쪽의 가톨릭교도의 평화로운 공존 또한 마찬가지다. 이러한 방식으로 전시를 기획하는 것은 종종 예술 작품을 거대한 이야기의 부속품으로 만들어 버린다. 《바다 너머 이야기: 네덜란드 현대도예의 오늘》은 위에 언급된 무엇도 말하지 않는다. 모든 것을 다 담으려는 이야기는 좋은 전시를 만들 수 없다.

오히려 이 전시는 60명의 예술가에 의해 만들어진 57점의 눈부신 작품으로 구성되었다. 더욱 중요한 이야기는 개별 예술가들에게 있다. 대부분의 작가들은 네덜란드의 유러피안 세라믹워크센터 (European Ceramic Work Centre) 레지던시에 참가했던 작가들로 이들은 그 전에 도자에 관해 잘 알고 있던 예술가들은 아니다. 흙은 친숙하고 부드러워 작업하기에 수월해 보인다. 그러나 처음 불에 구워진 흙은 도자기로 변하면서 딱딱하고 다루기 힘들게 된다. 소결(sinter)[1] 이라는 과정을 거치면 결코 이전과 같은 물질로는 돌아갈 수 없다.

《바다 너머 이야기》는 이천 경기세계도자비엔날레에서 네덜란드 예술가들을 한국의 대중에게 대규모로 선보이는 자리이다. 전세계적으로 중요한 문화 행사 중 하나인 제11회 경기세계도자비엔날레는 2021년 개최되었다. 경기도의 세 도시에서

1 소결이란 가루나 가루를 압축해 만든 형상을
 녹는점 이하로 가열했을 때, 가루가
 녹으면서 서로 밀착해 한 덩어리가 되는
 현상을 말한다. 도자기나 금속 제품이
 이러한 현상을 이용해 만들어진다.

ceramics culture, with contemporary insights and historical techniques for both professionals and the public, peers and press, politicians and other stakeholders.

The Dutch-Korean partnership manifested in the KICB has been long and fruitful. In 2011, the European Ceramic Work Centre (EKWC) presented modern techniques in Icheon with an exhibition where both ceramic sound art and 3d printed porcelain works were shown. In 2015, the KICB organized a large-scale urn exhibition. This was presented in the winter of 2017 in the new building of the EKWC in Oisterwijk. Several Koreans have done residencies at the EKWC, most recently SHIN Meekyoung and YOON Seokhyeon. With such a good relationship, the 60th anniversary of diplomatic ties between Korea and the Netherlands is also reflected in the KICB.

Thematically, the first thought when organising the guest country exhibition was to highlight the 60th anniversary of the Dutch-Korean relationship by choosing a Dutch ceramic work of art from each of the years from 1961 to 2021. Sixty works of art would then represent the sixty-year bond between the two countries. During the selection process, this turned out to be unfeasibly broad. However, more suitable themes arose and it was decided to group works around these themes. Natural Delft Blue is a glaze with a historical annotation used by many artists, from Babs Haenen, Richard Hutten, to Barbara Nanning. Then there were deceased artists, who became absolute classics, borrowed from the Princessehof National Museum of Ceramics in Leeuwarden, for example, Jan van der Vaart. The innovative side, such as Anton Reijnders, Paulien Barbas, Maarten Heijkamp and Sander Alblas, turned out to be well represented, as was the work of the big boys, Guido Geelen, Marien Schouten, Tim Breukers and Hans van Bentem. In this way, a rich ceramic landscape developed almost automatically with space for immanent porcelain art by Kim Habers, Anne-Marie van Sprang, and Henk Wolvers and subtle, delicate works of Marjolijn de Wit and Femke Dekkers. And, of course, some artists deal with major world issues, such as Servies and Tilmann Meyer-Faje. As an extra, one Dutch artist, Joris Link, was able to do a short residency in Icheon during the Biennale. A Quarantine Exemption Certificate was issued for both the curator and Joris, a valuable waiver obtained with great difficulty to avoid a two-

개최되는 이 행사는 유례없는 다양성과 개방성이 존재하는, 도자의 풍부함에 대한 국제적인 헌사다. 경기세계도자비엔날레는 전문가들과 대중, 동료 예술인들과 언론을 비롯해 정치인과 기타 관계자들에 이르기까지 현대도예에 대한 통찰과 역사적인 기법을 함께 나누는 곳이다.

경기세계도자비엔날레를 통해 오랫동안 이어져온 한국과 네덜란드의 협력 관계는 많은 성과를 거두었다. 2011년에 유러피안 세라믹워크센터는 이천에서 도자와 소리를 접목한 세라믹 사운드 아트(Ceramic Sound Art)와 3D 프린터를 활용한 도자 작품들을 선보이며 현대 기술의 측면을 보여주었다. 2015년에 경기세계도자비엔날레에서 기획한 대규모의 유골함 전시《골호전》은 2017년 유러피안 세라믹워크센터의 신축 건물에서 선보였다. 몇몇 한국의 예술가들이 우리 레지던시에 참여하기도 했는데 최근에는 신미경과 윤석현이 머물렀다. 기존의 이러한 우호관계에 힘입어 경기세계도자비엔날레에서도 한국-네덜란드 수교 60주년을 맞아 프로젝트를 함께할 수 있었다.

국가 초청전을 구성하면서 처음에는 주제의 측면에서 한국과 네덜란드의 수교 60주년을 강조하려고 했다. 1961년부터 2021년까지의 각 해의 네덜란드 도자를 선정해 보여주고자 한 것이다. 이렇게 되면 60점의 작품이 두 나라의 60년 동안의 유대를 의미하게 될 터였다. 하지만 작품 선정 과정에서 이는 지나치게 광범위한 기획임을 깨달았다. 따라서 더 적절한 주제들을 생각해 냈고 그 주제를 바탕으로 작품군을 선택하기로 했다. 내추럴 델프트 블루(Natural Delft Blue)는 밥스 하넌(Babs Haenen)과 리차드 휘튼(Richard Hutten)을 비롯 바바라 난닝(Barbara Nanning)과 같은 많은 예술가들이 역사적으로 사용해온 유약이다. 그리고 절대적 고전의 반열에 오른 작고한 예술가, 얀 판 더 파르트(Jan van der Vaart)와 같은 예술가의 작품은 프린세서호프 국립도자박물관(Princessehof National Museum of Ceramics)에서 대여했다. 혁신적인 측면은 안톤 레인더스(Anton Reijnders), 파울린 바바스(Paulien Barbas), 마튼 헤이캄프(Maarten Heijkamp), 산더 알블라스(Sander Alblas)와 같은 작가들을 통해 잘 드러나며, 휘도 헤일런(Guido Geelen), 마린 스카우튼(Marien Schouten), 팀 브로커스(Tim Breukers), 한스 판 벤텀(Hans van Bentem)의 작업에서도 역시 보여진다. 이러한 방식으로 풍부한 도자의 세계가 형성 되면서 자연스럽게 킴 하버스(Kim Habers), 아너-마리 판

week hotel quarantine.

The exhibition was developed and designed from the Netherlands, and the Korean International Ceramic Biennale did the brilliant implementation. An extremely skilled staff, including project leader Mrs. CHOI Leeji and Mr. KIM Sungkuk from Koreart Service, made the perfect execution possible. The transport of three containers was done by Koreart Service in cooperation with Jan Kortmann Art Packers and Shippers. The hanging of museum exhibitions in the Netherlands is always done professionally, usually by its permanent staff. In Icheon, the seven person team of Koreart Service (art handling) was commissioned, which made the installation possible in five days. The team was tightly organized with a clear division of tasks, a hierarchy, and much caution. Sponsor Samhwa Paints' scented paint caused the exhibit's soft fragrance, and part of the funding was provided by the Mondriaan Fund and the Dutch Embassy in Korea. A word of thanks goes to Executive Director Mr. CHANG Dongkwang (who came up with the title of the exhibition) and Chairman Mr. JANG Geon for their efforts to uphold the name of the Korean International Ceramic Biennale. And we wish the new President Mr. SEO Heungsik every success in his responsible task.

⚑ 2021 KICB Guest country exhibition installation, August 2021, Photo courtesy of EKWC.
2021 경기도자비엔날레 국가초청전 전시 설치 현장, 2021년 8월, 유러피안 세라믹워크센터 제공.

스프랑(Anne-Marie van Sprang), 헹크 볼버스(Henk Wolvers)의 작품 매체로
기능하는 도자 예술과, 미묘하고 섬세한 마료레인 더 빗(Marjolijn de Wit), 펨커
데커스(Femke Dekkers)의 작품과도 잘 어우러진다. 뿐만 아니라, 세르비스
(Servies)와 틸만 메이여-파여(Tilmann Meyer-Faje)와 같은 몇몇 예술가들은
오늘날 세계의 주요 이슈를 다룬다. 여기에 네덜란드 예술가 요리스 링크(Joris Link)
가 비엔날레 기간 중 짧게 이천의 단기 레지던시에 입주할 기회를 얻었다. 각고의
노력 끝에 큐레이터와 요리스는 격리 면제 증명서를 발급받아 2주 간의 시설 격리를
피할 수 있었다.

이 전시는 네덜란드에서 기획, 설계되었고 경기세계도자비엔날레에서
성공적으로 구현해주었다. 프로젝트 리더 최리지 큐레이터, 코리아트 서비스의
김성국을 비롯한 숙련된 인력들은 완벽한 실행을 가능하게 해 주었다. 세 개의
컨테이너 운송은 코리아트 서비스가 담당했고 네덜란드 예술품 포장배송 업체인 얀
코트만(Jan Kortmann Art Packers and Shippers)과의 협력 하에 이루어졌다.
네덜란드에서 미술관 전시의 작품 설치는 보통 상주하는 전문 인력에 의해 진행된다.
이천에서는 일곱 명으로 이루어진 코리아트 서비스 팀이 담당 업체로 선정되었고,
5일만에 작품 설치를 완료했다. 이 팀은 분명한 업무 분담으로 탁월한 조직력을
자랑했고, 질서와 세심한 주의력 또한 갖추고 있었다. 삼화페인트에서 후원한 향기
나는 페인트는 전시장에 은은한 향이 감돌도록 해 주었고 전시 예산의 일부는
몬드리안 펀드와 주한네덜란드대사관의 도움을 받았다. 경기세계도자비엔날레의
명성을 유지하기 위한 (전시 제목을 제안해 준) 한국도자재단 장동광 상임이사와 장건
이사장의 노고에 감사의 마음을 전한다. 또한 서흥식 신임 대표이사에게도 모든 일의
성공을 기원한다.

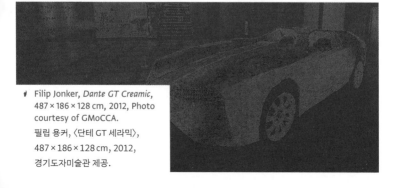

◢ Filip Jonker, *Dante GT Creamic*,
487 × 186 × 128 cm, 2012, Photo
courtesy of GMoCCA.
필립 용커, 〈단테 GT 세라믹〉,
487 × 186 × 128 cm, 2012,
경기도자미술관 제공.

Tim Breukers, *I had a great holiday*,
128 × 125 × 355 cm, 2020, Photo
courtesy of GMoCCA.
팀 브로커스, 〈나는 즐거운 휴가를 보냈다〉,
128 × 125 × 355 cm, 2020,
경기도자미술관 제공.

Babs Haenen, *Vessels*, ∅ 27 × 31.5 cm,
2016, Photo courtesy of GMoCCA.
밥스 하넌, 〈용기〉, ∅ 27 × 31.5 cm, 2016,
경기도자미술관 제공.

Jan van der Vaart, *Tuliptower*,
20 × 20 × 100 cm, 1988, The
Princessehof National Museum of
Ceramics collection, Photo courtesy of
GMoCCA.
얀 판 더 파르트, 〈튤립 타워〉,
20 × 20 × 100 cm, 1988, 프린세서호프
국립도자박물관 소장, 경기도자미술관
제공.

Kim Habers, *Ele Não*, 81 × 99 × 13 cm,
2021, Photo courtesy of GMoCCA.
킴 하버스, 〈그는 아니다〉,
81 × 99 × 13 cm, 2021, 경기도자미술관
제공.

TEN Y

EARS I

OF DU

TCH J

AZZ A

T JAR

ASUM

네　덜　란　드

재　즈　와　　　함

께　한　　자　라

섬　재　즈　페　스

티　벌　의　　　1

0　년

Victor M. K. KYE

Looking back through my email folder today, I see that the discussions with Dutch Performing Arts[1] on our 2021 "Netherlands focus" began in the summer of 2019. Busy as I was with preparations for that year's festival, I remember looking at the email about the program—not even for the following year, but for the year after that—and thinking,

"Huh, has it already been 10 years?"

With its eighth edition in 2011, the Jarasum Jazz Festival inaugurated its "Focus" program, and as our first guest country we invited the Netherlands, which was celebrating 50 years of diplomatic relations with Korea that year. We had of course invited a lot of overseas bands before that year, and there had been Dutch artists who had come to Jarasum before that. But the Focus program wasn't just about inviting famous overseas artists to the festival. It was a program for providing a more systematic look at the jazz scene in a particular country and allowing for real networking not just among performers, but also among officials and professionals from both countries.

Five Dutch acts visited Jarasum that year: Eric Vloeimans, the Amsterdam Klezmer Band, Mdungu, AGOG, and Jungle Boldie. The island was a veritable sea of orange, which was not just the color of that year's stage design but also the color of the staff T-shirts and jumpers worn by the more than 200 volunteers. (Actually, the volunteer uniforms have remained orange for 18 years.) The Dutch Embassy had a booth with a chef sharing Dutch dishes, and even a large-scale model of the

1 Dutch Performing Arts is unit of
Performing Arts Fund NL that is
responsible for overseas activities by
Dutch performing artists.

네덜란드 재즈와 함께한 자라섬재즈페스티벌의 10년

계명국

지금 나의 이메일함을 찾아 확인해 보니, 우리가 더치퍼포밍아트(Dutch Performing Arts)[1]와 2021년 '네덜란드 포커스'에 관해 처음 이야기를 시작한 것은 2019년 여름이었다. 그해 축제 준비로 한창 바빴던 그때 당장 내년도 아닌 내후년 사업에 관한 이야기를 담은 이메일을 보며 난 이렇게 생각을 했었다.

'아, 벌써 10년이 지난건가.'

2011년, 8회째를 맞았던 자라섬재즈페스티벌(이하 자라섬)은 처음으로 '포커스' 프로그램을 시작하였고, 그해 우리나라와 수교 50주년을 맞은 네덜란드를 첫 주빈국으로 초청하였다. 물론 그때까지도 매년 많은 해외 밴드를 초청하였고 그 전에도 네덜란드 아티스트가 자라섬을 찾은 적도 있지만, 이 포커스 프로그램은 자라섬이 단순히 해외의 유명 아티스트들을 초청하는 것에서 벗어나 좀 더 체계적으로 한 국가의 재즈 씬을 소개하고 연주자뿐만 아니라 양국 관계자들 사이의 실질적인 네트워킹을 도모하는 프로그램이었다.

에릭 플루이만스(Eric Vloeimans), 암스테르담 클레즈머 밴드(Amsterdam Klezmer Band), 음둔구(Mdungu), 어고그(AGOG), 정글 볼디(Jungle Boldie) 이렇게 다섯 팀의 네덜란드 밴드가 자라섬을 찾은 그해, 무대 디자인 색뿐만 아니라 200명이 넘는 자원봉사자들도 오렌지 색 스태프 티셔츠와 점퍼를 입고 있었기 때문에 자라섬은 거의 '오렌지 농장'이었다. (사실, 자원봉사자들의 활동복 색깔은 18년동안 계속 오렌지색이긴 하다). 주한네덜란드대사관은 당시 네덜란드 음식을

1 더치퍼포밍아트(Dutch Performing Arts)
는 네덜란드 공연예술기금(Performing
Arts Fund NL) 내의 유닛으로 네덜란드
공연예술의 해외 진출을 담당한다.

Netherlands' traditional wooden shoes; it was the most popular booth that year.

While there were a lot of pleasures and practical results to be found at the festival itself, the biggest thing I took away from the event year was a close connection to the Dutch jazz scene and the institutions providing support. Dutch jazz artists would continue visiting Jarasum more or less every year afterwards, and most of the bands went on Asian tours that centered around Jarasum. We also began interacting directly with the Dutch jazz community. Every year, we had meetings with support institutions like Dutch Performing Arts and Dutch artists and agents at jazz markets like jazzahead! and WOMEX (the World Music Expo). Jarasum organizers visited Dutch events like the North Sea Jazz Festival, Dutch Delta Sounds, and Bimhuis, while Dutch representatives visited Jarasum and other performing arts events; each time, we would exchange information, which helped to sustain our relationship.

Ten years later, that relationship came to fruition with our second Netherlands Focus. As we prepared for another focus program with the Netherlands in 2021, we had two new missions. The first was to broaden exchange into other areas of the arts besides music, and the second was to develop the event into one for exchange that was mutual rather than unidirectional.

The music was also broadened into the areas of design and exhibition. To begin with, the Jarasum Jazz Festival created its 2021 main design in collaboration with the Dutch graphic artist Jordy van den Nieuwendijk. Jordy had become quite interested in Korea over the course of several collaborations with Korean companies, and his design showed metal forms connected in large, vibrantly colored circles holding different jazz instruments, resembling musical notes on a score. The free yet regular blend of points and lines was reminiscent of jazz improvisation. In the Netherlands, a photography exhibition was held to present the

Volunteers of the 2021 Jarasum Jazz Festival, Photo courtesy of Jarasum Jazz Festival.
2021 자라섬재즈페스티벌 자원봉사자들의 모습, 자라섬재즈페스티벌 제공.

맛보여주는 쉐프와 대형 네덜란드 전통 나막신 모형까지 동원하여 홍보 부스를 운영했는데 그해 최고의 인기 부스로 손꼽히기도 했다.

축제 현장에서도 많은 즐거움과 결과물들이 있었지만, 그해 행사를 진행하면서 얻은 가장 큰 수확은 네덜란드 재즈 씬, 그리고 지원 기관과 끈끈한 유대 관계가 형성되었다는 사실이다. 그 이후 거의 매년 네덜란드 재즈 아티스트들은 자라섬을 찾았으며, 더 나아가 그 대부분의 밴드들이 자라섬을 중심으로 아시아 투어가 연결되었다. 그리고 네덜란드의 재즈 씬과 직접적인 소통도 시작되었는데, 매년 재즈 마켓 재즈어헤드(jazzahead!)와 월드 뮤직 엑스포 워맥스(WOMAX)에서 빠짐없이 네덜란드의 아티스트와 에이전트 그리고 더치퍼포밍아트와 같은 지원기관과 미팅이 이루어졌으며, 자라섬 측에서는 네덜란드 현지의 노스씨 재즈페스티벌(North Sea Jazz Festival), 더치 델타 사운드(Dutch Delta Sounds), 그리고 빔하위스 (Bimhuis)등을, 네덜란드 측에서는 자라섬을 비롯한 각종 공연예술행사에 직접 방문하며 때마다 정보를 주고 받으며 관계를 이어 나갔다.

그렇게 10년이 흐르고, 두 번째 네덜란드 포커스를 통하여 그간의 관계가 꽃을 피웠다. 2021년, 네덜란드와 또 한 번의 포커스 프로그램을 준비하면서 우리는 두 가지 새로운 미션을 가지게 되었다. 첫 번째는 음악만이 아닌 다른 예술 영역으로 교류를 확장하자는 것이었고, 두 번째는 일방적이 아닌 상호 교류의 행사로 발전시켜 나가자는 것이었다.

음악은 디자인과 전시의 영역으로 확장 되었다. 우선 2021년 자라섬은 네덜란드의 그래픽 아티스트 요르디 판 덴 뉴번데이크(Jordy van den Nieuwendijk, 이하 요르디)와 협업하여 메인 디자인을 만들어 냈다. 이미 한국의 기업과 몇 차례의 작업을 통해 한국에 대하여 많은 관심을 가지고 있던 요르디의 디자인에는 악보에 음표를 찍듯 크고 화려한 색감의 동그라미로 연결된 철제 모형들이 제각기 다른 재즈 악기를 들고 있는 형상이 그려져 있어 자유로우면서도

☞ 2021 Jarasum Jazz Festival, Photo
courtesy of Jarasum Jazz Festival.
2021 자라섬재즈페스티벌,
자라섬재즈페스티벌 제공.

work of Jarasum's main photographer NAH Seung Yull, under the title *18 Years of Jazz, 60 Years of Friendship: Dutch Jazz in Jarasum*. Featuring photographs of Dutch artists performing at Jarasum, the exhibition was held at the Kunstmuseum Den Haag and at Bimhuis in Amsterdam.

Unfortunately, the COVID-19 pandemic prevented the Dutch artists from actually visiting Jarasum. Instead, a Korea Focus festival was held in the Netherlands as an interchange event, which proved to be quite a success. The participants were the Korean world music bands Black String, SINNOI, and CelloGayageum, along with the Dutch-based drummer HONG Sun-Mi and the French-based pianist HEO Daeuk and their respective bands. This was followed by performances at De Doelen in Rotterdam and Bimhuis in Amsterdam that were also successful. But perhaps the most moving moments—one that truly underscored the significance of the special relationship between Korea and the Netherlands as they celebrated 60 years of relations—came with a Korean traditional music workshop at Leiden University; a collaborative performance at Splendor Amsterdam by Korean traditional vocalist KIM Bora and Dutch artists Oene van Geel (violin and percussion) and Albert van Veenendaal (piano); and a special Korean national day event performance.

Thus concluded all the events for 2021, which we had spent the last year preparing for while offering comfort and encouragement to each other. Some of the things never got to happen because of the pandemic, but that's all water under the bridge. Certainly, we will have the opportunity to invite the Netherlands as a guest country once again 10 years from now. And we will share that continued trust and friendship, which will allow us to do all the things we could not manage this time around.

Ever since I was a child, orange has been my favorite color. Orange is the single biggest color in my wardrobe; even my glasses and cell phone case have orange in them. Now, finally, I've experienced the full feeling of orange in my heart this year.

My heart is all orange already just thinking about the Dutch artists I'll get to meet next year.

규칙적인 점과 선의 조화가 마치 재즈의 즉흥 연주를 연상시켰나. 네덜란드 현지에서는 자라섬의 메인 사진작가인 나승열의 《18 Years of Jazz, 60 Years of Friendship, Dutch Jazz in Jarasum》이라는 사진전이 열렸다. 지금까지 자라섬을 찾았던 네덜란드 아티스트들의 공연 사진이 전시된 이 사진전은 쿤스트뮤지엄 덴 하흐(Kunstmuseum Den Haag)와 암스테르담의 빔하위스에서 전시되었다.

코로나로 인해 아쉽게 네덜란드 아티스트들의 자라섬 참가는 무산되었지만, 대신 네덜란드 현지에서 상호교류 행사로 진행된 코리아 포커스 페스티벌은 성공적으로 진행되었다. 한국의 월드뮤직 밴드 블랙스트링(Black String), 신노이(SINNOI), 첼로가야금(CelloGayageum)과 네덜란드에서 활동하는 홍선미(드럼)와 프랑스에서 활동중인 허대욱(피아노)이 각각 자신의 밴드와 함께 페스티벌에 참여했다. 연이어 진행된 로테르담 더 둘런(De Doelen)과 암스테르담 빔하위스에서의 공연도 성공적이었지만, 레이던 대학(Leiden University)에서의 한국전통음악 워크샵, 암스테르담 스플렌도르(Splendor Amsterdam)에서의 김보라(한국 전통 보컬)와 네덜란드 아티스트 우너 판 헤일(Oene van Geel, 바이올린, 퍼커션), 알베르트 판 페이넌달(Albert van Veenendaal, 피아노)의 합동공연, 그리고 한국 국경일 행사의 특별공연은 60주년을 맞은 한국과 네덜란드의 특별한 인연을 더욱 의미있게 하는 감동의 장면들이 아닐 수 없었다.

이렇게 일년 내내 서로를 위로하고 격려하며 준비했던 올 한 해 행사는 모두 끝이 났다. 코로나로 인하여 실현이 되지 못한 일들도 있었지만, 나는 더 이상 아쉬워 하지 않을 것이다. 우리에게는 분명 10년 후 다시 한번 네덜란드를 주빈국으로 초대할

☞ Poster for 2021 Jarasum Jazz Festival, Graphic design by Jordy van den Nieuwendijk, Image courtesy of Jarasum Jazz Festival.
2021 자라섬재즈페스티벌 포스터, 그래픽 디자인 요르디 판 덴 뉴번데이크, 자라섬재즈페스티벌 제공.

Black String participating Korea Focus
festival held in the Netherlands
© NAH Seung Yull
네덜란드에서 진행된 코리아 포커스
페스티벌에 참여한 블랙스트링의 공연사진
© 나승열

기회가 있을 것이고, 또 그때 이번에 하지 못한 일들을 해내기 위한 서로 간의
믿음과 우정이 계속 있기 때문이다.

　　나는 어릴 때부터 오렌지 색을 제일 좋아했다. 내가 가장 많이 가지고 있는 옷도
오렌지 색의 옷이고, 지금 나의 안경, 휴대폰 케이스에도 오렌지 색이 들어있을
정도다. 그리고 이제 나는 올해 드디어 오렌지색 감동을 내 몸 가득히 품게 되었다.

　　내년에는 또 어떤 네덜란드의 아티스트들을 만나게 될지, 벌써 마음이 오렌지
오렌지하다.

♩ Korean traditional music workshop at
Leiden University © NAH Seung Yull
레이던 대학에서의 한국전통음악 워크숍
© 나승열

S I D A N
C E 2 0 2
1 I N
Y E A R
T W O O
F T H E
P A N D
E M I C

코로나19

2년차,

시댄스

2021

KIM Yoona

"Frankly, I thought this year would be different……."

After being asked to write this essay, I revisited memories of late 2020. We had just finished successfully staging the 23rd Seoul International Dance Festival (SIDance2020) online, even with the COVID-19 pandemic going on. COVID-19 was a first for everyone in 2020, and plans kept getting reversed. Even when things ended up going a bit awry, we still enjoyed support. Overseas exchanges were no longer an option, so we cast a new Korean lineup; after theater admissions were restricted, we took on the challenge of making around 30 new videos. Also invited was an overseas film lineup that drew rave reviews of "that's what SIDance is about!" The staff were all quite exhausted both physically and mentally, but we finished out the year with a sense of pride after seeing the kind of video view numbers we would never have been able to match with audience admissions.

After getting through that year (and pretty well at that), I had envisioned running the festival a bit more smoothly in 2021, with a sense of mental and physical peace. But it ended up not being easy either. There was the pressure to do better than the first year, the sense of guilt over repeating the same mistakes as the year before, and the vague hope that the era of "living with COVID-19" might soon be with us. Here, I would like to talk frankly about the process of putting together SIDance2021—all while battling year two of the COVID-19 pandemic.

김윤아

'솔직히 올해는 다를 줄 알았는데…….'

원고 의뢰를 받고 2020년 말의 기억으로 되돌아갔다. 코로나19 속에서도 성공적으로 제23회 서울세계무용축제(시댄스 2020)를 온라인으로 마무리한 직후였다. 코로나19가 모두에게 처음이었던 2020년에는 계획이 늘상 번복되었고, 일이 다소 엉망으로 진행되어도 되려 응원을 받았다. 해외교류가 불가능해지자 국내 라인업을 새로 섭외했고, 극장 출입이 제한되자 30여 편의 신규 영상 제작에 도전했다. 거기에 "역시 시댄스!"라는 호평을 자아낸 해외필름 라인업까지 추가로 초청했다. 그 과정에서 모든 스태프의 몸과 마음이 지쳤지만, 오히려 극장 객석수로는 꿈도 못 꿀 영상 조회 수를 기록하며 자부심 넘치는 한 해를 마무리했다.

1년을 겪어봤으니(게다가 잘 해냈으니), 2021년에는 개인 심신의 평화를 유지하며 좀 더 매끄러운 축제 운영을 해낼 줄 알았다. 하지만 역시나 쉽지 않았다. 첫 해보다 잘해야 한다는 압박, 작년의 실수를 또 반복한다는 자책감, 곧 위드코로나의 시대가 열릴지도 모른다는 모호한 희망. 지금부터 코로나19 2년차와 맞서 싸우며 시댄스 2021을 꾸려갔던 과정에 대해 솔직하게 적어 나가고자 한다.

Benelux Focus and Club Guy & Roni

Every year, the Seoul International Dance Festival (SIDance, artistic director LEE Jongho) holds a special program that focuses on an issue of the moment or a particular country or region. The theme of the 2021 edition was "Benelux." This was conceived to commemorate the 60th anniversary of Korean diplomatic relations with the Netherlands and the 120th anniversary of relations with Belgium. In particular, we planned to finally realize a three-year project with the hippest dance group in the Netherlands: Club Guy & Roni.

The plans were formed over beers by Anja Krans of Dutch Performing Arts, the Club Guy & Roni producer, and SIDance artistic director LEE Jongho in Yokohama, which they were visiting to attend the 3rd HOTPOT East Asia Dance Platform in February 2020—just before the pandemic was declared. We had been intending to invite Club Guy & Roni to Korea before, and then decided to bring them over in 2020 to give Korean dance lovers a look at their unique artistry. The plan was to hold auditions with Korean dancers, after which we would launch a Korean-Dutch joint production effort in 2021. This meaningful new work would premiere at SIDance in 2021 to commemorate the 60th anniversary of Korean-Dutch relations; as part of a three-year project, it would extend to the Netherlands in 2022 and tour the world. But our hopes (comical as they seem now) that COVID-19 might be gone by the summer were dashed, and the 2020 invitation was replaced with an online screening. *Before/After*, a major Club Guy & Roni work, was shown in video form. A large-scale work of dance theater combining theatrical elements with digital media and musical demonstration, it received rave reviews from Korean lovers of dance. (Indeed, I too became a full-fledged Club Guy & Roni fan.)

In late 2020, we proceeded to make new plans to once again invite Club Guy & Roni. Theaters were reopening in Korea and other major countries, and with vaccinations underway, we started to gain hope that quarantine-free international travel might be possible by late 2021. When the news came in late spring that international arrivals would be exempted from quarantine as of July, it was like manna from heaven.

베네룩스 포커스와 클럽 가이&로니

서울세계무용축제(SIDance, 시댄스, 예술감독 이종호)는 매년 시의적인 이슈나 특정 국가/지역을 주제로 특집 프로그램을 운영한다. 2021년의 특집은 바로 '베네룩스'. 한국-네덜란드 수교 60주년과 한국-벨기에 수교 120주년을 기념하며 기획했다. 특히 네덜란드의 가장 힙한 무용단, 클럽 가이&로니(Club Guy & Roni)와의 3개년 프로젝트를 드디어 실현하기로 했다.

한국에서 팬데믹이 본격적으로 발표되기 직전인 2020년 2월 제3회 핫팟(HOTPOT, 동아시아무용플랫폼) 참가차 방문한 요코하마에서 네덜란드 더치퍼포밍아트의 안야 크란스(Anja Krans)와 클럽 가이&로니 프로듀서, 그리고 이종호 예술감독이 맥주 한 잔 하며 성사된 계획이었다. 예전부터 계속 초청하려고 했던 클럽 가이&로니 작품을 2020년 초청해 한국의 무용 애호가들에게 이들의 독보적 작품성을 선보이고, 한국의 무용수들과 오디션을 진행한 후 2021년부터 한국-네덜란드 공동제작에 들어가기로 했다. 그 뜻깊은 신작을 2021년 양국의 수교 60주년을 기념하며 시댄스에서 초연하고, 2022년부터는 네덜란드를 포함, 월드 투어를 다니는 계획의 3개년 프로젝트다. 코로나19가 여름이 되면 사라질 것이라는 기대(지금 생각하니 너무 웃기다)가 물거품이 되며 2020년 초청은 온라인 상영으로 대체되었다. 클럽 가이&로니의 대표작 〈비포/애프터 Before/After〉를 영상으로 선보였는데, 연극적 요소와 디지털 미디어, 그리고 음악 실연까지 어우러진 대규모 댄스씨어터로 국내 무용 애호가들로부터 극찬을 받았다(덩달아 나도 클럽 가이&로니의 매력에 푹 빠졌다).

2020년 말부터 다시 클럽 가이&로니를 초청할 계획에 돌입했다. 우리나라는 물론 주요 국가들의 극장 문이 다시 활짝 열렸고 백신 접종도 시작되며 2021년 하반기부터는 격리 없이 출입국이 가능하지 않겠냐는 희망이 싹텄다. 늦봄에는 정말로 '자가격리면제' 제도라는 것이 7월부터 시행된다는 단비 같은 뉴스가 들려왔다.

Stressing over quarantine exemptions

Before the quarantine exemption system was announced, we had been living on the uncertain hope that things might be better in a few months. I call it "hope," but for the staff, it was a source of enormous stress. When are you supposed to announce the cancellation of an overseas invitation? If you make the decision too late, it takes time to find an alternative lineup, which leaves the staff swamped with last-minute work. Make it too early, and you get the distressing feeling of missing out for a second straight year on the kind of dazzling overseas lineup that has always set SIDance apart. The decision was especially nerve-racking because we knew how important it would be for the artists we were inviting. If we waited too long to cancel, the artists would end up unable to find anything else to do during that window of time.

So in April, I began harassing the artistic director. I meant to nail down a "D-day" when we could make a decision that would be optimal for everyone. But even I found myself going back and forth from day to day. Some days, I predicted the world would be through with COVID-19 before long; other days, I feared I might have to wear a mask for the rest of my life. That was the situation in mid-June when I learned about the quarantine exemptions: as of July 1, those arriving in Korea for important business purposes could apply in advance to have their mandatory 14-day quarantine waived. We quickly notified the dance troupes we'd invited from overseas. The artistic director and all the staff felt enormously relieved. Now all we had to do was make sure the applications were well prepared!

We were studying up on the quarantine exemption procedures and making preparations for the festival in mid-July when I saw another article in the paper. It was a piece by *Kukmin Ilbo* journalist JANG Jiyoung, with the title "Why aren't the arts exempt from quarantine?" It talked about how the classical music world had worked quickly to get quarantine exemptions, only to end up failing. The whole rest of that day, I couldn't get a handle on my work. "Are they saying the artists aren't recognized as 'important business'?" It was a huge reality check. After one gloomy day, we sat around with the artistic director and

코로나19 2년차, 시댄스 2021 199

스트레스 종결자 자가격리면제…?

자가격리면제 도입이 공개되기 전까지는 '몇 달 후에는 상황이 나아지지 않을까?'
하는 불확실한 희망에만 의존하고 있었다. 희망이라고 부르지만 사실 실무자에겐
어마어마한 스트레스 요인이었다. 언제 해외 초청 취소를 알려야 하지? 너무 늦게
결정을 내리면 대체할 라인업을 찾는 데 시간이 걸려 직원들이 막바지에 과도한
업무에 시달려야 한다. 또 너무 이르게 결정을 내리기엔 시댄스의 독보적인
차별점인 화려한 해외 초청 라인업을 2년 연속 놓치는 것 같아 속이 상했다. 특히 이
결정은 초청 대상 예술가에게도 중요한 문제라는 것을 알기에 더 초조했다. 자칫
뒤늦게 취소를 해버리면, 예술가는 해당 기간에 다른 일을 찾을 수 없기 때문이다.

그래서 나는 4월부터 예술감독을 괴롭히기(?) 시작했다. 모두에게 최적인
선택을 내릴 수 있는 디데이를 가늠하고 결정하기 위해서였다. 하지만 나의 생각도
매일매일 갈대처럼 흔들렸다. 하루는 온 세상이 코로나19를 조만간 물리칠 것
같았고, 또 하루는 앞으로 평생 이렇게 마스크를 쓰고 살아야 할 것 같았다. 그러던
중 6월 중순, 자가격리면제 시행에 대한 뉴스를 듣게 되었다. 7월 1일부터
해외에서 중요한 사업상 목적으로 입국하는 경우 사전 신청을 통해 14일 격리를
면제받을 수 있다는 내용. 이 희소식을 해외 초청 무용단에게 얼른 알리며
예술감독과 전직원 모두 한시름 놓았다. '그래, 신청서만 잘 준비해서 하면 된다!'

자가격리면제 제도에 필요한 과정을 공부하며 축제 준비를 이어나가던 7월
중순, 한 신문기사를 보게 되었다. 국민일보 장지영 기자의 "예술은 왜 격리면제
안되나"라는 제목의 기사였다. 클래식 음악업계에서 발빠르게 자가격리면제를
받아보려 했지만 실패했다는 내용이었다. 이를 접한 그날 하루는 일이 손에 잡히지
않았다. '예술은 '중요한 사업'으로 인정받지 못한다는 것인가?' 말 그대로 '현타'
가 온 것이다. 딱 하루 우울한 시간을 보내고, 다시 예술감독과 둘러 앉아 계획을
세웠다. 우선 나는 해외 무용단에게 현재 이 슬픈 소식을 전하며, 우리가
힘써보겠다는 메일을 1차로 보냈다. "상황을 이해한다", 그리고 "응원한다"는
몇몇 답장에 감동하기도 했다.

예술감독과 사무국장이 관계부처와 긴밀히 소통했고, 조만간 예술인에게도
자가격리면제를 승인해줄 것이라는 희소식을 전해주었다. 하지만 방역의 위험성을

hammered out a new plan. First, I sent emails to the overseas troupes letting them know the troubling news and reassuring them that we would do everything we could. In their replies, some of them said they understood and supported us, which was very touching.

The artistic director and general director held close communications with the relevant offices, and they shared some good news: apparently the quarantine exemption system would shortly be approved for artists too. But there were restrictions. To minimize the disease control risk, it would only be available for a few small-scale groups, and the visitors would be barred from traveling to different regions. This was still thrilling news, as we'd been afraid nobody was going to get any exemption. At the same time, the performance by the Netherlands' Club Guy & Roni— the one we had been pushing the hardest for this, and my own personal favorite—had to be canceled due to the number of people in the touring group.

Another cancellation—but stronger online connections

I'll never forget how I felt sending those emails to the overseas dance troupes to inform them of cancellations. It was painful, and I also felt guilty. Not long afterwards, I met with Club Guy & Roni's manager Wim over Zoom. Explaining that we unfortunately would have to put off our three-year plan once again until next year, I added that we wanted to show another one of Club Guy & Roni's fabulous videos this year as well. In 2020, Club Guy & Roni had gotten in early on making work suited for online viewing; they'd even set up their own independent Metaverse platform. We decided that for this year's SIDance, we were going to show *Swan Lake: The Game*, a game-style work that could only be seen on that platform, which is called NITE HOTEL. Designed with the classic Russian ballet *Swan Lake* in a format where users could select their own narratives, it had gotten the strongest feedback out of anything in our online lineup.

Thanks to Dutch Performing Arts, we were able to cooperate with Cinedans, a noted dance film festival in the Netherlands, and received online lineup recommendations for other countries in addition to the Netherlands. Marking its 17th edition in 2021, Cinedans was an

최소한으로 하기 위해 소규모 단체 몇 개만 가능하며 지역 간의 이동은 금지한다는 제한이 있었다. 단 한 명도 면제받을 수 없을 거라 생각했기에 감동적인 희소식이었다. 그러나 동시에 올해 가장 주력하고자 했던, 동시에 나의 '최애'였던 네덜란드의 클럽 가이 & 로니는 투어 인원수의 문제로 취소되어야 했다.

또다시 취소, 하지만 더욱더 연결된 온라인

해외 무용단들에게 취소를 알리는 메일을 하나하나 보내며 미안하고 죄지은 마음이 들었던 그 시간을 잊을 수 없다. 클럽 가이 & 로니의 매니저 빔(Wim)과는 얼마 안 있어 줌으로 만났다. 안타깝지만 우리의 3개년 계획은 다시금 내년으로 미뤄야 한다고, 하지만 올해에도 클럽 가이 & 로니의 멋진 영상 작품을 소개하고 싶다고 전했다. 클럽 가이 & 로니는 2020년부터 발빠르게 온라인으로 감상하기에 적합한 작품들을 만들기 시작했고, 심지어 독자적 메타버스 플랫폼을 구축하기도 했다. 나이트 호텔(NITE HOTEL)이라 불리는 이 플랫폼에서만 즐길 수 있는 게임 형식의 작품, 〈백조의 호수: 더 게임 Swan Lake: The Game〉을 올해 시댄스에 소개하기로 했다. 러시아 고전 발레 〈백조의 호수〉를 활용해 관객이 게임을 하며 직접 서사를 선택할 수 있도록 만든 것으로 온라인 라인업 중 가장 좋은 피드백을 받은 작품이었다.

더불어 더치퍼포밍아트의 소개 덕에 네덜란드의 저명한 댄스필름 페스티벌인 씨네단스(Cinedans)와 협력, 네덜란드는 물론 다른 국가의 온라인 라인업까지 추천받았다. 2021년 제17회를 맞이한 씨네단스는 다양한 양식의 댄스필름을 조명하며 댄스필름계에 선구적인 발자취를 만들어온 국제행사다. 씨네단스 덕분에 성사될 수 있었던 라인업으론 가장 큰 기대를 모았던 벨기에 출신 안무가 아너 테레사 더 키어르스마커(Anne Teresa De Keersmaeker)의 다큐멘터리 〈중간 Mitten〉, 네덜란드를 대표하는 무용단 ICK 단스 암스테르담(ICK Dans Amsterdam)의 독특한 춤언어를 볼 수 있었던 〈신성모독 랩소디 Blasphemy Rhapsody〉, 벨기에 유명 무용단 피핑톰(Peeping Tom)의 가족과 나이듦에 대한 연작을 세련된 영화기법으로 엮어낸 〈제 3막 Third Act〉이 있다.

클럽 가이 & 로니와 마찬가지로 2020년부터 초청이 논의되었지만 계속

international event that had played a pioneering role in the dance film world with its efforts spotlighting different kinds of dance films. The lineup that we were able to put together thanks to Cinedans included the much-anticipated documentary *Mitten* by Belgian choreographer Anne Teresa de Keersmaeker; *Blasphemy Rhapsody*, which offered a glimpse at the unique dance language of the leading Dutch dance group ICK Dans Amsterdam; and *Third Act*, which used sophisticated cinematic techniques to edit together a series on family and aging by the famed Belgian dance company Peeping Tom.

In addition to Club Guy & Roni, the choreographer Ann Van den Broek was someone else we'd been talking about inviting since 2020, only to continually have to cancel. We were able to show her work to Korean viewers, albeit only in video form. We happened to learn that *Memory Loss*, part of her *Memory Collection* trilogy, had been released as a video. We didn't hesitate for a moment to extend an invitation, since this was a video work that fully showed van den Broek's signature choreographic style, which uses finely tuned staging in a darkened theater to heighten the audience experience.

It was 2021 and I still had not met any of the Dutch artists face-to-face, but if anything we became even more tightly bonded online. As it happened, we received requests from SIDance's sister festivals, the Sejong International Dance Festival and Gunsan International Dance Festival, asking us to put them in touch with some overseas dance films. After some close communications with Dutch Performing Arts, Cinedans, and individual choreographers, we recommended screenings of *STILL LIFE ON THE ISLAND* by the Dutch dance company Nicole Beutler Projects for the Sejong festival, and Club Guy & Roni's *Mamushka* and Ann Van den Broek's *Memory Loss* for the Gunsan festival.

One other meaningful moment I'd like to share involves a somewhat special non-face-to-face workshop with Club Guy & Roni. From November 9 to 11—the same dates they were originally supposed to visit Korea—the group met with Korean dance majors and professionals over Zoom for a workshop on choreography and movements. Since 2020, there had been a number of remote workshops with people taking part from their own homes, but this one was different, in that the Korean participants were all assembled in one place, communicating with the speaker by means of

취소되었던 안무가 안 판 덴 브룩(Ann Van den Broek)의 작품도 영상으로나마 한국 관객에게 소개할 수 있었다. 마침 그녀의 〈메모리 컬렉션 Memory Collection〉 3부작 중 〈기억상실 Memory Loss〉이 영상으로 발표됐다고 소식을 전해왔다. 어두컴컴한 극장 속 세밀한 연출을 통해 관객의 경험을 극대화하는 안 판 덴 브룩의 안무 특징이 온전히 돋보이는 영상이라 주저 없이 초청을 선택했다.

이렇듯 2021년에도 네덜란드 예술가들과는 여전히 얼굴 한 번 직접 보지 못했지만, 오히려 온라인으로 더 끈끈하게 연결되었다. 마침 시댄스의 자매축제인 세종국제무용제와 군산국제무용제에서도 해외 댄스필름을 연결해 달라는 의뢰가 들어왔다. 더치퍼포밍아트와 씨네단스, 그리고 개별 안무가들과 긴밀하게 소통해 세종국제무용제에 네덜란드 무용단 니콜 뵈틀러 프로젝트(Nicole Beutler Projects)의 〈STILL LIFE ON THE ISLAND〉를, 군산국제무용제에 클럽 가이 & 로니의 〈Mamushka〉와 안 판 덴 브룩의 〈기억상실〉을 추천해 상영을 성사시켰다.

또 하나 뜻깊은 점을 소개하자면, 클럽 가이 & 로니와 조금은 특별한 비대면 워크숍을 진행한 것이다. 본래 한국을 방문할 예정이었던 11월 9일부터 11일까지에 맞춰 한국의 무용 전공생/전문가와 줌으로 만나 안무와 움직임에 대한 워크숍을 열었다. 2020년부터 각자 집에서 참여하는 비대면 워크숍 사례는 많았지만, 이번 워크숍은 한국 참여자들이 한 공간에 모여 큰 스크린을 통해 강사와 함께 소통하는 형식이라 차별성이 있었다. 그렇게 함으로써 참여자들 간의 접촉이 있는 강의가 가능했고 심지어 군무도 시도해볼 수 있었다. 무엇보다 한 공간에 모인 한국 참가자들 간의 화기애애한 분위기가 화면 너머에까지 자연스럽게 전해졌고 언어의 장벽을 넘어 더 가까이 소통하고자 하는 마음이 끊임없이 오고 갔다. 온라인 상영으로만 끝냈으면 절대 느끼지 못했을 뜨거운 친밀감, 연대감을 이 워크숍을 통해 느낄 수 있었다.

a large screen. This approach allowed for a lecture where there would be direct interaction among the participants; it even enabled attempts at dancing in a group. More than anything, the friendly atmosphere among the gathered Korean participants came through naturally over the screen, and we could feel the desire to communicate even more closely beyond the language barrier. This workshop shared an experience of warm closeness and solidarity that we could never have experienced with an online screening alone.

Already preparing for 2022

As I'm writing this, it's been exactly one month since SIDance2021 came to a close, and I'm working on both putting together a final report on this year's festival and preparing for next year's SIDance. After all of our waiting for the "living with COVID-19" era, it had no sooner started than the Omicron variant had closed down air travel once again. As with 2021, we face another impenetrable fog of uncertainty to get through in 2022. But I hope that in these two years, I've become a bit more tempered physically and mentally, so that I can start enjoying the uncertainty a bit more from next year. I also hope that with the efforts of people around the world, we can overcome disease control inequality among countries, regions, classes, and generations so that we can set about living with COVID-19 once again.

Club Guy & Roni is also working on putting together its plans for next year. We plan to have auditions during their Korea visit, after which we will do matching to Korea artists so that we can begin the joint Korean-Dutch co-production effort in earnest in 2023. Our network with the Dutch dance community has become more robust this year, and we look forward to sharing a broader range of Dutch work in the years to go, while continuing to pursue meaningful collaborative projects.

Next year, I hope to enjoy a glass of dongdongju (Korean rice wine) at one of the restaurants in front of the Seoul Arts Center with these Dutch dance artists, the officials who have helped out so much, and the audience members who love dance. I hope those of you reading this long essay will offer your own bit of support in fulfilling that wish. In closing, I'd like to give thanks to the Dutch Embassy in Korea, Dutch Performing

벌써 2022년을 준비하고 있죠

이 원고를 쓰고 있는 현 시점은 시댄스2021이 폐막한지 정확히 1개월 후로 나는 올해의 축제를 결산보고하는 동시에 내년의 시댄스를 준비하고 있다. 기다리고 기다리던 위드코로나의 서막이 열린지 얼마되지 않아 오미크론이 유행해 다시 하늘길이 막혀버렸다. 2022년도 2021년과 마찬가지로 불확실한 안개숲을 헤쳐 나가야 할 것 같다. 그래도 2년간 나에게 좀 더 단단한 몸과 마음이 개발되었기를, 그래서 내년부터는 이 불확실함을 조금은 즐길 수 있기를 소망해본다. 동시에 부디 전 세계인들의 노력으로 국가/지역/계층/세대간 방역 불평등을 극복하고 다시금 위드코로나를 맞이할 수 있기를 바란다.

클럽 가이 & 로니와는 벌써 내년의 계획을 짜고 있다. 방한 시기에 오디션을 열어 한국 예술가와 매칭해준 후 2023년부터는 본격적인 한국-네덜란드 공동창작을 시작할 것이다. 이 외에도 올해 더욱 공고해진 네덜란드 무용계와의 네트워킹을 이어나가 앞으로 보다 다양한 네덜란드의 작품을 소개하고, 뜻깊은 합작 프로젝트를 계속 추진해볼 예정이다.

내년에는 꼭 네덜란드의 무용예술가와 도움주신 부처 관계자 분들, 그리고 무용 마니아 관객들과 함께 예술의전당 앞 어느 가게에 모여 함께 동동주 한잔 하는 순간을 즐기고 싶다. 이 긴 글을 읽어주신 모든 분들께 나의 이런 바람에 조금이나마 응원을 보태주시길 부탁드린다. 마지막으로 올해 시댄스를 무사히 마무리할 수 있도록 큰 도움 주신 주한네덜란드대사관과 더치퍼포밍아트, 씨네단스, 네덜란드 예술가들, 그리고 축제를 즐겨 주신 모든 관객분들께 감사의 인사를 드린다.

Arts, Cinedans, and the Dutch artists who helped so much in making this year's SIDance a success, as well as all of the visitors who enjoyed our festival.

⚑ Club Guy & Roni Workshop, Photo
Courtesy of Seoul International Dance
Festival.
클럽 가이 앤 로니 워크숍,
서울세계무용축제 제공.

Club Guy & Roni, *Swan Lake: The Game*,
Photo by Andreas Etter.
클럽 가이 앤 로니,
〈백조의 호수: 더 게임〉, 사진 안드레아스
에터, 클럽 가이 앤 로니 제공.

이 웃 과 함

께 이 름 을

바 꾼 미

술 기, 관

쿤 스 트 인

스 티 투 트

멜 리

Collaborating with Its Neighbors,
an Art Institution Changes Names:
Kunstinstituut Melly

KIM Haeju

The role of the art museum as part of society has been a topic of active discussion not only among museum professionals but also among artists, the art world in general, and viewers. This stems from the way that the museum's public role has broadened: it is now no longer simply a place for exhibiting and storing works of art, but also a place of learning for discussing and taking action on various social issues. The issues that artists raise and the values they seek to convey through their artwork have also had an influence on the operational approaches and structures of museums. Recently, there have been growing calls for eliminating the vestiges of colonialism that linger in museums and parting ways with elitism to achieve institutions that are more inclusive and open to a broader range of visitors.

The Witte de With Center for Contemporary Art opened its doors in Rotterdam in 1990. In January 2021, it changed its name to Kunstinstituut Melly. The name "Melly" comes from billboards produced by artist Ken Lum and positioned in different areas of the city as part of the 1990 exhibition *Sculpture International Rotterdam*. Half of the billboards showed an image of a smiling Asian woman sitting in an office; the other half bore a sentence reading, "Melly Shum hates her job." Using the typical language of outdoor advertising to raise interesting questions between the sentence and the image, this public art work proved popular among residents, and one of the billboards remains part of the street today, positioned at the building currently occupied by Kunstinstituut Melly.

The discussions about adopting the new name came about while Witte de With was carrying out a program associated with *Cinema Olanda*, a project by artist Wendelien van Oldenborgh, who participated

이웃과 함께 이름을 바꾼 미술 기관: 쿤스트인스티튜트 멜리

김해주

사회 구성체의 하나로서 미술관의 역할에 대해서는 미술관 종사자들뿐 아니라 작가, 예술계, 관객 사이에서도 활발하게 논의되고 있는데, 이는 미술관이 예술 작품의 전시장이자 보관소일 뿐 아니라 사회의 다양한 이슈에 대해 토론하고 활동하는 배움의 장으로 그 공공적 기능이 확장된 것에 기인한다. 작가들이 작품을 통해 제기하는 문제나 전달하고자 하는 가치는 미술관의 운영 방향과 구조에도 영향을 주고 있는데, 최근에는 미술관의 식민적 잔재를 없애고, 엘리트주의를 벗어나 포용적이며 다양한 관객을 향해 열려 있어야 한다는 목소리가 더욱 높아지고 있다.

1990년 문을 연 네덜란드 로테르담의 아트센터 비터 더 비트(Witte de With Center for Contemporary Art)는 2021년 1월 쿤스트인스티튜트 멜리 (Kunstinstituut Melly)로 기관의 이름을 변경하였다. '멜리'라는 이름은 1990년 로테르담의 조각 전시 스컬프처 인터내셔널 로테르담(Sculpture International Rotterdam)의 일환으로 작가 켄 룸(Ken Lum)이 제작하여 도시의 다양한 지역에 설치한 빌보드에서 출발한다. 이 빌보드의 절반은 사무실에 앉은 한 동양인 여성이 미소를 짓고 있는 이미지를 담고 있고, 나머지 절반은 "멜리 슘은 자기 직업을 싫어한다(Melly Shum hates her job)"라는 문장이 채우고 있다. 전형적인 옥외 광고의 문법을 사용하여, 문장과 이미지 사이에서 흥미로운 질문을 발생시키는 이 작업은 시민들이 좋아하는 공공 미술 작업이었고, 그 중 한 점이 지금까지도 쿤스트인스티튜트 멜리가 위치한 건물 한 켠에 자리를 잡아 거리의 일부가 되었다.

쿤스트인스티튜트 멜리의 기관명 변경에 관련한 논의는 2017년 베니스 비엔날레의 네덜란드 파빌리온에 참여한 작가 벤딜린 판 올던보르흐(Wendelien

in the Dutch Pavilion at the 2017 Venice Biennale. Van Oldenborgh's project had origins in social and political issues in the Netherlands, and over its course, people began raising issues about the Witte de With name. The center took its name from Witte de Withstraat, a street created during the city's expansion in the 1870s; that street in turn was named after Witte Corneliszoon de With, a figure from the imperialist era during the 17th century. With the issue thus raised as a result of both van Oldenborgh's project and post-colonial discourse, the process of changing the name entered full swing the following year in 2018, when Sofía Hernández Chong Cuy took office as the center's new director.

Kunstinstituut Melly: on the name change initiative & collective learning, a video shared by Art Sonje Center on the online platform Kind Neighbors, features an online dialogue with invited participants including Melly's research and program manager Vivian Ziherl and collective learning curator Jessy Koeiman. They talk about the name change process as not only reflecting a commitment to moving beyond colonialism, but also taking place in close connection with structural changes to the institution and a new direction for its activities.

Koeiman explains about the questions raised during the name change process in terms of how the center could be made into a space that seemed closer to the public. On that basis, she explains, an effort was made to turn the ground floor near the road into a common space rather than a gallery setting. Boasting large glass windows, the ground floor is located on a major Rotterdam thoroughfare with cafés and clubs. This section was turned into a combination bookstore/learning space, along with a café where anyone could feel comfortable working or taking a rest. In 2018, it began inviting Rotterdam residents aged 17 to 24 for a "Work-Learn Project" where they could discover about research, experiments, and the center. The participants are the ones who gave the ground floor space the name "Melly," and that name for the café and common space was eventually adopted for the center as a whole. The decision to expand the name of this open learning space to the entire institution—and to symbolically shift from a patriarchal colonialist to a working class female immigrant—clearly shows the approach and values that the center is emphasizing.

van Oldenborgh)의 〈시네마 올란다 Cinema Olanda〉 프로젝트의 연계
프로그램을 비터 더 비트에서 진행하게 되면서 촉발되었다. 네덜란드 사회, 정치적
문제에서 출발하는 판 올던보르흐의 프로젝트를 통해 비터 더 비트의 기관명을
문제삼는 목소리가 등장한 것이다. 비터 더 비트는 1870년대 도시 확장의
일환으로 형성된 거리명 비터 더 비트스트라트(Witte de Withstraat)에서 따온
것인데, 그 이름이 17세기 제국주의 시대 인물인 비터 코르넬리스존 더 비트
(Witte Corneliszoon de With)로부터 온 것이었기 때문이다. 판 올던보르흐의
프로젝트와 탈식민주의 논의가 결합하면서 촉발된 이슈는 그 이듬해인 2018년
기관에 새로운 디렉터인 소피아 헤르난데즈 총 쿠이(Sofía Hernández Chong
Cuy)가 부임하면서 본격적인 이름 변경의 과정으로 이어지게 된다.

아트선재센터가 온라인 플랫폼 '다정한 이웃'에 소개한 영상
'쿤스트인스티튜트 멜리: 이름 변경 과정과 공동체 배움'은 멜리의 연구 및
프로그램 매니저 비비안 지허를(Vivian Ziherl)과 공동체 배움 큐레이터인 제시
쿠이만(Jessy Koeiman)을 초대한 온라인 대화를 기록한 것으로, 기관 명칭 변경의
과정이 탈식민적 의지뿐 아니라, 기관의 구조적 변화 및 새로운 활동의 방향성과
어떤 밀접한 관계를 맺으며 진행되었는가를 다루고 있다.

제시 쿠이만은 이름 변경과정에서 어떻게 미술 기관이 시민들에게 더욱 친숙한
공간으로 느껴질 수 있을까를 고민하며, 도로와 가까운 1층 공간부터 전시장이
아닌 공용 공간으로 바꾸었던 노력을 소개했다. 1층은 커다란 창과 함께 카페,
클럽이 있는 로테르담의 번화가와 맞닿아 있는데, 이곳을 서점이자 배움의 공간,
그리고 누구나 편히 들어와 일하거나 쉴 수 있는 카페 공간으로 바꾼 것이다. 특히
이곳에서 2018년부터 로테르담에 거주하는 17-24세의 청년들을 초대하여 연구와

☞ Poster for Kind Neighbors, Graphic
design MHTL, Image courtesy of Art
Sonje Center.
다정한 이웃 포스터, 그래픽디자인 MHTL,
아트선재센터 제공.

Research and program manager Vivian Ziherl explained about a three-year learning program that led to discussions among different parties, including staff and the board of directors. This resulted in the selection of a plan for long-term structural transformation in the center's social role. The consideration of how to reflect visitors' opinions in a way that would make them feel welcomed led to the design of community learning—which was itself an "unlearning" process in which the center's team and community got together to reconsider the existing approach to art institution activities.

The center's new direction has also been reflected in its exhibitions. *84 STEPS*, which is taking place currently on the third floor, has a title that refers to the number of steps leading up to that floor from the common space on the ground floor. It is part of an exploration of ways of bridging that distance and making it easier for visitors and members of the public to access exhibitions. Reflecting on the physical and emotional stresses and changes that have arisen as the COVID-19 pandemic persists, the exhibition includes not only artwork but also programs for yoga, meditation, and group-based classes. While exhibitions at ordinary art institutions typically last no longer than three to four months, this exhibition is designed as a long-term two-year project, with a format where the artwork and programs within it continually change.

What's interesting about the Kunstinstituut Melly name change is the fact that while important decisions about art institutions' names, identities, websites, and so forth are typically made in a top-down way, this process was opened up to participation and decision-making by a wider range of citizens. The learning program and the proactive approach to using the space played a mediating role in this, while the center's director, curators, and other staff did not use their expertise as an excuse to dominate the decision-making process, but acted as mediators in an attempt to transform the center into a public space. A major interest of the three art institutions that came together for 'Kind Neighbors' was the idea of more inclusive art institution models and the question of how to combine art expertise with public service. Melly clearly shows both a radical model for practice and a means of transformation for the museums of the future.

실험, 기관에 대해 배워 나가는 '워크-런 프로젝트(Work-Learn Project)'를 진행하였는데, 이 참여자들이 1층 공간에 먼저 '멜리'라는 이름을 붙였고, 이 카페와 공용 공간의 이름이 결국 기관 전체의 이름으로 채택되었다. 열린 공간이자 배움의 공간으로 설정한 장소의 이름을 기관 이름으로 확장한 것, 가부장적이고 식민주의적이던 인물에서 노동자 계급의 이민자 여성으로 상징성을 옮긴 것은 기관이 중점을 두는 방향과 가치를 뚜렷이 드러낸다.

연구 및 프로그램 매니저 비비안 지허를은 3년간 지속 된 배움 프로그램으로부터 직원, 이사회 등 다양한 관계자들의 그룹 사이에서의 논의를 통해 기관의 사회적 역할에 대한 장기적, 구조적 갱신의 플랜이 결정된 과정에 대해서 설명했다. 관객이 이곳에서 환대 받는 것을 스스로 느낄 수 있도록 그들의 의견을 수용하는 방식에 대해 고민한 것이 공동체적 배움의 설계로 이어지고, 이는 기관의 팀과 시민 공동체가 결합하여 기존의 미술 기관의 활동 방식을 다시 생각하는 언러닝의 과정이 되었다.

전시도 마찬가지로 기관의 새로운 방향성을 반영하고 있는데, 현재 3층에서 진행되고 있는 전시 《84 스텝스 84 STEPS》는 1층 공동 공간에서 3층의 전시장까지 올라가는 걸음의 수를 뜻하는 제목으로 그 거리를 좁혀 시민, 관객들이 편안하게 전시에 접근할 수 있는 방안을 모색한다. 전시는 지속되는 코로나 상황에서의 신체적, 정서적 스트레스와 변화들을 돌아보며, 작품 외에도 요가, 명상, 그룹별 수업을 진행할 수 있는 프로그램으로 구성되어 있다. 일반적인 미술 기관의 전시의 진행 기간이 3-4개월을 넘지 않는데 비해, 이 전시는 2년이라는 장기간의 프로젝트로 설정되어 있고 내부의 작품과 프로그램이 계속 변화하는 형식을 취하고 있다.

쿤스트인스티튜트 멜리의 기관 명칭 변경 과정이 흥미로운 것은, 일반적으로 미술 기관의 이름, 아이덴티티, 웹 사이트 등 주요 결정들이 위에서 아래로 진행되는 것에 반해, 이를 다양한 시민들의 의사 결정 과정과 참여로 개방한 지점이다. 이를 매개하는 데 배움 프로그램과 적극적인 공간 활용 방식의 변화가 있었고 디렉터와 큐레이터를 비롯한 기관 스태프들이 자신의 전문성을 앞세워 의사 결정 과정을 장악하지 않고, 아트센터를 공공의 공간으로 변화하는 시도의 매개자로 나섰다는 점이었다. '다정한 이웃'에 모인 세 미술 기관들의 관심사 중

Kind Neighbors Plug in program,
*Kunstinstituut Melly: on the name change
initiative & collective learning*, (From left)
Vivian Ziherl and Jessy Koeiman,
Graphic · Web design MHTL.
다정한 이웃 플러그인 프로그램
'쿤스트인스티튜트 멜리: 이름 변경 과정과
공동체 배움', (좌측부터) 비비안 지허를과
제시 쿠이만, 그래픽·웹 디자인 MHTL.

하나였던 포용적인 미술관의 모델, 그리고 공공성과 미술의 전문성을 어떻게
접목시킬 것인가 하는 질문에서 멜리는 분명 급진적인 실천의 모델이자 미래
미술관을 향하는 변화의 방식들을 보여준다.

Removal of Witte de With signboard,
Photo by Aad Hoogendoorn, Photo
courtesy of Kunstinstituut Melly.
비터 더 비트 현판 철거, 사진 아트
호헌도른, 쿤스트인스티튜트 멜리 제공.

WORKING TOGETHER FROM HOME

따 로　또

함 께 한　한

국 과　네 덜

란 드　디 자

이 너 의　재

택　솔 루 션

South Korean & Dutch Designers Working Together from Home

Ingrid van der Wacht

How could one better celebrate the 60th year of relations between South Korea and the Netherlands than by demonstrating the power of bilateral collaboration on a theme that needs the contribution of today's future oriented, creative workers. Despite the distance and the impossibility of meeting live in 2021 three alliances between South Korean and Dutch design studios brought prototypes of products that make it better living and working from home. These were presented live in October 2021 at Dutch Design Week and in December 2021 at Seoul Design Festival.

What happened before the world went into lock-down and this project came into development?

There was a two years preparation process. Initiated by the Dutch Embassy in Korea, we together created a program for a Korean design mission to Dutch Design Week 2019. It brought a diverse design delegation from Seoul. There were representatives of Seoul Design Festival, Monthly Design Magazine, Seoul Design Foundation, Korea Institute of Design Promotion, Hongik University, and designers themselves.

The mixture of activities over four days built on a better understanding of the contribution of design in the world of today explored how South Korean designers and Dutch designers can comply, exchange and build their knowledge, strategies and skills. The delegation visited a selection of exhibitions (World Design Embassies) on design which contributes to achieving sustainable development goals, like the *Rethinking Plastic Embassy*.

따로 또 함께한 한국과 네덜란드 디자이너의 재택 솔루션

잉흐리트 판 더 바흐트

어떻게 한국과 네덜란드의 수교 60주년을 성공적으로 기념할 수 있을까? 미래지향적이고 창조적인 작업자들이 하나의 주제를 두고 협업하는 힘을 보여주는 것보다 좋은 방법이 있을까? 물리적인 거리와 더불어 2021년 현재 가능하지 않은 만남에도 불구하고 한국과 네덜란드에 각각 위치한 세 곳의 디자인 스튜디오는 집에서의 더 나은 생활과 일을 위한 제품들의 프로토타입을 만들었다. 이 제품들은 2021년 10월 더치디자인위크(Dutch Design Week)와 2021년 12월 서울디자인페스티벌을 통해 선보였다.

전세계적 봉쇄 이전에 무슨 일이 있었으며 이 프로젝트는 어떻게 전개 되었을까?

2년 간의 준비 과정이 있었다. 주한네덜란드대사관의 제안으로 우리는 2019년 한국 디자인 전문가단의 더치디자인위크 방문 프로그램을 함께 만들었다. 서울디자인페스티벌과 월간디자인, 서울디자인재단, 한국디자인진흥원, 홍익대학교와 디자이너들이 함께 했다.

4일간에 걸친 활동은 오늘날 세계 속에서 디자인이 기여하는 바에 대한 더 나은 이해를 도모하는 것이었고 어떻게 한국과 네덜란드의 디자이너들이 그들의 지식과 전략, 기술을 적용하고 서로 교환하며 새로 만들어나갈 수 있는가를 탐구하는 것이었다. 이들은 《플라스틱 대사관 Rethinking Plastic Embassy》과 같은 지속 가능한 발전이라는 목표에 기여하고자 하는 디자인 전시들(세계 디자인 대사관 World Design Embassies)을 방문했다.

We held a vivid discussion about creating healthy, happy, sustainable, future cities with experts from the Dutch design consultancy Six Fingers and our guests from Canada. Our guests also met many designers from South Korea, studying or working from Eindhoven at that moment. The warm and friendly connection between the cities of Seoul and Eindhoven was surely reinforced with a special South Korean get-together and a co-creation workshop on future design collaborations led by the South Korean/Dutch Studio Bron van Doen. In this way the mission program laid a solid foundation for future collaborations with designers and other stakeholders on topics that we share internationally and on challenges that we need to solve together, like the consequences of the COVID crisis.

In the months that followed—when the world was locked-down— the good relationships made it possible between the two countries to continue building a project. From a design point of view new ways of discussing and collaborating online were developed. Seoul Design Festival and Dutch Design Week, being colleagues on the board of the World Design Weeks, saw the opportunity to create solutions for one of the challenging side-aspects of this global sanitary crisis. All of a sudden, workers around the world were obliged to avoid the office and start working from home. Apart from the fact that this brought sometimes hilarious situations of children or cats intervening during an official presentation, it also brought stress and impacted health.

With the support of the Dutch Embassy in Korea, the Korean Embassy in the Netherlands and DutchCulture colleagues, Seoul Design Festival and Dutch Design Week developed the concept of the 'Living and Working from Home' co-creation project. Led by our What if Lab initiator and designer Dries van Wagenberg and designer Lio de Bruin, the following design studios went in only a few months from getting to know each other, to brainstorming, designing, making prototypes, and presenting collaborative work.

Cream on Chrome and KIM Hyunjung have put the manifold needs of caring home workers front and centre in their installation.
Studio Jeroen van Veluw and Studio PESI designed a collection of products for working and relaxing in the same space with the same product.

우리는 네덜란드의 디자인 컨설턴트 식스 핑거스(Six Fingers)와 캐나다에서
초청한 전문가들과 함께 건강하고 행복한 삶을 이루는 지속 가능한 미래 도시들에
관하여 열띤 토론의 장을 만들었다. 당시 에인트호번에서 유학중이거나 일을 하고
있던 한국의 많은 디자이너들을 만나기도 했다. 서울과 에인트호번 간의 친밀한
유대관계는 한국 디자인 커뮤니티와의 이 특별한 만남과 디자인 스튜디오 브론 판
둔(Bron van Doen)이 이끈 미래 협력 워크숍을 통해 더욱 강화되었다. 이렇게 이
방문 프로그램은 국제적으로 공유되는 주제들과 코로나19 위기와 같이 우리가 함께
풀어나가야 할 과제들에 관해 디자이너들 그리고 그 밖의 관계자들과의 미래의
협업을 위한 견고한 토대를 일구었다.

　　이후 몇 개월 간—세계가 봉쇄되었을 때—이 끈끈한 관계는 두 국가가 계속해서
다른 프로젝트를 만들어 내는 밑거름이 되었다. 디자이너의 관점으로 온라인 상에서
논의하고 협업하는 새로운 방식들이 개발되었다. 세계디자인위크의 구성원이자
협력 관계에 있는 서울디자인페스티벌과 더치디자인위크는 이 전지구적인 보건
위기의 위협적인 측면 중 하나에 대한 해법을 찾고자 했다. 갑자기 전세계의
노동자들이 사무실이 아닌 집에서 일을 해야할 상황이 되었던 것이다. 업무
프레젠테이션 중 이따금 아이들이나 고양이가 끼어드는 아주 재미있는 상황들은
그렇다손 치더라도 이러한 일은 스트레스가 되거나 건강에 영향을 미치기도 했다.

　　주한네덜란드대사관과 주네덜란드한국대사관, 더치컬처 국제문화협력센터
(DutchCulture Centre for International Cooperation)와의 협력을 통해
서울디자인페스티벌과 더치디자인위크는 '집에서 생활하고 일하기(Living and
Working from Home)'라는 공동창작프로젝트를 만들었다. 왓이프 랩(What if
Lab)의 설립자이자 디자이너인 드리스 판 바헌베르크(Dries van Wagenberg)와
디자이너 리오 더 브라윈(Lio de Bruin)을 필두로 아래의 디자인 스튜디오들은 불과
몇 개월 동안 서로를 알아가고 공동 작업을 위해 머리를 맞대며 디자인을 하고
프로토타입을 만드는 과정을 거쳤다.

　　크림 온 크롬(Cream on Chrome)과 김현정은 가정을 돌보는 일과 노동을
동시에 수행해야하는 노동자들의 다중의 필요에 응답하는 설치를 선보였다.
스튜디오 여룬 판 펠루브(Studio Jeroen van Veluw)와 스튜디오 페시는 한
공간에서 일하며 휴식을 취하는 데 동시에 사용할 수 있는 제품들을 디자인했다.

Studio Kontou and HWANG Dayoung designed a space based on the idea that our bodies require different stimuli at different times of the day.

The designs resulting from this online collaboration demonstrate the creation power that arises from connecting creative minds, a power that flows into multidisciplinary innovation projects and engages not only professionals. The positive reactions from large audiences during the Dutch Design Week show the potential of further uniting in the world of design for design of the world. No matter the circumstances we can and should continue working in these co-creative ways to address our many global challenges. This project, to me, is only one of the first seeds.

◀ *Living and Working from Home*
exhibition at DDW 2021, Photo
courtesy of Dutch Design Foundation.
2021 더치디자인위크, 《집에서 생활하고
일하기》 전시 전경, 더치디자인파운데이션
제공. © about.today

스튜디오 콘투(Studio Kontou)와 황다영은 우리의 신체가 하루의 어떤 시간에
따라 다른 자극을 필요로 한다는 아이디어를 가지고 하나의 공간을 디자인했다.

 이 온라인 협업을 통해 만들어진 디자인들은 창의적인 정신의 연결이
만들어내는 힘을 가시화했다. 그리고 그것은 전문가의 영역에만 머무르지 않고
다양한 분야의 혁신으로 이어질 수 있는 힘이다. 더치디자인위크에서 많은
관객들이 보여준 긍정적인 반응은 세상을 디자인 하는 데 디자인계에서 더 많은
결속이 이루어질 수 있다는 가능성을 보여준다. 어떠한 상황에서도 우리는 산재한
전지구적 문제들을 함께 다루는 창조적인 작업을 함께 할 수 있고 이러한 작업은
계속되어야 한다. 이 프로젝트야말로 그 첫걸음이다.

↙ What If Lab Workshop at DDW 2019,
Photo courtesy of Dutch Design
Foundation.
2019 더치디자인위크에서의 왓이프 랩
워크숍, 더치디자인파운데이션 제공.

(IN)D
IRECT
TEAM
WORK

비대면으로

함께하는

팀워크

(In)direct Teamwork: How Online Work Environments Can Shape Collaboration

Cream on Chrome

The peak of the COVID-19 pandemic in 2020 forcibly carried the idea of working remotely into mainstream practice. What will this eventually mean for how professional teams interact with each other? While some individuals work more efficiently from their own individual spaces, others suffer from pressure as a working parent, or from the lack of social contact and physical activity. For better or worse, it is fair to say that this strange situation gave freelancers and companies the opportunity to break with established cultures of teamwork and to test alternatives. As it was in our case, the very idea of collaborating with a designer from another continent like KIM Hyunjung felt much more likely, now that physical distance had become the new normal.

For our collaboration, in-person meetings had never been planned in the first place. We were completely free to structure and organize our exchange, and the experiences of working remotely had prepared us for this challenge in a specific way: we had previously noticed that the lack of more casual exchanges between colleagues required us to make an extra effort in documenting how an idea was taking shape, rather than handing over "finished" proposals. It is important to let each other in on the sometimes foggy thought process before the clear contours of an idea form. At the same time, video calls can be quite confrontational and are not always a fit setting to present vulnerable seedlings of creative ideas immediately and out in the open. Therefore, more indirect forms of teamwork were needed alongside the occasional video meeting.

Online workspaces like 'Miro' or 'Figma' offer interesting possibilities in this regard: based on the idea of infinite whiteboards, they allow groups to participate in visual brainstorms, conveniently paste

비대면으로 함께하는 팀워크: 온라인으로 공동 작업하기

크림 온 크롬

2020년 코로나19가 정점을 찍으면서 원격으로 일을 한다는 개념은 삶의 일상적인 모습이 되었다. 이러한 현상은 전문가 팀이 협업하는 데 무엇을 의미하게 될까? 어떤 사람들은 자신의 개인 공간에서 보다 효율적으로 일하지만 누군가는 워킹 페어런츠로서 느끼는 부담 혹은 사회적 접촉과 신체 활동의 제약으로 인한 어려움을 겪기도 한다. 좋은 쪽이든 나쁜 쪽이든 이 비일상적인 상황이 프리랜서들과 회사들에게 기존의 팀워크 문화를 벗어나 대안을 검토할 기회가 되었다고 해도 과언이 아니다. 우리의 경우에도 그랬다. 다른 대륙에 있는 디자이너 김현정과 공동 작업을 한다는 것이 물리적인 거리가 뉴노멀이 된 지금 더욱 가능한 일처럼 느껴졌던 것이다.

공동작업을 위한 직접적인 만남은 처음부터 계획에 없었다. 교류 방식은 전적으로 우리 자유였는데, 이전에 원격으로 일했던 경험들을 토대로 이번 공동 작업에서 예상되는 어려움에 대비할 수 있었다. 앞선 경험을 통해 우리는 일상적인 상호작용이 줄어드는 원격 협업의 경우 '완성된' 아이디어를 제시하기 보다는 아이디어가 '어떤 과정을 거쳐' 형성 되었는지를 기록하는 데 더 많은 노력을 기울여야 한다는 것을 알게 되었다. 아이디어가 분명한 윤곽을 띠기까지의 가끔은 안개 속과 같은 사고의 과정을 서로 공유하는 일이 중요한 것이다. 동시에 영상 회의는 상당히 논쟁적이 될 수도 있고 아직은 불완전한 아이디어의 조각들을 즉각적으로, 또 직접적으로 보여주기에 항상 적절한 환경인 것은 아니다. 따라서 약간의 영상 회의와 함께 간접적인 형식의 팀작업도 병행할 필요가 있었다.

이러한 필요 속에서 미로(Miro)나 피그마(Figma)와 같은 온라인 작업 툴은 흥미로운 가능성을 제공해 주었다. 무한한 화이트보드를 활용해 우리는 시각적

references, links and images, to comment on each other's sketches, to vote on ideas and to reorganize the tree of ideas at times. The following is a brief reflection on some particular qualities the online environment provided throughout our process:

Flexibility: Instead of having to react to each other's ideas instantaneously like in a physical meeting, the online board allowed us to stretch out such interactions over longer timeframes. Like this, individuals could pick up a line of thought whenever it suited them best, and to resume a discussion even after days had passed. This dynamic not only brought some relief to everyone's schedule (covering multiple time zones), but also fueled the process of collective thinking.

Indirectness: Since meetings via video calls tend to give verbally active team members an advantage (even more than in-person meetings), this more tacit form of contributing brought some valuable balance into our communication. In general we had the impression that less confrontational forms of exchange are a trait of the digital realm worth importing into physical offices.

Momentum: Even though indirectness and flexibility were mostly welcome, at times we missed the stimulating momentum of all working on a task simultaneously. Therefore we scheduled times where all members logged in and worked "alongside" each other for some time, seeing each other as small arrows on the board. The evolving interactions often brought a lot of joy into the process and definitely helped the team to bond.

To conclude, without doubt it would have benefited some aspects of our collaboration (like learning from each other's hands-on skills in electronic prototyping and production) to share the same physical space. For the largest part of our collaboration (research, concept, brainstorm, design decisions), however, we were much helped by supplementing direct interactions (over zoom) with more indirect forms of communication. Among others, we were able to get to know each other's way of thinking through the visual traces left on the online board.

브레인스토밍을 함께했다. 참고자료, 링크, 이미지를 편리하게 가져나 붙이고
서로의 스케치에 코멘트를 주고 받으며, 투표를 통해 아이디어맵을 재정비하는
등의 작업을 할 수 있었다. 우리의 작업 과정에서 온라인 환경을 통해 가능했던 몇
가지 특징들을 간단히 돌아보고자 한다.

유연성: 온라인 보드는 실제 대면 회의에서처럼 우리가 서로의 아이디어에
즉각적으로 반응하게 되는 대신 보다 긴 시간을 두고 상호작용할 수 있도록 해준다.
이렇게 개별 작업자들은 최적의 시간에 생각의 실마리를 끄집어 내어 며칠이
지나서도 논의를 다시 이어갈 수 있었다. 이러한 흐름은 (각자 다른 시간대에
있다는 점을 보완하면서) 모두의 일정에 다소간 안도감을 주었을 뿐만 아니라
집단적 사고의 과정에도 도움이 되었다.

간접성: 영상 회의는 (직접 만나서 하는 회의 이상으로) 말하기에 능한
구성원에게 더 유리한 경향이 있다. 그렇기 때문에, 이처럼 보다 암묵적인 형태로
참여하는 것은 우리의 소통에 귀중한 균형을 가져다 주었다. 디지털 영역에서의
특성인 덜 대립적인 형태의 교류를 실제 사무실에도 도입해 볼 수 있겠다는 느낌을
받았다.

가속도: 간접성과 유연성이 대부분 유익하게 작용했지만 때로는 탄력을 받아
모두가 동시에 같은 작업에 임하는 순간들도 필요했다. 그래서 우리는 모든
멤버들이 동시에 접속한 상태에서 '함께' 일하는 시간을 일정에 포함시켰다. 이때
우리는 서로의 존재를 온라인 보드 위 화살표로 확인할 수 있었다. 이렇게
상호작용이 진전됨에 따라 작업 과정에 즐거운 순간들이 많았고 결정적으로 팀의
유대를 쌓는 데도 도움이 되었다.

결론적으로 말하자면, 우리가 실제 공간에서 함께했더라면 공동작업의 몇몇
측면에서 (가령, 전자 장비 프로토타입을 만들거나 생산하는 과정에서 서로의
기술을 배우는 것과 같은) 도움을 받았을 것임이 틀림없다. 하지만 리서치, 콘셉트
개발, 브레인스토밍, 디자인 결정과 같은 협업의 가장 큰 부분에 있어서는 보다
간접적인 의사소통 방식들을 (줌을 통한) 직접적인 상호작용에 적용해 보완한 것이
큰 도움이 되었다. 무엇보다 우리는 온라인 보드에 남겨진 시각적 흔적을 보면서
서로가 생각하는 방식에 대해 알아갈 수 있었다.

Frame preparation for *Tidal Space*.
〈오르내리는 공간〉 프레임 제작 과정.
© Cream on Chrome

Tidal Space at DDW2021, Cream on Chrome × KIM Hyunjung, Photo coutesy of Dutch Design Foundation.
〈오르내리는 공간〉, 2021
더치디자인위크, 크림 온 크롬 × 김현정, 더치디자인파운데이션 제공. © about. today

GOOD

FORTU

NE TH
AT CO
ME S A
LONG
ONCE
IN A
WHILE

KIM Hyunjung

To me, the Netherlands is the country of Daan Roosegaarde and Joris Laarman. Both of them are Dutch designers involved in experimental and original artistic work that freely mixes technology with art; both have long been objects of admiration for me. I've also been consistently excited by the work of Studio The New Raw, which transforms plastic waste into amazing designs, and Studio Drift, which produces beautiful installations imitating the movements of nature.

When I saw the open call for the Dutch Design Week and Seoul Design Festival's international design collaboration project to commemorate 60 years of relations between Korea and the Netherlands, I thought it was an opportunity I should not miss. Not only the opportunity to collaborate with Dutch designers but also the theme of "living and working from home" resonated with me deeply. I am the mother of two children, and the COVID-19 situation since early 2020 has greatly transformed my husband's and my lives. The older of my children, who attends elementary school, has been alternating between in-person and online classes, while the younger one's daycare center has often had to close. I saw how combining child-rearing with working from home has become an issue not just for my family but for societies at the global level, and I developed the belief that I could address this topic as sincerely as anyone.

The online collaboration with my partner studio Cream on Chrome was a delight from start to finish. Neither Martina Huynh nor Jonas Althaus has a child of their own yet, but they understood the difficulties that I was experiencing. Meeting to chat online about once a week, we shared opinions through the online collaboration platform Miro. Martina

이따금 일어나는 행운

김현정

네덜란드는 나에게 단 로저하르더(Daan Roosegaarde)와 요리스 라르만(Joris Laarman)의 나라이다. 두 사람 모두 기술과 예술을 자유롭게 넘나드는 실험적이고 독창적인 작업을 선보이는 네덜란드 출신 디자이너로, 오랜 시간 나의 동경의 대상이었다. 플라스틱 쓰레기를 멋진 디자인으로 바꾸어 놓는 스튜디오 더 뉴 로우(Studio The New Raw)와 자연의 움직임을 모사한 아름다운 설치 작품을 선보이는 스튜디오 드리프트(Studio Drift)의 작업도 언제나 나를 설레게 한다.

한국-네덜란드 수교 60주년을 기념하는 더치디자인위크와 서울디자인페스티벌의 국제 디자인 협력 프로젝트 공고를 보았을 때, 나는 이 기회를 절대 놓치고 싶지 않았다. 네덜란드 디자이너와의 협업 기회라는 점뿐만 아니라, 재택근무와 일상생활 모두를 위한 집이라는 주제도 크게 와 닿았다. 2020년 초반부터 코로나로 인해 두 아이가 있는 나와 남편의 삶은 크게 바뀌었다. 초등학교에 다니고 있는 큰 아이는 등교와 온라인 수업을 번갈아 했고, 작은 아이의 어린이집도 자주 문을 닫았다. 재택근무와 육아의 병행이 우리 집뿐만 아니라 글로벌한 사회 문제로 떠오르는 것을 보며, 나는 누구보다도 진정성 있게 이 주제를 다룰 수 있다는 확신이 들었다.

⬿ Working process of *Tidal Space* using online collaboration platform.
온라인 협업 플랫폼을 이용한 〈오르내리는 공간〉 작업 과정. © Cream on Chrome

and Jonas were always calm and diligent as they went about their work. Martina in particular visualized the project plan and did an excellent job of compiling and sharing the progress that was being made, which ensured that there were no major difficulties. Over time, we came to trust each other, and I felt truly grateful to have gained good friends whom I can learn from.

Perhaps the best aspect of the collaboration was the ability to grow together through new experiments that would have been difficult to manage alone. At first, I was opposed to the idea of an "up-and-down moving curtain attached to the ceiling," which I thought would be difficult to pull off. But both Jonas and Martina had experience with making ceiling installations and moving curtains in their previous work, so I was able to trust in them and give it a try. Thanks to the human network that Cream on Chrome possesses, we were able to solve what seemed at the time to be daunting problems, including production of the Austrian curtain and programming the curtain to move along with the video.

What I feel proudest of in our work *Tidal Space* is the way the design takes into consideration both working parents and children. For the most part, designs for home offices have been focused solely on the worker. The home office that *Tidal Space* presents is a home where both parents and children can enjoy working and spending time together, and that's an aspect I find especially gratifying.

A few days ago, the work arrived at my studio in Daejeon after its exhibition at Dutch Design Week. A great deal of difficulty went into completing the work, and I hope that the exhibition in Seoul this December also finishes well. I'd like to thank everyone who has helped with the project and exhibition, and I look forward to having other good opportunities in the future to continue my friendship with Cream on Chrome.

Illustration of *Tidal Space*.
〈오르내리는 공간〉 일러스트.
© PolinaSlavova

파트너 스튜디오 크림 온 크롬과의 온라인 협업은 내내 즐거웠다. 마티나(Martina Huynh)와 요나스(Jonas Althaus)는 아직 아이가 없지만 내가 겪고 있는 어려움에 공감해 주었다. 우리는 일주일에 한 번 정도 화상 회의를 하고, 미로 보드라는 온라인 협업 플랫폼을 사용해서 서로의 의견을 나누었다. 마티나와 요나스는 늘 차분하고 성실하게 일을 했다. 특히 마티나가 프로젝트 진행 계획을 시각화하고, 진행 상황을 잘 정리해서 공유해 주었기 때문에 크게 힘든 점이 없었다. 시간이 지날수록 서로 믿을 수 있고, 배울 수 있는 좋은 친구를 얻은 것 같아 참 감사했다.

협업의 가장 좋은 점은 혼자서는 하기 힘들었을 새로운 시도를 통해 서로 성장할 수 있다는 것 아닐까? 처음에 나는 '천장에 설치하는 아래 위로 움직이는 커튼'이 구현하기 힘들다고 생각해 반대했었다. 하지만 요나스와 마티나가 이전 작품에서 천장 설치물과 움직이는 커튼을 만들어본 경험이 있어 믿고 시도해 볼 수 있었다. 크림 온 크롬이 가진 인적 네트워크 덕분에 까다로워 보이던 오스트리아 커튼의 제작도, 동영상에 맞추어 움직이는 커튼의 프로그래밍도 잘 해결할 수 있었다.

우리 작품 〈오르내리는 공간 Tidal Space〉에서 가장 자랑스럽게 생각하는 점은 일하는 부모와 아이를 모두 고려한 디자인이라는 것이다. 기존의 홈 오피스를 위한 디자인은 일하는 사람에게만 초점을 맞춘 경우가 대부분이었다. 하지만 〈오르내리는 공간〉이 보여주는 홈 오피스는 부모와 아이 모두가 즐겁게 일하고 함께 시간을 보내는 집이며, 나는 이 점이 가장 뿌듯하다.

더치디자인위크에서 전시를 마친 작품이 엊그제 대전의 내 작업실에 도착했다. 힘든 시간을 이겨내고 완성된 작품이 12월의 서울에서의 전시도 잘 마치기를 바란다. 프로젝트와 전시를 도와주고 있는 모든 분께 감사드리며, 다른 좋은 기회가 이어져 크림 온 크롬과의 우정이 계속되길 바란다.

Tidal Space Concept Impression
〈오르내리는 공간〉 콘셉트. © Cream on Chrome

Living and Working from Home exhibition at SDF 2021, Photo courtesy of SDF.
《집에서 생활하고 일하기》 전시 전경,
2021 서울디자인페스티벌,
서울디자인페스티벌 제공.

집에서 생

활하고 일

하기 : 공

동작업을

기념하며

Jeroen van Veluw

At the beginning of the project 'Living and Working from Home,'
Byounghwi and I were linked to work on the same theme: "workspace."
We are both "industrial" designers and strive to design products with
which we can convey the emotion of an industrial manufacturing process
to a user. The nice thing was that I already knew Byounghwi from a lamp
that he had designed and which is now owned by a Dutch label. We had
a connection from the very beginning of the project, initially due to our
often overlapping working methods, interests, eye for detail and drive
to achieve the highest possible result. It felt to me as if I had met my
Korean self.

From the beginning of our collaboration, in which we were given
complete freedom to work within the project 'Living and Working from
Home,' we had the idea of creating a functional piece of furniture that
could promote work and relaxation in the same space. After an intensive
process, the *Tilt-Switch-Flip* series emerged. The increasing world
population, the growing number of single-person households and the
shortage of living and working spaces are the reasons why we created
Tilt-Switch-Flip, a collection of three essential products for working and
relaxing in the same space with the same product. By literally tilting a
desk, stool or lamp, you will be home in no time and enjoying domestic
well-being and the next morning you are back in the office in no time. It
provides a simple, intuitive and flexible way to work and relax at home
by physically transforming your furniture into an office and in the same
way into a private space. The products received a lot of attention during
the presentation at this year's Dutch Design Week and it has given us
the drive to continue developing the furniture in the future.

여룬 판 펠루브

'집에서 생활하고 일하기' 프로젝트의 시작 단계에서 전병휘 디자이너와 나는
'작업 공간'이라는 협업 주제로 매칭되었다. 우리는 둘 다 '산업'디자이너이기도
하고 사용자에게 산업 생산 과정에서의 감정적인 부분을 전달할 수 있는 디자인을
추구한다. 더할 나위 없었던 점은 현재 네덜란드의 한 레이블에 소속된 전병휘
디자이너의 램프 디자인을 통해 내가 그의 존재를 이미 알고 있었다는 점이다.
우리는 공통된 작업 방식과 관심사를 갖고 있었고, 디테일을 보는 눈, 가능한 한
최상의 결과물을 만들고자 하는 열망도 비슷해 프로젝트의 아주 초반부터 연결되는
느낌을 받았다. 마치 한국 버전의 나 자신을 만난 것 같았다.

　　'집에서 생활하고 일하기' 프로젝트에서 우리는 완전히 자유롭게 작업할 수
있었는데, 협업 초기부터 우리가 떠올린 아이디어는 한 공간 안에서 업무와 휴식에
모두 도움이 될 수 있는 기능성 가구를 만드는 것이었다. 그렇게 치열한 과정을
거쳐 〈틸트-스위치-플립 Tilt-Switch-Filp〉 시리즈가 탄생했다. 세계 인구는
증가하고 1인 가구 또한 늘어나면서 생활과 일의 공간이 부족해지고 있다. 이
상황이 바로 우리가 한 장소에서 같은 제품으로 일과 휴식에 동시에 사용할 수 있는
세 가지 제품의 컬렉션인 〈틸트-스위치-플립 Tilt-Switch-Filp〉을 만든 배경이다.
말그대로 책상, 의자, 램프를 젖히면 그 즉시 집에서의 편안한 시간을 보낼 수 있고
다음날 아침에는 다시 작업 공간으로 돌아올 수 있는 것이다. 이 디자인은 가구의
형태를 사무실 혹은 개인 공간에 적합하게끔 물리적으로 변형시킴으로써,
단순하면서도 직관적이고 유연한 방법으로 집에서의 일과 휴식을 가능하게 해준다.
올해 더치디자인위크에서 선보인 이 제품은 많은 관심을 받았다. 이러한 성원에
힘입어 앞으로 이 가구의 디자인을 계속해서 발전시킬 수 있을 것 같다.

Not only has the project given me a lot of insights into topics such as working together at a distance without physical and tactile interaction, product design at a very high level, and a fusion between two national design cultures, it has also given me a lot of benefits, especially in terms of friendship and culture. What is indisputable to me is the value of the contacts I have made with all the Korean and Dutch designers, initiators, experts, and organizers of the whole project. 'Living and Working from Home' has brought the two countries closer together, provided new perspectives and an opportunity to walk off the beaten track. In my opinion, it has been one of the best ways to express and seal the friendship between the two countries.

The collaboration with Byounghwi will continue in the near future, as we are busy further developing the series as well as working together on the expo design that will roll out during the Seoul Design Festival. Thanks to the programme, I have gained a very good new colleague, sparring partner and, above all, friend.

☛ *Tilt / Switch / Flip* at DDW2021, Studio Jeroen van Veluw × Studio PESI, Photo courtesy of Dutch Design Foundation.
〈틸트-스위치-플립〉, 2021
더치디자인위크, 스튜디오 여룬 판 펠루브 × 스튜디오 페시, 더치디자인파운데이션 제공.
ⓒ about.today

이번 프로젝트를 통해 나는 물리적이고 직접적인 상호작용이 없이도
원거리에서 함께 작업하는 일과 아주 높은 수준의 제품 디자인을 비롯해 두 국가의
디자인 문화 간 융합에 관해 많은 통찰을 얻을 수 있었다. 우정과 함께 새로운
문화에 대해 알게 되었다는 점도 빼놓을 수 없다. 또한 프로젝트의 시작부터 끝까지
한국과 네덜란드의 참여 디자이너들, 교류 프로그램을 제안한 기획자들과
전문가들을 비롯한 주관 기관의 관계자들과 알게 된 것 역시 견줄 수 없이 값진
일이다. '집에서 생활하고 일하기'는 두 나라를 더욱 가깝게 하고 새로운 관점을
제시하며 아직 누구도 가지 않은 길을 갈 수 있는 기회를 주었다. 이 프로젝트는
한국과 네덜란드 간의 우정을 표현하고 더욱 돈독하게 하는 최고의 방식이다.

전병휘 디자이너와의 공동 작업은 당분간 계속될 예정이다. 우리는
서울디자인페스티벌에서 선보일 전시 디자인을 함께 만들고, 이 시리즈를 더욱
발전시키는 작업을 하고 있다.이번 프로그램을 통해 나는 훌륭한 동료이자 선의의
경쟁자 그리고 무엇보다도 좋은 친구를 얻었다.

한국과 네

덜란드 :

디자인 교

류를 통한

상호발전

Korea and the Netherlands: Mutual Development through Design Interchange

JEON Byounghwi (Studio PESI)

I was fortunate enough to win a prize at the ein&zwanzig competition by the German Design Council, which gave me the opportunity to show my university graduation work at the Salone del Mobile furniture show in Milan in April 2017. It was a first chance to show the studio's work at an overseas exhibition, and it was an invaluable experience that laid the groundwork for turning Studio PESI into what it is today. It was an international show with a lot of different designers taking part from different countries, and I experienced a lot of thoughts and feelings while talking with them during the event. One of the things I thought and talked about most deeply was the question, "What sort of design represents a country?" Among the participating designers, the ones from the Netherlands showed work that was heavily influenced by "Dutch design," with its experimental approach to materials and expression, while the ones from Denmark presented work greatly influenced by "Danish design," with its active use of hardwood and natural colors. The Japanese and French designers were similarly influenced by "Japanese design" and "French design," respectively. That left me pondering two questions: What exactly is "Korean design," and what stature does "Korean design" hold in the world design market? "Korean design" isn't something that any one designer can define. But it occurred to me that by interacting more with designers from other countries and taking part

한국과 네덜란드:
디자인 교류를 통한
상호발전

전병휘 (스튜디오 페시)

독일 디자인 협회에서 주최한 '아인 운트 츠반치히(ein&zwanzig)'라는 공모전에
운좋게 입상하여, 당시 대학교를 재학하며 진행했던 졸업 작품을 2017년 4월에
열린 밀라노 국제 가구 박람회에서 전시할 수 있는 기회를 얻었다. 처음으로
스튜디오의 작품을 해외 전시에서 선보일 수 있는 기회였으며, 지금의 스튜디오
페시가 존재할 수 있도록 밑거름이 된 값진 경험이었다. 국제적인 전시였던 만큼
다양한 국가에서 다양한 디자이너들이 참여하였고, 전시기간 동안 그들과 많은
대화를 나누며 많은 것을 느끼고 생각할 수 있었다. 그 중에 가장 깊게 생각하고
이야기 나눈 것 중에 하나는 '한 나라를 대표하는 디자인은 무엇인가?'였다. 전시에
참여한 디자이너 중에 네덜란드 출신의 디자이너는 소재와 표현에 실험적인 '더치
디자인'의 영향을 많이 받은 작품을 선보였고, 덴마크 출신의 디자이너는 원목과
자연스러운 색감을 적극적으로 활용한 '덴마크 디자인'의 영향을 많이 받은 작품을
선보였다. 또한 일본 출신의 디자이너는 '일본 디자인'의 영향을, 프랑스 출신의
디자이너는 '프랑스 디자인'의 영향을 받은 작품을 각각 선보였다. 이 때, 우리는
그렇다면 '과연 '한국 디자인'이란 무엇이며, 세계 디자인 시장에서 '한국 디자인'
의 입지는 어떻게 되는가?'를 고민하게 되었다. '한국 디자인'을 한 개인
디자이너가 정의할 수는 없다. 하지만 다른 나라의 디자이너들과 더 많은 교류를
하고 국제적인 무대에 한국의 디자이너로서 참여한다면, '한국 디자인'이 세계

as a Korean designer on the international stage, I might be able to help establish a firmer position for "Korean design" in the global market.

Four years later in March 2021, I happened to learn about another open call. They were looking for designers for a project Korea and the Netherlands were doing to commemorate 60 years of diplomatic relations. The project's theme was design ideas for responding to pandemic-related changes in working and the increase in people working from home, as well as the various phenomena that might result from this. To be sure, this theme was an important issue for the current times—but what really piqued our interest was less the project's theme than its format, which required forming a one-on-one project team with a selected Dutch designer. We've always been quite interested in interacting with overseas designers, and we didn't hesitate to apply. Even from the beginning, our collaboration with our partner, the Studio Jeroen van Veluw, went surprisingly smoothly. In terms of our respective philosophy and approach to design, we were almost like one studio. We exchanged ideas and coordinated our thoughts in real times through sketches and videoconferencing. Since our attitudes on design meshed so well, we were really able to communicate, and we quickly became friends who talked about personal matters at the beginning and end of every meeting. We were able to produce and successfully show a project result for the Dutch Design Week (which took place earlier on), and as of this writing, we are currently in the midst of our final preparations for the Seoul Design Festival in December 2021.

The theme of the project was about analyzing changes and suggesting solutions from the designer's standpoint—changes like the rise in working from home amid the pandemic, the resulting clashes between living and working spaces, changes in communication as people work remotely, and the resulting changes in lifestyle. The participating designers experienced a lot of these things while the project was going on, and those experiences served as a basis for successfully creating work that reflected the unique interpretative abilities of each team. From our perspective, the work that we have shown and are about to show is certainly a big achievement from this project. But an even bigger one is the collaboration and interaction that took place among the Korean and Dutch designers. I hope that the project contributes to establishing

디자인 시장에서 입지를 더 확고히 가질 수 있도록 도움을 줄 수 있지 않을까 생각하게 되었다.

그로부터 4년이 흐른 2021년 3월에 우연찮게 한 공모를 접하게 되었다. 한국과 네덜란드가 수교를 맺은 지 60주년을 맞아 진행하는 프로젝트의 디자이너를 모집한다는 내용이었다. 프로젝트의 주제는 코로나19로 인해 업무 형태가 변하면서 재택근무가 증가하고 이로 인해 발생할 수 있는 여러가지 현상을 대처하기 위한 디자인을 고안하는 것이었다. 물론 주제가 현시대의 중요한 사안이지만, 평소 해외 디자이너들과의 교류에 관심이 많았던 터라, 프로젝트 주제보단 선발된 네덜란드 디자이너와 일대일로 팀을 이뤄 프로젝트를 진행해야한다는 점이 우리의 관심을 끌었고, 지체없이 바로 지원하게 되었다. 우리와 팀을 이루게된 '스튜디오 여룬 판 펠루브(Studio Jeroen van Veluw)'와의 협업은 처음부터 놀라울 정도로 순탄했다. 각 디자인 스튜디오가 가지고 있는 디자인에 대한 철학 혹은 접근 방향이 마치 하나의 디자인 스튜디오였던 것처럼 일맥상통하였다. 서로 아이디어를 주고 받고, 화상 미팅을 통해 실시간으로 서로의 스케치를 보며 의견을 조율해 나가면서 프로젝트를 진행했고, 디자인에 대한 태도가 매우 잘 맞았던 터라 이야기가 잘 통해, 이내 미팅 시작과 마무리에는 꼭 개인적인 이야기를 나누는 친구 사이가 되었다. 그리고 시기상 먼저 개최된 더치디자인위크에 선보이기 위한 프로젝트 결과물 또한 문제 없이 제작되어 성공적으로 전시하였으며, (현시점 기준) 2021년 12월에 개최하는 서울디자인페스티벌을 위한 막바지 준비에 박차를 가하고 있다.

이번 프로젝트의 주제가 코로나19로 인해 재택근무가 늘어가고, 이로 인해 생활공간과 업무공간의 충돌, 원격 업무로 인한 소통 방식의 변화, 그리고 그에 따른 라이프스타일의 변화를 디자이너의 관점으로 분석하여 해결책을 제시하는 것이었던 만큼, 이번 프로젝트를 진행하면서 참여한 디자이너들이 실제로 이 모든 것들을 경험했고, 이 경험들을 통해서 각 팀들만의 해석력이 반영된 작품들을 성공적으로 도출해냈다. 우리가 생각했을때, 이번에 선보인/선보일 작품들 또한 이번 프로젝트의 큰 성과물이지만, 그보다도 대한민국의 디자이너들과 네덜란드의 디자이너들의 협업과 교류가 가장 큰 성과물이라고 생각한다. 그리고 이번의 프로젝트를 통해, 네덜란드에 한국의 디자이너들이 소개되어 '한국 디자인'이 세계

a stronger position for "Korean design" in the global market as Korean designers are introduced to Dutch audiences. Conversely, I hope it's an opportunity to promote more exchange as more Dutch designers are introduced to Korean audiences and more overseas designers become part of the Korean design market.

Tilt / Switch / Flip, 2021, Studio Jeroen
van Veluw × Studio PESI.
〈틸트-스위치-플립〉, 2021, 스튜디오 여룬
판 펠루브×스튜디오 페시.

디자인 시장에서 더 확고한 입지를 나칠 수 있도록 도움을 주고, 반대로 네덜란드의
디자이너들이 한국에 소개되어 한국 디자인 시장에도 해외 디자이너들이
유입되면서 더 많은 교류를 유발할 수 있는 기회가 되었으면 한다.

Tilt/Switch/Flip, 2021, Studio Jeroen
van Veluw × Studio PESI.
〈틸트-스위치-플립〉, 2021, 스튜디오 여룬
판 펠루브 × 스튜디오 페시.

AN EXPERIENCE

디 지 털 협

업 위 확 장

An Enriching Experience: About Intercultural Collaboration with HWANG Dayoung for the Project Living and Working from Home

Justine Kontou

My collaboration with Korean designer HWANG Dayoung for the project 'Living and Working from Home' was a captivating experience. Due to COVID-19 regulations our total collaboration took place digitally. Within four months we created and realized a concept for optimizing the physical environment for people living and working from home. Therefore, we created a sensorial "space in a space" that's suitable for both work and relaxation.

Dutch Design Foundation (DDF) and Design House (DH) selected three Korean and three Dutch design studios to form three intercultural teams to work on the cross-cultural design program 'Living and Working from Home.' I met Dayoung for the first time during an online session, organized by DDF and DH, at the end of June 2021.

Our work is characterized by our love of experimenting with design applications that integrate sensory stimuli to evoke certain emotions. In addition, nature and its rich sensory experience play an important role in our work. Even though Dayoung is an object designer and I usually work as a sensory curator and art director, in this project we fully worked together; we designed and detailed the concept together step by step.

After our first short meeting, we had one week to present our first thoughts. Naturally, we had to deal with the time difference between Seoul and Amsterdam. Since we were also quite busy, it was a big

디지털 협업의 확장: '집에서 생활하고 일하기' 프로젝트를 위한 황다영 디자이너와의 문화간 공동 작업에 관하여

저스틴 콘투

'집에서 생활하고 일하기' 프로젝트를 위해 한국의 황다영 디자이너와 함께 작업을 진행한 일은 매력적인 경험이었다. 코로나19로 인해 우리의 협업은 전부 '디지털 방식'으로 이루어졌다. 우리는 넉 달이라는 기간 동안 사람들이 집에서 생활하면서 일할 수 있는 가장 좋은 물리적 환경을 만들기 위한 콘셉트를 기획, 구현해냈다. 이렇게 우리는 일과 휴식 모두에 적합한 '공간 속의 공간'을 만들어 냈다.

더치디자인파운데이션과 디자인하우스는 각각 세 곳의 한국과 네덜란드 디자인 스튜디오를 선정하여 세 쌍의 디자인팀을 꾸렸고, 이들은 디자인 문화교류 프로그램인 '집에서 생활하고 일하기'에 참여했다. 나는 2021년 6월 말에 더치디자인파운데이션과 디자인하우스가 주관한 온라인 세션에서 황다영 디자이너를 처음 만났다.

우리 작업의 특징은 특정한 감정을 유발하는 감각적 자극을 통합해내는 디자인 응용의 실험에 대한 열정이라고 할 수 있다. 이에 더해, 자연 그리고 풍부한 감각의 경험은 우리 작업에서 중요한 역할을 한다. 황다영 디자이너는 오브젝트 디자이너이고 나는 보통 감각 큐레이터와 아트 디렉터로 일하지만 이 프로젝트에서 우리는 완전히 함께 작업했다. 우리는 함께 한 단계씩 개념을 설계하고 디테일들을 잡아 나갔다.

짧은 첫 만남 이후 우리는 처음 생각한 것들을 공유하며 한 주를 보냈다. 우리는

challenge to find the right moments to digitally discuss and brainstorm about possible ideas and directions. After a while we found a good rhythm to work together remotely. We used a combination of online meeting tools and sent each other inspiring references, sketches and ideas via email, Whatsapp and Pinterest.

One of my motivations to join this project was my interest in cultural differences and how these influence our daily environment. Since these differences were also important to refine our concept, we started with showing each other what a regular home and office space, in both Seoul and Amsterdam, look like. We talked about daily routines, regular postures during a work day, and current housing challenges. We also looked into the different effects of the physical environment on the mood and well-being of the user. Since I had already gained a lot of knowledge about biophilic design, environmental enrichment and the Attention Restoration Theory, together we discussed how these frameworks could be integrated to create a space that's stimulating for concentration, interaction and relaxation.

After this phase of research and many meetings in which we shared our thoughts, knowledge and insights, we moved to the creative process. This was the biggest challenge to do at a distance. Especially difficult to do remotely was the selection of textiles, colors and textures of the curtains. During our visits to suppliers and fabric markets we took many photos and videos to show each other the possibilities, and after those visits we met online to extensively discuss the samples. To give the best possible experience of the colors and textures of the materials, we took our laptops/cameras outside to show the samples in natural daylight for the best visibility of their real colors. Sometimes it really felt like we were together instead of being separated by 8551 kilometers. But since we work with sensory stimuli, some things just cannot really be experienced digitally. For the best possible experience as well as to make the right decisions, you need to see, feel and smell things by yourself. On the other hand, this meant that we had to rely on each other completely, and we did. In the process, we noticed that our preferences were completely in line and we inspired each other, which made it easier to let go of control and to rely on each other's opinions.

Unfortunately, the regular mail was very slow, so we did not have

당연히 서울과 암스테르담의 시차를 고려해야만 했다. 둘 다 꽤 바빴기 때문에 온라인으로 아이디어와 작업 방향에 관해 논의할 적절한 시간을 잡는 것은 쉽지 않은 일이었다. 얼마 지나지 않아 우리는 멀리서도 함께 작업할 수 있는 좋은 리듬을 찾게 되었다. 우리는 다양한 온라인 미팅 툴을 활용하는 동시에 이메일, 왓츠앱, 핀터레스트를 통해 참고할 만한 정보들, 스케치, 아이디어를 공유했다.

내가 이 프로젝트에 참여하게 된 동기 중 하나는 문화적 차이 그리고 이 차이가 우리의 일상적 환경에 어떤 영향을 미치는가에 관한 관심이었다. 이러한 차이는 우리의 작업 콘셉트를 잡아가는 데 중요한 부분이기도 했기 때문에 우리는 서울과 암스테르담의 일반적인 가정과 사무실 공간이 어떠한지 서로 보여주는 것에서 시작했다. 우리는 일상 속에서 반복되는 일들, 근무 중의 일반적인 자세, 현재 주거 환경 문제에 관해 이야기를 나눴다. 또한 물리적인 환경이 사용자의 기분과 삶의 질에 미치는 영향에 관해서도 살폈다. 바이오필릭디자인과 환경풍부화, 주의회복이론에 관해 내가 연구해 왔던 지식을 바탕으로 우리는 어떻게 하면 이러한 개념들이 집중력과 상호작용, 또한 휴식을 증진시키는 공간을 만드는 데 통합될 수 있을지 함께 논의했다.

리서치 과정과 많은 미팅을 거치며 생각과 지식, 통찰을 나눈 이후에 우리는 창작 단계로 넘어갔다. 원거리에서 이 작업을 진행하는 일은 큰 도전이었는데 그 중에서도 가장 어려웠던 일은 커튼의 천과 질감, 색을 원격으로 고르는 일이었다. 우리는 다양한 가능성을 서로에게 보여주기 위해 공급처와 원단 시장을 방문해 많은 사진과 동영상을 촬영했고 온라인으로 그 샘플들에 관한 상당한 논의 과정을 거쳤다. 재료의 색채와 질감을 최대한 잘 경험할 수 있도록 우리는 노트북과 카메라를 들고 야외로 나가 자연광 아래에서 샘플의 실제 색감을 최대한 잘 보여주고자 했다. 가끔은 우리가 8551 킬로미터를 떨어져 있는 것이 아니라 함께 있는 것처럼 느껴졌다. 그러나 우리가 감각의 자극을 다루기 때문에 이런 것들은 디지털로는 결코 경험할 수가 없었다. 옳은 결정을 내리는 것뿐만 아니라 가능한 최고의 경험을 만들어 내기 위해서는 직접 보고, 느끼고, 냄새를 맡을 수 있어야 한다. 다른 한 편으로 이 점은 우리가 서로를 완전히 신뢰해야 한다는 것을 뜻하기도 했고 우리는 그렇게 했다. 이 과정 속에서 우리는 우리가 같은 것을 선호한다는 것을 알았고 서로에게 영감을 주었으며 이를 통해 서로의 의견을

time to send the selected material and fragrance samples to each other for checking. On the basis of many photos, videos and detailed explanations and descriptions of the colors, textures and fragrances, we took the necessary design decisions—remotely—together, step by step. Parts were made in Amsterdam, other parts were made in Seoul, and during Dutch Design Week everything finally came together.

Although, I prefer a collaboration that's—at least partly—"offline," I was amazed by how much you can do and how far you could come while working only digitally. Since our collaboration was very close and intense because of the short time we had to realize the physical prototype for the exhibition at Dutch Design Week 2021 in October, it was a real pity we couldn't see each other during this exhibition. While building up to the exhibition—the most exciting moment, since then you can see your ideas coming to life—we could only share this experience by video. Especially since the sensory effects of our installation are very important, the experience is never the same when you only see it online. Fortunately, the installation is currently on its way to Seoul to be shown during Seoul Design Festival in December 2021. Then, Dayoung can also finally experience the whole installation all together.

I really loved being part of this project, and I am very grateful that Dayoung was my cooperation partner. She is a very talented designer and we had a very close and enriching collaboration. We inspired each other, supported each other, and laughed a lot. I am proud of the installation we co-created, which has resulted already in so many positive reactions from Dutch Design Week visitors. I am looking forward to hearing how the visitors to Seoul Design Festival will experience our work.

조정하려고 하기보다는 서로의 의견을 신뢰하게 되었다.

일반 우편은 매우 느려서, 안타깝게도 우리는 선택한 재료와 향기 샘플을 서로에게 보내 직접 확인할 시간적 여유는 없었다. 우리는 멀리 떨어져 있었지만 색과 질감, 향기를 설명하는 사진, 동영상, 디테일한 설명 자료들에 근거하여 차근차근 함께 필요한 디자인적 결정을 내려갔다. 일부는 암스테르담에서, 또 다른 일부는 서울에서 만들어졌고 더치디자인위크에서 마침내 모든 것들이 결합되었다.

나는 공동 작업이 최소한 부분적으로라도 '오프라인'에서 이뤄지는 것을 선호하지만 디지털 방식만으로도 얼마나 많은 작업을 할 수 있는가에 놀랐다. 2021년 10월에 열리는 더치디자인위크 전시를 위한 실제 프로토타입을 만들어야 하는 촉박한 일정 때문에 우리의 협업은 매우 강도 높게 이루어졌는데, 이 전시 기간에 서로를 볼 수 없다는 사실은 정말 안타까운 일이었다. 우리는 전시가 만들어 지는 과정(우리의 아이디어가 실현되는 것을 볼 수 있는 가장 흥미진진한 순간)을 영상을 통해서 볼 수밖에 없었다. 특히 우리 작업에서 감각의 효과가 매우 중요한 부분이기 때문에 실제로 경험하는 것은 온라인에서 보는 것과 결코 같을 수 없다. 다행스럽게도 이 작품은 2021년 12월 서울디자인페스티벌에서 선보인다. 이제 황다영 디자이너 역시도 전체 작품을 온전히 경험할 수 있다.

나는 이 프로젝트에 참여할 수 있어 정말 좋았고, 황다영 디자이너가 내 파트너였음에 매우 감사하다. 그녀는 몹시 재능 있는 디자이너이고 우리는 긴밀히 성공적인 공동 작업을 해냈다. 우리는 서로에게 영감을 주었고 서로를 지지했으며 많이 웃었다. 나는 우리가 함께 창조해낸 작품이 자랑스럽다. 이 작업은 이미 더치디자인위크를 방문한 많은 이들로부터 긍정적인 반응을 얻었다. 서울디자인페스티벌에서 우리의 작품을 경험할 방문객들로부터 들려올 소식이 기대된다.

Sensorial Sanctuary at DDW 2021,
Studio Kontou × HWANG Dayoung,
Photo courtesy of Dutch Design
Foundation.
〈감각의 성역〉, 2021 더치디자인위크,
스튜디오 콘투 × 황다영,
더치디자인파운데이션 제공.
© about.today.

SENSO
RIAL
SANCT
UARY
DESIG
N

재태 문화

차이와

〈 감각의

성역 〉 디

자인

Sensorial Sanctuary Design and Residential Culture Differences between Korea and the Netherlands

HWANG Dayoung

November 2021 — with just one month remaining in it, I can say this has been a very eventful year for me personally. Since presenting my work at the Seoul Design Festival last year, I've been involved in various activities this year, gaining a wide range of experience and meeting many different people. One particularly good opportunity that I had was my participation in 'Living and Working from Home,' an international design exchange program between Korea and the Netherlands.

I was thrilled to learn that I would be able to take part in the project, but I also felt some trepidation. I have my own studio and work mainly on my own, and I wasn't very accustomed to working with others. But I also felt that the difference from my usual work would be a big boon for me. That's how I started the project: with a mixture of some excitement and some concern.

I partnered with the Dutch designer Justine Kontou on the theme of "public/private." With our design, we had to suggest a new answer to the question: At a time when the rise in working from home has forced some degree of mixture between our work duties and personal life in comparison with ordinary workplace environments, is it possible for us to efficiently separate the public from the private while we are in our own homes? It's the sort of topic that could be easy or unexpectedly difficult. Understanding in particular how very different Dutch and

한국과 네덜란드의 재택 문화 차이와 〈감각의 성역〉 디자인

황다영

2021년 11월. 한 해의 마지막 달만이 남아있는 올해는 개인적으로 많은 일들이 있었던 해이다. 작년에 서울디자인페스티벌을 기점으로 작업을 알리게 되어 올해는 본격적으로 여러 활동을 하며 다양한 경험과 많은 사람들을 만날 수 있었다. 그중 하나로 한국-네덜란드 국제 디자인 교류 프로그램인 '집에서 생활하고 일하기' 프로젝트에 좋은 기회로 참여할 수 있게 되었다.

　　프로젝트에 참여할 수 있다는 소식을 들었을 때 나는 굉장히 기뻤지만, 한편으로는 걱정되는 부분도 있었다. 왜냐하면 나는 개인 스튜디오를 운영하며 주로 혼자 작업을 하기에 타인과 일하는 것에 익숙하지 않기 때문이다. 하지만 평소의 작업과는 다른 이번 경험이 나에게 많은 도움이 될 거라고 느꼈다. 그렇게 나는 약간의 설렘과 약간의 걱정을 안고 프로젝트를 시작했다.

　　나는 공공/개인이라는 주제로 네덜란드 디자이너 저스틴 콘투와 함께 파트너가 되었다. 우리는 재택근무가 증가함에 따라 외부 직장 환경에 비해 업무와 사생활이 섞일 수 밖에 없는 재택근무자들이 집에서 공적인 영역과 사적인 영역을 효율적으로 분리하는 것이 가능한가라는 질문에 디자인으로 새로운 답을 제안해야 했다. 쉬우면 쉽고 어려우면 어려울 수 있는 주제였다. 특히 네덜란드와 한국, 양국의 생활양식이 많이 다르다는 걸 알기에 이를 모두 아우르는 것을 만들어내는 게 쉽지 않겠다고 생각했다. 하지만 그만큼 도전해볼 만한 주제였다.

Korean lifestyle approaches are, I sensed that it would not be easy creating something that encompassed both of them. But the topic posed a challenge worth taking up.

At the time, I was a bit unfamiliar with conversing over the computer rather than face-to-face, and I felt somewhat awkward about having to speak English. But the first time I had a virtual meeting with Justine to work out the idea for our project, I quickly forgot that we were communicating over our monitors. Our tastes and design aesthetics proved to be quite similar. My focus had been on sensual design and on objects and spaces that stimulate the senses of touch and vision in particular; Justine had likewise been working on sensual designs. Where my approach involved connecting assemblages of objects with spaces, Justine's began with spaces and proceeded from there to objects. Because of that, our conversation naturally focused on senses, spaces, and objects. We started brainstorming, each of us coming up with numerous ideas. All the ideas were reflections of our tastes, with one person suggesting something and the other making additions as we worked them out. Both Justine and I had a lot of fun sharing these different ideas.

But for the sake of our topic, we also had to consider the respective cultures and lifestyles in Korea and the Netherlands, and this was an area where we needed to take particular care. The biggest difference we perceived was that while the prevailing culture in Korea is a "floor-sitting culture" where people do not wear shoes in the home, Dutch people typically adopt a "table-sitting culture" where they wear shoes both outdoors and indoors (including the home) and do not often sit on the floor. The furniture also differs as a reflection of floor-sitting and table-sitting culture, so we had to create something where spaces could be naturally modified or shared without creating problems for either the floor-sitting or table-sitting lifestyle approach.

At first, we envisioned one independent space consisting of different ideas, but this was ruled out by constraints on the exhibition space and budget. So we decided to focus on a single combination, and the resulting idea was the *Sensorial Sanctuary*.

We developed something where a suitable mood for a given situation could be achieved through curtains with six different materials and

　　그 당시에 나는 직접 대면이 아닌 화면을 통해 대화를 나누는 것이 조금 낯설게 느껴졌고 영어로 대화해야 하는 것에 대한 약간의 부담감 또한 가지고 있었다. 그러나 처음으로 저스틴과 단둘이서 화상 미팅을 통해 작업의 아이디어를 발전시켰을 때 나는 우리가 화면을 통해 대화하고 있다는 것을 잊을 정도였다. 우리는 비슷한 취향과 디자인적 미학을 가지고 있었다. 또한 나는 감각적인 디자인을 추구하며 주로 촉각과 시각을 자극하는 사물과 공간을 추구해왔는데, 저스틴 또한 감각적 공간을 디자인해왔다. 나는 사물들의 모임이 공간으로 연결되는 작업임에 반해, 저스틴의 시선은 공간으로부터 시작해 사물로 이어졌다. 그렇기에 우리의 대화는 자연스럽게 감각과 공간, 그리고 사물로 초점이 맞춰졌다. 브레인스토밍을 시작하며 서로 수많은 아이디어를 쏟아냈는데, 모든 아이디어가 서로의 취향이었고 한 명이 말하면 한 명이 덧붙여 발전시키는 식으로, 저스틴과 나는 여러 아이디어를 공유하며 즐거움을 느꼈다.

　　하지만 우리는 한국과 네덜란드의 문화와 생활양식 또한 주제를 위해 고려해야 했고 이 부분에서 우리가 신경 써야 할 부분이 몇 가지 있었다. 집 안에서는 신발을 신지 않고 좌식 문화가 일상적인 한국과는 달리, 네덜란드는 집을 포함한 실내외에서 신발을 신고 바닥에는 잘 앉지 않는 입식 생활을 주로 하는 것이 우리가 생각한 가장 큰 차이점이었다. 좌식, 입식에 걸맞는 가구의 차이 또한 존재했기에, 우리는 좌식과 입식 모든 생활양식에 불편함을 끼치지 않으면서 공간을 자연스럽게 바꾸거나 나눌 수 있는 무언가를 만들어야 했다.

　　처음에 우리는 다양한 아이디어로 구성된 하나의 독립적인 공간을 구상했지만 전시 공간과 예산의 문제로 구현하기 힘들었다. 그렇기에 하나의 구성에 집중하기로 했고 그렇게 고안한 아이디어가 바로 〈감각의 성역 Sensorial Sanctuary〉이다.

　　우리는 6개의 모두 다른 재질과 색깔의 커튼을 통해 각각의 상황에 적합한 분위기를 만들어 낼 수 있게끔 했다. 또한 잔잔하면서도 역동적인 형태의 책상과 함께 분위기에 맞게 쓸 수 있는 두 개의 향기까지, 우리는 사용자의 필요에 따라 분위기를 자연스럽게 전환할 수 있는 공간 속의 작은 공간을 만들어내고자 했다.

　　작업을 진행하며 나는 평소와 다른 작업 진행방식이 조금 낯설었다. 나의 작업방식은 즉흥적이고 시간에 구애받지 않으며 흥미에 따라 일하는 것이다.

colors. With everything from serene yet dynamic desks to two different fragrances to suit the ambience, we tried to create a space-within-a-space where users could naturally transform the atmosphere as needed.

The working approach was a bit unfamiliar to me in comparison with how I usually approached things. I tend to adopt a spontaneous working style when I follow where my interests lead me, without regard for time. In contrast, Justine organized everything systematically and pursued her work in a step-by-step way. This difference may have less to do with personal proclivities than with our typical respective approaches to work, since I tended to produce a single work (object) on my own whereas Justine usually collaborated with several different people. I was a bit thrown at first by Justine's approach, and the care she focused on things I did not typically concern myself with. For her part, she may have felt equally awkward about my different approach to working. But as we continued working together, these issues resolved themselves over time. We were able to come to a better understanding of one another through our frequent conversations. I was able to learn a lot in particular from Justine's approach to her work. She was very intelligent and expert in the way she handled her work and efficient in her allocation and use of time, which made a strong impression on me. Also, because I enjoy making things with my hands and I tend to focus on small details, we were able to work more efficiently by assigning tasks based on each other's strengths.

I gained a lot of different experiences working together with Justine toward our shared goal of completing the *Sensorial Sanctuary*. We spent so many enjoyable moments together that my previous worries about not being accustomed to collaborating seemed foolish. Whenever a problem came up, we were able to boost each other's morale and encourage each other to view things positively. We were both inspired and influenced by each other's approach and orientation; personally, I found it to be a very enjoyable and invaluable experience. I'm also certain that this experience will be very helpful in my future work. Hopefully the *Sensorial Sanctuary* exhibition at the Seoul Design Festival in one month will go without a hitch, and I look forward to seeing a happy ending to this story.

하지만 저스틴은 모든 것을 체계적으로 정리해 나가며 단계적으로 작업을 이어
나갔다. 이는 아마 개인의 성향보다도 하나의 작품(사물)을 혼자 만드는 나와
다르게 여러 사람과 협력을 통해 일하는 저스틴이기에 서로의 평소 작업방식에서
오는 차이인 것 같았다. 처음 작업을 진행할 때 나는 내가 평소에 신경 쓰지 않는
부분까지 신경 쓰는 저스틴의 방식이 조금 당황스럽게 느껴졌다. 아마 저스틴 또한
다른 작업 성향에 당황스럽기는 매한가지였을 것이다. 그러나 시간이 지날수록
작업이 진행되며 이는 자연스럽게 해결되었다. 우리는 많은 대화를 나누며 서로를
더 많이 이해할 수 있게 되었다. 그리고 특히 나는 저스틴의 작업 방식으로부터
많은 것을 배울 수 있었다. 일을 처리하는 방식부터 효율적인 시간 배분과
사용까지, 저스틴은 일을 처리하는 데 굉장히 똑똑하고 전문적이었으며 나는
이것이 인상 깊었다. 또한 나는 손으로 만드는 것을 좋아하는 편이고 작은 디테일에
집중하는 편이기에 우리는 서로의 강점에 따라 작업을 배분하여 효율적으로 작업할
수 있었다.

저스틴과 〈감각의 성역〉 완성이라는 공동의 목표를 위해 노력하며 많은 것을
경험할 수 있었다. 타인과 일하는 것이 익숙하지 않았던 나의 걱정이 무색할 만큼
우리는 많은 즐거운 순간을 보냈다. 또한 가끔 문제가 생겨도 서로 사기를 북돋아
주며 긍정적으로 바라볼 수 있도록 응원했다. 우리는 서로의 작업과 성향으로부터
많은 영감과 영향을 받을 수 있었고, 특히 나는 개인적으로 너무 즐겁고 소중한
경험을 했다고 생각한다. 그리고 이번의 경험이 앞으로 나의 작업에 많은 도움이 될
것이라 확신한다. 그리고 이제 한 달 앞으로 다가온 서울디자인페스티벌에서의
〈감각의 성역〉의 전시가 무사히 치러져 이 이야기의 좋은 마무리가 되길 바란다.

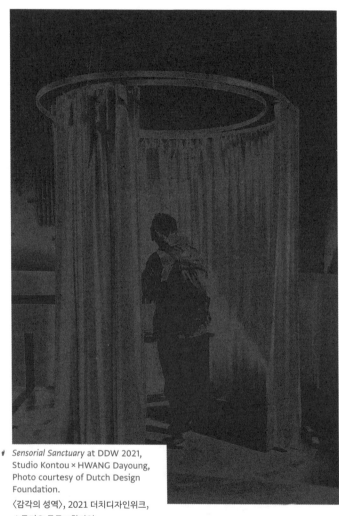

Sensorial Sanctuary at DDW 2021,
Studio Kontou × HWANG Dayoung,
Photo courtesy of Dutch Design
Foundation.
〈감각의 성역〉, 2021 더치디자인위크,
스튜디오 콘투 × 황다영,
더치디자인파운데이션 제공.
© about.today

Sensorial Sanctuary at DDW 2021,
Studio Kontou × HWANG Dayoung,
Photo courtesy of Dutch Design
Foundation.
〈감각의 성역〉, 2021 더치디자인위크,
스튜디오 콘투 × 황다영,
더치디자인파운데이션 제공.
© about.today

T H E B

O I J M A

N S S U

R R E A L

I S I C

O I I E C

I I O N

I O K O

R E A

보 이 만 소

미 술 관 의

초 현 실 주 의

컬 렉 션 을

한 국 에

선 보 이 는

일

Bringing the Boijmans Van Beuningen Surrealist Collection to Korea during the Pandemic

Sandra Tatsakis

Since 2015 Museum Boijmans Van Beuningen has been organizing touring collection exhibitions. They are a tool for introducing the museum and its home city of Rotterdam to new international audiences. This way we hope to increase the familiarity of the museum, and its newly opened depot, and invite people to come visit us in Rotterdam.

Exhibitions that the museum organizes are focused on distinctive parts of the collection, such as seventeenth century Dutch paintings, modern classics, Dutch Design and of course Surrealism which has proven to be a favorite.

Requests to hold this exhibition have come from all parts of the world. It is no surprise as the Surrealism collection is of outstanding quality and unique within the Netherlands. Since the 1960s and 1970s, when the first paintings by Max Ernst, René Magritte and Salvador Dalí were acquired, the collection has grown to over 300 pieces and it includes many literary works (Surrealism, with its roots in Dada, started as a literary movement), paintings, prints, drawings, and sculptures. Over the past ten years there has been a bigger focus on female artists and works have been acquired by artists such as Leonora Carrington, Eileen Agar and Unica Zürn which are now already beloved works to many.

Interest for the exhibition in Korea came in 2017, when Culture & I Leaders contacted our museum after taking note of this exhibition through our international network. A trip to Seoul was organized together with the Dutch Embassy to visit not only the future venue of the show, the Seoul Arts Center, but also to make an acquaintance with many other museums in the city. To my pleasant surprise Seoul had an

팬데믹 속 보이만스 판 뵈닝언 미술관의 초현실주의 컬렉션을 한국에 선보이는 일

산드라 타차키스

보이만스 판 뵈닝언 미술관(Museum Boijmans Van Beuningen)은 2015년 이래로 소장품 순회전을 개최해 왔다. 순회전은 우리 미술관과 미술관이 있는 도시인 로테르담을 해외의 새로운 관객들에게 소개하기 위한 것으로 미술관과 새 수장고를 홍보하고 많은 사람들이 방문하도록 초대하기 위해서이기도 했다. 순회전은 우리 미술관의 독특한 소장품들 위주로 구성하였고, 이를테면 17세기 네덜란드 회화, 모던 클래식, 네덜란드 디자인과 같이 구분하였다. 그중 초현실주의 컬렉션은 단연 가장 많은 사랑을 받고 있다.

전시를 유치하겠다는 요청은 세계 곳곳에서 들어왔다. 초현실주의 컬렉션은 수준이 높을 뿐만 아니라 네덜란드에서 매우 독특한 컬렉션이기 때문에 이러한 반응이 놀랄만한 일은 아니었다. 1960-70년대, 막스 에른스트(Max Ernst), 르네 마그리트(René Magritte), 살바도르 달리(Salvador Dalí)의 작품을 구입한 이래로 컬렉션의 규모는 점차 커져 현재는 300점이 넘는 작품으로 구성되어 있다. 그중에는 다수의 문학 작품 (다다에 뿌리를 둔 초현실주의는 문학 운동으로 시작되었다), 회화, 판화, 드로잉, 조각이 포함되어 있다. 지난 십 여년 간은 레오노라 캐링턴(Leonora Carrington)과 에일린 아거(Eileen Agar), 우니카 취른(Unica Zürn)과 같이 이제는 많은 이들로부터 사랑을 받고 있는 여성 예술가들과 그들의 작품에 더 큰 관심을 두고 수집했다.

이 전시에 관한 한국의 관심은 2017년부터로, 이 때 컬쳐앤아이리더스가 우리의 국제 네트워크를 통해 미술관으로 연락을 취해왔다. 서울 방문은 주한네덜란드대사관과 함께 준비했고 전시 예정 장소인 예술의전당을 방문하는 것뿐만 아니라 서울의 다른 많은 미술관들과 만나고 알아가는 일도 포함되었다.

incredible amount of highly professional and diverse museums that could be potential partners for future collaborations.

We came to an agreement to hold the exhibition just before the pandemic hit. The first exhibition was planned not in Seoul but at the Te Papa Tongarewa Museum in Wellington, New Zealand, for December 2020, but had to be postponed due to COVID-19. As the pandemic and the lockdowns forced many museums to close their doors for a long time, we too had to find a new way forward.

The plan to have a tour from Wellington to Mexico city to Seoul had to be rearranged as it became clear that COVID-19 was something of a long breath and with many uncertainties along the way.

In Korea, things seemed to stabilize sooner than we expected and museums could re-open, with restrictions of course. This meant that exhibition programs did not suffer as much as elsewhere in the world and we could keep our original time slot at the Seoul Arts Center for the Autumn and Winter of 2021–2022. In conversation with the venue in New Zealand, a country that has had an extremely strict COVID-policy and as a result of that almost no cases of corona and only a very short lockdown, we were able to plan their dates exactly before Seoul. Mexico would then be able to end the overseas leg of the tour. We were fully aware that this new order of venues was a delicate balance that could be disturbed at any moment if the situation were to get worse around the world. However, working together with the international partners on this tour, we had found mutual courage and confidence to just start planning and getting things prepared and find our way while doing so.

Challenges

The biggest challenge with such an international tour of over 180 art works, is getting it from one place to the next. Under normal circumstances this is already a big operation with many specially made crates and several shipments that must be accompanied by couriers from the Boijmans museum to keep an eye on the proceedings. Many things were impossible under the new situation: couriers could not fly for most of 2020, but things improved in 2021 and every country had its own restrictions for international passengers arriving in their country,

서울에 앞으로 우리와 협력 기관이 될 수도 있을 매우 전문적이고 다양한 미술관이
많다는 사실에 놀랍고도 즐거웠다.

팬데믹 직전에 이 전시에 관한 합의가 이뤄졌다. 첫 번째 전시는 서울이 아니라
뉴질랜드 웰링턴의 국립 테 파파 통가레와 박물관(Te Papa Tongarewa Museum)
에서 2020년 12월에 열리기로 예정되었지만 팬데믹으로 인해 연기되었다.
팬데믹과 봉쇄로 인해 많은 미술관들이 오랜 기간 동안 문을 닫아야 했기 때문에
우리는 다른 방법을 찾아야만 했다.

웰링턴에서 멕시코시티로, 그리고 서울로 이어지는 순회 계획에 조정이
필요했다. 코로나19가 장기전에 돌입하며 수많은 불확실성이 따랐기 때문이다.
한국은 우리의 예상보다 빠르게 안정화되는 듯했다. 제한이 있기는 했지만
미술관들이 재개관하면서 세계 다른 곳들에 비해 전시 프로그램에 지장이 적었던
덕분에, 우리는 기존에 계획했던 대로 2021년에서 2022년으로 넘어가는 가을과
겨울, 예술의전당에서 전시를 진행할 수 있게 되었다. 뉴질랜드—매우 엄격한
코로나 정책을 펼친 결과 감염자 수가 매우 적고 봉쇄도 짧았다—의 박물관과도
협의를 통해 서울 전시 직전으로 일정을 확정할 수 있었다. 멕시코는 그 이후에 이
순회전의 마지막 장소가 될 것이다. 우리는 전시 장소들에 관한 이 새로운 결정
역시 세계 상황이 악화된다면 언제라도 차질을 빚을 수 있는 아슬아슬한 것임을
충분히 인식했다. 그러나 이 순회전의 해외 협력 기관들과 함께 일하면서 우리는
계획을 세우고 준비하는 과정에서 방법을 찾아내는 상호 간의 지지와 확신을
발견해 나갈 수 있었다.

도전들

180점이 넘는 작품들로 국제 순회전을 만드는 데 가장 큰 도전은 바로 이 작품들을
한 장소에서 다른 장소로 옮기는 일이다. 평범한 상황에서도 이 일은 이미 대규모
작업이다. 특수 제작된 수많은 크레이트가 운송되고 이 과정에서 보이만스
미술관의 전문가가 반드시 동행해 절차를 지켜보며 함께해야 한다. 하지만 새로운
상황은 많은 것을 불가능하게 만들었다. 2020년에는 대부분의 물류 운송에
어려움이 있었고, 2021년에는 상황이 나아졌지만 아시아 태평양 지역을 포함한

including in many places in Asia and the Pacific a mandatory period of quarantine. On top of this, transport costs rose considerably, in the first phase of the pandemic because of scarcity and later because of rising oil prices, a heavy burden for everyone to bear.

So new ways of working, and a need to be extra efficient, had to be found to make it possible. More trust had to be put in all partners that were involved in the process: the venues, the governments, the transport companies, etc. A shared responsibility was the result. Many museums learned the practice of virtual couriering or distant installation. In our case it was not always possible to have a courier on board and shipments were followed in real time via WhatsApp groups by museum staff, transport companies and airport supervisors to have a minimum of surveillance on the stops at the different airports.

In Korea, with the help of the exhibition organizer and the consultation of the Dutch Embassy in Korea, the Boijmans staff that needed to be present for the installation of the art works were able to get exemption from quarantine and so were on time in Seoul to pick up the airfreights coming in from New Zealand. It was through the dedication of the transport company Dongbu in Seoul that everything was delivered safely at the museum, and they installed the exhibition with their professional team of art handlers. Culture & I Leaders organized the condition checking and with Seoul Arts Center staff the lighting and security was put in place.

On opening day, November 27, we were all extremely delighted to see that half an hour before the doors opened, the first people arrived and lines grew every hour.

The exhibition was received very well by the press and public who not only commented on the beauty of the art works, but also praised the curatorial content of the presentation. It was a joint effort from different corners of the world to make sure that the Surrealist masters could shine in Seoul.

모든 나라들이 자국에 도착하는 국제 승객에 대한 필수적인 격리 기간과 같은 조처를 취하고 있었다. 이에 더해 팬데믹 초반에는 공급의 부족으로, 이후에는 유가 상승으로 인해 운송비가 상당히 상승했는데, 이러한 상황은 비용을 감당해야하는 모두에게 매우 큰 부담이 되었다.

따라서 일을 처리하는 새로운 방식과 그 이상의 효율성이 필요했고 이 일을 가능하게 할 방법을 찾아야만 했다. 전시 장소, 정부, 운송 회사 등 그 과정에 관여하는 모든 협력처들에 대한 더욱 큰 신뢰 또한 필요했다. 모두가 함께 책임감을 느끼는 것은 당연한 일이었다. 많은 미술관들은 온라인으로 운송을 관리, 감독하고 원격으로 작품을 설치하는 방법을 익히게 되었다. 우리의 경우 담당 직원이 항상 동행하는 것은 불가능하기 때문에, 운송의 중간 지점마다 최소한의 감독을 위해 미술관 인력과 운송 회사, 공항 감독관들이 왓츠앱을 통해 실시간으로 운송 과정에 대해 공유했다.

한국 전시의 경우, 작품 설치를 위해 파견된 보이만스의 인력은 서울의 전시기획사와 주한네덜란드대사관의 도움으로 격리 면제 조치를 받을 수 있었고 덕분에 뉴질랜드에서 출발한 항공화물을 제시간에 인수할 수 있었다. 서울에서 운송회사 동부의 헌신으로 모든 작품이 안전하게 도착했고 회사의 전문 설치 인력이 작품 설치를 진행했다. 컬쳐앤아이리더스는 현장 상황을 진행했으며, 예술의전당 인력과 함께 조명을 설치하고 보안을 관리했다. 전시가 시작된 11월 27일 개장 30분 전 첫 번째 관람객이 도착했고 매시간 줄이 길어지는 것을 보면서 우리는 매우 기뻤다. 전시는 언론과 대중 모두에게 찬사를 받았고 이들은 작품의 아름다움뿐만 아니라 전시의 기획적인 부분에 관해서도 칭찬을 아끼지 않았다. 이는 초현실주의 거장들이 서울에서 빛날 수 있게끔 세계 각지에서 힘써준 이들의 노력 덕분에 가능했던 일이다.

☞ Poster for *A Surreal Shock*, Image
courtesy of Culture & I Leaders.
《초현실주의 거장들》 전시 포스터,
컬쳐앤아이리더스 제공.

A Surreal Shock, Image courtesy of
Culture & I Leaders.
《초현실주의 거장들》 전시 전경,
컬쳐앤아이리더스 제공.

문화 외교의 새로운 가능성을 탐색하기

Exploring a New Style of Cultural Diplomacy in Dutch-Korean Relations

Valentijn Byvanck

Art is often used to cement the diplomatic celebration of friendship between countries. Dance pieces and musical concerts accompany ceremonial visits, an exhibition of works by visual artists opens at a royal banquet, poets and actors recite and chant during contract signing and the exchange of gifts. I use here the verb "to cement" purposefully, as the arts serve here as a binding and strengthening for diplomatic needs, much like dance and music reinforce the marital vows during a wedding feast.

The arts are successful as a conductor of political desirables due to their propensity to tap into our emotional registers. They can lift us up, make us feel strong and appreciate beauty. They can even provide a sense of a deeper insight and experience that makes us willing to embrace everything that they bring along.

While viewing it as a profitable instrument for soft diplomacy, I wonder if this connection is just as beneficial for the arts. For some artists, one might argue, performing at diplomatic events will boost their reputation. Yet most of the artists chosen to accompany diplomatic missions are already successful and well known. Is this practice, then, beneficial to the arts in general? In the limited sense that these missions show the arts at all, the answer to this question should be yes.

Yet, the tendency of diplomatic missions to present only art that is well known and harmonious suggests a restricted view on an art world that is rich and varied. The arts cherish research as much as they celebrate finished works. They create terror and dissent as much as beauty and harmony. They can evoke grief, self-doubt, confusion, and a sense of injustice about the political wrongs in the world surrounding

한국과 네덜란드, 문화 외교의 새로운 가능성을 탐색하기

발렌타인 바이반크

예술은 종종 국가들 사이에 외교적으로 어떤 일을 기념할 때 유대 관계를 더욱 돈독하게 하는 역할을 한다. 음악과 무용 공연이 공식 방문에 함께 하고, 왕실 연회에 시각예술가들의 작품 전시가 열리며, 계약에 사인을 하거나 선물을 교환할 때 시인이나 배우들이 낭송을 하기도 한다. 앞서 '돈독하게 한다'라는 단어를 선택한 데에는 분명한 의도가 있다. 여기서 예술의 역할은 외교적 필요에 의해 두 국가를 연결하고 그 관계를 강화하는 데 있기 때문이다. 마치 결혼식에서 춤과 음악이 혼인 서약을 더 공고히 하는 것처럼 말이다.

예술은 마음을 움직임으로써 정치적으로 훌륭한 전달자가 되곤 한다. 예술은 우리를 정신적으로 고양시키고 감각을 강화하며 아름다움을 느낄 수 있게 한다. 예술은 또한 깊은 통찰을 가능하게 하고 우리로 하여금 예술과 함께 오는 모든 것을 기꺼이 수용하는 경험을 하도록 만든다.

예술을 부드러운 방식으로 외교에 도움을 주는 수단으로 보는 한편, 이러한 관계가 예술에도 그만큼 이로운 것인지 궁금해진다. 혹자는 외교 행사에서의 공연이 일부 예술가들의 평판을 쌓는 데는 도움이 된다고 주장할지 모른다. 그러나 외교사절 방문에 동행하는 예술가들은 이미 성공하고 유명한 소수이다. 그렇다면 이러한 일이 일반적으로 예술 자체에 이익이 될까? 예술을 보여준다는 제한된 의미에서, 대답은 '그렇다'가 될 것이다.

그러나 외교사절 방문에서 주로 잘 알려져 있거나 보기 좋은 예술을 선보이는 경향은 풍부하고 다양한 예술계의 일부만을 제한적으로 보여준다. 예술에서는 완성된 작품에 경외를 보내는 것만큼이나 탐구의 영역 또한 소중하다. 예술은 아름다움과 조화만큼이나 두려움과 반목을 만들어내는 일이다. 예술은 우리를

us. Art is not here to solve problems or to beautify reality, many believe, but to pose questions, offer new perspectives, and fight the status quo. Obviously, these artistic propensities are seldom well attuned to diplomatic needs.

The need to address the diplomatic longing for harmony, while also giving artists free reign to follow their own path, led to the current international arts joint fund program between the Arts Council Korea (ARKO) and the DutchCulture Centre for International Cooperation together with the Dutch Embassy in Korea. I was invited to become its Dutch facilitator. Following an open call, we selected ten artists and collectives to do research, exchange expertise and lay the groundwork for an artistic project with Korean partners. The artists were not only selected on the basis of the quality of their work and proposed projects, but also on the basis of their ambition to benefit from the exchange of Korean and Dutch art traditions and desire to expand their networks and combine various perspectives. Each of the selected artists have sought contact with Korean makers and institutions. Some of them collaborated with Korean parties before. Others now take the opportunity to collaborate with partners whose work they have been following, or subjects that have interested them for a long time.

The diversity of the selected projects show a wealth of artistic subjects and directions. To name a few: The Korean musician Leonard KWON is working with his musical colleagues KWON Byungjun and KANG Hyojung on a musical piece that interweaves Dutch Baroque music and the Korean Pansori tradition of musical story telling. Netherlands-based Russian dance performer Alesya Dobysh is working with a team of Korean peers to create a house dance improvisation piece. Dutch visual artist Inge Meijer is exploring a found archive of wedding photography she stumbled across in Gwangju. Korean drummer HONG Sun-Mi and Scottish trumpet player Alistair Payne are working with Dutch musicians Benjamin Herman and Ernst Glerum and the Korean piano player LEE Youngwoo to bring the works of the legendary Dutch composer Misha Mengelberg to Korea. Dutch choreographer Anouk van Dijk is working with the Korean Na-Ye Kim Collective to create together a dance piece based on her signature Countertechnique.

In the Fall of this year, ARKO appointed two curatorial directors, CHO

둘러싼 세계의 슬픔과 자기 의심, 혼란 그리고 정치적 오류의 부당함에 대한 의식을
환기시킨다. 예술은 많은 이들이 믿는 것처럼 문제를 해결하거나 현실을 미화하기
위해 존재하는 것이 아니라, 문제를 제기하고 새로운 관점을 제공하며 현재의
상태에 맞서기 위해 존재하는 것이다. 예술의 이러한 성향은 확실히 외교적 필요에
부응하는 측면은 아니다.

현재 진행 중인 한국-네덜란드 국제예술공동기금사업 '2021-2022 한국-
네덜란드 교류 협력 프로그램'은 외교적 화합을 다루는 동시에 예술가들이 자신의
길을 추구할 자유를 보장하려는 필요로부터 시작되었다. 한국문화예술위원회와
더치컬처 네덜란드 국제문화협력센터(DutchCulture Centre for International
Cooperation)가 진행하고 주한네덜란드대사관이 협력하는 이 프로그램에 나는
총괄기획자로 참여하고 있다. 우리는 공모를 거쳐 한국의 파트너와 함께 리서치와
지식 교류, 예술 프로젝트의 기반을 다질 열 팀의 예술가 및 단체를 선정했다.
이들은 작품성 그리고 제안한 프로젝트의 내용에 기반해 선정되었을 뿐 아니라,
한국과 네덜란드의 예술 전통에 관한 상호 교류를 통해 배우려는 포부와
네트워크를 확장하고 다양한 관점을 결합시키고자 하는 열정 또한 선발 기준으로
고려되었다. 선정된 예술가들은 각각 한국의 창작자들, 기관들과 접촉을 꾀하고
있다. 이들 중 일부는 이전에 한국 예술가들과 협업을 한 경험이 있다. 그렇지 않은
작가들의 경우 관심을 갖고 있던 이들과 함께 작업하거나 오랫동안 몰두해왔던
주제로 공동 작업을 할 수 있는 기회를 갖게 되었다.

선정된 프로젝트의 다양성은 풍부한 예술적 주제와 방향성을 잘 보여준다.
몇몇 프로젝트를 살펴보자면, 먼저 한국의 음악가 레오나르드 권과 그의 동료
권병준, 강효정은 네덜란드 바로크 음악과 한국 판소리의 음악적 스토리텔링을
엮어낸 음악을 작업 중이다. 네덜란드를 기반으로 활동하는 러시아 무용가
알레시아 도뷔시(Alesya Dobysh)는 한국의 또래 댄서들과 팀을 이뤄 즉흥적인
하우스 댄스 작품을 만들고 있다. 네덜란드의 시각 예술가 잉허 메이어(Inge
Meijer)는 광주에서 우연히 발견한 결혼 사진 아카이브를 탐구한다. 한국의 드러머
홍선미와 스코틀랜드 출신 트럼펫 연주자 알리스테어 페인(Alistair Payne)은
네덜란드 음악가 벤야민 헤르만(Benjamin Herman), 에른스트 흘레룸(Ernst
Glerum) 그리고 한국의 피아노 연주자 이영우와 함께 네덜란드의 전설적인 작곡가

Juhyun and MOK Honggyun for the Korean side of the project. I work with them within the ARKO network to help the artists and makers to find both new venues for their work and broaden their networks, also beyond their disciplines. As result of these collaborations, we expect in the next several years a series of Dutch-Korean productions to be shown and performed in Korean venues. Some of these productions will also be presented in venues in the Netherlands. One of these venues, Marres, House for Contemporary Culture in Maastricht, will host a selection of projects in 2023.

While providing a model for constructive cultural collaboration between two nations, this joint fund program also boosts the development of individual artists and their networks, thus providing a new meaning to the concept of cultural diplomacy.

Participating artists, curators and makers from the Netherlands:
AHN Sung Hwan; Alesya Dobysh; Anouk van Dijk; Majorca de Greef and Anastasija Pandilovska; HONG Sun-Mi and Alistair Payne; KIM Jiyoung (Framer Framed); Leonard KWON; LEE Miri; Inge Meijer; Lars van Vianen.

미샤 멩헐베르흐(Misha Mengelberg)의 작품들을 한국에 소개하고자 한다.
네덜란드 안무가 아눅 판 데이크(Anouk van Dijk)는 한국의
김나이무브먼트콜렉티브와 함께 그녀의 시그너처인 카운터테크닉
(Countertechnique)에 기반한 댄스 작품을 만든다.

올해 가을, 한국문화예술위원회는 이 프로젝트의 한국 측 총괄기획자로
조주현과 목홍균을 선정했다. 나는 한국문화예술위원회의 네트워크를 통해
프로그램 참여 예술가와 창작자들을 위한 새로운 프로젝트 장소를 물색하거나,
자신의 활동 분야 외에서도 네트워크를 넓힐 수 있도록 그들과 함께 일하고 있다.
이 협업의 결과로 향후 몇 년 이내 한국과 네덜란드가 공동 제작한 몇 가지
프로젝트를 한국에서 선보일 수 있을 것으로 기대한다. 창작물의 일부는
네덜란드에서도 만나볼 수 있을 것이다. 마스트리흐트에 위치한 현대예술센터인
마레스(Marres, House for Contemporary Culture)는 그 장소 중 하나로,
선정된 프로젝트의 결과 일부를 2023년에 선보일 예정이다.

두 국가 간의 건설적인 문화 협업의 모델을 제시하는 동시에 이
공동기금프로그램은 개별 예술가들의 역량을 개발하고 네트워크를 발전시키는
동력이 된다. 따라서 문화 외교라는 개념에 새로운 의미를 부여해준다.

네덜란드 측 프로그램 참여 예술가들과 큐레이터, 창작자들:

> 안성환, 알레시아 도뷔시, 아눅 판 데이크, 마요르카 더 흐레이프(Majorca de
> Greef) & 아나스타샤 판디로브스카(Anastasija Pandilovska),
> 홍선미 & 알리스테어 페인, 김지영 (프레이머 프레임드 Framer Framed),
> 레오나르드 권, 이미리, 잉허 메이어, 라스 판 피아넌(Lars van Vianen)

보 기　　　　위　해

서　　다　　,

서　　기　　　　위　해

보　　다

LEE Miri

You can meet different people when you attend certain gatherings. From first encounters to old acquaintances, the complex tangle of relationships is now understood in terms of small-scale social media. The people gathered at these meetings are connected. They interact, busily sharing mutual influence. This experience of impromptu art in Amsterdam is a profound one.

When you're watching an improvisational performance by well-trained artists, you can truly sense the depth of a single moment. First, the experience makes your heart dance. It creates motivation and passion; it gets me to move. Those movements come together to form relationships, experiences, and trust. Forming amazing groups related to improvisation and choreography, we held sessions and performed, connecting and exchanging various experiences and growing in the process.

Korea and the Netherlands are celebrating the 60th anniversary of exchange between them. Amid this vast wave of interaction, I was able to form an amazing group together with Korea National Contemporary Dance Company artistic director NAM Jeongho, allowing connections and interchange to take place.

When we stop to look, do you look to stop? When you stop to look, do we look to stop? When I stop to look, do you look to stop? When you stop to look, do I look to stop? When he stops to look, does she look to stop?

These questions served as the basic thesis.

—

Realization 1: Resonance of body and space

보기 위해 서다, 서기 위해 보다

이미리

어떤 모임에 참석하게 되면 여러 사람들을 만날 수 있다. 초면인 사람과 구면인 사람, 그들이 얽혀 있는 인연들이 이제는 작은 소셜 미디어로 이해된다. 모임에 모인 사람들은 연결되고 교류하며 서로의 영향을 나누기 위해 바쁘다. 그렇게 체험한 암스테르담의 즉흥 예술은 깊다.

무르익은 예술가의 즉흥 공연을 보고 있을 때면 찰나의 깊이를 체험할 수 있다. 이런 체험은 먼저 마음의 춤을 추게 한다. 동기와 열정을 낳고 나를 움직이게 한다. 그렇게 움직인 것들이 모여 인연이 되고 경험이 되고 신뢰가 되었다. 즉흥과 안무에 관한 근사하고 멋진 모임을 만들어 세션을 진행하고 공연하며 많은 경험을 연결하고 교류하면서 성장했다.

한국과 네덜란드의 교류가 60주년을 맞는다고 한다. 거대한 교류의 물결 안에서 근사하고 멋진 모임을 한국 국립현대무용단의 남정호 단장과 함께 만들어 연결되고 교류할 수 있게 되었다.

우리는 보기 위해 서는데 너희는 서기 위해 보는가? 너희는 보기 위해 서는데 우리는 서기 위해 보는가? 나는 보기 위해 서는데 너는 서기 위해 보는가? 너는 보기 위해 서는데 나는 서기 위해 보는가? 그는 보기 위해 서는데 그녀는 서기 위해 보는가?

라는 명제를 가지고,

—
—
—

각성 1; 신체와 공간의 공명
닫고 곧바로 일으켜 세워 서다
선택하여 본다. 보이는 의도를 읽는다. 읽힘은 형태로 드러난다.

— Feet on the ground and rising up straight away
— Make a choice to look. Read the intention that you see.
Reading manifests in form. Manifestation is action.
Action becomes image
— The choices of different people can be seen.
Intentions connect. Connections become dialogue.
Meetings become stories.
— Stories breathe. Long inhalations raise tension;
exhalations are departures toward a new beginning.
Short inhalations are stopping, and long exhalations—the ones where
we are no longer breathing—are scene transitions.
— Turn happenstance into consensus.
— Chaos and tranquility, deep internality, profound contemplation
— Mutual stimulus and response that is reciprocal and selfless

— Realization 2: Resonance of music and movement
— Space, light, pace, position, exits, entrances
and stopping—as choices

The artistic mind and eye
In our meeting, we will all share the artist's role.

A total of nine artist sessions are taking place with 10 performers. Three sessions are to be presented as open session performances at the Seoul and Jeju International Improvisation Dance Festival organized by the International Performing Arts Project (IPAP). I also look forward to meeting and interacting with different dancers through a workshop for professional dancers. The process and performance for each session is to be archived as a video reference.

The project has been titled *Choreographer, Ancien Régime.* In a word, it personifies the older generation of choreography. We now stand a time when we should be connecting and interacting rather than distinguish what represents the old guard and what represents the new.

We stop to look, and we look—together in the distance—to stop.

드러남은 행동이다. 행동은 이미지가 된다.
여러명의 선택들이 본다. 의도들이 접촉한다. 접촉은 대화가 된다.
만남은 스토리가 된다.
스토리는 호흡을 한다. 긴 들숨은 긴장을 고조하고,
날숨은 새로운 시작을 위한 퇴장이다. 짧은 들숨은 멈춤이고
더 이상 숨을 쉬지 않는 긴 날숨은 장면 전환이다.
우연을 합의로 만든다.
혼란과 고요, 깊은 내면, 심오한 고민
호혜적, 이타적 상호 자극과 반응

가성 2; 음악과 움직임의 공명
공간, 빛, 속도, 위치, 퇴장, 입장 그리고 멈춤 …… 의 선택!

작가적 마인드와 눈,
우리 모임은 각자의 작가성을 나눌 것이다.

10명으로 구성된 퍼포머들과 총 9번의 아티스트 세션을 진행하고, 3번의 세션은
오픈 세션 형태의 공연을 국제공연예술프로젝트(International Performing Arts
Project, IPAP) 주최 서울과 제주 국제 즉흥춤 축제에서 발표할 것이다. 또한 전문
무용수 대상 워크숍을 통해 다양한 무용수들과의 만남과 교류를 기대하고 있다.
모든 세션 과정과 공연은 영상 레퍼런스로 아카이브화 한다.

프로젝트의 이름은 〈안무가 앙시앵 레짐 Choreographer, Ancien Régime〉
이라 이름지었다. 말하자면 안무가 구시대 님이다. 지금은 무엇이 구시대인지
새로운 시대인지의 구분보다는, 먼저 연결되고 교류해야 하는 시대이다.

우리는 바라보기 위해 서고, 서기 위해 함께 멀리 바라본다.

Doek Festival 2019, Bimhuis, Photo
courtesy of the artist.
둑 페스티벌 2019, 빔하위스, 아티스트
제공.

✸ Collectief Imprography # 4 Co-
session, Splendor, 2020, Photo
courtesy of the artist.
콜렉티프 임프로그라피 # 4 Co-session,
스플렌도르, 2020, 아티스트 제공.
✸ Open session with Oene van Geel,
Photo courtesy of the artist.
우너 판 헤일과의 오픈 세션, 아티스트 제공.

잃 어 버 린

정 원

Inge Meijer

I arrive late at night in Gwangju and access my home for the coming months with a digital pass code. The space is shaped like a rectangle, approximately 18m² and holds a bed, a new television, a built-in kitchen, a shower and one window square in the center of the wall. A loud Korean voice wakes me up through an intercom speaker on the ceiling of my studio. Later I understand it's the day to take out your garbage.

Through a befriended artist, Tchelet Pearl Weisstub, I had heard about this residency. Our talk made me enthusiastic and I applied with the plan to do research on the Perilla plant.

Almost everything is unfamiliar; the climate, food, architecture, language, smells, and gestures. It will take me some time to process and adjust to this new environment. I decided to start with observing my window view. The apartment building is situated in an old part of downtown and my room is on the fifth floor. There is no chair, so I use my suitcase to seat myself. The first thing that draws my attention is a cat tied to a rope on the roof of a building close by. Right in front of me I see a small house built upon a rooftop, it's full of kimchi pots and sometimes an older lady walks back and forth in her pajamas. She sees that I see her and she disappears.

The first days have gone by and I still feel excited and confused by being somewhere so unfamiliar. My body is not made for this climate. It's extremely hot and humid outside and I yearn for a tree with shade. Instead, I sit on my suitcase next to the aircon with my window closed. The view is still very intriguing, and I have discovered another building. A pair of pigeons seem to be living in this place and there is a garden on its rooftop.

잃어버린 정원

잉허 메이어

나는 늦은 밤 광주에 도착해 앞으로 몇 개월을 머물게 될 내 집에 디지털 도어락을 눌러 들어간다. 5평 남짓해 보이는 직사각형의 공간에는 침대와 새 텔레비전, 붙박이 주방, 샤워실이 갖춰져 있다. 벽 중앙에는 창이 나있다. 스튜디오 천장의 스피커에서 시끄럽게 흘러나오는 한국말이 나를 깨운다. 나중에 알고 보니 그 날은 쓰레기를 내놓는 날이었다.

친한 예술가 츨렛 펄 와이스텁(Tchelet Pearl Weisstub)을 통해 나는 이 레지던시에 관해 알게 되었다. 친구와 얘기를 나눈 후 강한 흥미를 느낀 나는 들깻잎(Perilla)에 관한 연구 계획으로 레지던시에 지원했다.

거의 모든 것이 낯설다. 기후와 음식, 건물, 언어, 냄새, 몸짓까지도. 이 새로운 환경에 적응하려면 시간이 꽤 걸릴 것이다. 나는 창 밖을 관찰하기 시작한다. 아파트 건물은 구도심에 위치해 있고 내 방은 5층에 있다. 의자가 없어서 나는 여행가방에 앉는다. 인근 건물의 지붕에 줄로 묶여있는 고양이가 처음 눈길을 끈다. 바로 정면에는 작은 옥탑이 보인다. 김치 독으로 가득한 옥상에는 종종 잠옷 차림의 할머니가 왔다갔다 한다. 그녀는 내가 보고 있다는 것을 알아차리고는 곧 사라진다.

처음 며칠이 지났지만 나는 여전히 들떠있는 동시에 너무도 낯선 장소들을 마주하며 혼란스럽다. 내 몸은 이곳의 기후에 맞게 만들어지지 않은 것 같다. 바깥은 너무 덥고 습해서 나무 그늘이 절로 간절해진다. 대신에 나는 창문을 닫고 여행가방에 앉아 에어컨을 튼다. 풍경은 여전히 매력적이고 나는 또 다른 건물을 발견한다. 그곳에는 비둘기 한 쌍이 살고 있는 듯하고 옥상에는 정원이 있다.

얼마 후 예술가들이 모두 도착했다. 우리는 만나서 전시장을 볼 겸 함께 걷는다. 그날 돌아오는 길에 나는 그 옥상 정원으로 가 그늘이 있는 곳을 찾아보기로

Meanwhile, all the other artists have arrived. We met each other and took a walk to an exhibition space. Later that day, on my way back, I decided to find this rooftop garden and check if this could be a place to find some shade. The property looks deserted, and it is not difficult to get inside. I crawl under a tarpaulin, and notice that the door is open. Inside the space, as if inside a different time period, I see chandeliers on the ceiling and walls covered in flower patterned paper. There are many large halls with stages and in some cases the ceiling has been cut open. In one hall on the third floor I see a meters-long image of a bride in a white dress atop a red convertible.

The rooftop garden has grown freely and sounds of crickets and cicadas surround me. I forget where I am for a moment. It feels magical, right in the center of the city, twelve meters above the ground, a rectangle full of plants and trees. I stare back at my apartment window. The pair of pigeons sits on the edge of a wall and watches me. I walk over to a small canopy and find myself a place in the shade.

This was the genesis of a project now entitled *A Lost Garden*. This project begins with care for an abandoned collection of negatives and contact sheets of a photo studio found during my participation in the ACC-Rijksakademie Dialogue and Exchange program in Gwangju, South Korea. This collection consists of more than 20,000 negatives, VHS tapes and dozens of contact sheets. Currently, with the help of the Netherlands-Korea international arts joint fund program, I'm able to digitize this analogue collection. The arts joint fund program's support has extended the scope of my research and opened possibilities for further development of this work.

결심한다. 건물은 버려진 듯 보이고 안으로 들어가는 일은 어렵지 않다. 비닐 천막 아래로 기어들어가자 문이 열려있는 것이 보인다. 공간 안으로 들어서니 마치 다른 시간이 흐르는 듯하고, 천장의 샹들리에와 꽃무늬 벽지가 눈에 들어온다. 무대가 있는 큰 홀들이 많고 몇몇 곳은 천장이 뚫려있기도 하다. 3층의 한 홀에서는 1미터가 넘는 길이의 이미지를 발견한다. 빨간색 오픈카 위에 하얀 드레스를 입은 신부의 모습이다.

옥상 정원은 자유롭게 자라 있었고 귀뚜라미와 매미 소리가 나를 감싼다. 나는 잠시 내가 어디에 있는지 잊는다. 도시 한 가운데, 땅으로부터 12미터 위로 떨어진 곳에, 식물과 나무로 가득찬 네모난 공간이 있다는 것이 마법처럼 느껴진다. 나는 내 방의 창문을 돌아다 본다. 비둘기 한 쌍이 벽 가장자리에 앉아 나를 바라보고 있다. 나는 작은 가림막을 발견해 그쪽으로 간다. 그늘 속 쉴 수 있는 공간이다.

이게 바로 잃어버린 정원(A Lost Garden)이라고 이름 붙인 프로젝트의 기원이다. 이 프로젝트는 광주 국립아시아문화전당-라익스아카데미의 다이얼로그 & 익스체인지(ACC-Rijksakademie Dialogue and Exchange) 프로그램 참여 기간 중 한 사진관에서 버려진 네거티브 필름과 인화지 더미를 발견하면서 시작되었다. 2만 장이 넘는 필름과 가정용 비디오 테이프, 수십 장의 인화지가 들어있었다. 현재 나는 한국-네덜란드 국제예술공동기금사업 (한국문화예술위원회 & 더치컬처 네덜란드 국제문화협력센터)의 지원으로 이 아날로그 자료를 디지털화하고 있다. 이 기금사업 덕분에 나는 리서치의 범위를 확장할 수 있었고 이 작업을 더 이어나갈 수 있는 기회를 얻게 되었다.

A Lost Garden (work in progress),
2019-ongoing. © Inge Meijer, Galerie
Akinci.
잃어버린 정원, 2019~작업 중.
© 잉허 메이어, 갤러리 아킨치.

A Lost Garden (work in progress),
2019-ongoing. © Inge Meijer, Galerie
Akinci.

잃어버린 정원, 2019~작업 중.

© 잉허 메이어, 갤러리 아킨치.

DEVELOPING THE FREQUENCIES OF TRADITION

《 송 출 된

과 거 , 유

산 위 극 장

》 전 시 가

만 들 어 지

기 까 지

KIM Hyunjin

The exhibition *Frequencies of Tradition* casts a critical gaze on Asian modernization, starting with an understanding of tradition as a polemical space capable of offering a more diverse interpretation of it. For people in Asia, tradition remains part of day-to-day life, serving as a means of connecting generations, transmitting and imparting community values—a living archive of the emergence of future culture. In Korean society, tradition has recently been the subject of quite active adoption and variation within popular culture, something looked upon by younger generations without prejudice as an element of entertainment. But amid the influences of Western culture, tradition has faced a comparatively cold response, where it is perceived negatively as a patriarchal and authoritarian domain and the origin of archaic practices. Indeed, my generation grew up seeing traditions like Confucian culture—a sexist shadow of its former self—and watching our mothers preparing the ancestral table in male-dominated households. "Tradition" was a word often associated with victimization and oppression of women, and ours was a generation that saw the kind of Gugak—Korean traditional music— and traditional dance presented before the public in the 1980s and 1990s as something tired and dull when compared with Western pop culture. It was a subversive experience for me, then, to discover the languages with traditional culture that continue in small ways with the contemporary world. My rediscovery and new attitude toward traditions that had once seemed distant were like finding about a world I never knew, opening up a door of possibility for using past stories in new ways.

For me personally, the origins of this exhibition date back eight years. At the time, other artists pursuing an experimental form of

《송출된 과거, 유산의 극장》 전시가 만들어지기까지

김현진

《송출된 과거, 유산의 극장》전은 아시아 근대화를 비판적으로 바라보고 그에 대한 이해를 다원화할 수 있는 논쟁적 공간으로서 전통을 이해하는 것에서 출발하는 전시이다. 여전히 아시아인들에게 전통은 일상생활의 일부이며, 세대의 연결, 지역 사회 가치의 전달과 계승, 미래 문화 출현의 살아있는 아카이브로서 기능하고 있다. 최근 한국 사회에서 전통은 대중문화 안에서 매우 적극적으로 수용되거나 변주되고 젊은 세대들에게도 하나의 오락적 요소로 편견 없이 수용되고 있다. 그러나 서구 문화의 영향을 거치면서 최근까지도 전통은 이와 대조적으로 가부장적이고 권위주의적인 영역, 구습의 근원이라는 부정적 인식으로 인해 환영받지 못하기도 했다. 사실 나의 세대는 남성 중심의 가정에서 많은 제사를 치루어내는 어머니 세대와 남녀차별적인 껍질만 남은 유교적인 문화와 같은 전통을 목도하며 성장해왔다. 전통이라고 하면 여성의 희생이나 억압으로 직결되는 인상을 많이 받아왔고, 또 1980-90년대 대중에게 소개되던 국악이나 전통춤을 서구적인 팝 문화에 비해 고루하고 지루한 것으로 인식하던 세대였다고 할 수 있다. 그런 나에게 전통적인 문화 속에서 조금씩 동시대성과 통하는 언어들을 발견하게 되었던 경험들은 무엇보다 전복적인 경험이었다. 나와 멀게 느껴지던 전통에 대한 새로운 발견과 인식은 내가 모르던 세상을 발견하고 많은 과거의 이야기를 새로 쓸 수 있는 가능성의 문을 여는 것과 같았다.

　개인적으로 이 전시의 시작은 8년 전으로 거슬러 올라간다. 당시 나와 비슷한 경로를 거친 실험적인 동시대성을 추구하던 내 주변의 아티스트들이 전통춤이나 전통공연에 다시 관심을 기울이면서 리서치를 해나가고 있었고, 안젤름 프랑케 (Anselm Franke)의 《애니미즘 Animism》전을 한국으로 가져와 함께 리서치

contemporariness along a similar path to mine were focusing their attention on an exploration of traditional dance and performance. I joined their research by bringing Anselm Franke's *Animism* exhibition to Korea, broadening my understanding through the work of artists PARK Chankyong and JUNG Eunyoung. Most importantly, my longtime friend and artistic colleague JUNG met with actors from the first and second generations of the Yeoseong Gukgeuk (Korean women's theater) medium, discovering many possibilities in work that recorded the queer elements in the genre and developing theatrical performance versions. Not only did the history of Yeoseong Gukgeuk offer a way of injecting new strength into Korea's hidden LGBTQI+ scene, but it also provided a way of using the structures of tradition in Asia's patriarchal discourse in utterly new ways. In 2014, I worked with musical director JANG Younggyu and curator David Teh to organize *Tradition (Un)Realized* at the ARKO Art Center, which offered a glimpse at our different research into Asian tradition. This month-long program consisted of performances, film screenings, and a symposium; for me, it was both a project and a research process unto itself. What I observed most strongly during that curation was the ways in which the reinterpretation and discussion of tradition and reconfiguration of the traditional realm shared connections with the transformation and arrival of the modern world. Yeoseong Gukgeuk was an example of this: Starting in the post-liberation environment of the late 1940s with the dissolution of the *gwonbeon* (*gisaeng* call office) system, it was developed as women came together to create their own form of Changgeuk (Korean opera) outside of the exploitative apprenticeship system under male master singers. During the 1950s and 1960s, this traditional musical form experienced a revival with a fan base comparable to today's pop star culture. While it was a traditional form, the male protagonist roles played by women represented a departure from the narrow-minded male image of patriarchal culture. These were young, beautiful, romantic men who aroused the fantasies of women, resulting in a very unusual cultural phenomenon that included the performance of a potentially homoerotic relationship with the viewer. So while Yeoseong Gukgeok was, in Eric Hobsbawm's terms, an "invented tradition" through an encounter with modernity, it also realized the space of modernity in a far more diverse,

하고, 박찬경 작가나 정은영 작가의 작품들을 통해서 조금씩 이해도를 넓혀가고 있었다. 무엇보다 오랜 친구이자 미술계 동료인 정은영 작가가 여성국극의 1,2세대 배우들을 만나 여성국극의 퀴어성을 기록하고 있던 작업에서 많은 가능성을 발견하여 이를 극장 퍼포먼스 버전으로 기획하기도 했다. 여성국극의 역사는 음지에 있는 한국의 LGBTQI+ 씬에 새로운 힘을 부여할 수 있는 것일 뿐 아니라 아시아의 가부장적 담론 속에 등장하는 전통의 구도를 완전히 새롭게 쓸 수 있는 역사이기도 했다. 나는 2014년 아르코미술관에서 장영규 음악감독과 데이비드 테(David Teh) 큐레이터와 공동기획으로 아시아의 전통에 대한 다양한 리서치를 살필 수 있는 〈Tradition (Un)Realized〉라는 공연, 필름 스크리닝, 심포지엄 등으로 엮인 1달간의 프로그램을 기획하게 되었고, 이는 나에게 프로젝트이자 리서치 과정 그 자체가 되었다. 당시 이 기획을 하면서 무엇보다 강하게 목도되었던 것은 전통을 다시 인지하고, 말하고, 전통이라는 영역으로 재구성하는 과정이 모던한 세상의 변화나 도래와 맞닿아 있다는 점이었다. 예를 들어 여성국극은 1940년대 후반 해방 후 권번이 해체되자 여성들이 모여 남성 명창들의 착취적인 도제 시스템에서 벗어나 여성들만의 창극을 만들면서 시작된 것으로 1950-60년대에 오늘날 아이돌 문화와 같은 팬덤을 얻으며 부흥했던 전통극이다. 전통극이었지만, 여성이 연기하는 남성 주인공 역은 오랜 가부장 문화 속에 고루한 남성의 이미지를 탈피하여 여성의 판타지를 자극하는 젊고 아름답고 낭만적인 남성을 구현하며 관객과 잠재적인 동성애적인 관계 수행까지 형성하는 매우 이질적인 문화적 현상을 발생시켰다. 즉, 여성국극은 에릭 홉스봄(Eric Hobsbawm)이 언급하는 바와 같이 하나의 근대와 만나며 '발명된 전통'이었지만 근대라는 공간을 훨씬 더 다원적이고 흥미롭고 복잡하게 구성해 낸 전통극이었던 것이다. 이 밖에도 많은 작품이나 연구들을 살피면서 아시아에서 전통은 근대의 제국주의, 식민주의, 국가주의, 냉전 등의 관계 속에서 오리엔탈리즘으로 재생산되거나 냉전의 문화 정책으로 도구화되거나 국가주의 내에서 민족정신의 강조, 문화 외교나 홍보의 수단으로 제도화되는 등의 모습을 보임을 알 수 있다. 특히 국가주의에 의한 강요된 제도화가 민중에 의한 자연스런 전통의 생멸과는 다른 인위적 보전을 강제하지만, 제국주의와 식민주의, 전쟁에 의해 많은 단절을 겪어 온 아시아의 역사를 생각할 때 그렇게나마 보존된 전통들이 다시 역사적

fascinating, and complex way. In examining many other works and studies, I saw how tradition in Asia was reproduced as Orientalism amid the relationships of modern imperialism, colonialism, nationalism, and Cold War ideology; transformed into a tool for Cold War-era cultural policy; used to emphasize the "national spirit" within nationalist views; and institutionalized as a means of cultural diplomacy and promotion. The forced institutionalization of nationalism in particular imposes preservation artificially in a way that differs from the natural emergence and disappearance of tradition at the grass roots level. But if we consider Asian history and the many ruptures that resulted from imperialism, colonialism, and war, the traditions that have survived offer historical continuity, as well as a potential archive for history's rewriting. Moreover, the ambivalence and borderline aspects that run through Asian tradition make it possible for us to attempt to transcend the limits of modernity as determined in terms of Western colonization and reason.

My own personal research gained momentum in 2018 when I was selected as a KADIST lead curator for Asia, receiving support from that organization over a three-year period. After three artwork commissions in three years and a related seminar, the culmination of my research came with an exhibition at the Guangdong Times Museum in December 2020. It eventually went on the road as the exhibition was expanded to Incheon Art Platform in December 2021. Most of the artists taking part in the exhibition were from Asia, but some of them, including Yoeri Guépin, Fiona Tan, and Evelyn Taocheng Wang, either had Dutch nationality or were based in the Netherlands, and because of that the two exhibitions both received support from the Dutch embassy. For reference, I had received artistic support from the Netherlands before, including assistance from the Mondriaan Fund in 2005 while I was a research curator for a year at the Van Abbemuseum in Eindhoven, and so I was aware of the positive aspects of the Dutch artistic support system and its reciprocal, flexible nature. In the years 2005 and 2006, artists like RHII Jewyo, KIM Sunghwan, and YANG Haegue were taking part in residency programs in places like Amsterdam and Utrecht. These Korean artists are quite active on an international stage today, and in retrospect, their experience in the Netherlands, and mine, could be seen as a very important part of their growth and mine. Moreover, it was also made

지속성과 새로 쓰기를 잠재하는 아카이브가 되기도 한다. 그리고 아시아의 전통을 관통하는 이러한 양가성, 경계성을 통해 우리는 서구 식민-이성으로서의 근대의 한계를 넘는 시도가 가능해진다.

개인적인 리서치는 2018년부터 KADIST 기관의 아시아 프로그램 큐레이터로 선정되면서 3년간 KADIST의 지원을 받으면서 본격화되었고, 3년간 3개의 작품을 커미션하고 관련 세미나를 연 후, 2020년 12월 광동 타임즈 미술관(Guangdong Times Museum)에서 리서치를 결산하는 전시를 열게 되었다. 그리고 2021년 12월 인천아트플랫폼으로 전시가 확장되어 순회하게 되었다. 전시에 참여하는 대부분의 작가들은 아시아 권의 작가들이지만, 유리 구에핀(Yoeri Guépin), 피오나 탄(Fiona Tan), 에블린 타오청 왕(Evelyn Taocheng Wang)과 같이 네덜란드 국적이거나 활동기반을 네덜란드에 두고 있는 작가들이 전시에 참여하는 것을 계기로 두 전시 모두 네덜란드 대사관의 지원을 받게 되었다. 참고로 필자는 2005년 에인트호번의 판 아버미술관(Van Abbemuseum)에 1년간 리서치 큐레이터로 가면서 몬드리안 펀드의 지원을 받는 등, 일찍부터 네덜란드의 예술 지원을 받은 경험이 있어 호혜적이고 유연한 네덜란드 예술지원 제도의 장점을 잘 알고 있다. 2005-2006년에 또한 암스테르담, 위트레흐트 등의 레지던시 프로그램에 참여 중이었던 이주요, 김성환, 양혜규 등의 현재 매우 국제적으로 큰 활동을 보여주는 한국작가들, 그리고 나에게 돌이켜보면 네덜란드의 체류는 매우 중요한 성장의 한 시점을 제공했다고 할 수 있고 이는 모두 네덜란드의 다양하고 전폭적인 지원제도와 더불어 가능했다고 할 수 있다. 마찬가지로 나의 큐레토리얼 프랙티스에서 중요한 챕터가 되는 《송출된 과거, 유산의 극장》전이 지원을 받으면서 나는 또 한 번 네덜란드의 공적 지원을 받는 좋은 연을 갖게 되었다. 무엇보다 기금 활용방식의 유연성이나 호혜성 덕분에 네덜란드 작가들의 작품 초청에 많은 도움을 받았을 뿐 아니라 전시 전체가 완성도를 갖게 되었고, 프로덕션의 크고 작은 위기를 넘는 데도 도움이 되었는데 이는 한국의 기금 제도가 참고할 만한 점이라고 생각한다.

전시 작품은 아시아의 전통의 개념을 이해할 수 있는 포괄적인 의미들을 풀어내고 있다. 이를 테면 옛 것을 서술하는 기술과 오래된 것을 시연하는 행위, 소속감과 정신성을 상기시키는 오래된 조상의 상징, 공동체의 신념 체계를

possible by the diverse and extensive support system in the Netherlands. Similarly, the support for the *Frequencies of Tradition* exhibition, which was such an important chapter in my curatorial practice, provided me with another positive experience of public assistance from the Netherlands. Most crucially, the flexible and reciprocal nature of the fund application approach made it not only helpful in bringing in work by Dutch artists, but also in achieving greater quality for the overall exhibition. It was also of assistance in overcoming the various major and minor crises of the production process—which I think provides a good reference for Korea's funding system.

The work on exhibit shares a full range of meanings that permit an understanding of the concepts of tradition in Asia. These include the acts of describing and demonstrating the old; symbols of ancient ancestors that evoke a sense of belonging and spirituality; cultural things that sustain and promote a community belief system; the cultural reproduction that continues in relation to this; and the actual aspects of tradition in terms of its vulnerability and transformation. Far from the pure traditionalist approach or stale museum presentation of the past, these things offer tradition as a medium for fascinating ideas, beliefs, and practice in a contemporary environment that is far removed from them. The tradition also awakens interest in historical narratives that clash with the modernization of Asia in the 20th century. We can see how the emergence and fading of tradition is sustained not through official institutions, but through the public itself: in textiles and other crafts; in the invocation of old traditional techniques like ink-and-wash painting; in ancient animism that illustrates the potential for speculative memory for the planet; in ruins that call to mind an emotionally and psychologically complex reality between the contemporary and non-modern; in the oral recollections of elderly people that give strength to devastated communities; in the merry pilgrimages that continue through different generations thanks to modern machinery; in the portraits of irrepressible woman transcending colonial boundaries; and in the queering of tradition through variations in communities of "others" in gender terms. In other words, we can discover how tradition is not simply a matter of nationalist apparatus and invented modernity, but something oriented toward a world of diversity based on special performance.

유지하고 고무시키는 문화적인 것들, 이와 관련하여 지속되는 어떠한 문화적 재생산, 취약성과 변형이라는 전통의 실제적 속성 등과 같은 것들이다. 이러한 것들은 과거의 진정한 전통주의적 접근법이나 박물학적 박제법과는 거리가 먼 오늘날 흥미로운 사상, 신념, 실천의 매개체로서 전통을 제시하고, 나아가 전통이 아시아의 20세기 근대화와 충돌하는 역사적 이야기에 대한 관심을 불러일으킨다. 직조와 같은 공예, 수묵화 등과 같은 소환된 오래된 전통 기술들, 지구의 사변적 기억 잠재력을 드러내는 고대 애니미즘, 현대와 비근대 사이에서 감정적, 심리적으로 복잡한 현실을 소환하는 폐허, 황폐한 공동체에 힘을 실어주는 노인들의 구전, 현대 기계에 의해 다양한 세대 속에서 지속되는 즐거운 순례길, 식민적 경계들을 넘어서는 억압 불가능한 여성들의 초상화, 그리고 젠더 타자 공동체와 함께 변주되는 전통 퀴어링 등은 우리에게 어떻게 전통의 흥망성쇠가 어떤 공식적 제도가 아닌 바로 민중들에 의해 존속하는지를 보여준다. 즉, 전통이 발명된 근대성으로서 국가주의적 장치로서의 전통-되기에 머무르지 않고, 특별한 수행을 통해 다양성의 세계를 향하는 모습들을 발견할 수 있다.

이 전시에 참여하는 세 명의 네덜란드 씬의 작가들의 작품들은 전시에 중요한 서사를 구성하는 요소가 되고 있다. 전시의 초입에 위치한 유리 구에핀의 작품 〈완벽한 밝기의 정원 Garden of Perfect Brightness〉(2019)는 작가의 베이징 레지던시를 통해 완성된 작품인데 베이징 하이디엔구에 위치한 청나라 시대의 여름 별장 원명원을 다루고 있다. 중국 안에 세워진 로코코 양식의 건축물들이 1860년 영국군과 프랑스군에 의해 약탈당하고 파괴되면서 현재 폐허로 남겨진 상태인데 오히려 중국 건물들에 비해 더 많이 남겨지면서 원명원의 유산으로 여겨지고 있다. 작가는 남겨진 폐허가 오늘날의 전통의 재생산과 어떤 관계를 맺고 재현의 대상이 되는지, 서로 다른 시대의 현실이나 입장에서 그 해석의 위치가 어떻게 달라지는지 질문하고 있다. 피오나 탄의 뛰어난 필름 작품인 〈등정 Ascent〉(2016)은 150년의 기간 동안 찍히거나 생산된 후지산의 스틸 이미지, 엽서, 역사 자료, 인쇄물 이미지들 4500여장을 모아 이어 붙여서 동영상으로 만든 것으로 두 인물의 허구적인 대화를 따라가며 후지산의 종교적, 문화적 의미와 근대 일본 군국주의나 일본 사회, 그리고 개인들이 생산하고 소비해 온 후지산의 이미지들을 드러낸다. 일본 사회에 정신적이고 전통적인 상징적 의미를 드러내는 후지산에 대한 시각

The work by three figures from the Dutch art scene serves to create a key narrative for the exhibition. Located at the exhibition's entrance, the work *Garden of Perfect Brightness* (2019) by Yoeri Guépin was created over the course of a residency in Beijing. Its focus is the Yuanmingyuan, a Qing-era summer palace situated in Beijing's Haidian District. Rococo-style structures in China now lie in ruins, having been plundered and destroyed by British and French forces in 1860. Yet with more of them left over in comparison with Chinese structures, they are seen as part of the Yuanminyuan's legacy. The artist questions what sort of relationship the surviving ruins form with the contemporary reproduction of tradition as they become reproduction subjects themselves, and how the locus of that interpretation shifts in the reality and standpoint of different eras. *Ascent* (2016), an outstanding film work by Fiona Tan, was pieced together from around 4,500 still images, postcards, archival materials, and printed images of Mount Fuji that were taken or produced over a period of 150 years. Tracing a fictional dialogue between two people, it considers the mountain's religious and cultural meaning, modern Japanese militarism and Japanese society, while showing images of it that have been produced and consumed by individuals. Presenting visual research into a Mount Fuji that shows its symbolic meaning for Japanese society in spiritual and traditional terms, it is a unique work that alters the clear distinction between still and moving images, where photographs and film coexist and interact. Evelyn Taocheng Wang, a Chinese artist who lives in Rotterdam, freely appropriates the traditions of the "Eight Views of Xiaoxiang" and the *wenrenhua* (literati painting). Narratives from daily life and personal journal entries are introduced into ink painting, an ancient Chinese tradition that once captured an idealized vision of nature. In the process, the artist shows how a tradition once viewed as sublime and solemn is seen by today's generation as something comfortable, a tool for personalized artistic expression.

Consisting of around 50 works by 26 artists/artist teams, the exhibition critically examines development, modernization, the violence of custom, and nationalism, along with the ways that these historical norms continue to survive today. At the same time, they focus in fascinating ways on collective memory and spirit, the archival imagination, the interplay between technology and tradition, and the

연구를 보여주는 작품이면서 고정된 이미지와 움직이는 이미지의 명확한 구분점에 변화를 만들어내어 사진과 영화가 함께 어우러지고 상호작용을 일으키는 독특한 작품이다. 에블린 타오청 왕은 로테르담에 거주하는 중국 작가로 소상팔경이나 문인화 전통을 자유롭게 전유한다. 개인의 일상에서부터 오는 소서사들과 개인적인 일기와 같은 이야기들을 이상화된 자연을 담던 오래된 중국의 수묵 전통 안에 개입시키는데, 이는 숭고하고 장엄하게 여겨지던 전통을 편안하고 하나의 개인화된 예술 표현의 도구로 삼는 오늘날 세대의 일면을 보여준다.

총 26명의 작가/팀이 참여하여 50여점의 작품을 통해 완성된 이 전시는 개발, 근대화, 관습의 폭력, 민족주의, 그리고 그러한 역사의 규범들이 오늘날 어떻게 여전히 나타나며 계속되는지를 비판적으로 질문하는 동시에, 집단 기억, 정신, 아카이브적 상상력, 테크놀러지와 전통 사이의 상호개입, 민중의 자기성장 등을 매혹적인 방식으로 다룬다. 그리고 마침내 전통을 통치할 수 없는 것 (ungovernable)의 모드로 그리고 매혹적인 탈주의 공간으로, 즉 아시아 근대화의 지역적이면서 다원적인 상태들과 조우할 수 있는 하나의 풍요로운 극장으로 그려낸다.

◢ Fiona Tan, *Ascent*, 2016 (film still),
Courtesy of the artist and Frith Street
Gallery, London.
피오나 탄, 〈등정〉 스틸 컷, 2016,
© 피오나 탄, 런던 프리스 스트리트 갤러리.

autonomous growth of the grass roots. Ultimately, they present tradition as an ungovernable mode, a fascinating space of departure—sharing a rich theater where the local and pluralistic states of Asian modernization can be encountered.

Evelyn Taocheng Wang, *Interior Becomes Lust*, Ink on paper, 106 × 113 cm 41 3/4 × 44 1/2, 2017, © Evelyn Taocheng Wang 2021, Courtesy the artist; Antenna Space, Shanghai; Carlos/Ishikawa, London; and Galerie Fons Welters, Amsterdam.
에블린 타오청 왕, 〈속이 욕망에 차다〉, 종이에 먹, 106 × 113 cm, 2017, 카를로스/이시카와 갤러리 제공.

Yoeri Guépin, Still from *Garden Of
Perfect Brightness*, 2019.
유리 구에핀, 〈완벽한 밝기의 정원〉 스틸컷,
2019.

팬 데 믹 의

완 전 한 순

간 들

PARK Hyunjin

Today's Incomplete World, November 2021

"First confirmed Omicron case in Korea;
all international arrivals to be quarantined for 10 days"
Korea Economic Daily TV, 10:18 pm, December 1, 2021

This surprise announcement on the 10 o'clock news on the evening of
December 1, 2021, had me and all of the other organizers momentarily
frozen to our seats. A large-scale exhibition of the work of Dutch
photographer Erwin Olaf in Korea was just a few days away; the artist
and studio staff were supposed to arrive in Korea in three days. Olaf was
scheduled to board a plane from Amsterdam two days from then, and
with all the difficulties we'd gone through holding discussions with the
relevant institutions to get him an exemption from the mandatory 10-
day self-quarantine on his arrival, I was utterly lost for words. It was like
seeing a real-life version of the scenes Erwin Olaf had shown in his *April
Fool* (2020) series. Ironically, it was that very feeling of despair that really
brought home to me why Olaf's work hits us the way it does. At this
moment when something no one had expected was becoming a reality,
the other organizers and I felt like the artist when he was creating *April
Fool*: like there was truly nothing we could do. My previous expectation
that COVID-19 would not get in the way of this exhibition came crashing
down, and I had no idea what to do. But just like Erwin Olaf continuing
to capture his feelings of despair amid the tragedy of the pandemic, we
had to find a way. Disregarding all the procedures that had come before,
we all came together to get through this incomplete world quickly with

박현진

2021년 11월: 현재의 불완전한 세계

"오미크론 변이 국내 첫 확진 모든 입국자 10일간 격리"
한국경제 TV 2021년 12월 1일 오후 10시 18분—

2021년 12월 1일 밤 10시에 갑자기 나온 뉴스는 나를 비롯한 모든 관계자들을 한순간에 얼어붙게 했다. 네덜란드 작가 어윈 올라프의 국내 대형 전시를 며칠 앞두고 있었고 이날은 작가와 관계자들의 한국 입국을 불과 3일 앞둔 시점이었다. 이틀 후 어윈 올라프는 암스테르담에서 비행기를 탈 예정이었고 게다가 관계기관과의 협의를 거쳐 한국 입국 시 10일간의 자가 격리 면제를 아주 힘들게 받아 놓았던 터라 더더욱 할말을 잃었다. 마치 어윈 올라프의 작품 〈만우절 April Fool〉(2020) 시리즈를 그대로 현실 세계에서 보는 것 같았다. 내가 이때 느낀 절망감은 아이러니 하게도 작가의 작품이 왜 우리들 마음 속에 깊이 와 닿는지를 다시 한번 생각하게 했다. 아무도 예상하지 못한 일이 현실이 되는 순간 나도 다른 관계자들도 〈만우절〉을 제작하던 작가의 마음처럼 정말 아무것도 할 수 없었다. 코로나19는 이번 전시를 막지 못할 것이라는 생각은 단숨에 무너졌고 앞으로 어떻게 해야 할지 막막했다. 하지만 어윈 올라프가 비극적인 코로나 상황에서도 절망적인 자신의 마음을 담아 작업을 계속 했듯이 우리도 길을 찾아야만 했다. 기존의 모든 절차는 무시하고 새로운 계획으로 빠르게 이 불완전한 세계를 극복해 나가고자 모두 힘을 모았다. 그 누구도 이 상황에 대해 불평하기보다는 긍정적으로 적응해가며 더 나은 전시를 보여주고자 노력했다. 계획했던 대형 개막식은 정부의

an all-new plan. None of us complained about the circumstances; we just worked to adapt in positive ways and put on an even better exhibition. The large-scale opening ceremony we had planned was replaced with limited attendance in accordance with government guidelines; the fabulous press conference arrival we'd planned for the artist amid the COVID-19 situation was replaced with an online event. Olaf took part in the press conference and following seminar, even though they took place at 3 in the morning in Netherlands time. Thanks to everyone's collaboration, the opening ceremony was a success. After the event was over, the artist said he wanted to have a look around the museum; on a video call, we were able to tour the exhibition hall together, albeit virtually. I think he wanted to see how his work appeared in this new setting. Ironically, it was the look of curiosity on his face as he toured the exhibition hall remotely by means of my phone that made it seem like he had encountered the most perfect moment in this incomplete world. Looking at him looking at the exhibition, it occurred to me that while "untact" communication may be part of the "incompleteness" that Olaf so often talks about, it can also offer us the safest and most proactive means of communication today. The artist was in the Netherlands, but he was also connected with our museum. Nearly all of the artist's works hanging in the gallery were saying something about some form of communication, and it was situations like this that drove home his theme of the "perfect moment" in an incomplete time.

Erwin Olaf: Perfect Moment—Incomplete World

The origins of the exhibition date back to September 2020 and an MoU on cooperation in the field of arts and culture signed by the Suwon Museum of Art and the Dutch Embassy in Korea. The Netherlands, a country long esteemed for its art and diverse culture, had been a standout when it came to various forms of visual media, and the Suwon Museum of Art was fortunate enough to have the opportunity to show Dutch photographic art as a project to commemorate 60 years of Korean-Dutch relations. Once the agreement was signed and we finally began work on the Olaf exhibition, I was filled with anticipation. I knew that the COVID-19 situation would make it more difficult to plan

지침에 따라 참석 인원수를 제한하여 열렸고 코로나19 상황에서도 작가의 멋진
등장을 계획했던 기자간담회는 작가의 온라인 참여로 대체되었다. 작가는 네덜란드
시간으로 새벽 3시임에도 불구하고 기자간담회와 이후 이어진 세미나에 참여해
주었다. 모든 관계자들의 협력 덕분에 개막식은 성공적으로 끝날 수 있었다. 행사가
끝난 후 작가는 미술관을 둘러보고 싶다고 이야기했고 화상 통화로 가상이지만
전시실을 함께 둘러보았다. 어윈 올라프는 새로운 공간 안에서의 자신의 작품들을
확인하고 싶어하는 것 같았다. 나의 휴대전화를 통해 비대면으로 전시실을
둘러보는 작가의 호기심 어린 표정은 역설적으로 지금의 불완전한 세계에서 가장
완전한 순간을 만난 것 같은 눈빛이었다. 이런 작가의 시선을 보며 든 생각은
어쩌면 단절된 비대면 소통이 작가가 지속적으로 말하는 불완전의 일부분이지만
현재는 가장 안전하고 적극적인 소통의 방법일 수도 있다는 것이었다. 작가는
네덜란드에 있었지만 미술관과 연결되어 있었다. 전시실에 걸린 작가의 거의 모든
작품들 모두가 어떤 종류의 소통에 관해 이야기하고 있는 것이어서 작가가
이야기하는 불완전한 시대의 완전한 순간이라는 주제가 이런 상황으로 인해 더
와닿기도 했다.

《어윈 올라프: 완전한 순간―불완전한 세계》

이번 전시는 2020년 9월 수원시립미술관과 주한네덜란드대사관의 문화예술 교류
업무 협약을 체결하며 시작되었다. 예술과 다양한 문화가 존중되어 왔던
네덜란드의 미술은 다양한 시각매체들에서도 두각을 나타내어 왔고 다행히
수원시립미술관에 한국-네덜란드 60주년 기념 프로젝트 중 하나로 네덜란드의
사진 예술을 소개할 수 있는 기회가 찾아왔다. 협약 체결이 되면서 드디어 어윈
올라프의 전시를 시작하게 되어 많은 기대감을 안고 시작했다. 국제전의 경우
코로나19 상황이 전시기획을 힘들게 한다는 것을 알았지만 이번 전시의 경우는 더
많은 인내와 노력이 필요했다. 어윈 올라프 스튜디오와 전시 일정을 조율해
나가면서 전시실 구성에 대해 많은 고민을 했다. 작업 순으로 전시실에 나열한다면
비교적 쉽게 전시 구성이 되겠지만 그것보다는 그가 말하고자 하는 것을 스토리를
담아 전달하고 싶었다. 어윈 올라프 스튜디오에서 보내준 잘 만들어진

an international exhibition, but this was an exhibition that demanded more patience and effort. As we went about coordinating the exhibition schedule with Olaf's studio, we had to give a lot of thought to the gallery's arrangement. A relatively simple approach would be to simply present his work in the gallery in chronological order, but we wanted a story that would express what he was trying to communicate. We had even more to process as we looked over the well-put-together portfolios sent over by Olaf's studio. His work was very well made to begin with, and we needed to present it even "better" at our gallery, in a well-organized way. This was how we went about designing the exhibition, exchanging information with the various institutions involved. While some of the viewers would already be fans of Olaf's work, for others this exhibition would be their first occasion encountering the work of Olaf and of great Dutch artists. We designed the exhibition course like a journey among the artist's images, organizing it so that every viewer could encounter the "perfect moments" of an "incomplete world" that Olaf was presenting.

Since the 1980s, Erwin Olaf has broadened his artistic body of work by continually working to capture the discourse of his times. Through the various series presented in *Erwin Olaf: Perfect Moment—Incomplete World*, we wanted viewers to be able to see the variations that these "perfect moments in an incomplete world" have undergone over the course of the artist's life. We wanted it to be an opportunity to share in his passionate exploration of how to present all possible things in terms of alluring images—and in the resulting achievements.

The 2021 international exhibition *Erwin Olaf: Perfect Moment—Incomplete World* (Dec. 14, 2021-Mar. 20, 2022) at the Suwon Ipark Museum of Art was jointly organized with the Dutch Embassy in Korea to commemorate the 60th anniversary of diplomatic relations between Korea and the Netherlands. The museum would like to thank the Dutch Embassy, the Rijksmuseum Amsterdam, the Museum Arnhem, and the Studio Erwin Olaf for their cooperation while the exhibition was being planned. We look forward to future partnership and exchange exhibitions with the Netherlands in the areas of contemporary and classical art.

포트폴리오들을 볼수록 고민은 더욱 깊어졌다. 아주 '잘' 만들어진 작가의 작품을 전시장에서 잘 정돈된 형태로 더 '잘' 보여줘야만 했다. 관계기관들과 자료들을 주고받으면서 점차 이번 전시의 디자인을 만들어 갔다. 어떤 관람객은 어윈 올라프의 팬도 있겠지만 어떤 이에게는 이번 전시가 처음으로 어윈 올라프의 작품과 네덜란드 거장들의 예술을 접하게 되는 계기가 되었을 것이다. 모든 관람객들이 작가의 작품들 사이를 여행하듯 동선을 유도하여 작가가 보여주는 불완전한 세계의 완벽한 순간을 발견할 수 있도록 전시 동선을 디자인했다.

　　어윈 올라프는 1980년대부터 지금까지 시대의 담론을 담는 작업을 꾸준히 지속하며 작품세계를 확장해 왔다. 이번 전시《어윈 올라프: 완전한 순간-불완전한 세계》에 소개되는 작가의 여러 시리즈에서 그가 평생에 걸쳐 추구해 온 불완전한 세계 속에서의 완전한 순간이 어떻게 변주되어 왔는지를 살펴볼 수 있기를 바라며 가능한 모든 것을 하나의 매혹적인 이미지로 전달하기 위한 그의 치열한 고민과 성취를 함께 공감하는 기회가 되었기를 바란다.

　　수원시립미술관의 2021 국제전《어윈 올라프: 완전한 순간—불완전한 세계》 (2021. 12. 14. - 2022. 3. 20)는 한국과 네덜란드 수교 60주년을 기념하여 주한네덜란드대사관과 수원시립미술관의 협력으로 개최되었다. 아울러 수원시립미술관은 전시 기획이 진행되는 동안 주한네덜란드대사관, 암스테르담 국립미술관, 아른헴 미술관(Museum Arnhem) 그리고 어윈 올라프 스튜디오의 협조에 감사드리며 앞으로도 네덜란드와의 현대/고전 예술 분야의 협력과 교류전시를 기대한다.

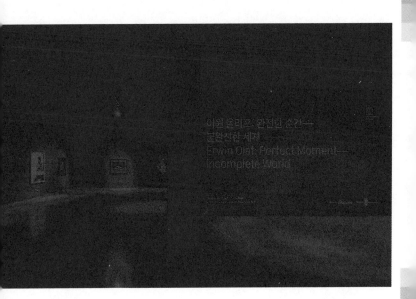

*Erwin Olaf: Perfect Moment—
Incomplete World*, Photo courtesy of
Suwon Museum of Art.
2021 한국-네덜란드 수교 60주년 기념전
《어윈 올라프: 완전한 순간—불완전한
세계》 전시 전경, 수원시립미술관 제공.

INTER
VIEW
WITH
THE A
RTIST
ERWI
N OLA
F

어원 올라

프 작가

인터뷰

Interviewer LEE Hajin

Erwin Olaf began his photographic career through journalism, before eventually establishing himself as one of the Netherlands' leading photographers. The solo exhibition *Erwin Olaf: Perfect Moment—Incomplete World*, which took place from December 14, 2021, to March 20, 2022, at the Suwon Museum of Art, was an opportunity to encounter an artistic body of work spanning 40 years. In an interview with the artist for the exhibition's opening, LEE Hajin talked to the photographer himself about his "perfect moment." The following transcript has been compiled from the interview, which was conducted remotely between the Dutch Embassy in Seoul and Olaf's Amsterdam studio on December 21, 2021.

Q The exhibition *Erwin Olaf: Perfect Moment—Incomplete World* opened last week. I know you've done a few solo exhibitions at Korean galleries, but this is your first at an art museum. How does it feel?

A I think it's the biggest compliment you can receive as an artist, and seeing the reputation of the museum, which is very high and very good, I feel unbelievable, rewarded. It is so strange when you make something here in this tiny little country, and then it happens that you can create a connection with a country that is on the other side of the world. So for me, it feels like a big compliment because it is a very important country in the worldwide art scene, I think.

Q Due to the pandemic, the exhibition preparations were all done remotely. How did you find the preparation process?

A There was a lot of connection online with the curators and the

《어윈 올라프: 완전한 순간—불완전한 세계》
어윈 올라프 작가 인터뷰

인터뷰·글 이하진

저널리즘을 통해 사진 세계에 입문해
이제는 네덜란드를 대표하는 사진작가가
된 어윈 올라프. 40년에 이르는 그의
작업 세계를 만나볼 수 있는 개인전
《어윈 올라프: 완전한 순간—불완전한
세계》가 수원시립미술관에서 2021년
12월 14일부터 2022년 3월 20일까지
열렸다. 전시 개막을 맞아 작가와 가진
줌 인터뷰에서 그의 '완전한 순간'에
대해 직접 이야기를 나눠보았다. 2021년
12월 21일, 서울의 네덜란드대사관
사무실과 암스테르담의 작가
스튜디오에서 원격으로 진행된 인터뷰
내용을 재구성 했다.

Q 《어윈 올라프: 완전한 순간—
불완전한 세계》전이 지난 주
개막했습니다. 한국의 갤러리에서
몇 차례 개인전을 가진 적이 있지만
미술관에서의 개인전은 처음인데요.
소감을 듣고 싶습니다.

A 명성 높은 미술관에서 개인전을
한다는 것은 아티스트로서 받을 수 있는
최고의 칭찬이자 보상이라고 생각합니다.
머나먼 작은 나라에서 만든 작업이
세계의 또다른 부분과 연결되는 건 참
신기해요. 국제적으로 아주 중요한
한국의 예술 씬과 인연을 맺게 되어
기쁩니다.

Q 코로나19 상황으로 전시 준비가
전부 원격으로 이루어졌습니다. 준비
과정은 어땠나요?

A 수원시립미술관 (이하 수원)
큐레이터, 디자이너들과 지속적으로
소통했습니다. 수원에서 제 작업에 대해
아주 정성껏 연구하고 준비해주셨다는
걸 느낄 수 있었어요. 모든 결정을
온라인으로 해야 했지만 대화를
많이 나눠서 크게 어렵게 느껴지지
않았습니다. 수원에서 훌륭한 전시

designers of the Suwon Museum of Art. The way everything was researched on the Korean side was so precise. We had to make all the decisions online, but that was not a huge problem, since everybody had a rapport. Everything went quite smooth, thanks to Zoom, the sketchers, and all the technical advantages of the last two decades. It's unbelievable what you can do from a distance. But it does feel sad for you to have to see your own exhibition on FaceTime.

Q You studied journalism before getting into photography. I'm curious what led you to change directions, and what similarities and differences you've perceived between the two areas.

A Well, I have to say that during my study of journalism, I found that I was not good enough as a writing journalist. There was a journalism photography course, which is where I developed an interest. But I found out that, reacting instantly to this moment, photographing the news that was happening, didn't give me satisfaction, and I didn't really have a talent for it. By that time, I was already very much infected by the journalistic virus and by reading the news, having an eye on the actual

developments that are happening in our world, and I decided to take my time and reflect on it in my mind and combine it with my own imagination. That's what I always want to do with my work—to reflect our world now, but using my imagination.

For example, series like *Rain* and *Hope* came out of this process. I was using my imagination of the 1950s and 1960s. It's photographed in the United States now, but I wanted to go back in time and reflect that society. I was creating situations that were in my imagination. It was like, "There's been a change—this romantic view that I had as a little Dutch boy has now changed." *Rain* was about the reaction after the 9/11 terrorist attacks. But I didn't want to do something that was really about the terror attack; I wanted to do something about the mentality that has changed in our society. So I want to integrate my journalistic background with the works I do nowadays.

Q That's interesting, the idea of combining imagination with journalism, which is about providing information. That's where this artistic element really comes in.

A That may be closer to the

구상을 해주신 덕분에, 그리고 오늘날 이 모든 기술적인 수혜에 힘입어 비교적 수월히 작업할 수 있었습니다. 원격으로 이만큼 할 수 있다는 것이 놀랍지만, 화상 통화로 전시를 보는 게 슬픈 건 어쩔 수 없네요.

Q 저널리즘을 공부한 뒤 사진 작업을 시작했는데요. 어떤 계기로 전향을 결심했는지, 두 분야를 경험하며 느낀 공통점과 차이점이 무엇인지 궁금합니다.

A 처음에 저널리즘 글쓰기를 공부했는데 소질이 없다는 걸 깨달았어요. 이어 저널리즘 사진 수업을 들으면서 사진에 관심을 갖게 되었습니다. 하지만 결국에는 지금 일어나고 있는 사건에 '즉각' 반응하며 사진을 찍는 것에 큰 만족을 느끼지 못했어요. 제 재능이 아니라고 생각했습니다. 하지만 저널리즘을 공부하면서 세상의 변화를 바라보는 시각을 갖게 되었고, 현실에 상상력을 더해보자는 생각을 하게 됐어요. 실제 세상의 일을 다루되 충분한 시간을 갖고 곱씹어 보고, 저만의 상상력을 얹는 것이 제 작업에서 필수적인 요소입니다.
〈비 Rain〉와 〈희망 Hope〉 연작도 이런 과정을 거쳤습니다. 1950-60년대

배경을 상상해 봤어요. 촬영은 오늘날 미국에서 이루어졌지만, 시간을 거슬러 올라가 당시 미국의 모습을 담고자 했습니다. 상상을 통해 작품 속에 새로운 상황을 만들어냈어요. 제가 과거에 어린 네덜란드 소년으로서 바라봤던 미국의 로맨틱한 모습이 이제는 바뀌었다는 점을 말하는 거죠. 〈비〉 연작은 911테러 이후의 리액션에 대한 것입니다. 테러 사건을 직접적으로 다루는 대신, 이후의 정서적 변화, 얼어붙은 사회적 분위기 같은 것들을 표현하고자 했습니다. 저널리즘을 전공한 배경을 작업에 잘 녹여내고 싶어요.

Q 사실 정보를 제공하는 저널리즘이 상상력과 결합된다는 게 흥미롭네요. 예술적 요소가 개입되는 지점인 것 같습니다.

A 〈만우절 April Fool〉 연작도 마찬가지에요. 더 즉각적으로, 직접적으로 현재 팬데믹 상황에 대해 반응하죠. 저는 나이도 있는 편이고 폐 건강이 좋지 않아서 슈퍼마켓에 갔다가 정말 죽을 지도 모른다는 공포감을 느꼈어요. 집에 돌아가 우리가 얼마나 우매하고 바보같았나, 라는 생각을 했죠. 세상을 지배하려는 인간의 끝없는

journalistic series I made recently with *April Fool*. It's about reacting more immediately and closely to the situation with the pandemic. So I was reflecting on my emotions as an old man being in the supermarket with my bad lung condition and thinking "I'm going to die!" And then you go home and think we are all fools, we are all such stupid fools. We're so arrogant we think that we can rule the world, and then along comes a tiny little virus that says to millions of people, "Stop it." That's the feeling I was reflecting with *April Fool*.

Q You did primarily studio-based work before beginning location photography in 2010. Was there something that prompted that change?

A It was the limitation of the studio. If you look at my career, boredom is one thing I want to avoid. In the beginning, I was just doing studio photography—black backgrounds, the human body. At a certain point, I wanted to move out of the studio and go into the real world, and use the world as a stage. The *Berlin* and *Shanghai* series were like that, using the world as a set. Then I began going further outside. You can see that in the

Palm Springs series, where I'm not only inside anymore. For my recent series *April Fool* and *Im Wald* (*In the Forest*), I'm mostly outside. I have to admit that I was always a little bit afraid of working with the real world. That's why I did things like set building and staying mostly in the studio—because I could manage more of my own imagination in the studio. But now I've discovered that location work gives you so many more resources, with the dialogue with your surroundings and reality. I don't think I'd really be able to reach that 100% in the studio again.

Q Given how the aesthetic worlds in your work are so thoroughly controlled in visual terms, I had the sense that that current might also be something very much calculated. But it sounds like it was a natural progression.

A I can understand why you would think that. But most of the time, the process starts when I get some information. I may be watching a television series, reading the paper, or having a conversation, or even seeing people's situation outside, and that can give me an idea. And then I start to pull the little thread, and it becomes more and more of an idea. But it's not calculated.

오만함에 바이러스가 제동을 걸어준 것 같았어요. 이런 감정을 반영했습니다.

Q 스튜디오 작업을 주로 하다가 2010년부터 로케이션 촬영을 시작했습니다. 변화의 계기가 있었을까요?

A 스튜디오의 한계 때문이죠. 작업에 있어 단 한 가지 피하고 싶은 게 있다면 바로 지루함인데요. 초반에는 검은 배경에서 인체 표현을 다루는 등의 스튜디오 작업을 많이 했습니다. 그러다 어느 순간, 세트에서 벗어나 바깥 세상으로 나가보자는 생각이 들었어요. 세상을 세트로 활용하는 거죠. 〈베를린 Berlin〉, 〈상하이 Shanghai〉 연작이 그렇게 만들어졌고요. 그 후에는 로케이션 작업 중에서도 점차 외부로 이동했습니다. 〈팜스프링스 Palm Springs〉에서는 실내 작업과 실외 작업들이 함께 등장하죠. 최근 작업인 〈만우절〉과 〈숲 속에서 Im Wald〉 연작은 실외 촬영이 대부분이에요. 사실 '진짜 세상'에서 작업하는 것에 대한 약간의 두려움이 있었습니다. 그래서 초반에는 세트를 짓고, 스튜디오 안에서 주로 머물렀어요. 그럼 제가 상상하는 것들을 더 잘 관리할 수 있으니까요. 하지만 로케이션 작업은 주변 환경, 현실과의 대화를 통해 훨씬 풍부한 작업의 원천을 제공해 줍니다. 앞으로도 스튜디오에서는 이런 점을 100% 달성하기는 아마 어려울 거에요.

Q 작업들이 시각적으로 완전히 통제된 미적 세계를 보여주다 보니, 이런 흐름도 철저히 계획된 것은 아닐까 하는 생각도 들었습니다. 자연스러운 변화였군요.

A 왜 그런 생각을 했는지 알 것 같아요. 하지만 제 경우 대부분의 작업은 어떤 정보에서 출발해요. 텔레비전을 보거나, 신문을 읽거나, 대화를 나누거나 혹은 거리의 사람들을 지켜보다가 아이디어를 얻죠. 거기서부터 실을 뽑아내듯이 점점 확장해 나가는 것이지, '계산된' 것은 아닙니다. 그리고 어떤 정보에서 영감을 받을 때, 시각적인 구현 방식도 대부분 윤곽이 잡혀요. 하지만 왜 늘 '완전한가' 묻는다면, 제 상상 속에서는 저의 환상과 꿈, 모든 것이 아름다운 모습을 하고 있거든요. 심지어 악몽도 아름답게 그려집니다. 추함도 아름답게 그려질 수 있으니까요. 그래서 늘 아름다움의 요소를 넣으려고 하고, 그게 좋은 대화를 이끌어내기를 바랍니다. 저는 영화나 향수 광고 사진 같은 상업적

Most of the time, the idea in that information decides how it will look. As far as why it always needs to be a perfect world, it's because in my imagination, when I close my eyes and I think about my own fantasies and dreams—even my nightmares—they look good. Ugliness can also be beauty. So when I am working on something, I want to put beautiful elements into it, make it have a nice conversation. Don't forget I'm educated a lot in the world of commerce, you know, commercial photography. I've done a lot of advertising, for movies and perfumes and whatever. There, you're trained in creating a beautiful world. It absolutely isn't me when it is dirty or ugly or terrible, whether it's on purpose or by accident. I like to tickle you with my beauty, and then when you think, "Oh, beauty, beauty, beauty," then I slap you in the face and say, "Look deeper."

Q I'd like to talk a bit more about the things that go into those beautiful worlds. What are your standards for choosing subject matter?

A It's very strange to say, but it's aggression. It may be something like pollution, or racism, or anti-gay discrimination, that makes me really feel tension. That is a fuel for me. When you get angry, you can go out and demonstrate, or you can transfer it into artistic work. For me, it's something that saves me from the world—that I learned to know how a camera works, and how photography works. I can express my aggression and put it in a positive flow, rather than a negative flow, and translate it with my own eyes. So I find "irritation points" in the reality, in our world, and that irritation gives me aggression, which I can translate into my work. (laughs)

Q I agree. Everyone's different, but it seems like negative forces sometimes elicit more powerful emotions than happiness.

A For me, it's also therapeutic, providing a solution to my own unhappiness or accepting things in the world as they are. I did *Self-Portrait 50 Years: I Wish, I Am, I Will Be* when I was 50. For me, actually putting the tube in my nose—which will be my future, because of my lung condition and the illness I have—that was the start of acceptance. When I did *April Fool*, all of us in the whole studio felt paralyzed as we saw these empty streets and that unprecedented

작업도 많이 했는데요. 이런 작업을 하다보면 아름다운 세계를 만드는 것에 훈련이 되기도 해요. 고의든 우연이든, 아름다움이 결핍되어 있다면 그건 제 작업이라고 말할 수 없을 거예요. 아름다움으로 먼저 간지럼을 태운 다음, 그 뒤에 어떤 세계가 있는지, 어떤 뜻이 숨겨져 있는지 더 잘, 더 깊게 보게끔 유도하고 싶어요.

Q 그 아름다운 세계를 이루는 것들에 대해 더 이야기 해보죠. 작업 소재를 선택하는 기준은 뭔가요?

A 이상하게 들릴지도 모르겠지만, 공격성이요. 인종차별이나 소수자 차별, 환경오염 같은, 제가 민감하게 여기는 사안들이 작업의 연료가 됩니다. 화가 날 때 거리에 나가서 시위를 할 수도 있고, 예술 작업으로 승화할 수도 있죠. 카메라와 사진을 다루는 법을 알고 있다는 게 제게는 큰 구원입니다. 공격적인 면을 긍정적인 흐름으로, 저만의 시선으로 풀어낼 수 있으니까요. 오늘날 현실 세계의 부조리한 면이 가장 큰 영감의 원천인 것 같아요. 제 공격적인 면을 부추길테니까요. 그럼 또 작업으로 풀어내겠죠.(웃음)

Q 공감합니다. 사람마다 다르긴 하겠지만 행복감보다는 부정적, 비극적인 동기가 때로는 더 강렬한 감정을 이끌어내는 것 같아요.

A 작업을 통해 좌절감이 완화되거나 받아들여지기도 해요. 일종의 치유적인 해결책이랄까. 〈50년의 자화상: 아이 위시, 아이 엠, 아이 윌 비 Self-Portrait 50 Years: I Wish, I Am, I Will Be〉는 50세에 작업했는데, 메이크업을 하고 코에 튜브를 꽂으면서 (폐가 좋지 않기 때문에) 이게 정말 내 미래라는 사실을 인지하고 받아들이는 시작점이었어요. 〈만우절〉 작업 때는 스튜디오 식구들 모두 텅 빈 거리와 전례 없는 마비 상황을 제대로 실감했죠. 〈만우절〉은 딱 하루 동안 촬영하면서도 에너지 소모가 엄청났는데, 도리어 이후에는 힘을 얻었어요. 이튿날에 '자, 이제 다시 복귀!' 이런 느낌?

Q 이번 개인전에는 2019년 암스테르담 국립미술관에서 열렸던 《어윈 올라프와 12인의 거장들 12 x Erwin Olaf》전을 재현한 특별 섹션이 있는데요. 암스테르담 국립미술관에서 본 원화들이 어린 시절부터 큰 영감이 되었다고 들었습니다. 예술적으로 특별히

situation. We did that for one day, and it took energy, but it also gave a lot of energy. The next day, I thought, "Okay, now we go back to normal!"

Q The solo exhibition includes a special section that recreates your *12x Erwin Olaf* exhibition at the Rijksmuseum Amsterdam in 2019. I've heard that the Dutch Masters paintings at the Rijksmuseum have been an inspiration to you since you were young. Is there anyone else you look up to or were influenced by artistically?

A When I was young, in 1973, I was a huge David Bowie fan. When I started doing photography in the studio, Robert Mapplethorpe was a big influence on my work. There were also people like Joel-Peter Witkin and Helmut Newton; their work was really strong. Around the end of the 80s, the world of painting was, to me, very interesting. There's also a cinema. I was inspired by Italian cinema, like Luchino Visconti, Pier Paolo Pasolini, and also German cinema. If you take a picture, you're capturing one scene, but cinema moves. It's a complicated medium. When I moved into the studio-built set in the early 2000s, that was all inspired by the world of the movie.

My newest project is with a friend of mine who educated me, Hans van Manen. He's a choreographer, and we just finished a project yesterday. What makes Hans van Manen such a fantastic choreographer is his detail. I was photographing his hands, his feet and face. So the working mentality and the high standards that Hans van Manen has created for himself throughout his career is, to me, also an inspiration. His level shows how things should look, how quality looks. As an individual, he is one of the most inspirational people I've met in my life.

Q I'm now very curious to see your new work.

A I hope to show it soon. It's totally different. My family background is not from the art world, and my education was in journalism, not art. I met Hans because I was volunteering for the gay movement in Amsterdam. I had to take a portrait of him for a magazine. He invited me over to meet his friends and see his art. I went into his house, and it was full of Warhol, Lichtenstein, Mapplethorpe, Witkin. He was taking photographs himself, with a Hasselblad camera, which I had also just bought. So he took me

존경하거나 영향을 받은 또 다른 사람이 있나요?

A 10대 시절, 데이비드 보위(David Bowie)의 엄청난 팬이었어요. 사진을 시작하면서는 로버트 메이플소프(Robert Mapplethorpe)에게 큰 영향을 받았고, 조엘 피터 위트킨(Joel-Peter Witkin)이나 헬무트 뉴튼(Helmut Newton)의 강렬한 작업에도 영향을 받았습니다. 1980년대 말부터는 회화의 세계가 아주 흥미롭게 느껴졌어요. 영화도 그렇고요. 루키노 비스콘티(Luchino Visconti)나 피에르 파올로 파솔리니(Pier Paolo Pasolini)의 이탈리아 영화와 독일 영화를 좋아했습니다. 사진은 하나의 장면을 담지만 영화는 움직이잖아요. 아주 복잡한 매체죠. 2000년대 초반부터 해온 세트 작업은 영화의 영향이 컸어요. 최근에는 제 친구이자 네덜란드의 저명한 안무가인 한스 판 마넌(Hans van Manen)과 작업을 함께 했는데요. 훌륭한 예술가를 만드는 건 작은 디테일에 있다고 생각하기 때문에, 그의 손, 발, 몸, 얼굴을 찍는 작업을 했습니다. 한스의 작업 정신과 높은 기준은 저에게 좋은 자극을 줘요. 저런 퀄리티의 작업을 해야겠다는 생각이 들죠. 저에게 가장 많은 영감을 주는 인물 중 한 명입니다.

Q 신작이 정말 궁금해지네요.

A 얼른 보여드리고 싶군요. 최근 작업과는 완전히 다릅니다. 저는 예술가 집안에서 자라지도 않았고, 학교에서는 저널리즘을 공부했잖아요. 암스테르담에서 성소수자 운동을 통해 한스를 처음 만났어요. 잡지에 실릴 그의 사진을 찍어야 했습니다. 그가 저를 집으로 초대했고, 앤디 워홀, 리히텐슈타인, 메이플소프, 위트킨 등의 작업을 보게 되었죠. 그는 하셀블라드 카메라로 사진을 찍고 있었고, 저는 그때 막 하셀블라드 카메라를 산 참이었어요. 한스가 스물 두살의 저를 예술 세계로 이끌어 줬다고 해도 과언이 아닙니다. 그 후로는 절친한 친구가 되었고요. 이번 작업은 지금까지 예술가로서의 경험과 우정 안에서 펼쳐지는 과거로의 여행이라고 할 수 있을 것 같아요.

Q 사진 작업이 주를 이루지만 비디오와 설치 작업도 하고 있습니다. 〈키홀 Keyhole〉은 셋이 모두 결합된 멋진 예인 것 같은데요. 표현 매체를 선택하는 기준이 있나요? 어떻게 다른 접근을 취하는지 궁금합니다.

by my hand when I was 22. and he introduced me to the world of the arts. We've been close friends ever since. So this series is like a journey back in time, but with the knowledge of today and the friendship of today.

Q You mainly do photographic work, but you also do video and installation work. *Keyhole* seems to be a great combination of the three. What are your standards for selecting expressive media? I'm curious about how your approach differs.

[A] I feel like a photographer at heart. But I want to play with it. When you combine it with video or installation, you can create an atmosphere. You can use photography, video, the building, the way you put the different colors on the wall. I like to provide the viewers with a space for experience. With some of the work in this exhibition, the structure is one of "going in and coming out." So you go in with story "A" in your head, and then you come out with mood "B." I'm experimenting with different ways to show photography and breaking through the traditional way of how we display photography in museums and galleries.

In the *Shanghai* series shown in Suwon, the installation where the women seem to be facing each other was inspired by an outdoor advertisement. You don't see any more photography, really. More and more, you see short looping movies lasting 10 seconds or so. In a way, all those women are advertising or asking for attention. So if you walk in and you look around the passage where these screens are positioned, you come out with a different mood. That is my goal. It's like what happens to you when you go to the cinema to see a good movie.

Q It seems to relate to the feeling of traveling to a different world—the kind of escape from boredom that you were mentioning. I'd also like to know about your process. It seems like your work has a perfectionist quality that would demand a lot of precision and hard work. Could you talk about the process with the staging, the photography, and the post-production?

[A] If we look at *Im Wald* as an example, I had an exhibition in Munich. They asked me to do something, so I went to see the locations in Germany. And the inspirational thing for me was a trip through the woods. So I took

A 본능적으로 제 본업은 사진작가라고 느껴요. 하지만 사진을 조금 가지고 놀고 싶어요. 비디오나 설치 작업과 결합하면 다른 분위기를 만들어 낼 수 있어요. 미술관의 건물 구조, 벽의 색과 가벽 등을 적극적으로 활용해 관객들에게 경험의 공간을 선사하는 것도 좋고요. 이번 전시에서도 작업에 '들어갔다 나오게' 되는 구조가 있는데요. 보러 들어갈 때 관객들이 생각하는 각자의 이야기나 분위기가 있겠지만 빠져나올 때는 전혀 다른 기분으로 나올 수도 있어요. 미술관이나 갤러리에서 사진이 전시되는 전통적인 방식에서 벗어나, 사진 매체를 보여주는 다양한 방식들을 실험해 보려고 하는 편입니다.

수원에서 전시된 〈상하이〉 연작 중 여인들이 마주본 듯 설치된 작업은 실외 광고판에서 영감을 받은 거예요. 사실 요즘 사진을 보기 힘들지 않나요? 십여 초 남짓의 짧은 영상들이 점점 많이 생겨나고 있잖아요. 광고가 주의를 끌 듯, 이 작품 속 여성들 또한 관객으로 하여금 자신을 쳐다보게 합니다. 이 스크린이 설치된 통로를 지나면 다른 기분에 휩싸인 느낌을 받을 수 있을 거예요. 작업을 통해 그런 느낌을 주고 싶어요. 영화관에서 좋은 영화를 보는 경험도 비슷하잖아요.

Q 다른 세계에 다녀온 것 같은 느낌, 앞서 언급하신 지루함의 탈피와도 연결되는 것 같네요. 작업 과정에 대해서도 궁금한데요. '완벽주의적인' 작품을 위해 정밀한 세공이 필요할 것 같습니다. 연출과 촬영, 후작업(post-production) 과정에 대해 들려주실 수 있나요?

A 최근 작업 〈숲 속에서〉를 예로 들면, 뮌헨에서 작업 요청을 받고 독일 로케이션을 살피러 갔습니다. 울창한 숲이 인상적이었어요. 현장을 둘러보며 사진을 찍고, 집에 돌아가 스케치를 합니다. 19세기 독일 회화에서 영감을 얻기도 하고요. 스튜디오 식구들과 스케치를 함께 살펴보고, 프로덕션 팀을 꾸려 작업에 착수하죠. 현장에 다시 가서 사진을 찍습니다. 이번엔 더 제대로요. 그럼 문제점과 개선점이 보여요. 제가 캐스팅을 진행하고, 영화 제작에서처럼 의상, 메이크업팀과 상의도 이루어집니다. 인물이 있는 풍경 사진이라 한 사진 당 적어도 하루 정도는 걸렸어요. 그 다음 포스트 프로덕션 과정에서는 스튜디오 직원들을 생각해서 웬만하면 현장에 있지 않으려고 합니다. (웃음) 제가 원하는 바와 원하지 않는 바만 명확히 얘기해줘요. 후작업은 주로

pictures while traveling in the woods, and then I went home and made some drawings. These were also inspired by the 19th century world of painting in Germany. I discussed it with my colleagues at the studio and showed them my sketches, and we started to set up a production team. I went back there and took more photographs, but this time better. We started to see what was wrong and what problems occurred. I did the casting, and we talked about the costumes, the makeup, like in a film production. These are scenes with people in them, so it takes about one day per picture at least. During the post-production, I'm not there most of the time, because if I am, they'll say, "Oh god, are you still around?" (laughs) So I just tell them what my idea is, what I don't like and what I do like. It's more color management, not so much retouching, because that's happened already on the set. I always go to print myself.

Q　I thought there might be a lot of retouching in the post-production stage. You're saying most of that is done during the production!

⌐A̅　Sometimes you have technical things that you cannot solve on set. But I try to avoid retouching more

and more. I need to feel more of the emotion in the moment I'm making it. I hate working in a way where I'm taking pictures and saying, "I'll do this later, I'll do that later." Around 2001, I did the series *Royal Blood* and *Paradise*, and there was a lot of Photoshopping there. I did that on purpose, to celebrate the quality of Photoshop. I haven't done that sort of thing for a while. I don't say, "I'll do that later"—I want to do it now.

Q　You sometimes appear in your own portrait photographs. When do you decide to use yourself as a model?

⌐A̅　That relates to what I told you before, with things like the way my work can be healing or solve problems. With *I Wish, I Am, I Will Be*, I had to solve the problem of being so afraid of getting more ill. In the case of *Palm Springs*, the photograph at the swimming pool was about fear of aging. I turned 60 around that time, and I had felt for several years that the distance between me and young people was growing. The desire to be young became bigger. That portrait was very important for me in terms of accepting that I had turned 60. I saw how important the distance between the two people in it was,

분위기를 위한 색감 보정 정도이고, 점점 줄어들고 있어요. 리터칭도 거의 하지 않습니다. 필요한 건 대부분 촬영 시 현장이나 세트에서 이미 이루어지니까요. 프린트를 할 때는 항상 직접 갑니다.

Q 포스트 프로덕션 단계에서 리터칭이 많을 거라 생각했는데, 프로덕션 과정에서 거의 다 이루어지는군요!

A 촬영 현장에서 해결할 수 없는 기술적인 부분도 가끔 있지만, 리터칭은 점점 덜 하려고 해요. 작업을 만드는 그 순간에 더 감정을 느낄 수 있어야 하니까요. 사진을 찍으면서 이건 나중에, 저건 또 나중에, 이런 식으로 작업하는 게 싫어요. 2001년경 〈로열 블러드 Royal Blood〉나 〈파라다이스 Paradise〉 연작에서는 포토샵 작업이 굉장히 많이 이루어졌는데요. 이 경우는 기술적인 성취를 축하하는 의도적인 리터칭이었고요. 그런 작업을 하지 않은지 꽤 되었습니다. 나중 말고 '지금'을 느끼고, '지금' 하고 싶어요.

Q 인물 초상 중 본인이 등장하기도 하는데 어떤 경우에 스스로를 모델로 개입시키나요?

A 앞서 말한 작업이 주는 치유, 해결과 연결이 될 것 같네요. 언급했던 〈아이 위시, 아이 엠, 아이 윌 비〉 외에도, 〈팜스프링스〉 연작 중 수영장에서 찍은 사진은 늙는 것에 대한 두려움을 다룬 작업인데요. 그 작업 당시 60세를 앞두고 있었고, 젊음으로부터 점점 멀어진다는 괴리감에 휩싸여 있었습니다. 젊어지고 싶은 욕망도요. 하지만 작업을 통해 제 나이를 받아들이게 됐죠. 촬영할 때 저와 젊은 소년의 거리를 직접 보고 인지하는 게 아주 중요했어요. 20 센티만 더 가까웠어도, 40 센티만 더 멀어졌어도 다른 이야기가 됐을 거예요. 상대 모델이 저를 바라보는 순간 '이게 현실이구나' 싶은 거예요. 그리고 집에 돌아가 작업을 하면 신기하게도 현실을 어느 정도 수용하게 되더라고요. 작업이 저를 구원해주는 거죠.

Q 인물 사진에서 뒷모습이 자주 등장합니다. 쓸쓸한 느낌도 들고 감정을 숨기려는 시도처럼 보이기도 하는데, 의도하는 바가 있나요?

A 〈키홀〉에서는 모든 인물이 뒷모습으로 등장해요. 하지만 각자 다른 방식으로 찍혔죠. 슬픔을 숨기는 것일 수도 있고, 화가 나서 돌아섰거나, 서로

between me and the boy. That tells the story. Because if he was 20cm closer to me, or 40cm farther back, there would be another story. The other figure looks at me and I say, "Oh, this is what happens." And then I go home, and my frustration is gone or more or less accepted. So my work saves me in a way.

Q Your portraits often show people from the back. It can give a forlorn sense, and also can come across like an attempt to hide feelings. What are your aims with that?

⌐A In the installation *Keyhole*, everybody has a different way of being photographed from behind. It can be people hiding their emotions, or that you can be turning away in anger, or you don't want to look at each other. It can also be incredibly vulnerable to be photographed from the back, because you don't know what's happening or who's looking at you from behind. We don't know what's happening behind us. So for me, the back is a very interesting theme. Because it also creates stories.

Q You tend to do fewer still-life images compared with portraits. Is there a reason for that?

⌐A With still-lifes, you have to meditate. You need to be more precise. But when you do that too much, it starts to become a routine. Still-life is a big theme in photography and the world of painting, but it is difficult for it not to become routine. It's tough to do it in a way where it isn't cliché. So I save it for special moments. But I think the power of still-life is often underestimated.

Q One of your flower still-life photographs hangs at the entrance of the Dutch Ambassador's residence in Korea.

⌐A How nice to hear that! I would love to see it myself the next time I'm in Korea.

Q I'd like to ask you about collaborations. You've worked with a lot of different partners, from fashion brands to the Dutch royal family. I wanted to hear a bit about your experiences collaborating across boundaries.

⌐A You have to imagine that it was in the '80s when I started, so there was a lot of unemployment and there was an economic crisis in the Netherlands. So I had to survive doing photography on

쳐다보고 싶지 않은 것일 수도 있습니다. 뒷모습을 찍는다는 건 기본적으로 취약성을 의미해요. 뒤에서 무슨 일이 일어나고 있는지, 누가 당신을 보고 있는지 알 수 없으니까요. 우리는 우리 뒤에서 일어나는 일들을 모두 파악하지 못합니다. 그래서 뒷모습을 찍는 것이 흥미로워요. 더 많은 이야기를 만들어내기도 하고요.

Q 인물에 비해 정물은 비교적 덜 다루는데 특별한 이유가 있나요?

A 정물은 더 명상적인 작업이에요. 훨씬 더 정확해야 합니다. 하지만 그 정확성을 너무 추구하다 보면 패턴이 반복되는 느낌이 들어요. 회화와 사진에서 정물이 중요한 테마이지만, 틀에 갇히지 않기가 어렵다고 할까요. 클리셰가 아닌 정물 작업을 하기가 어려워요. 그래서 특별한 경우에 가끔씩만 작업하려고 해요. 하지만 종종 정물이 갖는 힘이 저평가되어 있다고 생각합니다.

Q 저희 대사관저 입구에도 작가님의 꽃 정물 사진이 걸려있어요.

A 반가운 소식이네요! 다음에 한국에 가면 꼭 직접 보고 싶네요.

Q 다음으로는 협업에 대해 묻고 싶어요. 패션 브랜드부터 네덜란드 왕실까지 다양한 파트너들과 작업했는데, 경계를 넘나드는 협업 경험에 대해 듣고 싶습니다.

A 제가 작업을 시작했던 1980년대에는 네덜란드 경제가 어려웠고 실업률도 높았습니다. 처음에는 생계 수단으로 사진을 했기 때문에 의뢰 작업(assignment)을 주로 했어요. 의뢰인들 이야기를 듣고 작업하면서 많이 배웠죠. 좀처럼 가볼 수 없는 장소에 가게 되기도 하고요. 왕실 초상 작업도 아주 고무적이었어요. 제약이 있지만 그 안에서 최대한 자유롭게 작업했거든요. 오늘날 왕실의 존재에 대해 생각해 보면서, 좀 더 미래적인 시선으로 작업하려고 했습니다. 잡지 사진이나 브랜드 광고 같은 경우 그 세계에 대해 알게되는 점이 흥미롭고요. 거기서 오는 새로운 작업적 인풋이 있기도 하죠. 하지만 5, 6년 전부터는 상업적인 큰 프로젝트는 잘 맡지 않고 있습니다. 질문거리를 던져주는 특별히 흥미로운 작업이 아니라면요. 이런

assignments. And I learned a lot from the people who gave me those assignments. You could go to places you'd never been before. The portrait with our royal family was also very inspirational. There were restrictions, but I was able to work quite freely within them. I was thinking about royalty these days, and I tried to work with a more futuristic perspective. Sometimes, when you're doing a magazine photograph or brand advertisement, you can learn about that world. You think, "I can use that input for my own work." But for the last five or six years, I haven't really been doing anything for the big commercial brands. Not unless it's something that has questions you're working for. That learning curve is finished.

Q What makes you decide when to use black-and-white and when to use color?

A I have to say, I've always loved black-and-white. It's very good for skin—if you do nudes, the body in black-and-white is beautiful. When we didn't have Photoshop, it was impossible to control the colors well when you were photographing the body. One of the biggest advantages of Photoshop, I think, is not the retouching but the color

management. So I did more and more color photography because it was easier technically—something like *Skin Deep* from 2015. But in the 1980s and 1990s, it was always black-and-white. Recently, I've done work in black-and-white again because I wanted to create more abstraction. With the *Im Wald* series, I'm adding this surreal element to outdoor photography, giving it the sense of it having stopped, like in a coma. By creating the surreal element, I want you to focus more on the subject by taking all the color away. When you see a lot of green, you become happy. It's natural, and it gives a positive atmosphere. And then it becomes like tourism photography. With black-and-white or gray, the beauty is different. I don't want you to have a happy emotion when you look at my *Im Wald* series. It's supposed to be moody and strong. I want to convince people we have to take care of this beautiful nature.

Q With your city series, how do you decide the locations (like Berlin, Shanghai, or Palm Springs)? I'd also like to know whether you're interested in photographing Korea, and what aspects of Korea you would want to capture.

성격의 작업을 통해 배울 수 있는 건
이제는 충분히 배웠다고 생각해요.

Q 흑백과 컬러 작업을 택하는 기준은
무엇일까요?

A 저는 흑백 표현을 아주 좋아해요.
특히 피부 표현에서, 신체, 누드 작업을
할 때 흑백 컬러가 굉장히 아름답거든요.
포토샵이 없었을 때는 신체 사진 작업 시
색 만지기가 어려웠어요. 포토샵 기술의
제일 좋은 점은 리터칭보다는 색감
보정에 있다고 생각해요. 기술적으로
편리해지면서 컬러 사진 작업을 점점
더 하게 되었습니다. 2015년의 〈스킨
딥 Skin Deep〉 같은 작업들요. 하지만
1980-90년대에는 흑백 위주였어요.
최근에는 추상적인 느낌을 주고
싶어 다시 흑백 작업을 하고 있어요.
〈숲 속에서〉 연작에서는 실외 사진에
흑백이 주는 특유의 비현실적인,
멈춰있는 듯한 (in coma) 느낌을
가미하려고 했습니다. 색을 배제하고
초현실적인 느낌을 줌으로써 사람들이
주제에 대해 더 집중하기를 바라요.
초록색이 가득하면 행복해지지 않나요?
자연적이고 긍정적인 느낌을 주잖아요.
그러면 뭔가 여행 광고 사진 같은 느낌이
나요. 흑백, 회색 빛의 아름다움은

다르죠. 〈숲 속에서〉 연작에서는
관객들이 다른 건 몰라도 '행복한'
감정만은 느끼지 않기를 바랐어요.
서글프고 진한 감정이 들길 바랐어요.
아름다운 자연을 잘 돌봐야 한다고
사람들을 설득하고 싶었죠.

Q 도시 연작의 장소는 (베를린,
상하이, 팜스프링스) 어떻게 정했나요?
한국의 모습을 담고 싶은 생각이 있는지,
그렇다면 한국의 어떤 면을 포착하고
싶은지 궁금합니다.

A 리서치해보고 싶은 부분이에요!
작업은 제가 흥미롭게 느끼는 정보로부터
출발합니다. 〈베를린〉의 경우
개인적으로 베를린에 여행을 갔다가
시작되었어요. 지금은 독일이 유럽
민주주의에 있어 아주 중요하고 멋진
곳이고, 수도인 베를린도 그렇잖아요.
그런데 놀러 갔다가 방대하고 어두운
역사를 맞닥뜨리게 된 거죠. 그런 점들을
다루고 싶었어요. 상하이는 작업 때문에
방문했다가 도시의 엄청난 스케일에
압도당했습니다. 끊임없이 변화하고
커지는 모습이 너무 인상적이었어요.
팜스프링스는 워크숍 일정으로 갔다가
사막 한가운데 이런 인공적인 도시가
있다는 게 너무 신비로워 작업하게

[A] That is something that I would love to research. It starts when I get a feeling like "This is interesting, this is intriguing." In the case of *Berlin*, I had gone to Berlin on a personal trip. Germany is the beating heart of democracy in Europe, with Berlin as its capital. But then I went there and discovered how much history there was, how much dark history. I wanted to focus on that. In the case of *Shanghai*, I had visited for my work and was overwhelmed by the city's enormous scale. I saw how it was growing and changing all the time, which was intriguing. With *Palm Springs*, I was there just for a photographic workshop for a week, and I thought "This is in the middle of the desert, and everything is artificial. So let's work with that." My trips to South Korea have always been too short, always three or four days. We were there one time, me and my boyfriend, when there were huge demonstrations in front of our hotel. I was amazed at the enormous scale. And everyone who was in the street, all the people, were so nice and friendly. But we were only there for a few days. So if I were to do something in South Korea, I'd have to do a bit more research. Korea has a very strong history, and there are very sad aspects with things like colonization by the Japanese and the Korean War.

[Q] Are there any Korean artists you like?

[A] I went to a big exhibition here in Amsterdam for the well-known video artist Nam June Paik. Actually, the very first time I went to the Stedelijk Museum Amsterdam when I was 19 years old, that was one of the very first artworks I saw.

[Q] The *TV Buddha*!

[A] Yes! I was there like "What is this...?" So a year and a half ago, he had a big retrospective at the Stedelijk Museum Amsterdam, and I went there and had the same sensation again. So for me, that makes him a key artist. He is of course an icon. If you ask that question again, I would have to see more art in South Korea first.

[Q] Finally, is there any message you'd like to share with the Korean viewers who come to see *Erwin Olaf: Perfect Moment—Incomplete World*?

[A] I'm very grateful for the exhibition, as I told you. What I think is the most important thing is not that people have to like my

됐어요. 한국은 몇 차례 가봤지만 일정이 사나흘 정도로 짧았어요. 한번은 남자친구와 함께 방문했을 때, 제가 묵던 호텔 바로 앞에서 대규모 집회가 열리는 걸 봤어요. 엄청난 규모에 놀랐는데, 거리에 나가 사람들과 이야기를 나눠보니 다들 너무 친절했던 기억이 있습니다. 하지만 늘 잠깐만 머물렀기 때문에, 한국에 대해 작업한다면 더 공부를 해보고 싶어요. 한국은 깊은 역사를 가진 나라이고, 일본 식민지 시기와 한국전쟁 같은 역사의 슬픈 면들도 있잖아요.

Q 좋아하는 한국 아티스트가 있는지도 궁금한데요.

A 작년에 암스테르담 시립미술관에서 열린 백남준 회고전에 갔어요. 제가 19살 때 암스테르담 시립미술관에 처음 방문했을 때 보았던 작품들 중 하나가 바로 백남준의 작품이었어요.

Q 아, 〈TV 부처〉요!

A 맞아요! 그 작품을 처음 봤을 때의 느낌을 잊을 수가 없어요. 센세이션이었죠. 시간이 흘러 작년 전시 때 그 작품을 다시 보니 반가웠고, 대규모로 기획된 회고전 관람도 아주

즐거운 시간이었습니다. 그는 완전한 아이콘이고, 저에게 있어서도 아주 중요한 작가예요. 앞으로도 한국 예술 씬에 대해 더 많이 알아가고 싶습니다.

Q 마지막으로 《어윈 올라프: 완전한 순간 ─ 불완전한 세계》 전의 한국 관람객들에게 인사를 부탁드립니다.

A 이번 전시로 여러분을 만날 수 있어 무척 기쁘고 감사합니다. 저한테 중요한 건 관객들이 제 작업을 반드시 좋아하는 것이 아니라, 제 작업이 대화를 이끌어내는 일입니다. 이번 전시를 통해 더 많은 대화를 나눌 수 있으면 좋겠어요. 대화는 더 나은 세상을 만드는 출발점이라고 생각합니다. 서로를 이해하게 되고, 지지해주는 그런 아름다운 관계야말로 저의 궁극적인 목표입니다.

work or whatever—what I like is to create a dialogue. What I hope to achieve is that we can have a dialogue with each other, because I think that when you have the dialogue, that helps a lot in creating a better world. That is my ultimate goal, to have a fantastic relationship where we understand and support each other.

Erwin Olaf, *Keyhole*, Photo courtesy of
Suwon Museum of Art.
2021 한국-네덜란드 수교 60주년 기념전
《어윈 올라프: 완전한 순간—불완전한
세계》전시 전경, 어윈 올라프, 〈키홀〉,
수원시립미술관 제공.

Erwin Olaf, *April Fool, 9.55am*, 2020
© Erwin Olaf, Courtesy by K.O.N.G.
GALLERY.
어윈 올라프, 〈만우절〉 연작 중 〈오전 9시
55분〉, 2020 ©어윈 올라프, 공근혜갤러리
제공.

Erwin Olaf, *April Fool, 9.50am*, 2020
© Erwin Olaf, Courtesy by K.O.N.G.
GALLERY.
어윈 올라프, 〈만우절〉 연작 중 〈오전 9시
50분〉, 2020 ©어윈 올라프, 공근혜갤러리
제공.

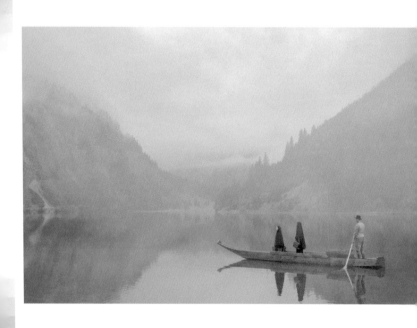

Erwin Olaf, *Im Wald, Auf dem See*,
2020 © Erwin Olaf, Courtesy by
K.O.N.G. GALLERY.
어윈 올라프, 〈숲 속에서〉 연작 중
〈호수에서〉, 2020 ©어윈 올라프,
공근혜갤러리 제공.

Erwin Olaf, *Im Wald, Am Wasserfall*,
2020 © Erwin Olaf, Courtesy by
K.O.N.G. GALLERY.
어윈 올라프, 〈숲 속에서〉 연작 중
〈폭포에서〉, 2020 ©어윈 올라프,
공근혜갤러리 제공.

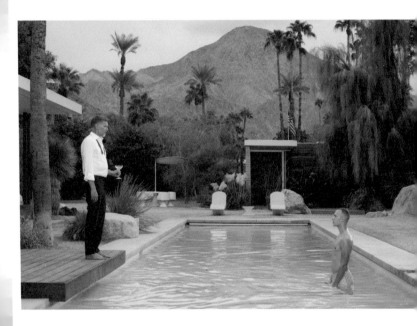

Erwin Olaf, *Palm Springs, American Dream, Self-Portrait with Alex I*, 2018, © Erwin Olaf, Courtesy by K.O.N.G. GALLERY.
어윈 올라프, 〈팜스프링스〉 연작 중 〈아메리칸 드림—알렉스와 자화상〉, 2018 © 어윈 올라프, 공근혜갤러리 제공.

Erwin Olaf, *Self-Portrait 50 Years: I Wish, I Am, I Will Be*, 2009. © Erwin Olaf, Courtesy by K.O.N.G. GALLERY.
어윈 올라프, 〈50년의 자화상: 아이 위시, 아이 엠, 아이 윌 비〉, 2009. © 어윈 올라프, 공근혜갤러리 제공

Erwin Olaf, *Ladies Hats Hennie*, 1985
© Erwin Olaf, Courtesy by K.O.N.G.
GALLERY.

어윈 올라프, 〈헤니〉, 1985 ©어윈 올라프,
공근혜갤러리 제공.

Rembrandt van Rijn, *Self-portrait*, oil
on panel, 22.6 × 18.7 cm, c. 1628,
Rijksmuseum, Amsterdam.

렘브란트 판 레인, 〈자화상〉, 패널에 유채,
22.6×18.7cm, 1628, 암스테르담
국립미술관 소장.

Erwin Olaf, *5 Years of the Royal House*
© Erwin Olaf, Courtesy by K.O.N.G.
GALLERY.
어윈 올라프, 〈5 Years of the Royal
House〉, © 어윈 올라프, 공근혜갤러리
제공.

[Epilogue]
**How Culture Unites Us
International Cultural Policy as
a Basis for Co-creation**

Dewi van de Weerd

For the Netherlands, cooperation with the Republic of Korea is highly valued. Korea is a trusted and appreciated partner in the field of cultural cooperation. We are delighted that this book, celebrating the 60 years of diplomatic relations between our two countries, highlights this partnership.

International cultural policy has been an essential element in the internationalization of Dutch culture. It is an important pillar of the Kingdom of the Netherlands' diplomacy and acts as the glue between political, economic and social issues. Culture is beneficial in foreign policy in a myriad of ways. As a soft power mechanism, culture is a huge asset for the Ministry of Foreign Affairs as well as the Dutch government more broadly. In diplomacy, culture can act as an icebreaker to get people talking and to tap into different networks. It can improve, or even repair, bilateral relations and highlight certain issues that would be more difficult to address through standard dialogue and discussions.

Our international cultural policy framework serves as a basis for our international cultural cooperation and has three main goals: strengthen the Dutch cultural sector abroad, support bilateral relations with other countries and help achieve the Sustainable Development Goals (SDGs). We believe that the cultural and creative sectors provide opportunities to make an innovative contribution to raise awareness of the SDGs. We need to address global challenges together, through an integrated and coordinated approach, using all instruments in our diplomatic toolkit. Culture can combine policy goals and therewith enhance their effect. For example, design can contribute to economic growth while at the same time creating awareness and dialogue on sustainability

[에필로그] 문화는 어떻게 우리를 하나로 만드는가:
 협업의 토대가 되는 국제문화정책

데비 판 더 비어르트

네덜란드에게 한국과의 협업은 매우 가치 있는 일이다. 한국은 문화 협력의
영역에서 높은 신뢰와 인정을 받는 국가이다. 따라서 양국의 수교 60주년을
기념하여 이러한 협력 관계를 강조하는 책을 발간하는 일은 매우 반가운 일이다.

　　국제문화정책은 네덜란드 문화의 국제화에 필수적인 요소이다. 네덜란드
외교와 정치, 경제, 사회 쟁점을 연결하는 일에 중요한 버팀목이 되어 주기
때문이다. 문화는 무수히 많은 방식으로 외교 정책에 이득을 가져다 준다. 문화는
소프트 파워로서 네덜란드 정부와 외교부의 큰 자산이기도 하다. 외교에서 문화는
대화의 물꼬를 트고 다른 네트워크에 다가가는 데에도 역할을 한다. 상호관계를
증진하거나 회복시킬 수도 있고 일반적인 대화나 논의에서는 표명하기 까다로운
이슈들을 강조하기도 한다.

　　네덜란드의 국제문화정책 체계는 국제 문화 협력의 기초가 되는데 그 목표는 세
가지이다. 국외에서 네덜란드 문화의 영역을 강화하는 일, 다른 나라와의
상호관계를 지원하는 일, 지속가능한 발전 목표(Sustainable Development
Goals, SDGs)를 달성하도록 돕는 일이 그것이다. 우리는 문화적이고 창의적인
분야가 지속가능한 발전 목표에 관한 인식을 고양하는데 혁신적인 기여를 할 수
있으리라 믿는다. 우리는 모든 외교적 수단을 동원하여 통합과 조율로 국제적
위기를 함께 해결해야 한다. 문화는 정책적 목표들을 결합해 그 효과를 강화할 수
있다. 가령 디자인은 경제 성장에 기여하면서 지속가능성과 기후 변화에 관한
인식과 논의를 만들어 낼 수도 있다. 오늘날 전지구적 차원의 문제들을 해결하기
위해 네덜란드의 창조적 분야가 경계를 넘나드는 작업을 할 수 있도록 기회를
제공하는 것은 매우 중요한 일이다.

and climate change. It is crucial to offer the Dutch creative sector the opportunity to work across borders in order to find solutions for our current global challenges.

Another important aspect of our international cultural policy is our shared cultural heritage. The Netherlands shares a past with many countries around the world. This past has left traces within and outside the Netherlands. Via international heritage cooperation, we cooperate with those countries to protect heritage and exchange knowledge. Cooperation takes place on the basis of equality, reciprocity and respect for ownership.

As this book illustratively shows, the power of culture transcends borders. It is able to connect people all over the world, whatever differences may exist between them. The COVID-19 pandemic has tremendously affected the cultural sector. Events were canceled and international travel became, and still is, difficult. However, the digital trend accelerated due to the pandemic, promoting an increase in international partnerships. New audiences were reached via virtual events, and people who would not have been able to attend the regular live events participated. To be sure, this has been one of the positive consequences of the pandemic for the cultural sector.

As Ambassador for International Cultural Cooperation and head of our International Cultural Policy Unit, I aim to be the connecting factor between cultural players in the Netherlands and abroad. Via regular contact with our cultural attachés at our embassies as well as with our cultural funds and other actors in the cultural field, we try to ensure that people can find each other and do not miss out on useful contacts. Our embassies and consulates play a key role in this process. They are in close contact with the cultural field in their respective countries and receive a budget to support local cultural (heritage) projects and facilitate cultural exchanges.

Cultural partnerships act as a source of inspiration and again provide access to new forms of arts and culture. In my role and with our team, we hope to contribute to the continuous development of creative talent and exchange of expertise.

Knowledge sharing is of crucial importance for our work. That is why this publication is so relevant. It offers a great insight in the cultural

우리의 국제문화정책에 있어 또 다른 중요한 측면은 우리가 공유하고 있는 문화유산이다. 네덜란드는 세계의 많은 국가들과 역사를 공유하고 있다. 이러한 과거는 네덜란드 안팎에 흔적을 남겼다. 문화유산 분야에서의 국제 협력을 통해 우리는 유관 국가들과 함께 이러한 유산들을 보호하고 지식을 교환한다. 이러한 협력은 평등과 상호성, 소유권에 대한 존중을 바탕으로 한다.

이 책이 보여주듯 문화의 힘은 경계를 넘어선다. 어떤 차이가 존재하더라도 문화는 전세계의 사람들을 연결한다. 코로나19는 문화 영역에 엄청난 영향을 끼쳤다. 행사들은 취소되고 해외 여행은 여전히 어렵다. 그럼에도 팬데믹이 가속화한 디지털로의 흐름은 국제적인 협력 관계를 증진하는 데 일조했다. 새로운 관객들이 가상 이벤트에 접속했고 팬데믹 이전의 현장 이벤트에는 참여할 수 없었을 사람들도 참여할 수 있게 되었다. 확실히 이러한 현상은 문화 영역에 팬데믹이 가져온 긍정적인 결과라고 볼 수 있다.

나는 국제문화협력 대사이자 국제문화정책 유닛의 대표로서 네덜란드와 해외의 문화계 인력들 간의 연결점이 되는 것을 목표로 한다. 우리의 문화예술 기금과 분야 관계자들, 그리고 각국 주재 네덜란드 대사관의 문화 담당 인력과의 정기적인 접촉을 통해 우리는 사람들이 서로를 발견하고 그들에게 유용한 관계들을 놓치지 않게 하고자 노력하고 있다. 우리의 대사관들과 영사관들은 이 과정에서 핵심적인 역할을 한다. 이들은 각국의 문화 분야와 긴밀히 협력하며 네덜란드 정부 예산으로 현지의 문화 (유산) 프로젝트를 지원하고 문화 교류를 촉진하고 있다.

문화의 협력관계는 영감의 원천이 되고 새로운 형태의 예술과 문화를 다시금 접할 수 있게 해준다. 나를 포함한 우리 부서 모두는 창의적인 재능과 전문가 교류에 지속적으로 기여할 수 있기를 소망한다.

지식 공유는 우리 일의 핵심이다. 그렇기 때문에 이 책은 중요한 의의를 지닌다. 이 책은 다양한 인상적 협업 사례들을 통해 주한네덜란드대사관의 문화 업무에 대해 잘 이해할 수 있게 해준다. 또한 책에서 소개하는 사례들은 국제 문화 협력의 핵심 요소인 교류와 발전, 그리고 연결을 보여주고 있다.

이 책은 예술가와 창작자들이 팬데믹 상황에서도 작업을 지속하며 혁신적이고 창의적인 해법을 도출해왔다는 점을 통해 문화 영역의 회복력과 탄력성을 드러낸다. 이는 분명 앞으로의 문화 교류와 협업, 그리고 발전을 위한 영감이자 촉매로 작용할 것이다.

work by our embassy in Korea, shedding light on numerous impressive examples of what the core of our international cultural cooperation entails: exchanging, developing and connecting.

This book demonstrates that artists and creators have been able to come up with innovative and creative solutions to continue during a pandemic, indicating the resilience of the cultural sector. It will certainly serve as an inspiration and a catalyst for future cultural exchanges, collaborations and development.

이하진

주한네덜란드대사관 문정관. 2016년 신설된
문화부에서 네덜란드와 한국의 문화예술 교류를
위한 프로그램 기획과 지원을 담당하고 있다.
리움미술관에서 전시설명 도슨트로 활동했다.

김성은

김성은은 백남준아트센터 관장으로, 미술관과
동시대 미술을 연구하는 문화인류학자이자
기획자이다. 미디어 아트와 신체적·감각적 경험의
관계, 큐레이토리얼과 공동·공유 개념의 결합에
관심이 있다. 《캠프, 미디어의 약속 이후》(2021),
《웅얼거리고 일렁거리는》(2018), 《인터미디어
극장》(2015-2016) 등을 기획했다.

이길보라

작가이자 영화감독이다. 농인 부모로부터 태어난
것이 이야기꾼의 선천적 자질이라고 믿고 글을
쓰고 영화를 만든다. 저서로는 『반짝이는 박수
소리』『해보지 않으면 알 수 없어서』『당신을
이어 말한다』 등이 있고, 연출한 영화로는
〈로드스쿨러〉〈반짝이는 박수 소리〉〈기억의
전쟁〉이 있다. 현재 제작중인 영화 〈Our
Bodies〉는 2020 베를린국제영화제 탤런트랩
독스테이션(Berlinale Talents Doc Station
2020)에 선정되었다.

박주원

영국 에든버러대학교 미술사 석사를 졸업하고
베니스 기반 매거진 마이아트가이드(My Art
Guides)에 서울/광주/부산 버전 로컬 에디터로
활동하며 아트포럼(Artforum)에 한국 현대미술
동향을 기고했다. 2021년 제 13회 광주비엔날레
《떠오르는 마음, 맞이하는 영혼》 본전시
협력큐레이터로 활동하며 2020 아시아 문화 포럼
자문위원을 맡았고, 2015년부터 국립현대미술관
학예연구사로 활동하고 있다. 국립현대미술관
전시 국제교류 업무를 중심으로 추진하며

2017년부디 미술관이 잘기 프로젝트인 아시아
집중 프로젝트(MMCA Asia Project) 기획을
격년제로 진행해왔다.

이상훈

프랑스 파리고등영화학교(ESEC)에서 영화를
전공했다. 문학박사 학위를 받았으며, 영화 및
영상 분야의 전문가다. 극영화와 다큐멘터리 영화
제작, 창작 활동과 더불어 파리한국영화제의 수석
프로그래머로 2006년부터 2008년까지 일했다.
2011년 프로그래머로 부산국제단편영화제에
합류했고, 2018년부터는 동 영화제에서 선임
프로그래머로 일하고 있다. 영화 현장 이외에도
대학에서 영화 교육과 유럽 및 프랑스 문화를
강의하고 있다.

다우버 데익스트라

시각예술가이자 영화감독. 실험적인 비디오
작품을 만드는 그의 작업에서는 종종 이미지의
구성이 서사의 일부를 이룬다. 작품의 주된
주제는 사회가 미디어를 다루는 방식과 미디어의
지각에 관한 것이다. 작업의 범위는 단편 영화,
다큐멘터리에서 비디오 설치와 극장에서의
퍼포먼스에 이른다. 그의 작품은 미술관이나
갤러리, 공공 장소에서도 찾아볼 수 있으며 커미션
작업을 하기도 한다. www.douwedijkstra.nl

김숙현

김숙현은 시네마테크 전용관 서울아트시네마에서
2011년부터 프로그래머로 일하고 있다. 영화를
보고 글을 썼지만 코로나 이후 무언가 크게
바뀌었음을 실감 중이다. 여전히 종종 길을
잃는다.

팀 써스데이

루스 판 에스(Loes van Esch)와 시모너
트륌(Simone Trum)은 2010년부터 팀
써스데이라는 이름의 그래픽 디자이너 듀오로

LEE Hajin
Senior Cultural Policy Officer, Embassy of the Kingdom of the Netherlands in Korea. Since the establishment of the Embassy's cultural department in 2016, LEE Hajin has been in charge of development and support for programs to promote artistic and cultural exchange between the Netherlands and Korea. She also worked as a docent providing explanations on exhibitions for Leeum Museum of Art.

KIM Seongeun
KIM Seongeun, director of Nam June Paik Art Center, is a cultural anthropologist and curator who studies art institutions and contemporary art. Her interests include the relationship between media art and physical/sensory experience and the combination of curatorial practice with the idea of the "commons" and "collective." She has curated the exhibitions *CAMP After Media Promises* (2021), *Common Front, Affectively* (2018), and *Intermedia Theater* (2015–2016).

LEE-KIL Bora
Film director and writer. Born to deaf parents, LEE-KIL Bora sees herself as a born storyteller who now writes and makes films. Her books include *Glittering Hands*, *Any Life Experience Is Worth the Shot*, and *Following Your Story, Keeping on with My Own*. Her films include *Road-schooler*, *Glittering Hands*, and *Untold*. She is currently working on *Our Bodies*, which was selected for Berlinale Talents Doc Station 2020.

PARK Joowon
With a master's degree from the University of Edinburgh, PARK Joowon worked as a local editor for the Venice-based magazine *My Art Guides'* Seoul/Gwangju/Busan edition, contributing her reviews to *Artforum* on Korean contemporary art trends. She served as an associate curator for the 13th Gwangju Biennale (*Minds Rising*, *Spirits Tuning*) in 2021 and an advisory committee member for the Asia Culture Forum in 2020. Since 2015, she

has been a curator at the National Museum of Modern and Contemporary Art, Korea. Focusing mainly on international relations at MMCA, she has been curating a series of exhibitions for the long-term project Asia Focus since 2017.

LEE Sanghoon
LEE Sanghoon majored in film studies at the École Supérieure d'Études cinématographiques (ESEC) in France. With a doctoral degree in literature, he specialized in the fields of film and video. In addition to being involved in film and documentary production and other creative activities, he worked from 2006 to 2008 as senior programmer for the Korean Film Festival in Paris. He joined the Busan International Short Film Festival as a programmer in 2011 and has been its senior programmer since 2018. Besides his film work, he also lectures on cinema and European and French culture at the university level.

Douwe Dijkstra
Douwe Dijkstra is a visual artist and filmmaker. He creates video work that is experimental in nature, often showing the construction of the image as part of the narrative. A returning topic in his work is the way society deals with the use of media and media perception. His projects range from short films and documentaries to video installations and theatre performances. Occasionally he shows work in museums/galleries or public spaces and from time to time he does commissioned works. www.douwedijkstra.nl

KIM Sukyun
Since 2011, KIM Sukyun has worked at the Seoul Art Cinema as a programmer, a theater dedicated to art films. While she has written about some films, she has acutely sensed how much things have changed since the pandemic. She still sometimes loses her way.

활동하고 있다. 다양한 규모와 복잡성을 지닌 비주얼 아이덴티티와 책 디자인에 초점을 두고 활동한다. 또한 로테르담 스튜디오의 일부분을 활용한 공간 TTHQ에서 비정기적으로 전시와 이벤트를 주최하기도 한다. 자신들의 작업 외에도 아른헴 아르테즈 예술학교에서 타이포그래피를 가르치고 있다.

조숙현

조숙현은 연세대학교 영상 커뮤니케이션 석사를 졸업하고 영화전문지 Film 2.0과 미술전문지 퍼블릭아트 기자로 활동했다. 강원국제비엔날레 2018《악의 사전》, 인천아트플랫폼《바로 오늘》(2018) 등의 전시 큐레이터로 활동했다. 2018년부터 현대미술 전문 출판사 아트북프레스를 창간했으며, 2021년 한국-네덜란드 국제 교류 프로그램 중 하나인 아트북 전시《변덕스러운 부피와 두께》협력 큐레이터로 참여했다.

형 건

건축을 전공했지만 교수님의 권유로 미국 웨인주립대와 동 대학원에서 영화와 TV 미디어를 전공하게 되었다. 라디오 네덜란드에서 뉴미디어 프로듀서 장기연수를 받았고, 아태방송연맹본부(Asia Pacific Braodcasting Union, Malaysia)에서 다큐멘터리 프로듀서로 주로 아시아권 방송사에서 일했다. EBS 다큐프라임으로 한국 방송 대상을 수상했으며 현재 EIDF 사무국장으로 활동하고 있다.

필리핀 노르담

필리핀 노르담(1968)은 네덜란드 외교부에서 큐레이터이자 보존가로 일하고 있다. 레이던에서 미술사를 전공한 후 네덜란드 문화유산청(Cultural Heritage Agency of the Netherlands)과 기업의 문화 자문으로 일하기도 했으며 1997년 부터 외교부에서 근무하고 있다.

심상용

1961년생으로 서울대학교 및 동대학원에서 회화와 서양화 전공, 파리 8대학(Université Vincennes-St. Denis)에서 조형예술학 석사, 파리 1대학(Université Panthéon-Sorbonne)에서 미술사학 박사학위(1994)를 취득했다. 현재 서울대학교 미술대학 조소과 교수, 서울대학교 미술관 관장으로 재직 중이며, 미술사학자, 미술비평가로 활동 중이다. 제8회 대구사진비엔날레 예술감독을 역임했다.

최리지

이탈리아 밀라노 소재의 온라인 디자인 매체인 디자인붐(Designboom)에서 에디터로 근무했고, (재)광주비엔날레에서 홍보를 담당했다. 현재는 경기도자미술관(GMoCCA)에서 큐레이터로 재직하며 다양한 국제교류전시와 협력프로젝트 업무를 맡고 있다.

란티 챤

란티 챤(1964)은 네덜란드 오이스터베이크(Oisterwijk)에 위치한 유러피안 세라믹워크센터의 디렉터를 지냈다. 유러피안 세라믹워크센터는 아티스트 레지던시를 운영하고 있으며 1969년 이래 현대 도자의 전세계적인 발전을 위해 힘써 왔다. 그는 2022년 6월부터는 헤이그 왕립예술학교 디렉터로 재직 중이다.

계명국

계명국은 LG아트센터 기획팀, 자라섬재즈페스티벌 조감독을 거쳐 현재 감독으로 재직 중이다. 광주 ACC월드뮤직페스티벌, 국립극장 여우락페스티벌, 국립중앙박물관 거울못 재즈페스티벌의 조감독으로 참여했으며, 매년 다양한 해외 뮤직마켓과 축제에 참가하여 국제음악시장과의 네트워킹을 지속하고 있다. 축제 외에 월드뮤직밴드 블랙스트링과 신노이, 그리고 레이블인 오티움의 프로듀서로도 활동 중이다.

Team Thursday

Loes van Esch and Simone Trum have been collaborating as a graphic design duo under the name Team Thursday since 2010. They focus on the design of visual identities and books varying in scale and complexity. Next to that Team Thursday irregularly hosts exhibitions and events in the front part of their studio space in Rotterdam, TTHQ. In addition to their daily practice they teach typography at ArtEZ Arnhem.

CHO Sookhyun

CHO Sookhyun earned a master's degree in Visual Communication from Yonsei University, working as a journalist for the film magazine *Film 2.0* and the art journal *Public Art*. She was an exhibition curator for *Gangwon International Biennale 2018: The Dictionary of Evil* and *Right Today* (2018) at Incheon Art Platform. In 2018, she founded the contemporary art publishing company Art Book Press. In 2021, she was associate curator for *Versatile Volumes*, an art book exhibition that was part of a Korean-Dutch international exchange program.

Gunny HYOUNG

Gunny HYOUNG originally majored in architecture, but at his professor's recommendation, he changed his focus and went on to pursue undergraduate and graduate studies in television media and film at Wayne State University. After completing long-term training as a new media producer at Radio Netherlands, he gained experience working with Asian broadcasters as a documentary producer for the Asia Pacific Broadcasting Union, Malaysia. He has won a Korea Broadcasting Award for "EBS Docu Prime" and works currently as executive producer for EIDF.

Philippien Noordam

Philippien Noordam (1968) works as an art curator and conservator for the Netherlands Ministry of Foreign Affairs. After studying Art History in Leiden she worked at the Cultural Heritage Agency of the Netherlands and for a commercial company specialized in giving art advice and in 1997 she started to work for the Ministry.

SHIM SangYong

Born in 1961, SHIM SangYong studied painting and Western art as an undergraduate and graduate student at Seoul National University. He earned a master's degree in formative art at the Université Paris 8 (Vincennes-St. Denis) and a doctorate in art history (1994) from the Université Paris 1 (Panthéon-Sorbonne). He is currently a professor of sculpture at SNU and director of the Seoul National University Museum of Art, while also working as an art historian and critic. He was artistic director for the 8th Daegu Photo Biennale.

CHOI Leeji

Previously an editor for the Milan-based online magazine *Designboom*, CHOI Leeji was responsible for publicity for the Gwangju Biennale. She is currently a curator at the Gyeonggi Museum of Contemporary Ceramic Art (GMoCCA), where she is in charge of various international exchange exhibitions and collaborative projects.

Ranti Tjan

Ranti Tjan (1964) was director of the European Ceramic Work Centre in Oisterwijk, the Netherlands. The EKWC functions as an artist in residency, and as a centre of excellence, it has promoted the development of contemporary ceramics worldwide since 1969. As of June 2022, Tjan has been appointed director of the Royal Academy of Art, The Hague.

Victor M. K. KYE

Victor M. K. KYE previously worked on the programming team at the LG Art Center and served as assistant director of the Jarasum Jazz Festival. He is currently the festival's director. He has also been assistant director for the ACC World Music Festival in Gwangju,

김윤아

김윤아는 서울세계무용축제(SIDance, 시댄스)
프로듀서이다. 중국문화학과 커뮤니케이션학을
공부한 후 국제무용협회 한국본부에서
국제교류 업무를 맡으며 서울세계무용축제,
동아시아무용플랫폼, 국제공동창작 등 다양한
사업을 기획하고 있다. 작품마다 가진 매력과
사회적 필요성을 탐구하고 무용예술이 관객에게
더욱 다가갈 수 있는 방법을 고민하는 것을
좋아한다.

김해주

2022 부산비엔날레 전시감독. 2017년 7월부터
2021년 10월까지 아트선재센터 부관장으로
전시 및 프로그램 기획과 기관 운영을 맡았다.
아트선재센터, 백남준아트센터, 아르코미술관이
함께 한 온라인 플랫폼 '다정한 이웃
(www.kindneighbors.art)'에 참여했다.

잉흐리트 판 더 바호트

더치디자인위크의 주최 기관인
더치디자인파운데이션에서 국제 공보를 담당
중이다. 더 나은 세계를 위한 디자인에 초점을
맞춰 국제디자인계와 전문가들, 디자인 애호가들,
기업과 비영리단체들, 정부, 교육기관들 사이에
협력과 지식의 교류를 증진하는 역할을 하고 있다.

크림 온 크롬

디자인 듀오 크림 온 크롬은 요나스 알타우스와
마티나 횡으로 구성되어 있다. 모두 디자인
아카데미 에인트호번(Design Academy
Eindhoven)을 졸업했고 로테르담을 기반으로
활동한다. 리서치와 경험을 디자인하는
디자이너로서 사람들로 하여금 우리 시대의
중요한 문제들에 대면하게 하고자 한다.
이들은 상호작용에 초점을 맞춤으로써 심지어
부정적이거나 사회정치적인 전망들까지도
직관적이고 재미있는 것으로 탐구하게 만든다.

김현정

KAIST 산업디자인학과 겸직 교수 김현정은
대전의 디자이너, 연구자이자 교육자이다.
일상의 물건과 환경에서 디지털과 물리적 현실을
혼합하는 인터랙션 디자인을 하고 있다.

여룬 판 펠루브

스튜디오 여룬 판 펠루브는 단순하면서도
기능적인 제품과 전시, 인테리어를 디자인하고
만들어낸다. 여룬은 인간과 사물 간의 관계 그리고
어떻게 이 관계를 지속가능한 것으로 만들 수
있는가에 관심을 가지고 있다.

전병휘(스튜디오 페시)

페시(PESI)는 가능성(Possibility),
필수적인(Essential), 관점(Standpoint),
해석(Interpretation)의 영문 앞글자로, 전병휘
디자이너에 의해 2015년에 설립된 산업 디자인
스튜디오다. 페시의 디자인은 간결성, 기능성
그리고 합리성에 집중한다. 스튜디오 페시는
형태와 기능, 그리고 생산 공정의 가능성에 대한
연구를 통해 감각적으로 감성적인 경험을 매일의
일상에 전달하고자 한다.

저스틴 콘투

저스틴 콘투는 스튜디오 콘투의 설립자로
공간 경험을 다루는 감각 큐레이터이자 아트
디렉터로 활동한다. 특히 삶의 질을 높이고
스트레스를 줄이는 것에 관심이 있다. 스튜디오
콘투에서 그녀는 사용자의 마음이 충만해질 수
있는 인테리어와 질적인 경험을 선사하기 위해
여러 분야에 걸친 네트워크와 함께 작업한다.
바이오필릭 디자인, 환경 풍부화 그리고 유관
연구는 과학과 심리학, 예술을 결합한 공간
디자인으로 삶의 질을 향상시키기 위한 혁신적인
개념을 개발하는 지속적인 플랫폼 역할을 하고
있다.

the National Theater of Korea's Yeowoorak Festival, and the National Museum of Korea's Geoulmot Jazz Festival. He continues networking with the global music scene with visitors to various overseas music markets and festivals each year. In addition to his festival activities, KYE is also a producer for the world music bands Black String and SINNOI and the label Otium.

KIM Yoona

KIM Yoona majored in Chinese cultural studies and communication. She is currently in charge of international exchange duties for the Korean office of the International Dance Council (CID), which include various projects such as the Seoul International Dance Festival, the East Asia Dance Platform, and international co-creation efforts. She enjoys exploring the appeal and social importance of every work and considering ways of bringing dance arts closer to viewers.

KIM Haeju

The artistic director for the 2022 Busan Biennale, KIM Haeju was in charge of exhibitions, program planning, and institutional management as deputy director of Art Sonje Center from July 2017 to October 2021. She also took part in Kind Neighbors (www.kindneighbors.art), an online platform bringing together Art Sonje Center, Nam June Paik Art Center, and ARKO Art Center.

Ingrid van der Wacht

International Public Affairs person for Dutch Design Foundation, organizer of Dutch Design Week. With the design of a good world in focus, she builds bridges to enhance collaboration and knowledge exchange between the world of design, professionals and fans, companies and NGO's, government and education.

Cream on Chrome

Design duo Cream on Chrome consists of Jonas Althaus and Martina Huynh, both graduated from the Design Academy Eindhoven and based in Rotterdam. The research and experience designers seek to involve people into pressing questions of our times. Putting the focus of their work on interaction, they manage to make even wicked, socio-political prospects intuitive and fun to explore.

KIM Hyunjung

KIM Hyunjung is adjunct professor at department of Industrial Design, KAIST. She is also a designer, researcher, and educator based in Daejeon, South Korea. She blends digital and physical realities in everyday objects and environments at the forefront of interaction design.

Jeroen van Veluw

Studio Jeroen van Veluw designs and creates simple and functional products, exhibitions and interiors. Jeroen is fascinated by the connection between man and object and how these two can enter into a long and sustainable relationship.

JEON Byounghwi (Studio PESI)

PESI, which stands for "possibility," "essential," "standpoint," and "interpretation," is a Seoul-based industrial design studio founded by JEON Byounghwi in 2015. PESI's design is focused on simplicity, functionality and rationality. Studio PESI intends to deliver sensitive and emotional experience into everyday life by exploring form and function, and the potentials of the industrial manufacturing process.

Justine Kontou

Founder of Studio Kontou. Justine Kontou is a sensorial curator & art-director of spatial experiences to enhance well-being and stress reduction in particular. Within Studio Kontou, she works with a multi-disciplinary network to create qualitative experiences and interiors to bring users into the desired state of mind. Biophilic design, environmental enrichment and related

황다영

청주에서 태어나고 자랐고 프랑스에서 사물/공간 디자인을 공부했다. 이후 인턴과 개인작업을 이어오다 2020년 서울디자인페스티벌을 계기로 주목을 받게 되었다. 주로 사물을 바탕으로 한 가지에 국한되지 않은 다양한 재료의 변주와 조합을 이용한 작업을 하고 있으며, 사물과 공간을 기반으로한 다양한 프로젝트를 통해 작업 세계를 확장시켜나가고 있다.

산드라 타차키스

보이만스 판 뵈닝언 미술관 국제 전시 디렉터 산드라 타차키스는 22년 간 보이만스 판 뵈닝언 미술관에서 근무했다. 2015년부터 소장품 순회전을 담당하면서 중국과 일본, 이탈리아, 뉴질랜드 그리고 이번 한국 전시를 기획했다. 이 순회 전시는 리노베이션 이후 2029년 봄 재개관을 앞두고 있는 미술관의 주요 프로그램의 하나이기도 하다.

발렌타인 바이반크

마스트리흐트에 위치한 마레스 현대예술센터의 디렉터이다. 그는 마레스에서 몸의 언어이자 경험의 본성인 감각에 초점을 맞춘 학제간 프로그램을 개발한다. 《페라 아드리아: 창조성에 관한 노트》(2016), 《깨어있는 채로 꿈꾸기》(2018), 《모투스 모리 미술관》(2019), 《파동》(2020)을 포함해 수많은 전시를 만들어 왔다. 바이반크는 쿤스트인스티튜트 멜리에서 일했으며 제이우스뮤지엄의 디렉터를 역임했다. 그는 네덜란드 공연예술기금의 자문위원 회의를 진행하기도 하며 마스트리흐트연극학교의 객원교수로 활동한다.

이미리

이미리(1975)는 암스테르담을 베이스로 활동하는 안무가 및 임프로그래퍼(Imprographer)이다. 시각 예술, 현대 음악, 사이언스 아트, 씨어터와 문학

등 다양한 예술 장르와의 협업 작업에 주력하고 있다. 임프로그라피(Imprography)는 그녀의 오랜 즉흥경험과 공연 리서치로부터 발전된 방법론과 개념으로, 자동글쓰기와 같은 실시간 언어이자 표현방식이다. 콜렉티프 임프로그라피(Collectief Imprography)는 개인의 작가성을 기반으로 하는 다양한 아티스트의 협업을 만들고, 새로운 형태의 퍼포먼스로 확장시키는, 프로시니엄 아티스트들을 위한 즉흥 플랫폼이다. 콜렉티프 임프로그라피 리더, 사이언스 아트 플랫폼 메타 바디(META BODY), 즉흥 현대음악 길드 더 화이트 노이즈 오케스트라(The White Noise Orchestra), 컨템퍼러리 뮤직 앙상블 헤르츠 앙상블(Herz Ensemble)의 멤버로, 이외에도 다양한 예술 단체와 독립 예술가들과 활발히 활동하고 있다.

잉허 메이어

잉허 메이어는 2012년에 시각예술 전공으로 아른헴 아르테즈 예술학교를 졸업했고 라익스아카데미 레지던시의 입주작가였다(2017). 그녀의 작품은 암스테르담 시립미술관, 아른헴 미술관, 호주현대미술센터(Australian Centre for Contemporary Art), 광주국립아시아문화전당을 포함하여 그녀가 기반을 두고 활동하는 암스테르담을 비롯한 해외 여러 기관에서 전시되었다. 그녀가 출판한 『더 플랜트 컬렉션 The Plant Collection』(로마 퍼블리케이션스 Roma Publications)은 2019년 네덜란드 최고의 책 디자인(Best Dutch Book Designs)으로 선정되었고 그녀는 현재 아킨치 갤러리(Gallery Akinci) 소속으로 활동하고 있다.

김현진

큐레이터이자 비평가이며, 2021년 인천아트플랫폼 예술감독, 샌프란시스코에 위치한 KADIST의 아시아 지역 수석 큐레이터(2018-2020), 58회 베니스 비엔날레 한국관 예술감독, 아르코미술관 관장/전시감독(2014년 1월-2015년 6월) 및

research serve as a steady platform to develop new innovative concepts to enhance well-being through spatial design while integrating science, psychology and art.

HWANG Dayoung

Born and raised in Cheongju, HWANG Dayoung studied object/spatial design in France. After some time spent as an intern and doing personal work, she came to attention through the 2020 Seoul Design Festival. Rather than restricting herself to a particular material, she makes use of different variations and combinations of materials, broadening her artistic vision through various projects based on objects and spaces.

Sandra Tatsakis

Director International Exhibitions at Museum Boijmans Van Beuningen. Tatsakis has been with Museum Boijmans Van Beuningen for over 22 years. Since 2015 she is responsible for the touring collection exhibitions, organizing exhibitions in China, Japan, Italy, New Zealand and now Korea. The touring exhibitions are one of the main pillars of the museum's program especially until the reopening of the museum building after renovation in the Spring of 2029.

Valentijn Byvanck

Director of Marres, House for Contemporary Culture, Maastricht, the Netherlands. In Marres, he develops an interdisciplinary program focused on the senses, the languages of the body and the nature of experience. He developed numerous exhibitions including *Ferran Adria: Notes on Creativity* (2016), *Dreaming Awake* (2018), *Museum Motus Mori* (2019) and *The Waves* (2020). Byvanck worked before at Kunstinstituut Melly, and was director of the Zeeuws Museum. He regularly chairs meetings for the Performing Arts Fund NL and is guest-teacher at the Toneelacademie Maastricht.

LEE Miri

LEE Miri (1975) is a choreographer/impro-grapher based in Amsterdam. Her focus is on collaborations with different artistic genres, including visual arts, contemporary music, science art, theater, and literature. Imprography, a methodology and concept developed out of her longstanding improvisational experience and performance research, is a real-time language and form of expression along the same lines as automatic writing. Collectief Imprography is an improvisational platform for proscenium artists—one that involves realizing collaborations with various artists based on individual creative spirit and expanding these into new forms of performance. In addition to being leader of Collectief Imprography and a member of the science art platform META BODY, the improvisational contemporary music guild The White Noise Orchestra, and the contemporary music group Herz Ensemble, LEE is also prolifically active with various artistic groups and independent artists.

Inge Meijer

Inge Meijer completed a BA in Visual Arts at the ArtEZ Academy of Arts and Design (Arnhem) in 2012 and finished a two-year artist residency at Rijksakademie van Beeldende Kunsten in 2017. Her work has been exhibited at institutions and galleries both in Amsterdam—where she is based, and abroad, including the Stedelijk Museum Amsterdam, Museum Arnhem, Australian Centre for Contemporary Art, Asia Culture Center in Gwangju, South Korea. Her publication, *The Plant Collection* (Roma Publications), was selected for the 2019 Best Dutch Book Designs and she is represented by Gallery Akinci.

KIM Hyunjin

KIM Hyunjin is a curator and writer based in Seoul. She was 2021 artistic director of Incheon Art Platform, curator for the Korea Pavilion at the 58th La Biennale di Venezia

2008년 제7회 광주비엔날레 《연례보고》의 공동
큐레이터를 역임했다. 그 밖에 네덜란드의 판
아버미술관의 게스트 큐레이터(2005), 베를린
세계문화의 집 프로그램 자문위원(2014-
2016)과 DAAD 아티스트 인 베를린
레지던스(2017-2018)의 심사위원을 지냈다.

박현진

박현진은 수원시립미술관의 학예연구사로
뉴미디어 아트 분야 및 국제교류 전시기획을
담당하고 있다. 기획한 전시로는 《게리
힐: 찰나의 흔적》(2019), 《당신의 하루를
환영합니다》(2019), 《줄리안 오피》(2017),
《이상한 나라의 앨리스, 가상현실》(2016) 등이
있으며 다른 학문 분야의 전문가들과 교류하며
뉴미디어 및 국제 미술 프로젝트를 진행해오고
있다.

어윈 올라프

어윈 올라프는 국제적인 무대에서 활동하고
있는 사진 작가로, 주로 현대사회에서 파편화된
개인에 대해 다룬다. 올라프는 지난 40년
동안 한결같이 예술 행동주의 접근 방식을
고수해왔다. 그의 대담하고 때로는 논쟁적인
접근 방식은 다양한 형태의 협업을 가능하게
하였다. 2019년 그의 작품 중 500점이
암스테르담 국립미술관에 소장되면서 올라프는
네덜란드 사자 기사 작위를 수여받았다.

데비 판 더 비어르트

데비 판 더 비어르트는 2021년 8월부터
네덜란드 외교부의 국제문화협력 대사를 맡고
있다. 이전에는 주이탈리아 네덜란드 부대사와
주알바니아 네덜란드 대사를 지냈다. 또한
파리의 주경제협력개발기구(OECD) 네덜란드
대표부 및 헤이그 인권 분과에서도 근무했다.
마스트리흐트 대학교에서 법학과 예술학을, 로마
사피엔자 대학교에서 유럽 역사를 공부했다.

(2019), the KADIST Lead Curator for Asia (2018-2020), director of the ARKO Art Center in Seoul (2014-2015), co-curator of the 7th Gwangju Biennale (2008), and a guest curator at Van Abbemuseum (2005). KIM was a member of the program advisory board at Haus der Kulturen der Welt, Berlin (2014-2016) and was also a jury member for the DAAD artist residency in Berlin (2017-2018).

PARK Hyunjin

PARK Hyunjin is a curator at the Suwon Museum of Art, where she is in charge of new media art and international exchange exhibition planning. She has planned the exhibitions *Gary Hill: Momentombs* (2019), *Welcome! You Are Connected!* (2019), *Julian Opie* (2017), and *Alice's Adventures in Wonderland: Virtual Reality* (2016). She has also interacted with experts in different academic fields for projects related to new media and international art.

Erwin Olaf

Erwin Olaf is an internationally exhibiting artist whose diverse practice centers around society's marginalized individuals. Olaf has maintained an activist approach to equality throughout his 40-year career. A bold and sometimes controversial approach has earned the artist a wide range of collaborations. In 2019 Olaf became a Knight of the Order of the Lion of the Netherlands after 500 works from his oeuvre were added to the collection of the Rijksmuseum Amsterdam.

Dewi van de Weerd

Ambassador for International Cultural Cooperation at the Dutch Ministry of Foreign Affairs since August 2021. Previously, she served as Deputy Ambassador to Italy and Ambassador to Albania. She also held positions at the Permanent Representation to the OECD in Paris and at the human rights department in The Hague. Dewi studied Law and Arts and Sciences at the University of Maastricht and European history at Università la Sapienza in Rome.

우리가 함께 만든 것들
한국-네덜란드 수교 60주년 기념 멀티교류 뮤집

기획
주한네덜란드대사관 문화부

총괄
이하진

편집
이하진, 조숙현, 허은경

번역
배혜정, 콜린 마우트

감수
닐 샤잉

출판
아트북프레스 (www.artbookpress.co.kr)

디자인
신신 (www.shin-shin.kr)

인쇄
문성인쇄

도움 주신 분들
갤러리 론 만도스, 공근혜갤러리, 김경연,
김경태, 디자인하우스, 리오 더 브라윈, 마튼
바스, 박미주, 박준서, 빌럼 판 던 후트, 셜리
덴 하르토흐, 송무경, 송현주, 유리 구에핀,
이원일, 조희현, 카를로스 / 이시카와 갤러리,
컬쳐앤아이리더스, 쿤스트인스티튜트 멜리,
클럽 가이 앤 로니, 프리스 스트리트 갤러리,
한국국제교류재단

1판 1쇄 인쇄 2022년 6월 18일
1판 1쇄 발행 2022년 6월 18일

ISBN 979-11-977853-0-6(03600)

이 책은 주한네덜란드대사관의 기획 및
협력으로 진행된 한국-네덜란드 수교 60주년
문화 프로그램과 연계하여 발간되었습니다.

03660

9 791197 785306

What We Co-created
A Collection Commemorating 60 Years of Relations
between Korea and the Netherlands

Organizer
Department of Culture, Embassy of the
Kingdom of the Netherlands in Korea

Director
LEE Hajin

Editor
LEE Hajin, CHO Sookhyun, HEO Eunkyung

Translator
BAE Hyejeong, Colin Mouat

Proofreader
Neil Scheihing

Publisher
Art Book Press (www.artbookpress.co.kr)

Design
Shin Shin (www.shin-shin.kr)

Print
Munsung Print

With thanks to
Carlos/Ishikawa, CHO Heehyun, Club
Guy & Roni, Culture & I Leaders, Design
House, Frith Street Gallery, Galerie Ron
Mandos, KIM Kyeongyeon, KIM Kyoungtae,
K.O.N.G. Gallery, Korea Foundation,
Kunstinstituut Melly, LEE Wonil, Lio de
Bruin, Maarten Baas, PARK Joonsuh, PARK
Mijoo, Shirley den Hartog, SONG Hyunju,
SONG Mookyung, Willem van den Hoed,
Yoeri Guépin

First copy edition June 18th 2022

ISBN 979-11-977853-0-6(03600)

This book is published in connection
with the cultural program collaborated
on by the Embassy of the Kingdom of the
Netherlands in Korea on the occasion of
60 years of diplomatic relations between
Korea and the Netherlands.

 Kingdom of the Netherlands